김정헌
1946년 평양에서 태어나 두살 때 어머니 등에 업혀 월남,
주로 부산과 서울에서 자랐다.
서울대학교 미술대학과 대학원을 졸업하고, 30년 동안
공주대학교 미술교육과에서 일했다. 민족미술협의회,
문화연대 대표와 한국문화예술위원회 위원장,
서울문화재단 이사장을 지냈다.

1980년부터 '현실과 발언'의 동인으로 활동하면서
민중미술 운동에 참여했다.
여러 차례의 개인전을 열고 많은 단체전과 기획전에 참가했다.
제1회 광주비엔날레에서는 특별상을 받았다.
한동안 젊은 예술가들과 '예술과 마을 네트워크'라는
단체를 만들고 제천의 한 폐교에서 마을 이야기 학교를 열어
마을 운동을 하기도 했다.
지금도 그림과 말, 그림과 이야기를 융합시키는
작업에 몰두하고 있다.

김정헌의
이야기 그림·그림 이야기

이야기 그림·그림 이야기
김정헌

2016년 4월 27일 초판 2쇄 발행

지은이 김정헌
펴낸이 조기수
펴낸곳 출판회사 헥사곤 Hexagon Publishing Co.
등 록 제 396-251002010000007호 (등록일: 2010. 7. 13)
주 소 경기도 고양시 일산동구 숲속마을1로 55, 210−1001호
전 화 070-7628-0888 / 010-3245-0008
이메일 coffee888@hanmail.net

ISBN 978-89-98145-58-3 03600

김 정 헌

이야기 그림·그림 이야기

헥사곤

차례

10 들어가는 글

제1부

19 백년의 기억

42 꿀떡꿀떡낄낄낄

65 나의 옛날이야기

216 문화와 권력

228 미술교육의 사회적 역할

236 예술적 상상력과 마을 이야기

248 '현실과 발언' 30년: 미술과 사회의 관계를 생각하다

262 한 지붕 두 위원장 사태의 와중에서

제2부

270 '백년의 기억'; 예술-역사의 '사이-공간'에 말 걸기 _ 심광현

288 백 개의 그림에서 백년의 기억으로 _ 백지숙

296 대담: 비판적 리얼리즘에서 민중의 심성에로 _ 유홍준

308 대담: 김정헌 작품론 _ 이영욱(사회), 임정희, 박찬경 외

332 김정헌의 그림을 보면서 _ 신경림

340 땅의 길, 흙의 길 – 김정헌의 예술세계 _ 강성원

356 나의 친구 김정헌 _ 정희성

김정헌의 이야기 그림·그림 이야기

이번에 조그만 화집을 내면서 그동안에 쓴 글들을 네 묶음으로 엮어 별책을 만들었다.

나의 그림에서는 시각이미지도 중요하지만, 그에 못지않게 이야기들도 중요하다. 그림에 이야기를 덧붙이는 것은 관객들과의 소통을 위해서였지만 나의 타고난 '이야기 본능'이 그렇게 시켰기 때문이다.

모든 그림에는, 설령 추상화라 하더라도 서사들이 들어 있다. 그러나 이 시각적 서사들이 독특한 시각적 감성으로서만 작동하기 때문에 나는 답답하다. 그래서 그림이, 또는 그림에 등장하는 인물들이 직접 발화하는 이야기를 만들어 보려고 시도했다.

그 첫 번째 시도가 《동학농민혁명 100년》전에 나갔던 〈말목장터 아래 아직도 서 있는……〉이다. 이 그림은 동학농민혁명의 유적지에 있는 농민군들의 집결지였던 곳에 있는 감나무를 배경으로 곡괭이를 칼자루처럼 움켜쥐고 농민이 마치 이순신 장군 동상처럼 서 있다. 여기서 나의 이야기 본능이 발동해서 그림이 다 완성된

다음에 이야기를 하나 만들어 내고 말았다. 왜 말목장터 감나무인가? 왜 그 아래 농민은 동상처럼 앙각으로 서 있나? 누구를 기다리는가? 육신은 동상처럼 화석처럼 서 있는데 그의 혼은 어디에 있는가? 이런 물음들은 거의 만들기 쉬운 이야기의 뼈대를 구성하고 있지 않은가? 그렇게 이야기들을 만들기 시작했다.

물론 그전의 작품들, 예컨대 《도시와 시각》전의 〈풍요한 생활을 창조하는 럭키 모노륨〉이나 《6·25전》의 〈냉장고에 뭐 시원한 거 없나….〉, 또는 〈마을을 지키는 김씨〉와 같이 광고 문구나 이 문구의 소설 제목을 이용한 그림 제목이 이미 이야기 구조를 띠고 있다.

이런 이야기 본능이 제대로 작동해서 그림 속의 인물들이 한 사람씩 나서서 이야기를 전개한 것이 《백년의 기억》전에 나오는 10개의 옴니버스식 이야기들이다. 우리의 근대화 100년 동안 있었던 사진들을 그림으로 재구성하고 그 그림 속에서 익명의 민중들이 한 사람씩 나와 그 당시의 상황을 이야기한다. 첫 번째 그림에서

발화자가 전봉준이 아니고 전봉준을 태워 가는 가마꾼 중에 한 명이 화자다. 뒷부분은 내가 화자로 등장하기도 한다.

이렇게 그림쟁이인 내가 이야기에 꽂히게 된 것은 비교적 오래전에 시작되었지만 요즈음에 읽은 책들에서 많은 영감을 받고 확신을 더 하게 되었다. 예로 브라이언 보이드(〈나의 옛날이야기〉에 잠시 언급된다)는 『이야기의 기원』이라는 책에서 인류는 '이야기(스토리 텔링) 본능'을 가지고 있고 이야기가 문학과 예술의 기원이라는 것이다. 또 마이클 샌델의 『정의란 무엇인가?』에서도 사회적 정체성을 가지고 공동체에 참가하기 위해서는 공동체주의자 매킨타이어가 말한 '과거로부터 앞으로 나아갈 미래까지 이야기(서사)의 한 부분으로서의 인간', 즉 '서사적 인격'이 중요하다고 주장한다.
어떻든 기독교의 하나님마저 '태초에 말씀이 있었다'고 시작하고 계시지 않는가?

그래서 그동안 써온 여러 가지 형태의 이야기들을 모아 포켓북 형식의 자그마한 책으로 만들기로 했다.
아래와 같이 크게 네 뭉텅이로 나누어 싣는다.
첫째는 《백년의 기억》전(2004년도 개인전)에 나왔던 글들- 이 글들은 거의 그림에 나타난 인물들이 화자가 되어 그 당시의 상황을 언급하는 짧막한 픽션들이다. 1894년의 동학 농민혁명에서부터 시작해서 시청 앞 광장의 촛불시위까지 우리의 근대화 100년에 대한 성찰을 담아 보려 한 글들을 모았다. 나의 그림 이야기의 발단이 된 「말목장터 감나무 아래 아직도 서 있는…」을 제일 먼저 싣는다.

둘째는 페이스북에 올린 「나의 옛날이야기」 80여 편이다. 여기에 대해서는 따로 글을 서두에 덧붙였다.

셋째는 유신 40주년을 맞아 그 당시에 관련된 전시회(2013년 아트 스페이스 풀에서 열린 양아치와의 공동 전시회)에 2004년의 《백 년의 기억》전에서의 한 대목 〈유신이 내는 소리〉라는 캔버스 작품과 별도로 내가 쓰고 직접 출연했던 풍자극 〈꿀떡꿀떡 낄낄 낄-유신이 내는 소리〉의 극본을 싣는다. 이 풍자극은 괴테의 파우스트를 패러디하여 우리나라의 유신 상황을 풍자한 연극인데 극장보다는 아트 스페이스 풀 마당과 전시장 안을 이용해 현장 퍼포먼스처럼 실연했다.
이 풍자극에서 메피스토펠레스와 박정희 역을 나와 민정기 화백이 맡아 출연했고 카메오로 박찬경이 잠시 수고를 했다. 연출을 맡아 준 윤한솔 교수와 아트 스페이스 풀의 김희진과 양철모, 김상돈 등 후배들의 도움 없인 이 짧은 풍자극은 올리지 못했을 것이다. 지금도 그들의 도움에 감사하고 있다.

넷째는 그동안 내가 썼던 이런저런 잡글들이다. 잡글이란 내가 잡식가이면서 잡독가이듯이 이것저것에 대해 가볍게 쓴 글들이다. 주로 한국문화예술위원장 해임 전후, 그리고 〈예술과 마을 네트워크〉를 만들어 예술로서 '마을과 공동체'의 활력을 불어넣기 위해 마을에서 활동을 시작할 무렵에 쓴 글들이다.
「한 지붕 두 위원장 사태의 와중에서」를 비롯하여 「문화와 권력」, 「예술적 상상력과 마을 이야기」, 「위험사회에서의 미술인의 역할」 등이다. 나의 여러 가지 활동(나는 미술 활동의 일환으로 보고 있다)의 면모가 드러나는 글들이다.

다섯째는 나는 주로 내 후배들과 놀기를 좋아하는데 전시회 때마다 동원되다시피 한 이들 후배 평론가들의 평론문과 내 작품과 전시회에 대한 좌담, 그리고 정희성, 신경림 시인이 써준 에세이들 모음이다. 이 글들을 묶어서 제2부에 자료집을 겸하여 마지막에 실었다.

이번 화집과 이 책을 만들기 위해 그림들을 다시 꺼내 보고 글들을 살펴보면서 참으로 많은 또는 여러 가지 방식의 미술 활동을 해 왔음을 알고 나도 놀랐다. 그림도 추상화에서 투박한 구상화까지 조그만 액자 그림에서부터 대형 걸개그림과 벽화까지, 글쓰기(일종의 문학?)에서부터 연극까지, 미술 교사에서부터 미술교육과 교수로서 미술과 관련된 직업으로서의 대부분을 보냈지만 때로는 정치적인 시민단체(문화연대, 민예총, 민미협 등) 운동부터 한국문예위의 위원장(누구는 이런 행위를 행정 미술이라고 말해 주기도 했다)으로 활동까지 다양한 활동을 해 왔음이 드러났다. "참으로 가관이군!"하며 나 스스로 감탄사를 연발하지 않을 수 없다. 이런 번잡한 인생역정은 굳이 변명하자면 세상이 번잡했기 때문이리라.

이렇게 다양하고 잡다한 미술가 인생을 살아온 것은 내가 읽은 많은 책에서 현인들의 삶을 등대 삼아 나의 행로를 바로 잡고 앞으로 나아갈 바를 헤쳐 왔기 때문이다. 그중에 카잔차키스의 『그리스인 조르바』는 춤으로 나를 자유스럽게 만들어 주었다. 그가 쓴 묘비명은 나에게 삶의 지표가 되었다.
"나는 아무것도 바라지 않는다. 나는 아무것도 두려워하지 않는다. 나는 자유다."

70평생을 살아오면서 이런저런 사람들과 인연을 맺으면서 살아왔다. 대부분 도움을 받으면서 살아왔지만 특히 나의 이런 여러 가지 '전국구' 활동을 잘 참고 뒷바라지해 준 아내와 식구들에게 감사한 마음이다. 그동안 동지적 관계를 맺으며 같이 활동한 '현발' 친구들, 민미협, 문화연대, 시민단체 활동가들, 전시회를 뒷받침해 준 학고재, 가나아트센터의 우찬규, 이호재 대표들, 공주사대 미술교육과의 제자들, '예마네' 활동가들과 문래동 사람들 등 많은 분의 도움을 받았다. 특히 이 책을 만들게 부추긴 박재동 화백과 서해성 작가와 출판회사 헥사곤의 조기수 사장과 편집위원인 박건 작가에게도 이 자리를 빌려 고마움을 표한다.

2016. 3
두밀리 화실에서 김정헌

제1부

'말목장터 감나무 아래 아직도 서 있는...'

백 년 전 고부땅에 한 농부가 홀어머니를 모시고 열심히 살고 있었다. 그때 고부땅에는 조병갑이라는 탐학한 수령이 온갖 세금과 학정으로 농민들을 수탈하며 못살게 굴었다. 갑오년 그 농부는 다른 농부들과 힘을 합하여 고부관아를 둘러엎고 봉기의 횃불을 높이 들었다.

다시 백산에서 봉기를 한 녹두장군과 농민군들은 반봉건·반외세의 기치를 높이 들고 북쪽으로 떠나갈 때 그는 홀어머니를 봉양해야 했으므로 할 수 없이 그곳에 남았다. 그는 매일 말목장터 감나무 아래 나와 농민군들이 떠나간 북쪽을 한없이 쳐다보며 서 있었다.

백년이 지난 지금에도 그 곳에는 그 농부가 화석처럼 굳어져 흙동상이 되어 서 있다고 한다.

또 그의 혼은 파랑새가 되어 그 나무 아래를 아직도 떠돌고 있다고 한다.

백년의 기억

전봉준이 체포·압송되던 날

순창 관아에서 대역죄인 전봉준을 승교에 태워 출발한 지 사흘째 전주 관아에 도착했다. 이번 길은 남원 근처에서 큰 눈을 만나 애를 먹었지만, 교군꾼 순번이 빨리 돌아와 그런대로 수월했다. 다만 승교 앞채잡이로 교대됐을 때 총알도 손으로 움켜진다는 녹두장군이 어느 순간 내 목을 조를까 걱정이 될 때가 많았다. 다행히도 순창 관아에서 징발된 우리는 아마도 여기 전주까지만 교군꾼으로 일하고 다시 돌아가는 것으로 되어 있었다. 이제 막 전주 관아로 들어가는데 한 일군 장교가 이상한 기물(한참 뒤에 나도 그 기물이 사진 촬영기라는 것을 알았다)을 든 서너 사람을 데리고 나타나 우리를 세웠다. 그중 역관인 듯한 한 사람을 내세워 어느 건물 앞에 우리(전봉준과 우리 교군꾼들과 전주부에서 파견된 신식 제복을 입어 우스꽝스러운 순검들 등 합해서 다섯 명)를 잠시 서있게 했다. 일행 중 기물을 들었던 일인인 듯한 두 사람이 그 기물들을 우

리 앞에 설치하기 시작했다. 세 발 위에 이상한 눈 달리고 주름이 여러 겹 있는 물건을 올려놓고 검은 보자기를 머리 위에 집어 썼다 벗기를 반복하더니 다시 한 번 우리를 외눈 달린 그 물

건을 보고 있으라고, 그리고 소리가 나도 움직이지 말라고 통역을
시켜 지시했다. 한 손에 경첩처럼 생긴 물건을 올려놓고 이찌, 니,
산(나는 이미 그 말이 우리말로 하나, 둘, 셋이라는 것을 알고 있었
다.) 하면서 소리를 지르자 그 자의 오른손에서 펑하는 소리와 함
께 흰 연기가 솟아올랐다. 그 순간 나의 눈에는 하얀 섬광이 퍼져
나가면서 그 속에 반짝이는 별 같기도 하고 따뜻한 봄날 눈앞에 가
물대는 아지랑이 무리 같기도 한 것들이 무더기로 피어올랐다. 뭔

지 모르지만 앞으로 벌어질
새로운 세계가 보이는 듯했
다. 그는 이것이 우리의 근대
화를 알리는 '근대화의 씨앗'
이라는 것을 절대 알 리가 없
었다.

제2차 의병 창의에 참가했다가 서양 사진사를 만났던 일

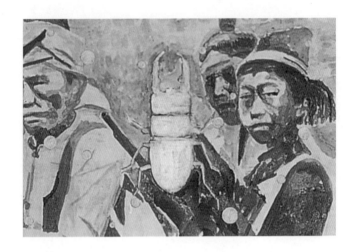

지난 갑오동학란 때 나는 아버지 어머니와 함께 동생을 둘러업고 밤을 도와 섬으로 도망칠 수 있었다. 나는 태인의 양반 가문의 자손인 나의 아버지가 갑오 난리 때 동학교도로 우금치 전투에 참가했다가 패하여 쫓기고 쫓기다가 여기 위도까지 숨어들었다는 것을 좀 커서야 알았다. 아버지는 성을 갈고 위도에서도 내놓으라 하는 어느 부잣집 머슴으로 있었고 자연히 어머니도 그 집 부엌데기로 드난살이 살림을 유지해 나갔다.

나는 머리가 좀 더 커지자 몰래 섬에 들렀던 방물장수를 쫓아 육지로 나와 그래도 아버지한테 들었던 고향 땅 태인 언저리에서 철로 공사 등의 잡부 일을 하며 떠돌았다. 그러다가 여기저기서 의병을 창의한다는 소식을 듣고 역시 같이 일을 하는 잡부들과 함께 충북에서 일어난 의병장 신돌석 부대에 합류하고 말았다.

나는 아버지를 닮아 신체가 건장했는데 대원들이 장수하늘소를 줄여 나를 김장수라 불렀다. 어느 날 어떻게 알았는지 어느 '맥'씨 성을 가진 양코배기가 사진 촬영기를 가지고 역관과 함께 우리의 숙영지에 나타났다. 우리 대원은 다해야 10명을 좀 넘었는데 그나마 복장들이 제각각이었다. 그런대로 총기류는 노일전쟁이 끝난 다음이라 노군들한테서 구해 온 총들과 화승총으로 겨우 한 사람 앞에 한 자루씩 무장은 할 수 있었다.

우리는 양코배기 사진사의 요구대로 집총 자세를 취했다. 이런 자세를 비롯한 총사용법을 우리는 이미 우리의 대장-그 이상한 노서아군 외투복장을 자나 깨나 벗지 않고 지내는-으로부터 배운바 였다. 우리는 신돌석부대의 지대에서 몇 번의 전투를 치르고는 전체 대원들이 원하는 대로 북간도를 향해 출발했다.

고종의 승하 -반지를 빼고 비각으로 나가다

임금께서 돌아가셨다는 얘기는 진즉 듣고 있었다. 그런데 신식 교육을 받았다는 옆집 조 대감댁 며느리가 나한테 와서 임금 돌아갔다는 이야기를 전하는데 좀 허무맹랑하기도 했지만 얄밉기도 했다. 그 새댁은 일본에 붙어 먹는 모든 신문들이 고종의 승하昇遐를 흥거로 낮추어 표현한 것은 고종을 독살했다는 증거라고 '승하'니 '흥거'니 내가 알아듣지도 못할 말로 떠들어 대었다. 그러다가도 '독살'이라고 말할 때는 주위를 두리번거리며 목소리를 낮추기까지 했다. 그러면서 새댁은 나흘 뒤에 인산을 보러 자기는 비각 쪽으로 나가는데 나보고도 같이 가잔다. 새댁이 잘난 척 하는 게 얄밉기는 했지만 구경을 좋아하는 나는 얼른 같이 가자고 약속했다.

약속한 나흘 뒤 그 새댁이 흰색 두루마기에 조바우까지 쓰고 나타났다. 나도 옷은 옷대로 준비했고 특히 새댁에게 자랑할 심산으로 회중시계와 반지도 보란 듯이 챙겼다. 서양에서 들여왔다는 회중시계와 일본에서 새로운 꽃무늬를 새겨왔다는 금반지는 일본 말을 얼른 배워 일본인 회사에서 역관 노릇해 돈을 잘 버는 남편이 본정통 일본인 양품점에서 사다 준 터였다. 그런데 안방까지 들어와 기다리던 새댁이 내가 그 새로운 반지를 새댁에게 눈에 띄게 할 요량으로 반지 낀 손으로 다 끝난 분칠을 하고 또 하자 그예 나한테 쏘아대듯이 한마디를 내 놓았다. "임금님 인산엘 가는데 번쩍이는 반지 따위는 빼놓고 가야 돼." 속으로 나는 '하여튼 배운 년 잘난 척은 못 말린 다니까'하면서도 할 수 없이 반지를 빼놓을 수밖에 없었다.

그런데 정작 큰일은 비각에 자리를 잡고 중절모를 쓴 신사들과 두루마기에 교모를 눌러 쓴 잘 생긴 경기 중학생들과 인산을 구경하

고 난 다음이었다. 구경거리가 대충 파하는 거라고 생각하고 같이 갔던 옆집 새댁을 재촉해 일어서려는 데 보신각 쪽에서 만세소리가 연이어 터져 나왔다. 비각에 있던 사람들이 우르르 그 쪽으로 몰려들 갔다. 호기심 많은 내가 무리에 섞여 새댁의 손을 잡고 따라간 것은 당연했다. 탑골 공원 근처에는 더 많은 인파가 몰려 연해서 독립만세를 외쳐 댔다. 나도 흥분하여 점점 그들과 만세를 같

이 외치고 있었다. 더 나아가다 보니 옆에 있었던 새댁도 안 보이고 갑자기 아까까지 안 보이던 일경들이 여기저기 도열해 있는 것이 눈에 띄었다. 더럭 겁이 났다. 재빨리 군중들과는 관계없는 여염집 여자인 양 꾸미고 인사동 골목으로 해서 재동에 있는 집으로 돌아왔다. 집에 들어가기 전에 몸단장을 하다 하마터면 놀라 주저앉을 뻔했다. 머리에 썼던 조바우도 없어졌지만 치마 안에 매달았던 회중시계도 없어졌던 것이다.

창씨개명創氏改名 신청하러 가던 날

그날따라 남산 밑에 사는 누이가 사람을 보내 성화를 부렸다. 오늘 중으로 학교 수업을 빼먹고라도 경성부청 호적과로 나가서 '창씨

개명' 신청을 마치라는 것이다. 그렇지 않으면 학비고 뭐고 없다고 거지반 협박공갈이었다. 이미 누이는 우리 집안의 일본식 성을 '다카키'로 못 박아 보낸 터였다. 내 이름은 이찌로로 누이는 미찌꼬로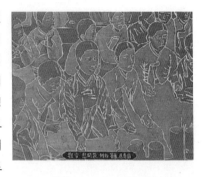
정해져 있었다. 어머니와 나만 남은 우리 집안은 동양척식주식회사의 이사관으로 있는 다나카의 첩 노릇하는 누이가 거의 먹여 살렸으므로 속으론 불만이었지만 누이의 말을 듣지 않을 수 없었다. 사실 일전에 학교에서 이미 창씨개명을 신청한 보통학교 때부터의 친구 동식군과 한바탕 창씨개명 문제로 말싸움을 한터였다. 그때 나는 그에게 이렇게 말하고 그와 같이 허허 웃을 수 밖에 없었다. "만약 내가 창씨개명을 하게 되면 내 성을 갈겠네." 자연히 창씨개명으로 성을 갈게 되었으니 동식이한테 거짓말을 하지는 않은 셈이다.

해방으로 내 처남이 서대문 감옥소에서 나오던 날

히로히토의 떨리는 목소리가 방송을 통해 되풀이해서 들려왔다. 온 동네에 라디오 있는 집은 죄다 틀어 놓은 모양이다. 나는 며칠 동안 흥분된 마음을 추스르며 충무로와 본정통을 거쳐 광교 쪽으로 나갔다. 광교만 넘어서도 보신각 옆으로 해방 만세를 외치며 종

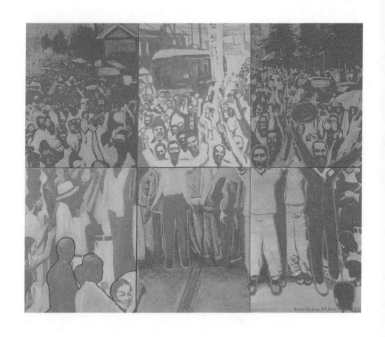

로통을 지나는 대열을 구경할 수가 있었기 때문이다. 나는 이 난
리통을 냉정하게 지켜본다는 심정으로 종로통까지 진출하지는 않
았다. 나는 징병을 당해 만주까지 가서도 조선에서 징병당해 같이
간 다른 학도병들과 항상 거리를 유지했으며 냉정하려고 노력했
다. 나는 그들과 함께 휩쓸리거나 부화뇌동附和雷同 한다는 게 얼마
나 위험한지를 본능적으로 알고 있었다. 그 노력의 결과였는지 천
우신조天佑神助였는지 나는 만주군 제7단에 배속되어서도 헌병대
소속인 야마모토 대위의 통역과 당번병 때로는 정보수집병으로,
팔로군을 토벌하는 일선보다는 주로 만주국 수도인 신경에 출입할
때가 많았다. 이렇게 내가 징병을 수월하게 마치고 해방 바로 직전
에 경성으로 귀환할 수 있었던 것은 그동안 내가 지극정성으로 모

셨던 나의 상전 야마모토의 배려 덕분이지만 우연치 않게도 이상한 풍토병으로 그가 후송당할 수밖에 없었기 때문이기도 하다. 그는 관동군 병원에서 후송을 대기하고 있으면서도 내가 전역을 하고 귀향할 수 있도록 모든 조처를 다 취해 놓았다. 참으로 그는 나의 은인이기도 하지만 그 이전에 대화혼을 지닌 위대한 일본인이었다.

 해방 바로 다음날 마누라가 수소문해 온대로 서대문 감옥소를 출옥하는 그 '빨갱이' 처남을 환영(?)하러 갔었다. 별로 내키지는 않았지만 집에서 할 일도 없었고 마누라의 성화에 할 수 없이 따라나섰던 것이다. 서대문 전차 종점까지는 아직도 거리가 남았는데 벌써부터 환영객들로 인산인해였다. 사람들 사이를 뚫고 앞으로 나가는데 벌써 출옥 인사를 가운데 두고 환영행사가 벌어지고 있었다. 신문에서 본 듯한 인사들이 가운데 비어 있는 광장으로 나와서는 "해방투사들의 출옥을 환영하면서 해방으로 인해 이제는 새로운 조국의 건설이 가능하게 되었으며 다같이 조국건설에 참여"할 것을 이구동성異口同聲으로 연설하였다. 나는 연설을 들으면서도 둘러선 관중들을 유심히 살폈다. 야마모토 밑에 있으면서 배운 습관때문이기도 하지만 앞으로의 조국이 어떤 방향으로 가느냐를 탐지해야만 나와 나의 가족들도 안전할 것이기 때문이었다. 만주에서부터 단련시켜 온 나의 모든 감각과 신경을 집중시키고 연설 나온 인사들의 연설내용을 분석하면서 나는 광장을 중심으로 동심원으로 구성된 인파들을 대충 색깔별로 구분했다. 내 처남이 같이 서 있을 저 빨간색 무리, 또 반대쪽에는 일제와 타협하며 지내오다 재빨리 변신해 한민당의 전신인 '국준' 같은 조직을 만들면서 기회를 노리고 있는 파란색 무리, 또 한 무더기는 당연히 '건준' 같은 노란색 무리였다. 나는 원래가 처갓집을 멀리 했었는데 그 중에서도 학

자인 장인이 이상한 뻘건 사상을 가진 그 잘난 처남을 두둔하는 것이 제일 싫어서였다. 그날 나는 8월 한낮의 뜨거워진 대기 속에서 퍼런 무더기의 일원이 되어 저 뻘건 무리들을 철저하게 응징할 것을 예감하였다. 그 순간 나는 결심이나 하듯이 은인인 야마모토로부터 하사받은 일본 부채를 더욱 열심히 부쳐댔다.

대동교(대동강철교)의 부서진 난간 위에서

나는 어지러움증이 가라앉자 겨우 숨을 돌리고 뒤도 돌아보고 앞에 서 있는 남편과의 어젯밤 일도 떠 올렸다. 어제까지 남편은 혼자 남을 오마니(어머니의 평양사투리)를 생각해 도저히 피난을 갈수 없다고 뻣대었다. 그러나 나는 우리가 이번 나의 처갓집을 같이 따라가지 않으면 김일성이 다시 돌아오면 우리는 다 죽는다고 거의 협박조로 남편을 설득했다. 그것은 사실이었다. 위의 형들이 다 남하했기 때문이기도 하지만 남편 집안의 성분 때문에라도 김일성이 돌아오면 우리가 온전할 리가 없었다. 할 수 없이 나는 시오마니를 나의 부모님들이 계시는 선교리로 합류시키자고 의견을 내어 겨우 남편의 고집을 꺾을 수 있었다.

남편은 난간에 올라올 때 도와주면서 나에게 절대 밑을 보지 말라고 일러 놓고는 지금까지 한 마디 말이 없었다. 가끔 뒤를 돌아보는 그의 얼굴은 백지장 같이 하얬다. 남편의 얼굴 색깔과는 달리 아직 얼지 않은 강물은 퍼렇다 못해 시컴했다.

이제 강 건너가 얼마 안 남았는데 도대체 앞줄이 움직이지를 않았다. 하릴없이 난간 아래 시퍼런 강물을 내려다본다. 앞으로 내 팔자가 어떻게 될지! 간혹 퍼런 강물 위로 지푸라기들이 떠내려온다.

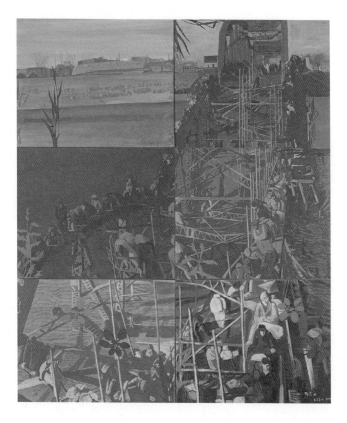

나는 그 지푸라기를 보며 '물에 빠진 사람이 살려고 지푸라기라도
잡는다는데 나는 난간 위에서 지푸라기도 잡을 수 없으니 죽을 사
람보다도 팔자가 기구한 년이야'라고 지껄여대고는 혼자 실없이
웃었다.

4.19와 리승만 바로보기

4.19 당시 나는 중학생이었다. 학교에서는 3교시가 끝나자 학생들을 운동장에 다 모아 놓았다. 우리가 3교시가 끝나자마자 김치 냄새가 물씬 나는 벤또(도시락의 일본말)를 먹어 치운 다음이었다. 우리는 시내에서 나는 듯한 어렴풋한 총소리와 무슨 소린지 알 수 없는 펑펑하고 터지는 소리를 들으며 쉬는 시간마다 복도의 창가에 붙어 서서 시내 쪽에서 나는 연기를 보면서 오전 내내 흥분한 상태로 지내고 있던 터였다. 월요일 아침의 운동장에서 진행되는 조회에서 교장선생님은 우리들 학생들에게 집으로 돌아가서 일체 시내로 나가지 말고 집에 꼭 붙어 있을 것을 당부하는 훈화말씀을 하셨다.

집에 돌아가니 아버지와 큰 형님이 시내의 상황과 리승만 대통령에 대해 또 가운을 입은 채 데모 행렬에 끼어 있는 세브란스 의대 다니는 셋째 형님을 걱정하는 투로 이야기하고 계셨다. 어른들이 그러거나 말거나 나는 동네 아이들과 함께 벌써 서울역 쪽으로 달려가고 있었다. 그런데 나는 그만 역 앞 근처에서 같이 달려가던 동네 친구들과 떨어져 혼자가 되고 말았다. 나는 대낮인데도 약간은 어두컴컴한 어느 골목에 들어서 있었다. 담배를 꼬나물기도 한 야한 차림의 언니들이 여기저기 눈에 띄었다. 그네들도 시내 쪽에서 들리는 소리와 치솟는 연기를 바라보면서 몇 사람씩 모여 수군대고들 있었다. 나는 이 동네가 시내학교를 다니는 동네 형들한테서 들었던 바로 그 양동이라는 것을 알았다. 한참 사춘기 때의 호기심으로 꽉 차 있던 나로서는 참새방앗간 드나들듯이 괜히 들락날락하며 그 근처에서 시간을 보내고 나서야 다시 남대문 쪽으로 달려갈 수 있었다.

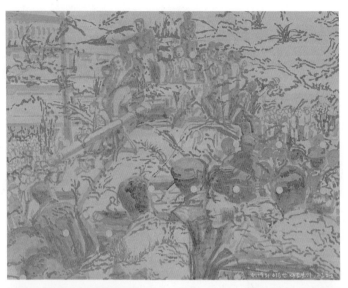

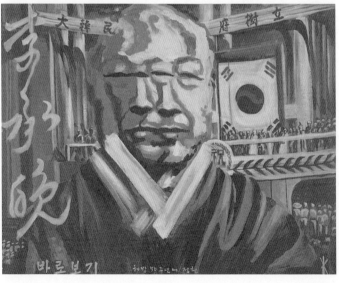

며칠 후에 나는 리승만 대통령이 하야한다는 라디오 방송을 들었다. 왠지 떨리는 듯한 그의 독특한 목소리를 들으며 나는 눈물을 흘리고 말았다.

내가 하야 소식에 눈물을 흘렸던 그 리승만에 대해서 그가 해외에서 독립 운동 못지않게 미국을 등에 업고 친일파들과 함께 엄청난 독재 권력을 휘둘렀다는 것을 알게 되고 그를 다시 보게 된 것은 한참 뒤의 일이다.

내가 긴급조치위반으로 재판받던 날

며칠 전 특별 면회가 허락되어 면회실에서 만난 어머니는 눈물만 흘리셨다. 눈물을 집어 짜면서도 간혹 집안이야기를 하셨는데 아버지는 그예 몸져누워 계시단다. 누이동생은 나 때문에 대학갈 생각은 엄두도 못 내고 시골에 처박혀 지내다가 달포 전쯤 말도 없이 서울로 올라간 것을 나중에 한 동네 친구인 순천댁 명자가 일러 줘 알았단다. 넷이나 되는 밑에 누이동생들한테는 나중에 내가 벌어서 어떻게 해 보겠지만 아버지에게는 정말 면목이 없었다. 아버지는 내가 S대학에 합격하자 집에 있던 논마지기와 소를 처분했을 뿐만이 아니라 당신 친가 집안을 돌아다니며 학자금 외에 서울 살림에 필요한 돈을 받아오셨다. 말이 찬조지 구걸이나 다름 없었다. 아버지는 나한테 직접 말씀하신 적은 없지만 빨치산으로 지리산에 입산했던 가까운 집안의 한 사람 때문에 아버지까지 사상을 의심받고 있는 터여서 내가 서울로 떠날 때는 물론이거니와 종종 서울 오셔서 기회 있을 때마다 나에게 제발 데모만은 하지 말라고 신신당부하셨다.

　그런데 오늘 나는 이렇게 재판을 받으러 법정엘 출정하고 있다. 오늘 출정에는 유학생 간첩단 사건으로 고문조사를 받다가 옆에 있던 난로를 껴안아 심한 화상을 입은 서승씨 등과 함께였다. 그는 화상에 심하게 일그러진 얼굴을 가리려 색안경을 끼고 있었다. 나는 그를 보면서 박정희의 구로메가네(검은 안경의 일본말-우리는 그 당시에 우리에게 남아있던 일본말을 별 생각 없이 자주 사용하곤 했다)를 떠올렸다. 그는 고속도로 준공식과 미국에 가서 존슨대통령을 만날 때는 물론 심지어는 농민의 아들을 자처하며 행사용 벼베기하러 들녘에 나가서도 그 검은 안경을 즐겨 썼다. 나는 그가 다카기 마사오(박정희의 일본식 이름)로서 일본에 충성을 다하다가 이제는 미국식 스타일로서 미국에 잘 보이려고 때를 가리지 않고 그 검은 안경을 쓴다고 생각했다. 그런 엉뚱한 생각을 하고 있는 사이에 벌써 우리 일행은 법정에 들어서고 있었다. 그 검

은 까마귀들(그 당시는 중정 요원들이 재판 때 마다 거의 방청석을 반 이상 점거하고 한껏 위압감을 조성하고 있었다)이 진을 치고 있는 그 법정에 말이다. 나는 그 법정에만 들어서면 밤마다 시달리던 그 삐걱대는 이상한 유신의 소리에 다시 시달린다.

5.18 광주민주화운동과 난초

5.18 당시 신문 방송에서는 볼 수 없었던 떠돌아다니는 여러가지 흉흉한 소리에 나는 어찌할 바를 몰랐다. 그때 나는 휴교령이 내려져 집에서 할 일 없이 시간을 죽이고 있었는데 우연히도 창턱에 놓아둔 난초 분이 눈에 띄게 되었다. 이 난초는 술을 좋아하는 한 선배(그는 술 마실 때 난초와 난초향기-그가 아무리 취해도 집 근처에서 자기 그 향기를 맡고 제대로 집을 찾아냈다는-외의 이야기는 아주 싫어했다)가 심심파적으로 기르던 것을 나에게 여러 포기 분양해 주었던 난초 분 가운데 유일하게 살아남은 마지막 난초 분이었다. 그런데 얼마 전부터 이 난초 분마저 잎사귀에 하얀 깍지벌레가 끼더니 그 해에는 그예 꽃을 피우지 못했다. 그 이후로 이 난초는 계속 꽃을 피우지 못하고 겨우 겨우 살아 있는 듯했다. 그러다가 21년이 지난 지금 모처럼 꽃을 피웠다. 나는 지금 이 난초의 꽃향기와 가느다란 잎 사이로 희미하게 건져 올린 5.18의 기억들, 그 기억의 조각들을 짜맞추고 있다.

시청 광장의 촛불 집회에 참가하던 날

나는 지금 초겨울의 차가운 날씨 속에 촛불을 밝혀 들고 시청앞 광장

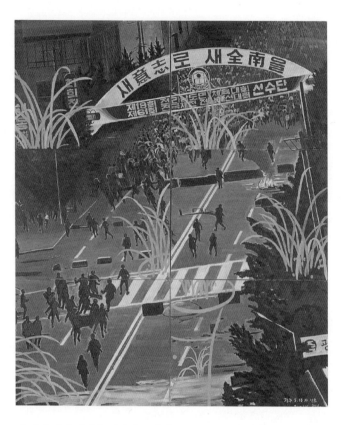

에 서서 지난 일년을 회상하고 있다.

나는 2002년 2월 말부터 그동안 미루어 왔던 연구년 교수로 9.11테러가 일어났던 바로 그 맨해튼에서 몇 개월을 보냈었다. 영어가 서투른 나로서는 별로 내키지 않는 미국행이었는데 입국장에서부터 특히 유색인들만 골라 신발까지 모조리 벗겨 조사하는 바람에 부시가 말한 대로 내가 마치 '악의 축'에서 온 듯한 느낌마저 들었다.

미국으로 떠나기 전 새해에 나는 2002년은 모든 게 달라지리라 예감

했었다. 그것은 전혀 근거 없는 공상이 아니었다. 그 해 있을 최대의 이슈 대선의 시작이 이전까지는 볼 수 없었던 전혀 새로운 방식으로 출발했기 때문이다. 바로 그것은 민주당이 내놓은 대선후보의 '국민경선' 제도였다. 나

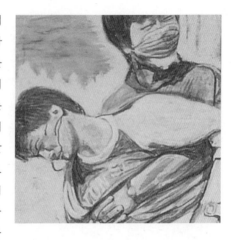

도 우리 딸들의 도움을 받아 함께 인터넷으로 이 제도에 참여했다.

그리고 나는 미국에서 그 경선의 결과를 알았다. 내가 바랐던대로 됐으며 그 다음엔 잇따라 월드컵으로 우리 대표팀이 4강까지 올라갔는데 맨해튼에서도 서울의 시청앞 광장에 모인 시민들과 똑같은 박자와 똑같은 호흡으로 응원을 하며 들떠 지냈었다.

이제 87년의 6.10항쟁의 바로 그 현장에 다시 서서 나는 '한열이를 살려내라'와 '미선이 효순이를 살려내라'는 함성 사이를 왔다갔다하고

있었다. 또 주위의 어린 여학생들과 팔짱을 끼고 그들과 함께 노래를 부르며 금년은 젊은 사람들의 감성혁명(마르쿠제 같은 사회학자들은 '68 학생혁명을 억압으로부터의 해방을 일컫는 Eros Effect

로 설명한 바 있다)이 일어난 특별한 해라는 것을 실감했다. 나는 또한 내 주위의 어린 여학생들이 꽂은 머리핀을 보면서 100여 년 전 전봉준을 체포 압송할 때 사진 찍힌 사람들한테 나타났던 바로 그 '근대의 씨앗'(전봉준이 압송되던 날 참조)이라는 생각을 하고 있었다.

꿀떡꿀떡낄낄낄

꿀떡꿀떡낄낄낄

- 〈유신의 소리〉 -

때 : 2012년 가을 무렵
장소 : 저승의 한 곳
 박정희가 태어난 한국
 박정희 기념관
 김정헌의 그림(박정희와 유신이 내는 소리)이 걸려 있는
 전시장

1 장

박정희(의 혼령)
박정희와 악령 메피스토펠레스(메피)

장면 1)
안개가 자욱한 알 수 없는 지형에서 계속 이상한 소리들이 (지옥을
연상시키는) 들려온다.

〈저승에서의 대화〉

-박정희와 메피가 등장한다.

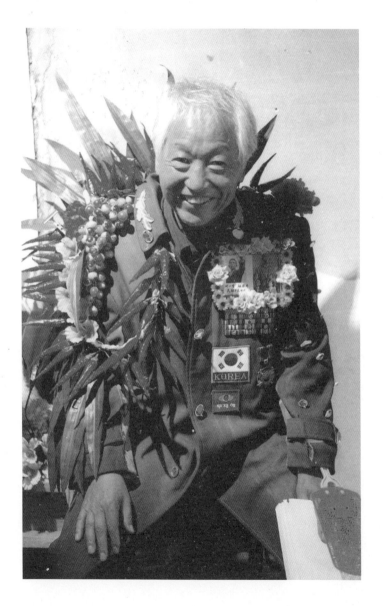

-먼저 설정된 무대(앞에 세워 논 트럭) 위에- 안개가 무대 주위를 뭉게뭉게 감싸고 있다. 이상한 악령의 복장을 한 메피가 나타난다. 혼자 무대 위에서 끊임없이 악마의 주문을 중얼거리고 있다.

메피(김정헌) -(혼자서 중얼거리고 있다.)- 음메니 밥마훔~, 원각 천지 무궁조화 해탈삼합 영귀영귀라~(두번씩 반복)

　모든 귀신들은 다 모여라! (관객들을 둘러보면서) 악귀, 잡귀, 마귀, 마녀, 악령들은 다 모였군. 이렇게 많이 모인걸 보니 악령의 대왕인 이 메피스토펠레스의 인기가 여전하군. 그런데 묘하게 변장들을 하고 있군. 문화부차관 김도현을 비롯하여 서울문화재단 조선희로도 변장을 하고 있군 그래. 그렇게 변장들을 하고 마귀와 마녀 노릇들은 잘하고 있나? 흐 흐 흐

　얼마전 내가 태어난 독일의 여기저기를 다시 가 보았지. 괴테가 태어난 프랑크푸르트에도 들러 괴테하우스도 가 보았네. 거기서 이런 T셔츠도 기념으로 샀네. 이 T셔츠는 이 메피의 의상을 만든 김상돈 작가에게 주었네. 거기서 괴테선생에게 예를 표하고 마침 마녀들의 축제가 열리는 발푸르기스도 가보려고 했는데 그만 그 놈의 스마트폰을 잃어버리는 바람에 도중에 포기했지. 요즘은 이놈의 스마트폰인가 핸드폰인가가 없으면 꼼짝을 할 수가 없더구먼 이상한 세상이야. 그 바람에 섹시한 나의 애인, 그네마녀와 놀아나지를 못했네. 그네마녀는 그네를 잘타. 다리를 쩍 벌리고 탈때는 정말 쎅시해. 아 그런데 요즘 아주 바쁘다고 하더군. 뭐 얼음공주, 유신공주를 가장해 어디서 출마를 한다나. 하여튼 한번 질탕하게 그녀와 놀아볼려고 했는데 말이야. 에이 빌어먹을 쯧쯧.

　200여년 전 파우스트 박사의 순수한 영혼을 파괴하기 위해 온 갖 짓을 다했지만 결국 실패하고 말았지. 하나님이 악령이 아닌 인

간들의 손을 들어 줬기 때문이지. 실패는 했지만 내가 내기에서 진 건 아니야. 파우스트는 나의 유혹에 매번 넘어갔었지. 그렇지만 그는 마지막 순간에 그가 범한 그레트헨, 사실 요즘식으로 얘기하면 성폭력이지. 그 청순한 소녀에 의해 구원을 받아. 내가 잠깐 섹시한 천사에 한눈을 파는 사이에 말이야, 에이 씨부럴!!!

파우스트 이후에 나는 작전을 바꿨지. 대량생산과 대량소비 시대에 맞게 대량(mass)에 초점을 맞추어 대량학살, 대량파괴 즉 인간들이 코피 터지게 전쟁을 일삼도록 말이야. 많은 인간들을 유혹해 그들로 하여금 서로를 파괴시켰는데 그중 최고의 인물은 당근 나치의 히틀러야. 대단한 성과를 올렸지.

이제 악령의 대왕인 나는 히틀러가 만든 제2차 세계대전 이후에 독립하고 만들어진 나라들, 그중에서도 특히 한국이라는 나라에 관심을 갖게 되었어. 그 나라는 일본의 식민지로 있다 2차 세계대전이 끝나면서 남과 북이 서로 갈라져 피터지게 싸우고 있다고 하더군. 나는 이런 나라가 좋아. 내가 활동하기가 딱 좋은 곳이지. (이상한 주문 2번 반복)

(자동차 위에서 갑자기) 여기가 어딘가? 내가 태어난 지 200여 년이 지났지만 이렇게 이상한 곳은 처음이야. 악령이 지배하는 이곳 저승에도 인간들이 끊임없이 만들어 낸 이따위 자동차 같은 물건들로 꽉 차있단 말이냐? 하긴 내가 인간들을 교만하게 만들어 뭐든지 편리한 물건들을 만들게 하고 그들의 혼령이 이런 물질에 미혹되도록 한 게 아닌가?

그렇다면 이들 인간들의 영혼이 더 이런 물질에 지배되도록 나는 그들을 부추겨야 옳지 않은가?

나부터 더욱 이런 물질의 힘을 사랑해야지...

마침 한국의 대통령인 이명박이가 이런 물질을 이용한 토건사

업의 총수가 아닌가?

녹색을 가장한 이런 성장과 개발을 완성시키도록 그를 더욱 부추겨야지...흐 흐

이명박이는 구태여 나까지 나설 필요도 없는 인물이야. (이상한 주문 2번 반복)

그보다는 순수한 혼령을 지녔다고 자부하고 다니는, 마치 자기가 한국의 괴테라도 된 듯이 이따위 연극을 만들어 날뛰는 김정헌이라는 작자를 유혹하고 시험하는 게 낫지 않을까? 특히 이 작자는 유인촌이라는 배우 출신 문화부장관에게 위원장 목을 잘리더니 자기도 유인촌 같은 배우 노릇을 한번 해 보고 싶은 모양이야. 지가 유인촌 같은 대배우를 따라 갈수가 있나. 국회의원들 앞에서 '찍지마! 씨발!' 그런 기막힌 연기를 할 수 있냐구. 흐흐흐

- 잠시 후 박정희로 분한(일본군의 군모와 지휘봉을 들고 검은 안경을 쓰고 있다) 박찬경이 뒤쪽에서 등장하면서 간간히 '메피' '메피'를 불러대면서, 메피를 찾으며 무대 위로 올라간다.

메피(김정헌) - 나를 찾는 자가 누군가?

박(박찬경) - 날세, 나야. 박정희야. 18년간을 한국을 철권으로 다스렸던 프레지던트 박일세.

메피(김정헌) - 박정희라! 한국에선 그런대로 악명을 떨쳤던 자로군. 그런데 자네는 키가 작고 왜소하더니 언제 이렇게 키가 크고 훤해졌나? 이곳 지옥의 물이 좋긴 좋은 모양이군. 음 그런데 가만히 보니 한국의 작가 박찬경이라는 자의 외피를 두르고 있구먼. 허허허. 박찬경이가 알면 대단히 화를 낼텐데. 응?

그런데 악령 중에 악령인 나를 왜 찾아 왔는가?

박(박찬경) - 임잔(박정희는 생시에 웬만한 상대방을 임자라고 호칭했다) 괴테의 파우스트에서 만들어져 파우스트 박사의 영혼을 파괴하려고 그를 유혹해 여기저기로 데리고 다니더니 200여 년이 지난 아직도 남의 영혼을 데리고 아무데나 갈 수가 있나?

메피(김정헌) - 물론이지. 괴테는 위대한 인물이네. 나를 만들어 냈으니 말이네....
그런데 임자처럼 무식한 사람이 어떻게 나에 대해서 그렇게 잘 알고 있나?

박(박찬경) - 여기 저기 수소문해서 알았네. 그래서 말이네. 임자가 나를 지상으로 데리고 갈 수 있겠나?

메피(김정헌) - 할 수는 있는데, 자네의 영혼은 다시 이 곳으로 돌아와야만 하네.

박(박찬경) - 나는 내가 오랫동안 대통령으로 있던 한국으로 가서 내가 미처 마무리 못했던 조국 근대화가 완성된 것을 보고 싶네. 또 나를 존경하는 많은 무리(백성)들이 만들었다는 나의 기념관도 보고 싶네. 그러면 이승부터 나를 줄곧 따라다니는 이 괴로운 환청으로부터 벗어날 수 있을지도 몰라.

메피(김정헌) - 그것까지는 장담할 수가 없네. 여기서는 그러한 괴로움이 일종의 즐거움이니까. 하 하 하. 나도 마침 임자와 지금 명박이가 망가트려 놓았다는 한국엘 가보고 싶었네. 자네들 중에 누굴 나의 후계자로 삼을지 판단도 겸해서 말이네. 하여튼 임자(박정희의 말투를 흉내 내며)를 그곳 (한국)으로 데려가 줌세. 나를 꼭

붙들어야 되네. 자네 같은 가벼운 혼령은 조금만 바람이 불어도 훅 날아가 버리니까 말일세.

　아 나를 꼭 붙들라니까.

- 둘이 퇴장한다.

- 메피가 무대 위에서 먼저 내려가고 박정희는 잠시 주춤거리며 서 있다가 마지못해 내려간다.

장면 2)

(아트 스페이스 풀의 주 전시실-박정희 기념관 내부는 김정헌의 2004년도 《백년의 기억》전에 나왔던 〈박정희와 유신이 내던 소리〉 작품과 주변 소품들이 3점 걸려 있고, 그 맞은편에 큰 거울이 그 작품을 보여 주면서 일종의 통로를 만든다. 한 쪽에서는 양아치 작가가 만든 영상 설치물이 벽면을 비추고 있다. 그 외 박정희 시대의 사진들이 여기저기 걸려 있다. 분위기 상으로 여기가 박정희 기념관인지 김정헌의 작품 전시장인지 애매 모호하다.)

- 기념관 같은 어느 내부 전시실에 박정희와 메피가 등장한다.

(여기서는 박정희의 복장을 한 김정헌이 등장한다. 메피로 분장한 민정기가 등장한다)

박(김정헌) - 음, 여기가 나의 위대한 업적을 기리기 위해 만들었다는 박정희 기념관이군.

　(둘이서 찬찬히 둘러본다)

메피(민정기) - 임자가 아주 만족스러워 하는군.

박(김정헌) - 대체로 나의 치적을 열심히 홍보하고 있군 그래. 잘했

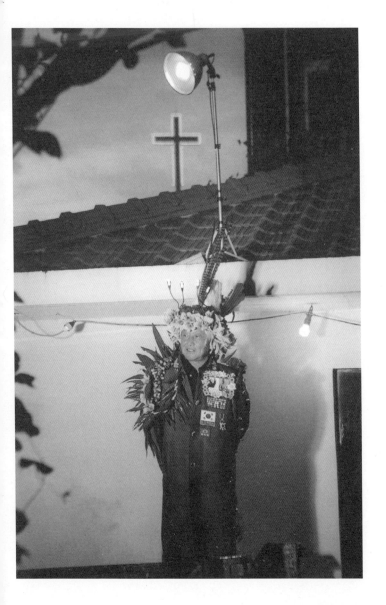

군. 잘했어.

메피(민정기) - 임자가 치세하는 동안 임자를 비난하는 많은 사람들이 고문당하고 억울하게 죽기까지 했다는데 그런 사실들은 이런 기념관에는 전시를 못하는 건가?

박(김정헌) - 물론이지. 지금 대한민국을 이렇게 발전시킨 나의 위대한 업적만을 전시하기에도 이런 기념관으론 장소가 부족한 편일세....
　　(사이를 좀 두고)
　　그런데 내가 원하는 것들이 잘 드러나 있지는 않네.

메피(민정기) -임자가 좀 아쉬워 하는 게 뭔가?

박(김정헌) - 음, 그건 내가 농민의 아들로 태어나 얼마나 피눈물 나게 궁핍을 견디며 살았는가? 이런 점이 더 드러나야 그 위대한 야망을 탄생시킨 원인이 좀 더 선명해지지 않겠나.

메피(민정기) - 그리고?

박(김정헌) - (개인적인 일이라) 뭐 없어도 되긴 하지만.. 음... (아쉬운 표정으로) 내가 즐겨 꺼내 입던 일본군 군복과 일본도, 장화 같은 것은 왜 여기에 없는 기야?

메피(민정기) - (한심하다는 듯이) 그건 임자가 일본육군사관학교 출신으로 출세했다고 해도 대한민국은 일본의 식민지로 엄청 고생

을 했지 않은가? 청와대에서 임자가 일본 군복과 군도를 차고 앉아 있다고 소문이 나봐. 백성들이 자네를 좋아하고 이렇게 기념했겠나?

박(김정헌) - 하긴 그랬을 지도 모르지.. ㅈ ㅈ

-혼령과 악령인 둘의 겉모습은 같이 구로메가네(검은 안경)를 쓰고 있다.

메피(민정기) - 이 구로메가네는 왜 그렇게 좋아했나? 모내기 할 때도 쓰고 있으니 말일세.

박(김정헌) - 아! 그건 독재자의 카리스마를 보여주는 게 아니겠나? 미국 영화배우들이 쓰고 있는 게 멋있어 보여 쓰기 시작했지만 말일세.

메피(민정기) - 허긴 나도 악령으로서의 카리스마를 이 검은 안경이 더 잘 보여준다고 생각해. 그 점에서는 우리는 카리스마와 구로메가네 동지일세.

박(김정헌) - (혼자서 독백으로 자기의 일생을 회고한다)
　　구미(선산)에서 가난한 농부의 막내로 태어나서...
　　(갑자기 독백을 멈추고 메피에게 돌아서서) 임잔 내가 이렇게 키가 작은게 무엇때문이라고 생각하나? 다 어릴 때 가난해서 제대로 먹지 못해서 이렇게 된 걸세.

(다시 자세를 바꾸어 독백을 시작한다.)

(여기서 부터는 미리 녹음된 것을 이용한다.)

자라면서 이 세상을 지배할 야망을 키워 갔지. 일단 가난을 벗어나기 위해 사범학교를 나와 선생이 되는 길을 걸었어.

그런데 묘하게도 일본인 시학관(지금의 장학사)과 사이가 틀어져 버렸네. 그길로 만주의 일본 사관학교로 들어갔네. 거기서 수석으로 졸업하는 덕택에 본토의 일본육군사관학교로 들어갔지. 그 후로 나는 승승장구했네. 만주에서 항일군을 토벌하는 만주군 중위로 복무했었지. 그런데 얼마 지나지 않아 덜컥 일본이 패망하지 않았겠나. 귀국해서 무질서하던 해방공간에서 재빨리 육군사관학교의 전신인 조선경비사관학교로 들어갔는데 그 안에는 이미 상당수의 좌익들이 있어서 고심 끝에 그들과 손을 잡았네. 현역으로 배치되어 얼마 안되었을 때 여순반란사건이 일어났고 곧이어 남로당과 연루된 군인들이 검거되었는데 나도 체포되어 곧 사형구형에 무기징역 언도를 받았네.

내 목숨이 경각에 달렸는데 그땐 정말 아찔했네. 할 수 없이 선을 대어 협상을 벌렸는데 좌익들을 다 부는 대신에 나는 풀려났네.

그 후론 정말 빨갱이의 '빨'자만 들어도 나는 경기를 일으킬 지경이었지. 정말 충실히 복무를 해서 군 고위직까지 올라갔지 그리고는 서서히 내 야망을 해결할 기회를 노리고 있었는데, 4.19가 도화선이 되었네. 이승만이 정권을 내놓고 망명한 다음 장면정부가 들어섰는데 대 혼란기였지. 이때 젊은 장교들을 꼬셔서 한강을 넘었지. 혁명정부가 탄생한 게야. (혁명 공약 낭독하는 소리가 들린다) 그 후론 3선 개헌과 10월 유신을 통해 영구집권의 초석을 확

실히 다져 놓았네. (국민교육헌장, 국기에 대한 맹서 등을 낭독하는 소리가 들린다) 나의 업적 중에 최고는 뭐니 뭐니 해도 경제개발 계획이야. 서구의 선진국을 따라 잡기 위해선 어쩔 수 없이 밀어 붙여야 했네. 농촌도 뭔가를 개발해야 했는데, 그게 바로 유명한 '새마을 운동'이야. 그 때 새마을 노래는 내가 작곡한 거야. 유명한 노래지.

　　(이 때 새마을 노래가 나온다.)

- 박정희와 메피가 전시실에서 퇴장한다.

장면 3)
〈장면 2와 같은 아트 스페이스 풀의 주전시실-김정헌의 그림 앞에서〉

꿀떡꿀떡, 낄낄낄, 허억허억. 쏘오옥. 퍽퍽. 팍팍.
이상한 소리들이 계속 들려온다. 커졌다. 작아졌다 하면서

- 김정헌의 그림이 걸려 있는 장면 2위 전시실 안에 둘이 다시 나타난다.-다시 메피의 의상과 분장을 한 민정기와 김정헌이 박정희로 분하고 나타난다.

박(김정헌) - 뭐 이따위 그림이 다 있어? 여기에 내가 괴로움을 당하는 소리가 다 나와 있잖아?

메피(민정기) - 이 소리들은 내가 즐겨 읽는 공포만화에 자주 나오

는 소리군. 여기 "꿀떡꿀떡", "낄낄낄" 같은 소리들은 임자가 내는 소리 같군. 나머지 소리들은 임자한테 고문당하는 사람들이 내던 소리 같기도 하고....

박(김정헌) - 나한테 당하던 놈들은 정말 몇 놈 안되는데. 이렇게 많은 이상한 소리들을 냈단 말인가?

메피(민정기) - 잘 생각해 보게. 임자에게 당한 사람들을...
옆에 있는 이 그림은 또 뭔가?

박(김정헌) - 음. 전태일이라는 평화시장의 노동자야. 노동자의 권리를 외치면서 자신의 몸에 불을 붙인 자야. 그 당시 한참 산업발전으로 수출에 매달릴 땐데, 어떻게 노동자의 권리를 다 보장해 줘. 그 당시 우리가 밥을 먹게 된 것도 다 노동자들을 착취 해야만 가능했네.

메피(민정기) - 아, 여기에 있는 이분은 나도 알아. 이소선 여사라고. 이 전태일의 어머니라고 하더군. 얼마 전 소천하였는데, 우리 쪽으로 오지 않고 좋은 데로 수호천사들이 모셨다고 하더군.

박(김정헌) - (매우 못마땅한 얼굴로) 왜 나는 그리로 못 가는 기야?

메피(민정기) - 이 그림은 임자가 '유신'인가 뭔가를 선포해 놓고 학생들과 종교계에서 계속 비난을 하자 허둥지둥 계속해서 '긴급조치'를 발동시켜 많은 사람을 괴롭히고 이렇게 포승줄로 묶인 채 재판받게 만든 거를 그린 거구먼. 아닌가?

박(김정헌) - 맞아. 사실 유신은 조국근대화의 마침표를 찍기 위해서 선포를 했지만 실은 아예 내가 영구집권하려는 속셈이었지. 그보다는 매일 밤 불러들인 그 많은 겨집들을 껴안고 더 즐기기 위해서였는지 몰라. 겨집들은 권력의 맛을 나보다 더 즐긴다니까. (그때를 회상하며) 낄 낄 낄.

어떻게 알아챘는지 종교계와 학계, 문인들 학생들이 연이어 들고 일어났네. 사실 그땐 나도 허둥지둥 했어. 있는 대로 잡아다 고문하고 사형선고까지 내렸지

빨갱이 조직인 인혁당이라는 것을 뒤집어 씌워 여러 명을 죽였는데도 계속 여기저기서 소란을 피워대. 그때 이런 환청이 나를 계속 더 괴롭혔다네...

메피(민정기) - 가짜 빨갱이를 조작으로 만들었다는 거지?

박(김정헌) - 하긴 그때 가짜 빨갱이들을 많이 만들어 냈지. 빨갱이들이라면 정말 진절머리가 나. 내가 한때 정신줄 놓고 빨갱이 노릇할 뻔해서 그런가?

메피(민정기) - 그건 그때가 해방 후 혼란기에 어느 세력이 주도권을 잡을지 몰라 그때 임자가 잠깐 헷갈린 게 아닌가?

박(김정헌) - 그렇네. 일본제국주의에 충성하던 나로서는 일본과 싸운 미국이 주도권을 잡는 게 한참 못마땅했네. 잠시 좌익세력이 좋아서 였기도 하지만 내 옆의 똑똑한 놈들은 다 좌익이었어.

메피(민정기) - 임자가 여순반란사건에 연루되어 사형선고까지 받았다가 어떻게 살아남았나?

박(김정헌) - (약간 부끄러워하며) 그땐 어떻게든 살아남고 싶었네. 내가 알고 있는 군 좌익 세력들을 다 불어주고 나만 풀려나왔네. 지금도 그렇게 살아남은 게 잘한 일이라고 생각하고 있네. 그래서 이렇게 헌신적으로 조국 근대화를 이룰 수 있지 않았나?

메피(민정기) - 그러고보니 임자 요즘 한참 시끄러운 '종북'의 원조였구먼.... 이 소리들은 그때 임자의 배신으로 억울하게 당한 사람들이 내지르는 것일 수도 있겠구먼.

박(김정헌) - 그 후, 나는 특히 나와 맞먹으려는 일종의 정적들을 기가 막히게 알아내고 그들을 처치할 방도를 잘 찾아냈네. 예를 들어 5.16 후에 장도영을 꼼짝 못하게 했고 까부는 김종필과 공화당 창당을 계기로 김성곤 등 나한테 대드는 놈들을 꼼짝 못하게 손을 봐주곤 했지. 그런데 정치란 야당이 있어 항상 골치가 아팠네. 특히 김대중을 비롯한 호남세력들은 골치덩어리였지. 어떤 때는 투표에서 하마터면 김대중에게 밀릴뻔 했지 뭔가. 그래서 그를 처치하라고 밀명을 내렸는데, 일본에 있는 그를 납치하다가 그만 들켜버렸네. 그 후론 나의 고질병인 이 환청이 더 심해진 걸세.

메피(민정기) - 잘난 체하지 말게. 중앙정보부까지 만들어 수 없이 많은 사람들을 고문하고 죽였으면서 정작 임자는 중앙정보부장인 김재규 손에 쓰러지지지 않았나? (손을 들어 박정희를 겨냥하면서 총을 쏘는 흉내를 낸다. 박정희는 피하는 시늉을 하면서 옆으로 쓰러지는 척한다.)

- 다까끼 마사오라.. 이 이름은 임자가 자진해서 일본명으로

바꾼 것인가?

박(김정헌) - 그렇지 나는 정말 뼛속까지 일본을 좋아했네. 이름만이 아니라 머리속까지 그들의 생각으로 채우려고 했지. 그래서 명치유신을 그대로 따라했지. 일본은 명치유신으로 선진국의 토대를 만들지 않았나? 나도 10월 유신으로 우리나라 조국 근대화를 확실히 만들고 싶었던 거야.

메피(민정기) - (비아냥대면서) '뼛속까지 친일'이라 어디서 많이 들어 본 소린데…. 아 이제 생각났다. 지금 대통령을 하고 있는 이명박이가 한 소리군. 쯧 쯧. 그런데 임자 아들은 뼛속까지 친일파인 임자를 왜 그렇게 안달이 나 친일사전에서 이름을 빼달라고 한거야?

박(김정헌) - 그러게 말이지. 쯧쯧. 우리 애들이 청와대에서 자라면서 세상물정을 몰라. 좀 멍청하다고나 할까. 이 애비의 진심을 잘 몰라서 그랬던 게야.

메피(민정기) - 그러면 그 싸구려 '한·일협정'도 뼛속까지 친일파의 소산인가?

박(김정헌) - 음. 그건 경제개발 5개년계획은 세워놨는데… 돈이 정말 필요했거든. 미국은 손 벌려 봐야 줄 것 같지 않았네. 하는 수 없이 6.25로 돈을 잔뜩 번 일본에 손 벌릴 수밖에 없었네.

메피(민정기) - 그래도 그때 받은 돈은 일본의 식민지로 피해를 본 것에 비하면 그야말로 새 발의 피 아닌가? 일본의 제국주의 전쟁에

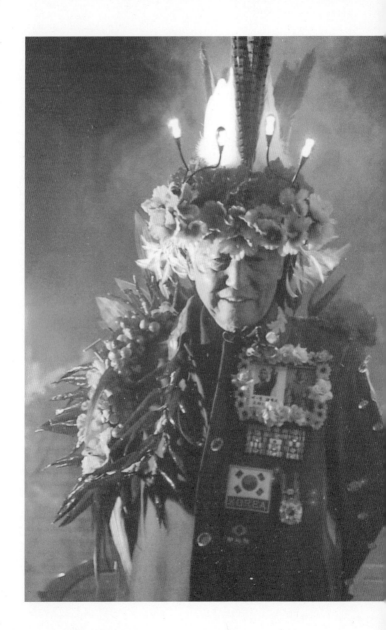

수없이 끌려간 젊은이들의 피값은 차치하고라도 정신대 할머니나 강제로 징용에 끌려간 수많은 피해자들의 배상은 커녕 보상 한푼도 없이 '한·일협정'으로 모든 걸 끝장 낸 것은 내가 봐도 너무 한심하군.

박(김정헌) - 그땐 어쩔 수 없었다니깐. 그러지 않았으면 간신히 잡은 그 군사정권을 도저히 지탱할 수 없었지 않나. 마침 내가 일본군으로 복무할 때 만들어 놓은 인맥들도 있고 하여 종필이를 보내 밀약들을 맺고 통치자금을 좀 만들었지.

메피(민정기) - 그 알량한 '한·일 협정'으로 아직도 사과는 커녕 배상 한 푼 안하고 있는 일본 정부를 향해 주한 일본대사관 앞에서는 정신대 할머니들이 수요일마다 집회를 열고 있네. 벌써 천 번을 넘어섰다는 군. 대사관 앞에는 항의의 상징으로 일본 대사관을 정면에서 쳐다보는 "소녀상"을 세워 놨더군. 일본 정부로서는 정말 기분이 나쁠거야.

(영상으로 수요집회와 소녀조각상을 잠시 비쳐준다.)

박(김정헌) - 그것은 그 때 일본의 엉터리 선전에 속아 끌려간 사람들 잘못이지 나는 손톱만큼도 잘못을 저지르지 않았네.

메피(민정기) - 참 기가 막히는군. 악령인 내가 듣기에도 나보다 더 악령 같은 소리를 하는군. 이 소리들은 그 엉터리 '한·일 협정'으로 아직도 구천을 헤매고 있는 많은 일제시대의 피해자들이 내지르는 소리인지도 몰라.

박(김정헌) - 그래서 그런지 이상한 소리들이 점점 심해지는군. 아. 괴로워...

(알지 못할 이상한 소리들이 점점 커진다.)

박(김정헌) - (괴로워 하며) 그런데 이따위 그림을 그린 놈은 누구야? 내가 살아 있었으면 이따위 그림은 절대 용납 안했을거야. 전부 압수해서 불살라 버렸을 거네. 지금 정권을 잡은 MB인가 명박인가는 도대체 뭐하는 게야? 독재를 하려면 좀 더 독하게 해야지. 쯧 쯧.

메피(민정기) - 내가 알기에는 임자가 죽은 해에 '현실과 발언'이라는 민중미술패거리가 나타나면서 이런 그림이 유행했다고 하더군.

박(김정헌) - 도대체 그림이 어떻게 역사와 현실을 그리겠다는 게야. 조국 근대화를 통해 뱃대지가 불러지니까 이런 요상한 그림도 나타나는 게 아닌가?

메피(민정기) - 하긴 나를 창조한 괴테선생도 이런 그림을 좋아할진 모르겠네. 그러나 괴테선생은 역사와 현실에서 폭넓은 상상력이 나온다고 항상 강조했지.

박(김정헌) - 올해가 내가 유신선포를 한지 꼭 40년 되는 해일세. 이 자들도 역사적으로 10월 유신이 중요하다는 걸 알긴 아는 모양일세. 10월 유신 40년을 기념하는 전시회를 연다고 하니 말일세

메피(민정기) - 임잔 그야말로 (고집)불통이구먼. 이명박과 임자 딸

한테서도 나타나는 그 '불통'말이야. 그들은 10월 유신을 찬양 고무하기 위해서가 아니라 10월 유신을 통해서 역사가 얼마나 왜곡되고 임자의 독재와 억압이 이들의 내면에 어떻게 착종되어 왔는지를 밝히려고 이런 전시를 만든 게 아닌가?

박(김정헌) - 하여튼 못마땅하군. 내 병이 점점 더 심해지겠구먼. 이런 그림을 보느니 우리가 원래 있던 저승으로 돌아가자구. 메피 선생.

메피 (민정기) - 그러세. 괴로움이 즐거움인 우리의 보금자리, 악령들이 낄낄대는 저승으로 돌아가세나. 임자나 명박이가 한 짓을 보니 악령인 내가 할 일이 별로 없어 보이네. 내가 자네들을 후계자로 지명하고 나는 은퇴해야 되겠네.

(메피(민정기)와 박정희(김정헌), 제일 처음 올라탔던 자동차에 올라 빠져나갔다가 다시 돌아 온다.)

박정희(김정헌)- 한국엘 갔다오길 잘했네. 유신의 소리가 아직도 나를 괴롭히고 있긴하지만, 그 곳엔 나의 딸 유신공주, 그네가 나보다 더 유신의 망령을 잘 퍼트리고 있더군. 아주 잘하고 있어. 흐 흐 흐. 어리숙한 백성들을 잘 꼬드겨 대부분의 사람들을 종북이 아닌 '종박'주의자로 만들어 놓았어. 유신만세, 나의 진정한 후계자 내 딸 박그네 만세!!!

-두 사람이 바깥 마당으로 퇴장한다. 이때 마당의 한 쪽 구석에서 한 소녀가 기타를 치면서 〈그때 그 사람〉을 부르고 있다. 멀리서

"탕탕"소리도 들려온다.

　배우-민정기, 박찬경,
　연출-윤한솔, 박현지 기획-김희진, 최재민, 정지영, 김수연
　장비-양철모, 강상우
　양아치 작가 등을 김정헌(대본, 출연)이 소개한다.

나의 옛날이야기

나의 옛날이야기1
-타이어 굴리기 대회

나는 어려서 부산에서 살았다. 평양에서 낳고 1.4후퇴 때 서울에서 부산으로 피난갔다 국민학교 6학년에 올라 왔으니 한 7년 동안을 부산에서 산 셈이다. 부산에서는 그야말로 하꼬방에서 온 가족이 한 방에서 지내야 했다.

그런데도 매일 매일 노는데 빠져 지내느라 밤이면 어른 틈새에 겨우 비비고 들어가 자고 일어나기만 하면 바깥으로 기어 나갔다.

우리 아버지는 발명가시다. 언제부터였는지 모르지만 마당에 프레스기(폐타이어를 잘라 구부러진 데에 열을 가하면서 압착을 가하는 기계)를 놓고 슬리퍼를 만들어 파셨다. 너무 딱딱해 맨발로는 발가락에 상처가 나 사람들이 잘 사신은 것 같지는 않다.

그러나 잘 팔리건 말건 우리들 동네 꼬맹이들에겐 상관이 없었다. 우리들에게 폐타이어와 관련된 재미난 역할이 주어졌기 때문이다. 공장에서부터 동네 애들과 폐타이어를 굴려서 가져오는 일이다.

우리 집이 초량이었는데 폐타이어는 서면에서 팔았다. 우리는 일요일만 되면 우리 집 앞에 모여 서면으로 달리기를 한다. 그 2~3십명 쯤 되는 아이들의 대장은 바로 나보다 3살 많은 바로 내 위의 형이다.

내 형의 인솔로 서면에 도착하면 2~3명씩 조를 짜서 폐타이어 굴리기 대회가 벌어진다. 초량까지 한 4킬로 되는 길을 신작로 한 복판의 전차길을 따라(전차가 오면 비켜 주면서 전차와 같이 달린다) 앞서거니 뒤서거니 집 앞까지 당도한다. 1등서부터 상품이 수여된다. 상품은 우리 아버지가 양철로 만든 새 모양의 물 호루라기다.

일요일마다 벌어지는 동네 축제다. 이 축제도 일 년쯤 지나 끝이

났다. 아버지의 슬리퍼 사업이 망했기 때문이다. 우리는 다른 놀거리를 찾아야 했다. 그것이 연날리기다. 연날리기는 다음 회에. 기대하시라.

 아무도 기대하지 않는 얘기를 나 혼자 중얼거려 봤다.
 ㅎㅎ 확실히 노인네가 다 된 모양이다.

나의 옛날이야기2
-연날리기

 와! 옛날이야기1-폐타이어 굴리기가 대박이 났다.
 다들 예의상 '좋아요'를 눌러준 걸 알지만 그래도 댓글들이
 많으니 기분이 좋다. 그래서 이어서 달린다.

부산은 연날리기가 좋다. 바람이 세니까. 초량동 내가 살던 하꼬방 동네는 바로 중국영사관(지금은 화교 학교로 쓰이는 듯) 담벼락 옆이었다.
 우리가 무허가로 빈 땅에 이삼일 만에 뚝딱 집을 짓고 저 위의 산동네에서 이리로 비집고 들어온 것이다. 이 동네에는 원래 살고 있던 원주민 반 피난 등 이유로 무허가로 들어온 사람 반쯤 된다.
 타이어 굴리기 놀이를 접을 수밖에 없었지만 그 동네에 연날리기가 유행처럼 불어닥쳤다. 연은 물론이고 실 감는 얼래, 실에다 사멕이기가 또 동네 애들 공동 작업으로서 다 만들어진다.
 실에다 사멕이기는 하늘에 뜬 연들(방패연)이 잘라먹기 싸움이 붙

었을 때 절대적인 무기다. 보통 구리무병, 유리병을 두세 명이 달라붙어 돌로 쪼아 가루로 만든다. 이를 집에서 몰래 가져온 밀가루로 만든 풀에다 섞어 헝겊에 싼 다음 중간중간 잡은 사이(꼭 사타구니 사이에다 사를 먹인 풀을 헝겊에 싸서)를 두 개의 얼레로 감고 풀어주면서 사먹인 실을 말린다.

날짜를 정해 하루 종일 공동 작업을 해야 사먹인 연줄이 완성된다. 이때 역할은 스스로 자기 능력에 맞게 자기가 알아서 정한다.

이 연줄과 잘 만들어진 방패연을 띄워 올리면(물론 연을 날리는 사람은 우리들 중에 나이가 좀 든 형들이 맡는다) 와! 함성이 동네에 울려 퍼진다. 마치 하늘에 항공모함이라도 띄워 올린 듯이.

곧이어 옆 동네에서 연들이 올라온다. 방패연 싸움은 먼저 고지를 점령해야 절대 유리하다. 즉 먼저 높은 데로 한껏 올려 밑에 있는 다른 연의 줄을 위에서 가르면서 풀려 나가야 아래 연줄이 잘려 나간다.

위에서 아래로 곤두박질 치도록 연을 조절하는 게 기술이다. 이를 부산 말로 '탱금아'라 부른다. 탱금아 몇 번에 다른 동네 연이 잘려나간다. 와! 함성과 더불어 나처럼 동네 졸병들은 그 떨어지는 연을 주으려고 함성을 지르면서 지쳐 나간다. 그 놈의 연이 어디로 떨어질 줄은 아무도 모른다.

그저 적을 사로잡으려는 듯이 연 떨어지는 곳을 향해 무턱대고 달려 나아가는 것이다.

그러다가 적진(다른 동네)에 까지 갔다 얻어터진 적도 더러 있다.

어쨌든 다른 동네 연을 시루어 먹을 때, 나는 그때부터 엑스터시를 안 것 같다.ㅎ 연줄을 통해 온 몸으로 연을 잡아당기고 풀어 줄 때 느껴지는 감각이라니!!!ㅎ

그 동네에 사는 원주민들은 그 당시도 일본명으로 대부분 불렀다.

마사오도 있었고 요시오도 있었다. 이 연날리기에 자극받아 어른인 요시오의 형은 자기 집 옥상에다 아예 쇠로 된 얼레를 설치하고 어디서 군용 코일을 얻어다 감아 놓고 우리들 연의 대여섯 배 되는 큰 연을 만들어 하늘에 띄웠다.

갑자기 이렇게 이상한 큰 연이 나온 다음부터 연날리기는 시들해진 게 아닌가 기억된다. 역시 비슷비슷한 놈들끼리 놀 때가 재미있는 모양이다.

나의 옛날이야기3
- 나의 아버지와 나의 출생의 비밀(나는 진짜 해방동이다)

나는 1녀 5남 중에 막내로 태어났다. 나는 해방(1945년) 다음해 1946년 5월생이다. 그런데도 나는 해방동이를 자처하고 다닌다. '자처'가 아니라 나는 진짜 해방동이다.

사연인즉 이러하다.

만주 대련에서 우리 부모님은 해방을 맞으셨다. 거기서 사셨으니까. 식민지로부터 해방되던 날 아마도 어머님과 같이 해방 만세를 부르셨을 거다. 그리고 나서 우리 아버님 점잖게 한마디 하셨겠지. "우리 해방 기념으로 애나 하나 만들까?" 그리고 나를 곧장 만드셨다. 참 빠르기도 하시지. ㅎ

그리고 원래 고향인 평양으로 귀국하셨나 보다. 나는 할 수 없이 9개월 조금 지나 평양에서 세상에 나올 수 밖에 없었다.

그러니까 눈꼽만큼의 보탬도 없이 나는 진짜 '해방동이'인 셈이다. ㅋ

나의 옛날이야기4
– 나의 아버지와 평양 최초의 자동차 운전학원

나의 아버지는 원래 평양의전을 다니셨다. 꽤 집안이 잘 살았는지 (이북에서 월남한 사람들은 북에서는 대부분 다 잘 살았다고 주장한다.) 아버지가 평양의전 다니시는 동안에 나의 할아버지께서 집안 자식들에게 유산을 분배하셨단다.

그냥 아들, 딸들에게 나누어 줬으면 되는데 할아버지가 일찍 개화를 하셨는지 며느리 몫까지 분배를 하신 모양이다. 지금 생각하면 할아버지는 여성에 대한 배려가 꽤 깊었던 모양이다.(며느리들 고생한다고 제사까지 없앴다고 하시니까.)

이 어머니에게까지 배당된 유산이 끝내 문제를 만들었다.

우리 아버지는 어머니 몫이 탐이나 그것까지 다 털어 자동차 운전학원을 차리신 거다. 1927년 쯤 된단다.

그때 아버지의 장인 되시는 분이 우리 할아버지께 와서 몇 번을 말리셨는데. 우리 할아버지 왈 "앞으로 의사가 많아져서 '구두 고치셔'하는 행상처럼 '병 고치셔' 할 때도 올지 모른다"며 그대로 자동차운전학원 설립을 재가(?) 하신 모양이다. 할아버지가 이런 말씀을 하신 근거는 그때 나의 작은 아버지, 또 집안에 평양의전을 다니는 식구가 꽤 있어 그런 생각을 하신 것 같다.

자동차 운전학원을 차리시고 처음엔 그 경영을 친구에게 맡겼는데(그때까지 의전을 그만두신 게 아니라고 한다.) 그 친구가 맡은 학원이 잘 되어 돈을 막 벌자 아버지께서는 의전을 때려치우고 직접 맡아 운영을 하셨다.

일제 때라 차가 귀해 미제 중고차 한 두 대, 목탄차 몇 대로 운영을 하셨는데 주로 지주나 거상들의 아들들이 기생들 태우고 모란

봉이다 을밀대다 놀러 다니는데 폼 잡느라 이런 차를 이용했다고 한다. 물론 어설프게 운전을 배웠겠지만.

호사다마라고 잘나가던 운전학원이 얼마 안 있어 그만 불이(그 놈의 목탄차가 불이 잘 난다고 한다.) 나서 쫄딱 망하셨다. 겨우 남은 재산을 정리하여 만주로 가셔서 배운 실력이 운전이라 트럭을 한 대 사서 운수업으로 생계를 유지했다고 하신다.(그때는 트럭 한 대로 운수업을 하셨으면 꽤 부자 축에 들었다고 내 누님이 증언하셨다.)

우리 아버지가 의전을 졸업하고 의사가 되셨으면 내 인생이 어떻게 바뀌었을까? 내가 태어났을지도 의문이지만 아마 태어났더라도 성격적으로는 파탄을 맞지 않았을까?(나는 의대와 법대 나와서 의사나 법관이 된 사람을 좀, 좀이 아니라 확실히 부정적으로 보는 경향이 있다.)

내가 운전면허를 두 번 만에 성공시켰을 때 우리 아버지 앞에 절을 드리고 평양 최초의 운전학원 집 자식으로서 비록 두 번째 성공시킨 면허취득이지만 '이 영광을 아버님께 드린다'고 아뢰었다. ㅎ ㅎ

나의 옛날이야기 5
- 나의 자동차 '달리는 궁전'과 백기완 선생님

내가 운전면허를 따서 자가용을 몰기 시작한 건 1984년부터다. 직장인 공주사대를 오르락내리락 하는 데 주로 차를 이용했지만 그 당시 여행용으로도 많이 사용했다. 평양 최초의 운전학원을 차리신 아버님의 핏줄을 이어받아 운전 솜씨가 뛰어났다. 그런데 평

양 사람 기질이라 그런지 성질이 급해 과속에 앞지르기 끼어들기 등 질 나쁜 택시 기사 모양으로 차를 몰았다.

몇 년 뒤에 주재환 선배한테서 백기완 선생님이 차를 쓸 일이 있는데 나보고 봉사를 하란다.

백선생님 집이 그 당시 진관동 어디쯤 되는데 거기서 '장준하선생 통일비'를 만드는 돌 공장(일산인가 원당 근처에 있었다.)까지 모시고 다니는 일이었다.

주로 소문으로만 듣던 백선생님도 뵙고 좋은 일에 봉사하는 의미도 있고 하여 그러기로 하였다. 물론 그 전에 한두 번 행사장에서 뵌 적은 있지만…

백선생님은 그 당시 고문 후유증으로 몸 상태가 안 좋으셨다. 그런데도 말씀만은 여전하셔서 좋은 얘기를 참 많이도 해주셨다.

그래서 충남 웅천에서 특별히 맞춰 골라 오신 오석烏石(백선생님은 오석을 꼭 '까메기돌'이라고 호칭하셨다.)을 다듬는 돌 공장으로 모시고 다니고 대선 후보로 나오신 다음에도 뭐 오색 약수터 근천가 암자까지 모시고 다니기도 했다.

그때 백선생님은 나를 부려먹기가 좀 뭐시기 하셨는지 내 차를 '달리는 궁전'이라고 치켜 올리셨다. 그때 내 차가 포니-2 였던가? 프레스토였던가?

하여튼 이 '달리는 궁전'을 타시고 가다 내가 조금이라도 속도를 내면 "아! 김교수 우리가 통일도 되기 전에 개죽음하면 안돼…."

천천히 가란 말씀에도 꼭 통일을 내세우시니 나로선 할 말이 없다.ㅎ

그래서 내가 이런 농담을 드렸던 게 기억난다. "선생님! 선생님이 대통령이 되시면 저도 장관 한 자리 좀 주셔야죠. 뭐 교통부장관이나…" 그러면 백선생님 "물론이지. 교통부장관 보다는 문화부장관

시켜주지."

 이렇게 달리는 궁전 안에서 예비내각까지 꾸려졌던 것인데..ㅎ 그
만 백선생님이 대통령이 못 되시는 바람에 일종의 예비음모(?)가
되고 말았다.

나의 옛날이야기 6
- 나의 아버지-발명가?

 나의 옛날이야기를 본 몇몇 사람들이 이렇게 나가면 '자서전'
한 권 쓰겠다고 댓글을 달아 왔다. '오해하지 마라!' 내가 이런
글을 쓰는 건 자서전을 쓰기 위해서가 아니라 페북 친구들을 즐
겁게 해주기 위해서다. '마음만은 홀쭉하다!'

 나의 아버지는 평생을 무명의 발명가로서 지내셨다. 부산 피난 시
절에 조금씩 시작하시더니 나이가 드실수록 일을 크게 벌리셨다.
 처음엔 생계형 발명가로서 시작하셨다. 그러니까 생활에 필요한
도구들을 직접 고안해 만들고 생활에 이용하신 거다.
「옛날이야기 1」에서 쓴 폐타이어를 압착해서 바로 펴는 압착기
(프레스기)를 여기저기서 폐품들을 주워 모아 직접 만드시는가 하
면 연탄난로의 연통을 입구를 위에서부터 아래로 끌어내려 열효율
을 높이셨다. 실제로 그렇게 연통 아궁이를 끌어내려 실험을 한 결
과 훨씬 연탄난로가 뜨거워졌다고 그 당시의 식구들이 대부분 동
의했다. 나는 어리기 때문에 당연히 동의할 수밖에 없었다.
 그 당시의 발명은 대부분 실용신안특허에 속했는데 한 번도 특허
를 내신 적은 없는 걸로 기억된다.

문제는 서울로 식구들이 다 상경해서 살 때였다. 형님들 덕으로 집안이 넉넉해지자(아버지가 발명가를 자처하시는 수입이 없는 실업자시라 나는 형님들 덕으로 대학교까지 마칠 수 있었다.)

발명병이 도지셨다. 세월이 지나 피난살이에 비하면 저택 같은 형님 집 지하실에 공방을 자그맣게 만드시고 매일매일 발명에 정진하셨다.

어느 날 아버님이 '영구 동력'을 발명하셨다고 선언을 하시고 그것을 공개 검증을 하신다고 큰 형님에게 그 준비를 하명하셨다. 하여 큰 형님의 대학교 친구들인 서울공대교수들 두세 분을 집으로 초대하게 되었다.

물론 대부분의 집안 식구들은 그 '대발명'을 믿지 않았다. 그 전에도 그 비슷한 일이 실패로 끝난 전력이 있기 때문이다.

어쨌든 전문가들을 모셔 놓고 아버지가 '영구동력'의 원리를 설명하셨다.

큰형님도 그 날 아버님의 발명을 핑계 삼아 소위 친구들을 모아 술 한잔하는 자리로 편하게 생각하고 있었고 우리 아버님도 뭐 이것이 실패하더라도 그날 아들의 친구들과 술 한잔할 수 있는 좋은 기회라고 생각하셨을 게다. 소위 건수를 하나 만드신 거다.

보나마나 형님의 친구들은 에너지가 안 들어가는 영구 동력은 이 세상에서 만들어질 수 없다고 완곡하게 설명하셨을 거고. 아버지의 발명은 내가 보기에도 틀린 것이 그 영구 동력의 에너지를 자석으로 대체한다는 거였다. 자석 자체가 에너진데. 참 우리 아버님도 ㅊㅊ.

하여튼 우리 아버지의 발명에 대한 열정(?)을 덕담으로 해서 그 자리는 화기애애하게 끝났다. 물론 뒤치닥거리를 한 형수님은 기색이 별로 안 좋아 보였지만.ㅎ

나의 옛날이야기 7
- 나의 어머니

ㅎ ㅎ 나의 아버지 이야기가 동이 났다. 그래서 이번부터 나의 어머니 이야기다.

나의 어머니는 1906년생이시다. 살아계셨으면 백수를 훨씬 넘기셨을 터. 평양 근교에서 태어나셨다는데 어머니 집안에 대해서는 집안 식구들이 모였을 때 자주 들었음에도 기억이 가물가물하다.

확실한 건 외할아버지가 고향에 보통학교(지금의 초등학교)를 설립하시고 그 학교 교장 선생님을 하셨다는 거다. 또 한가지 확실한 건 어머니가 학교 공부를 못하셨다는 거다. 으익! 아니 학교를 설립하실 정도로 일찍 개화를 하셨다는 외할아버지는 왜 자기 딸에게도 공부도 안 시켰다는 거야?

우리 어머니는 그 무학(?)이 부끄러우셨던 모양이다.

살아계신 동안 내내 한글을 독학하셨다. 오로지 성경을 읽기 위하여.

그러니까 19살에 시집을 오기 전부터 친정에서 교회를 다니셨다고 한다. 그런데 시집을 오니 시부모들 눈치가 보여 교회를 못 다니신 모양이다. 가까운 친족들이 일요일이면 교회를 나가는데 당신은 못 나가시니 속을 애글애글 태우셨다는 말씀을 가끔 하셨다.

그런데 이를 안 나의 할아버지(나의 아버지 편에서 소개한-며느리 고생하는 걸 생각해서 제사를 없앤-개화한 페미니스트)께서 교회를 다니라고 허락을 하셨단다.

그런데 막상 교회엘 나가서 보니 성경과 찬송가에 쓰인 한글을 읽을 수가 없는 거라. 아 이런 한탄할 일이. 그냥 외워 부르고 외워서

주기도문과 성경을 암송하셨을 것이다(기독교식 표현대로라면-뭐 전능하신 하나님이 다 돌보아 주셨기 때문이리라-아멘).

부산 피난살이때문에 한글 공부는 엄두도 못 내시고 서울에 어느 정도 자리를 잡아 가자 집안 식구들 몰래 혼자서 독학을 시작하신 모양이다. 60년대 후반부터 한 몇 년 동안 혼자서 몰래 몰래.

내가 결혼한(1977년) 당시 미국에 있는 셋째 형님 집에 가 계셨는데 재미를 들리셨는지 나오시지를 못 하셨다. 그때 나에게 편지를 쓰셨다. 꼬박 꼬박 연필로 눌러쓴 내 어머니의 편지.

'정형이 보아라……'로 시작하는 그 편지는 2004년 개인전 때 전시도 했었는데 지금도 나의 보물 창고 안에 보관되어 있다.

다음은 부산 국제시장에서 재봉틀 돌린 이야기.

나의 옛날이야기 8
- 나의 어머니(부산 국제시장에서 재봉틀을 돌리시다)

오늘 아침에 잠깐 이런 생각을 했다. 뭐 그림쟁이가 이런 이야기를 그림으로 그릴 일이지 글로 쓰노. 솔직하게 말하자면 그릴 실력이 없어서다.

나중에 무덤 속에서라도 그려 봐야지ㅎ ㅎ.

50년대 부산은 불이 많이 났다. 부산역을 비롯해 국제시장, 초량동 중앙시장, 박하산 등 다 대형 화재다. 아침에 학교 가는 길에는 꼭 밤새 불탄 장소를 돌아다니다 학교엘 갔다. 뭐 굴렁쇠 바퀴 하나라도 건져야 학교엘 갔으니까.

국제시장이 불나고 몇 년 뒤 다시 재건되자 나의 어머니는 어렵사리 2층 옷가게 한군데 자리를 잡았다. 6촌쯤 되는 서집이 누님이라는 아지매가 먼저 자리를 잡았고 나의 어머니는 서집이 누님에게 매달려 그리로 뚫고 들어가신 거다. 옷가게의 한쪽에 자리를 잡아 팔린 옷의 가브라단을 만들고 소매나 치마 길이를 줄이고 하는 일이다.

이 일은 속도전이다. 물론 기술도 기술이지만 재봉틀이 좋아야 한다. 내 오마니(평양식 사투리)는 서집이 누나에 비해 속도가 뒤쳐졌다. 그래서 서집이 누나가 일감이 많이 밀려야 겨우 내 오마니 앞으로 일감이 떨어졌다.

그때 발명가 나의 아버지가 손재봉틀 싱거 미싱(그 당시 최고의 미싱이었다.)에다 자동 장치를 달아 주셨다. 속도는 빨라졌는데 오마니께서는 이 자동 조절 장치에 적응이 안되어 한동안 애를 잡수셨다.

나는 학교를 마치면 국제시장으로 진출했다. 어떤 날은 초량동에서 국제시장까지 오마니 대신 재봉틀을 내가 어깨에 메고 가기도 했다. 100개의 계단이 있는 산복도로를 오마니와 앞서며 뒤서며 훠이 훠이 넘어 가는 거다.

뻔질나게 오마니 재봉틀 사업에 드나든 건 오마니에게 푼돈을 얻을 수 있어서였다. 내가 직접 재봉틀을 돌릴 수는 없지만 박음질하는 옷이 빠져나올 때 내가 앞에서 잡아주면 박음질이 훨씬 수월했다. 어떤 때는 재봉틀 바늘이 내 손톱을 뚫은 적도 있다. 오로지 푼돈을 얻어 시장에 지천인 군것질을 하기 위하여.

그리고 나의 여성성(내 안의 여성성은 한 70%되지 않을까?) 때문인지 나는 그 시장의 아줌마들 세계가 그렇게 좋았다. 나의 여성 밝힘증은 그때부터 비롯되었는지 모른다. ㅎ

나의 옛날이야기 9
-나의 오마니(월남하던 때 이야기 1)

옛날이야기를 쓰다 보니 『정의란 무엇인가?』에서 마이클 샌델이 공동체주의자 매킨타이어의 말을 인용한 것이 생각난다. "모든 인간은 자기가 원하든 원하지 않든 공동체의 일원으로서 과거에서의 다양한 빚, 유산, 적절한 기대와 의무를 물려받는다". 인간은 과거로부터 현재, 미래로 나아가는 '서사적 인격'으로서의 사회적 정체성을 갖는다는 이야기다.

나의 이 옛날이야기가 한낱 과거에 대한 추억이나 체험담이 아니라 우리가 미래로 나아가야 하는 공동체(어떻게 같이 살아야 할 것인가?) 성을 말하는 게 아닐까? 흐 흐 너무 시작이 거창한가?

나의 어머니는 나를 들쳐 업고 1947년, 그러니까 내가 두 살이 채 안됐을 때 평양에서 할아버지를 남겨 놓고 첫째, 넷째 형과 같이 남행 열차에 몸을 실었다.

그 전에 월남(38선이 가로 막혀)을 돈을 받고 안내해 먹고사는 잘 아는 아저씨 한 분이 우리 집에 오셔서 먼저 서울로 내려가신 아버지의 근황을 떠벌리신 적이 있다. 우리 아버지가 서울 가셔서 취직도 되고 상당히 큰집도 장만해 놓았으니 빨리 나머지 식구들을 내려오게 자기한테 부탁했다는 거다.

긴가민가 했으나 워낙 평양 사정이 빡빡해 그 말을 믿고 월남하기로 작정을 하셨단다. 그렇게 결정을 하자 제일 먼저 선발대로 둘째 형(13살), 넷째 형(5살)을 보냈다. 선발대가 성공적으로 도착했다고 하여 이번에는 나머지 식구가 다 함께 내려가기로 했다.

그 당시 김일성이가 정권을 잡으면서 이북에서는 성인들은 남녀 불문하고 매일매일 공사판이나 일에 동원됐다고 한다. 나처럼 갓 난애는 대부분 탁아소에 맡겨진다고 한다. 그런데 내가 홍역에 걸려 탁아소에서도 받아주질 않아 거의 죽으면 할 수 없지 하고 집에다 방치해 놓았는데 한 옆집 아주머니 한 분이 '그래도 생명이 붙어 있는 것을 ㅊ ㅊ' 하면서 보살펴 겨우 살려 놓았다고 한다. 운이 좋은 편이다.

다시 기차를 타고 내려가는 이야기다. 그때는 몰래 월남하는 사람들이 많아 기차에 공안원들의 감시가 심했다고 한다. 심문을 피하기 위하여 나를 들쳐 업으신 어머니와 첫째(16살), 넷째(9살) 형님 둘은 모르는 사이처럼 자리를 따로 잡고 앉아 있었는데.

드디어 종착역(아마 황해도 신천쯤이 아닐까)과 가까운 사리원역에 도착하기 직전이다. 일일이 승객들 검문이 시작됐다. 들고 있는 보퉁이 같은 소지품 검사를 주로 하는데 우리 어머님이 딱 걸리신 거다. 아마 사리원에 살고 있는 막 시집간 딸(실제 나의 누님은 그 당시 막 시집가 사리원에 신접살림을 차렸다고 한다.)에게 간다고 어눌하게 대답을 하셨을 거다. 검문 공안은 재차 물었겠지. "여기 있는 금붙이(남쪽으로 가서 쓸 요량으로 돈이 될 수 있는 물건들을 전부 금붙이 등으로 바꾸어 가져 옴)랑 이 사진들은 다 뭐 하는 거요?"

나의 오마니는 에 에 하시다가 그냥 입 속으로 우물거리기만 하셨단다.

그러자 공안이 "아주머이는 딸 여기 산다 그랬으니까 사리원 역에서 하차 하시기오"라고 명령을 내렸다.

우리 오마니께서는 저쪽 두 아들에게도 화가 미칠까 눈길도 못주고 사리원역에서 하차 할 수밖에 없었다.

다음은 사리원에서 천만다행으로 딸과 사위를 만난 이야기이다.

　어제 분명 '옛날이야기 9 -사리원에서 딸과 사위 천신만고(?) 끝에 만난 이야기'를 썼는데 오늘 페북 열어 보니 안 보인다. 뭐 그따위 귀신 씨나락 까먹는 이야기를 고만 끝내라는 하늘의 계신가?
　어디 혹시 어제 글 본 사람 있으면 보내 주시구랴. 놓친 고기가 커 보인다고 정말 어제 글은 재미있었는디. ㅎ ㅎ

나의 옛날이야기 10
- 나의 오마니(사리원에서 딸과 사위를 만나다)

　나의 오마니는 공안원의 지시에 따라 저쪽 편에 앉아 있는 두 아들들을 힐끗 쳐다보시곤 나를 업은 채 기차에서 내렸다. 역에서 당신의 두 아들을 태운 기차가 떠나가는 걸 뻔히 바라보면서 사리원 역을 나오셨겠지.
　그래도 사리원에는 막 시집가 신접살림을 차린 딸이 있어 든든했다. 비록 두 살도 안 됐지만 내가 있잖느냐? 등에 업힌 나는 오마니의 심상치 않은 기색이 몸을 통해 전해져 오자 나의 모든 기를 다 나의 오마니에게 쏟아 넣었다. 와! 오마니 힘내시라요!(이 말은 다 지금 생각한 가상이다.)
　신접살림을 막 차린 뒤라 주소고 뭐고 없었다. 단지 사위 이름 '양상현'과 그가 사리원 시장 근처에 문방구점인가 책방인가를 냈다

는 얘기만 풍문에 들었을 뿐이다.

자연히 오마니의 발걸음은 시장통으로 향했다. 그런데 종로통에서 김서방 찾기인지라. 모든 게 막막했다. 그런데 도중에 한 리어카꾼을 만났다. 지푸라기라도 잡는 심정으로 그 리어카꾼에게 매달렸다. 오마니의 버릇대로 주섬주섬 겨우 물었다. "혹시, 에, 데모사니, 에 그 뭐 양상현이라고 내 사윈데 에 뭐 문방구 같은 가게를 한다는데..."

리어카꾼이 답했다. "이름은 모르겠고 양씨 성을 가진 사람의 집을 내가 막 날라 줬으라네. 나하고 같이 그 집에 가봅시다. 내가 요 근처니까 안내를 해 주갔시다." 그가 데려간 집에 가니 정말 사위와 딸이 있지 안았깟시요. 와! 우리 오마니의 직감력이 한방에 뚫려버린 거다. (하긴 내가 오마니 등에 업혀 빌었지 '오마니 나는 남쪽으로 내려가서 미술가도 하고 위원장도 해야 해' 하고 ㅎㅎ)

마침 나의 매부와 누님은 가게도 잘 안될 것 같고 하여 가게를 정리하고 남쪽으로 가기 위하여 준비 중이었다. 그러니 나와 나의 오마니는 자동으로 며칠 뒤에 매부가 낀 팀에 묻혀 남행을 하게 된 것이다.

참고로 나의 누님은 아직도 부산에 살아 계시다. 나보다 18살이 위인데 아직도 건강하시다. 만주에서 평양으로 나와 살 때 아버지는 서울로 떠나시고 밑에 주렁주렁 달린 동생들을 먹여 살리기 위해 그때 어머니의 친정이 세운 학교에 비정규직 교사로 억지로 취직해 겨우 호구에 풀칠을 할 수 있었다. 그때 혼처가 하나 났는데 누님은 집안 먹여 살릴 생각으로 8섬인가 8말인가의 쌀을 대주는 조건으로 혼인을 하였단다. 아! 심청이의 공양미 삼백 석이 저리 가라다. 그렇게 혼인한 매부, 양상현은 그 당시는 공수표를 날렸지만 부산에서 우리 부모와 형제들을 거의 먹여 살리셨다.

지금은 혼자 남은 누님에게 아직도 쌩쌩한 기억력을 이용하여 옛날 만주와 평양에서의 살림을 구술하게 하고 있다. 물론 내가 원고료를 그때마다 지급하고 있다. 그 원고료 재미로 했던 얘기 쓰고 또 쓰시고, 중언부언 하시지만 어쨌든 좋은 취미 생활을 하고 계시다.

다음은 오마니와 누님의 등에 번갈아 업혀 가며 몰래 몰래 야행으로 38선 넘던 이야기.

나의 옛날이야기11
- 나의 오마니(38선 걸어서 넘던 이야기)

그 당시는 이북 사람들이 여러 가지 이유로 월남을 많이 했다. 우리 집처럼 아버지가 평양에서 돈벌이가 시원치 않아 서울로 무작정 가고 그 이후에 돈벌이를 위한 안내원의 꼬임(서울에 있는 아버지가 완전 출세해서 집칸도 다 만들어 놓았다는 등)에 넘어가 남행을 결행한 집도 있었다.

많은 사람들이 유산자 계급을 적대시하는 공산주의 체제에서 불안을 느끼고 남행한 경우다. 평양의전을 나와 의사가 된 나의 작은아버님의 경우가 그렇다. 미인인 숙모와 자식들 다 놔두고 혼자 남행을 했으니까.

하여튼 안내원의 사전 교육을 받고 38선과 가장 가까운 역(아마도 황해도 신천역?)에 같이 남행하는 일행들(한 열댓 명이지 않나 싶다.)이 표시 안나게 집결했다.

역 근처에 있는 산모롱이 어디에 모여 낮에는 무조건 숲 속에서 지낸다. 그리고 인적이 끊긴 밤에 이동을 시작한다. 그때가 또 하

필 제일 더운 7월이었다고 한다. 낮에 숨어 있거나 밤에 이동할 때 안내원이나 일행들이 제일 무서워 한 것이 어린 것들이 우는 소리다. 애 울음소리가 동네에 들리면 발각되고 모든 게 수포로 돌아간다.

그 일행에서 갓난애는 나밖에 없었나 보다.(그때 내가 남쪽의 '미 군정이 싫어요'하고 확 울어 버렸으면 어떻게 되었을까?) 나는 지금도 끈질기고 참을성이 대단하다. 아마 그때 38선을 넘으며 자연스럽게 인내심이 체화된 모양이다. ㅎㅎ

조마조마한 마음으로 산속에 숨어 있을 때 다들 목이 말라 미칠 지경이었다. 매부는 학질에 걸려 물을 찾고 나는 진짜 목이 말라 물을 달라고 졸랐단다.

'냉이(누이) 물. 냉이 물' 하도 조르는 바람에 나의 누이는 할 수 없이 고무신에 내 오줌을 받아 먹으라고 주었단다. '아이, 아무리 목이 말라도 내 오줌을 어케 먹갔소?' 이렇게 말은 안했지만 머리를 흔들어 도리도리로 거부 의사를 확실히 했단다.

내 누이의 이 얘기는 집안 식구들 모임에서 빠지지 않는 레파토리다. 이 외에도 학질 걸린 매부가 오이를 몇 쪽 먹자 나았다는 대목, 소나기가 오자 나무 잎에 물 받아 목을 축인 대목도 빠지지 않는다.

아마도 한 4~5일 걸려 38선을 넘었을 게다. 드디어 안내원이 어느 산모퉁이에서 저쪽에 보이는 역사를 가리키며 저것이 38선 남쪽에 있는 역임을 선언하고 자기가 무사히 남행작전을 완수했음을 알렸을 것이다.

어찌어찌 서울에 도착한 우리 식구들은 아버지가 살고 있다는 을지로를 찾아갔다. 대궐 같은 곳에 산다던 아버지는 겨우 방 한 칸 얻어 어렵사리 살고 계셨다(안내원이 뻥을 친거다.) 그래도 다행인

것은 운전 솜씨와 영어를 할 줄 아셔서 UNKRA(유엔 한국 부흥 기관?)에 임시 기사로 일하고 계셨다.

그러다가 무슨 연유인지는 알 수 없지만 명동에 있는 중국대사관 내에 방을 얻어 6·25로 부산 피난가기 전까지 살았다.

지금 생각해 보니 오마니와 누이 등짝에 붙어 찍소리 안하고 38선을 넘기를 잘했다는 생각이 든다. 암 잘했구 말구. ㅎㅎ

나의 옛날이야기 12
- 나의 청춘시절(재수생 시절)

내 아버지와 오마니의 얘기는 대충 이걸로 마감이다. 부스러기 얘기가 더 있지만 페친들의 피로감이 벌써 내게 전해져 온다.

그래서 좀더 흥미진진(?)한 나의 청춘 신상 털기를 시작해 볼 참이다.

나의 고교 시절은 그야말로 범생이었다. 그냥 학교에서 수업 마치면 집에 와서 나의 어린 조카들(큰형님 집에 붙어 살았으므로 큰형님의 애들)을 좀 돌보아 주고 뭐 대충 숙제 좀 하고, 형님 안 계신 틈에 형님 방 클래식 음악(그 당시 형님은 피셔 70인가 음질이 좋은 앰프를 가지고 계셨다) 좀 듣고 , 약간의 소설책을 읽고, 뭐 그런 정도다.

고 2 말 쯤 되면 대학 진학으로 문과로 갈지 이과로 갈지 망설이다가 형님들 (큰형님, 둘째 형님이 다 서울공대 건축과 출신이다.) 영향으로 무조건 이과로 갔다.

고 3 때 입시 준비에 들어갔으니 다른 애들보다 늦은 편이었지. 그래도 모의고사를 보면 쑥쑥 성적이 올라갔다. 두 번째 모의고사에서는 이과 전체 300명 중에 3등이나 했다. 담임선생도 전혀 무명의 학생이 누군지 궁금해 조회 시간에 특별히 호명까지 했다.

시험이란 게 일정한 틀이 있어 이 다음 고사에선 어떤 문제가 출제 될지 좀 들여다보면 보인다. 그래서 거기에 대비하면 성적은 오르게 되어 있다. 마치 시험의 달인 같이 ㅎㅎ.

그렇게 학교 시험 성적이 좀 좋은 덕분에 대학 지원을 할 때 서울공대 지원은 담임 선생님부터 당연시 했다. 그래서 서울대 공대 건축과를 응시했다.

대학 지원 때 평소 수학이 부실해 걱정을 했었는데 그게 현실로 나타났다. 11문제 중 정확히 푼 건 2문제에 지나지 않았다. 물론 낙방이었다. 낙담 끝에 군에 자원입대하려고 알아 봤으나 나이 때문에 안 된다고 한다.

2차 한양대에 합격했으나 포기하고 형님의 허락으로 재수를 하게 되었다. 재수는 그때 처음 생긴 입시 종합반을 개설한 '양영학원'을 가기로 했는데 여기도 입학시험을 치룬단다.

배알이 꼴렸지만 자존심을 죽이고 시험을 치르고 그 학원엘 들어갔다.

와! 영어, 수학, 국어 과목만 배웠는데 정말 끝내주게 잘 가르쳤다. 이런 식으로 배우면 서울대 톱도 하겠다는 생각이 절로 들었다.

그러나 3월부터 시작한 학원수업이 4, 5월 쯤 되자 빌어먹을 그놈의 '봄'이 나의 청춘을 괴롭혔다. 거의 오전이면 끝나는 학원수업 다음엔 할 일이 없었다. 대학에 바로 붙은 친구 놈들은 미팅이다 뭐다 해서 나랑 놀아 주질 않았다.

그래서 기껏 시간을 죽인다는 게 그 당시 몇 군데 있던 음악감상

실 '르네상스'와 '디쉐네' 등을 찾아 시간을 죽이는 거다.

6월 쯤일 거다. 그때 삼선교의 한옥 바깥채에 부모님이 아들네 집에서 독립하신다고 구멍가게를 내셨다. 주로 거기에 있던 나는 어느 날 근처에 있던 어느 화실을 둘러봤다.

그곳에는 뭔가 나를 확 끄는 게 있었다. 아! 처음 가 본 '신영헌선생' 화실이 나의 인생행로를 바꿀 줄이야.

나의 옛날 이야기 13
- 나의 재수생 시절

처음 화실을 방문하곤 '아! 여기에 뭔가가 있다'고 직감했다. 화실에서는 고등학교 미술실에서 얼핏 봤던 하얀 석고상들이 즐비했고 예쁜 여학생들이 구도를 잡아가며 연필로 그리고 있었다. 화! 이런 세계가 있다니. 무엇보다 여학생들이 있다는데 내가 눈이 뒤집힌 모양이다.

원래 1녀 5남의 막내로 태어나 집 안에 제일 위의 누님, 그리고 큰형수님, 오마니(나를 40에 낳았다.)가 여자의 전부였다. 남자 형제들 속에 막내로 지내다 보니 여자를 만날 틈이 없었다. 그러다 화실 속에 미술과 여자들을 동시에 만나다니. ㅎㅎ

화실을 둘러보고 신영헌 원장선생님께 아뢰었다. "내가 재수 중인데 취미삼아 그림을 그리고 싶습니다." 물론 신원장님 오케이다. 이 신원장도 이북 평양이 고향이라 평양 출신인 나를 보더니 그렇게 좋아하셨다. 화실 비용도 나에겐 200원 깎아 600원에 해 주셨다.

그래서 오전 중에 학원이 끝나면 점심도 거른 채 화실로 가 그림

을 그리기 시작했다. 물론 그림을 어떻게 그리는지를 알려고 옆자리의 여학생을 쳐다보는 시간이 더 많았을 것이다(물론 신 원장님한테서 기초적인 것은 배운다.).

그때가 6월이었다. 그런데 7월로 접어들며 나의 운명을 바꿀 한 '싸나이 이경직'을 만난다. 그때까지 취미로 그리다가 그 학원(그러니까 내가 처음으로 만들어진 종합입시반 양영학원 1기인 셈인데 1기 졸업생의 96%가 원하는 서울대에 들어갔다고 한다.)을 다 마치고 대학은 그냥 공대 건축과로 갈 생각이었다. 그런데...

자, 다음은 '이경직이란 싸나이와의 운명적 만남'편이 펼쳐진다.

나의 옛날이야기 14
-나의 재수생 시절(싸나이 '이경직'과 만난 이야기)

뭐 이렇게 길게 쓸려고 시작한 것은 아니었는데...ㅎㅎ
쓰다 보니 자꾸만 길어지네. 잘하면 회고록 되겠네 ㅎㅎ.

내가 화실에 나가기 시작한 그 해 7월 말 쯤 화실에 한 사나이가 나타났다. 이름은 이경직이고 자칭 화실의 조교선생님이다. 나중에 알았지만 홍댄가 서라벌예대를 중퇴했다고 했던가..

하여튼 차림새부터 스마트해 보였다. 미술입문생인 나에게 첫 번째 각인된 예술가 상이다.

국전에 매번 입선 밖에 안돼 투덜거리는 중늙은이 같은 신영헌 원장에 비해 더 예술가다웠다.

그런데 그가 다른 원생보다 나에게 더 관심을 보였다. 내가 그리

는 이젤대 옆에 바짝 붙어 앉아 이런저런 지도를 해 주었다.

가끔가다 나를 비키라 하곤 직접 시범을 보일 때도 많았다. 와! 소리를 내진 않았지만 속으론 감탄 연발이다.

그러면서 내가 감히 그의 과감한(?) 선묘를 흉내내 선을 그을라치면 그가 칭찬을 해준다. 자연히 어깨에 힘이 들어간다.

며칠 지나지 않아 그는 나를 데리고 근처(삼선교 시장 근처일 듯)의 포장마차로 데리고 갔다. 한잔 걸치면서 그에게서 미술세계에 대한 세례(입문)를 받은 거다. 국전을 중심으로 한 미술계의 이상한 풍토, 현대미술의 여러 양상들, 특히 뭐 '다다', '초현실주의' 같은 괴상한 미술, 괴상한 화가들...얘기다.

이런 일들이 되풀이됐다.

날이 지날수록 간땡이가 부풀어 올랐다. '아! 나의 천재성을 이제야 발견하다니'. 그날 그가 나의 소묘를 보더니 뭐 선이 베르나르 뷔페인가 누구 같다는 등 수채화의 색감이 마치 샤갈 같다는 등 알지도 못할 화가들을 들이대며 나를 칭찬 일색으로 포장했었지....

그래 이제야 나의 천재성을 알아채다니 ㅎ ㅎ.

결심을 했다. 나의 천재성이 발휘되는 미술대학으로 가기로. 뭐 형님들처럼 공대건축과 나와 겨우 엔지니어(큰형님은 그때 한국에서 제일 월급 많다는 한국은행 영선부에 건축기사로 일하셨다)해서 째째하게 월급쟁이로 사느니 차라리 내 인생을 내가 책임지는 예술가의 길을 가기로 결심한 것이다.

집에 부모님들과 형님들에게 미술가의 길을 가기 위하여 미술대학을 시험을 치겠다고 말씀드렸다.

특히 아버님이 '나중에 깡통차고 밥 빌어 먹으려고 그러니'

정도의 만류를 하시곤 큰형님은 아무 말이 없으신 걸로 동의를 해주셨다.

다 이렇게 된 게 내 간땡이에 예술가 바람을 집어넣은 이경직이란 사나이 때문이다. 잘된 일인가?

나의 옛날이야기 15
- 나의 재수생 시절

내가 미대 간다고 했을 때 아버님한테 들은 소리, '깡통차고 거지 노릇...'운운에 디게 겁은 먹었던 모양이다. 처음엔 미대 안에서도 회화과가 아니라 응용미술과(현재는 무슨 무슨 디자인과다.) 를 가기로 정했었다.

그런데 구성이라는 걸 배워야 하는데 생전 구성이라는 걸 해 본 적이 있나? 일주일에 한두 번 구성을 가르치러 어느 대학 교수님이 오시는데 그때마다 숙제를 내 주셨다. 겨우 구성이라는 걸 '파울 클레'의 작품을 베끼다시피 하는 게 전부였다.(하긴 그때 포스터 컬러로 그려야 하는데 그런 화구가 없어 수채화물감으로 그렸으니 내 그림이 회화처럼 보였을 것이다.)

그 교수님이 몇 번 내 과제를 보시더니 '이 학생은 회화과로 가는 게 좋겠구먼'이라고 내게 권고하는 바람에 그렇지 않아도 구실을 찾고 있던 내가 확! 윽! 진짜 예술가의 길, 회화과로 결심하게 된다. 잘 된 건가?

그런 다음부턴 이경직과의 대낮 술타령이 점점 늘어난다. 왜냐. 나는 (예비) 예술가니까. 아니 예술가가 될 터이니까.

그러다 기어이 사고를 친다.

그 동안 월사금을 술 먹는데 갖다 바쳐 그렇지 않아도 신영헌 원

장님이 나를 좋지 않게 보고 있던 참인데....

어느 날 낮부터 시작한 술이 좀 과했나 보다. 술김에 (이경직과 같이 였나?) 화실에 쳐들어갔다. 며칠 전에 이경직으로부터 들었던 문명 파괴주의라고 했던가? 그놈의 '다다'생각이 내 머리 속을 꽉 채우고 있었다. 그래! 예술가의 기질을 오늘 뭔가 보여주마.

마침 원장님은 안계셨다. 먹었던 술을 토하고 여학생들을 내쫓은 뒤 석고상을 몇 개를 내던져 부숴 버렸다.

애들이 쫓아가 원장님을 급히 모셔 왔다. 노여움에 새파래진 얼굴로 신원장님 말씀하시길 '김군과 이선생! 다시는 이화실에 나타나지 마라!'

그때가 10월인가? 11월인가? 입시가 2,3개월 후인데 그나마 화실에서 실기를 배울 수 없게 된 것이다. 아! 만 18세 겨우 지난 가련한 (미)소년의 기구한 팔자여!

나의 옛날 이야기 16
- 나의 재수생 시절

먼저 이글을 읽는 페친들에게 '설 연휴 잘 보내시도록' 인사말씀 먼저 드린다.

화실비도 술 마시는 데 다 까먹고 술김에 개지랄을 떨곤 마침내 화실에서 쫓겨났다.

이경직은 나를 끌고 자기의 대학 친구의 화실 한두 군데를 데려갔다. 먼저 상도동에 있는 이승조(파이프만 그리는 추상작가란 걸 나

중에 알았다.)화실이었다. 조그만 화실에 학생이 두세 명 정도였는데 이승조는 난색을 표한 모양이다.

그리고 나를 데리고 간 데가 남대문 시장 안에 있는 향린미술학원이었다. 서울에서 제일 큰 미술학원이란다.

입시반이 아니라 주로 대학생들이 그리는 인체 데생반에 나도 학원비를 낸 대학생인 척 끼어 몇 번을 그렸다.

그린 걸 가지고 둘둘 말아 재빨리 빠져나와 허름한 술집에 앉아 있는 이경직에게 코치를 받는다.

와! 이것도 한두 번이지 더 이상은 숨어서 그리기가 싫었다.

그래서 어느 눈 내리는 초겨울 날. 결심을 하고 그와 헤어지기로 마음을 먹었다.

잠깐 그 전에 그와의 동거생활(?)을 털어 놔야 되겠다. 그는 북아현동에 자취방을 얻어 살았는데 월세를 못내 몇 개월째 주인이 그의 방을 못 들어가게 문에 못질을 해 놓은 그의 자취방으로 그가 나를 데려갔다. 밤중에 담을 넘고 방문을 겨우 열어젖혀 방까지는 무사히 들어갔으나 방은 냉돌이었다. 하는 수 없이 그와 껴안고 잘 수밖에 없었다.

추위에 약한 나는 잠을 거의 자지 못했는데 그는 끄떡없었다.

그는 나를 데리고 북아현동 비탈길을 내려오면서 길가에 있는 이발소로 나를 데리고 들어가 거기서 머리 감는 데를 가더니 난로 위의 더운물을 나 쪼금, 자기 쪼끔 떠서 세수를 한다. 주인의 눈꼬라지가 등에 와 박혔으나 그는 전혀 개의치 않았다. 머리에 물칠을 하고 머리까지 빗고 검은 외투에 솔질하고 할 거 다 하고 나서야 이발소를 나선다. 아마 주인도 어쩌지 못하는 상습범인 모양이다. 내려올 때 또 구두방에 들려 신발까지 반짝반짝 닦으니 완전 신사가 다 되었다. 그 자취방만이 아니라 상도동 장승백이에 있던 큰

형님 집에 그를 데려가 형님(그때 나는 세브란스 의대 다니는 셋째 형님과 한 방을 썼다.)과 한 방에서 자기도 했다. ㅎㅎ

그와의 생활이 지치기도 하고 더 이상 그와 붙어 있다간 대입에 또 낙방할 게 두려웠다.

그래서 그날(아마 12월 중순 쯤일거다.) 내가 가진 돈과 형님한테 물려받은 세비로 외투를 남대문 시장에서 팔아 그에게 주면서 나는 이렇게 말했지. "형님 이 돈 가지고 대구 내려가 계시다가 내가 대학 붙으면 만납시다"

그는 아무 말 없이 그 돈을 받았다. 그리고 나는 가벼워진 발걸음으로 상도동 형님 집으로 향했다.

- 설 지나고 계속

나의 옛날이야기 17
- 나의 재수생 시절

이경직과 헤어진 나는 발걸음도 가볍게 상도동 장승백이에 있는 형님 집으로 돌아왔다. 산꼭대기 위에 있는 국민주택이다.

돌아와 셋째 형님과 같이 쓰는 방에 앉아 오랫만에 학과목 예상 문제집을 들여다본다. 서울미대는 그 당시 학과목 세 개(국, 영, 일사)에 백점씩 3백점, 실기 두 과목(석고, 인체데생)에 2백점 해서 5백점 만점에 합산하여 위에서부터 자른다. 물론 한 과목이라도 과락(40점 미만)이 나오면 합격에서 제외된다.

그러니 실기 고사 못지않게 학과목 비중이 막강했다. 밖에 눈은

펄펄 내리는데 부담스러운 이경직과는 후련하게 헤어졌겠다 학과목이 머리에 안 들어올 리가 없쥐이. ㅎ

미국 인턴시험에 합격하여 내일 미국으로 떠나는 셋째 형님을 위한 회식을 밖에서 끝내고 집안 식구들은 다 잠들어 있었다.

그런데..12시 통금이 다 되 갈 때 마당 대문 밖에서 똑똑 노크소리와 함께 '정헌아 나야. 이경직이야'하고 날 부르는 소리에 가슴이 덜컥 내려앉았다. 이럴 수가! 나하고 헤어져 대구 내려갔을 거라고 철석처럼 믿고 있었는데.

순간적으로 멘붕이 되었고 이대로는 그를 집으로 들일 수가 없었다. 뭔가 끝장을 봐야겠다는 결심을 굳히고 고무신을 끌고 대문으로 나갔다.

와! 김정헌 화이팅! 결사투쟁을 다짐하며! ㅎ

나의 옛날이야기 18
-나의 재수생 시절

결사투쟁이라고 표현했으나 좀 뻥이다. 옛날이야기 자체가 구라를 기초로 하니 뻥을 좀 깐들 어쪄랴. ㅎ

그래 맞아. 이경직이가 다시 나타나는 바람에 젊은 혈기에 분기탱천한 것만은 틀림없다.

문을 사이에 두고 대치했다. 그가 먼저 말했다. 약간 술 냄새가 풍기고 무슨 빵 냄새가 났다. '야 정헌아 문 열어. 너 줄려고 뉴욕제과 고로께 사왔다.' 와, 내가 준 돈으로 술 마시고 그 비싼 고로께

를 사들고 오다니. 빌어먹을.

도저히 참을 수가 없었다. 문을 열고 내가 먼저 밖으로 나왔다. 다짜고짜 그를 반 밀며 끌어당기며 언덕길 초입까지 그를 끌고 왔다. 저 아래로 꾸불꾸불 시장께까지 언덕길이다.

눈이 하얗게 내린 언덕길로 순간 그를 내동댕이쳤다. 그가 들고 있던 고로께 봉지와 함께 그는 나가떨어졌다. 기습적인 공격이었으니까. 물론 고로께는 그 주위 눈밭 위로 다 날아갔을 것이다. 그러자 곧 반격이 들어왔다. 그는 자기가 진짜 합기도 4단이라고 늘 나에게 힘주어 말해 온 터였다. 이번에는 내가 언덕길로 나뒹굴며 신고 있던 고무신짝도 날아가 버렸다.

맨발로 그를 다시 껴안고 언덕길을 같이 굴렀다. 거의 언덕길 반을 내려올 동안 둘은 서로 잡아채고 껴안고 구르며 정신없이 싸웠다. 그러다 갑자기 누가 먼저랄 것도 없이 거의 동시에 눈 바닥에 퍼질러 앉아 꺼이꺼이 소리치며 울기 시작했다.

아마 새벽 한 두시쯤 되었을 것이다. 한참 둘이서 울고 나서 나는 그를 부둥켜안고 할 수 없이 내 방(셋째 형과 같이 쓰는)으로 데리고 와 그를 재웠다.

그 다음날 아침 일어나니 집안 식구들이 몽땅 셋째 형 환송하러 여의도 비행장으로 출동하고 아무도 없었다. 나도 형 배웅하러 그를(자고 있었는데) 놔두고 급히 여의도로 달려갔다. 그런데 버스를 갈아타고 가다보니 그때는 이미 형이 출발한 시각이었다. 형님들 돌아오면 이경직을 재운 것이 들킬까 걱정되어 급히 집으로 돌아왔다.

집에 돌아와 보니 이경직은 이미 없었다.

그리고 나서 어찌 되었던 나는 서울미대에 우수한(?) 성적으로 합격했다. 자랑삼아 먼저 신영헌선생 화실로 찾아 갔다. 거기에도 이

경직은 안 나타난다고 한다.

 그날이 그를 본 마지막이었다. 한 30년쯤 지난 90년대 중반 쯤, 그러니까 내가 광주비엔날레에서 특별상인가를 받아 도하 각 신문 방송에 대문짝만하게 실렸었다. 그 즈음이 아닌가 싶다. 어느 날 전화가 왔다. '나 이경직이야'하고 굵은 그의 목소리가 들렸다. 그 전화에서 그는 고향 대구에서 선생으로 있었고 지금 서울에는 딸 때문에 올라왔다 나의 전화번호를 알아 전화했다고 했다. 다 잊고 살았는데 갑작스런 그의 전화에 얼떨떨한 나에게 그는 '야 요즘 너 많이 출세했더구나' 정도의 말을 남기고 전화가 끊어졌다.

 그 때문에 미술대학을 가고 그와 몇 달 동안이지만 정말 미술가들의 보헤미안같은 생활도 체험했다. 그에게는 여러 가지로 고마울 뿐이다. 남은 생도 열심히 건강하게 사시기를 ㅎㅋ

나의 옛날이야기19
- 미대 입학 전후

 이놈의 페북은 글 좀 쓸라치면 '프로그램 응답 안함'이 나와 다 썼던글이 벌써 두 번이나 날라 갔다. ㅇㅎ

 이경직과의 우여곡절을 무사히(?) 겪고 서울미대에 우수한 성적으로 입학했다. 우수한 성적이란 뻥 까는 얘기가 아니다.

 그때도 면접이 있었나? 있었다. 면접을 보는데 교수님들이 두세 분 앉아 계셨다. 뭐 면접 때 맨날 물어보는 것들 - 왜 미술가가 되려는가? 등이다. 그런데 서양화 주임교수인 유경채 교수님(이분이

국전에서 대통령상을 받은 사실 등은 입학 후 나중에 알았다.) 이 생활 기록부를 유심히 보시더니 나에게 물었다.

"부친 직업란에 '구멍가게'로 되어 있는 데 학비를 잘 낼 수 있겠나?" 아차, 내가 아버지 직업란에 장난기가 발동한 것도 아니고 그냥 있는 대로 쓴다는 게 그렇게 써 넣었던 것이다. 전에도 말했지만 아들 내외에 얹혀살기 싫어 장승백이 아들네 집에서 나오셔서 삼선교에 있는 한옥 행랑채를 빌려 구멍가게를 내셨던 것이다.

"뭐 형님들도 좀 도와주시고 어쩌구저쩌구" 겨우 답변을 마무리하고 나오는데 유교수님이 따라 나오시며 "김군, 잠깐"하며 나를 세우시더니 "자네가 성적이 좋아 이번에 처음으로 나온 장학금을 자네에게 줄라고 그러네" 예? 아이고 감사합니다. 그러니 나는 면접 때 벌써 내가 우수한 성적으로 합격한 걸 알아버린 거다.

와 드디어 장학금도 받고 봄날은 왔는데 웬 미대 여학생들은 그렇게 이쁜가? 나의 여성 밝힘증이 다시 재발하기 시작했다.

그렇게 봄날을 즐기다 보니 받은 장학금(용돈으로 쓰고 술 마시고 화구 사고 등)이 다 떨어졌다. 형님으로부터 자립한다고 속으로 다짐했지만 쉽지 않았다.

그래서 또 유교수님을 찾아갔다.

- 다음은 유교수님집에 입주 과외선생으로 들어 간 이야기.

나의 옛날이야기20
- 잠깐의 입주 과외 선생

어제 '예마네'가 이사를 했다. 전의 공간보다 좀 넓은 편인데 한

30명 앉아서 공부할 교실도 있고 부엌도 있다. 와 ! '예마네'의 미래가 보인다. 물론 걱정했던 내 자리도 우리 활동가들이 신경 써서 만들어 줬다 ㅎ ㅋ

그래! 유선생님은 나에게 당신의 아들이 경기중학교 3학년인데 입주해서 그 놈 경기고에 합격시키라는 분부였다. 헉! 이걸 받아야 하나 말아야 하나. 셈이 부족한 나는 덜컥 받아 버렸다.

먼저 이대 뒤 봉원사 쪽에 있는 교수님 댁으로 찾아갔다.

사모님이 친절하게 입주 과외의 여러 가지 수칙을 가르쳐 주셨다. 먼저 4시까지는 집으로 와서 학생을 기다리며 준비를 하고 있어야 한다는 거였다.

과외받을 그 집 장남은 하루 이틀 지나며 보니 아주 재주있고 자유분방한 사춘기 중딩이었고 호기심이 남달리 많았다.

그는 당시 열풍으로 번졌던 팝송을 좋아했다. 자기 친구를 가끔 데려와 같이 가르쳤는데 내 실력이 며칠 지나자 바닥을 드러내기 시작했다. 특히 수학에서.

이 장남께서는 공부 시작하려고 하면 6시엔가 하는 '탑 튠 쇼'를 꼭 들어야 된단다. 그리고 얼큰하게 한잔 하시고 통금에 맞추어 들어오시는 유선생님은 장남의 방문을 열어 제치고 그놈이 팝송을 듣고 있으면 벼락처럼 야단을 치고 어떤 날은 이 친구가 아끼는 포터블 전축을 박살을 내시기도 했다. 그러면 이 중딩께서는 속옷 바람에 집을 뛰쳐나간다. 그 다음은 그를 찾아오라는 사모님의 분부가 잇따르고 ㅎ.

점점 자신도 없어지고 하루하루가 고역이었다. 사모님이 눈치를 채셨는지 하루는 "김군, 김군이 열심히 해서 우리 애가 고등학교만 붙으면 김군은 국전서부터 출세가 보장되어 있는 거야."라고 말씀

하셨다.

사모님의 말씀에 용기를 내 보기도 했지만 봄날은 자꾸 가는데 오후 4시만 되면 청춘의 대열에서 떨어져 나와 교수님 댁으로 가는 게 하루가 다르게 고역이었다.

나의 옛날이야기 21
- 잠깐의 입주 과외선생

이은홍이 댓글을 달았는데 별 3개 반이다. 평가 기준이 뭐야?

그래 뭣모르고 덤빈 입주 과외가 너덜거릴 즈음 화사한 봄볕이 아른거리는 어느 봄날, 교수님댁 툇마루에 사모님과 같이 앉아 있는데 사모님이 어떤 대본을 건네 주시면서 읽어 보란다.

사모님은 이대의 여석기선생 등과 같이 희곡작가 모임을 한다고 자랑스레 말씀하신 적이 있다. 건네 준 대본은 가리방으로 등사한 이근삼의 '토끼와 포수'로 기억한다.

대충 읽었는데 사모님이 자꾸 "어때, 재미있지?" 그러신다.

그런데 나에게는 자주 얘기하지만 여성밝힘증이 있지 않은가?

대본보다 먼저 가까이 앉은 사모님에게서 여자 냄새가 봄바람에 실려 오는데 그걸 참느라 무진 애 먹은 기억이 있다. 이런 기억은 정말 불순한(?) 기억인가? 아님 불륜한(?) 기억인가?

그리고 며칠 있다가 선생님을 찾아가 도저히 더 못하겠다고 말씀 드렸다. 한 달을 채 못 채웠다.

나대신 문리대 영문과의 부산 출신 친구를 소개 했는데 이 친구는

자기의 말로 잘 해나갔는데 11월 어느 날 쫓겨났다. 이유는 호기심 많은 그 아들이 혼자 고독을 달래느라 소주잔을 기울이는 자기를 찾아와 두서너 잔을 먹인게 죄였다.

그리고는 얼마 안 있다 그 아들은 시험에서 불합격된다. 그 친구는 쫓겨난 다음에 나한테 "아 그 놈을 끝까지 내가 맡았으면 합격시켰을 텐데"하며 아쉬워했다.

그리고 나서 나한테도 재앙(?)이 내려졌다. 유교수님의 전공 시간이 대부분 C 아니면 D였다. ㅎㅋㅎㅋ

내가 아마 학생 가운데 B학점 못 채운 몇 명 중에 한 명일 것이다.

이리하여 첫 학년에서 봄날도 잃고 학점도 잃었던 아픈 사연을 마치겠다.

나의 옛날이야기 22
- 대학시절

지금 생각해 보니 대학시절을 좀 헛보냈다는 생각이다. 내가 입학하기 전해인 1964년도부터 박정희에 대한 반대 시위가 연일 대학가에 불던 시절이었다. 한일 회담 반대 데모에서부터 약속한 민정이양을 저버리고 재집권을 밀어붙이는 박정희정권에 대한 반대 시위로 하루도 대학가가 잠잠할 날이 없었다.

65년도에 입학 71년도에 졸업(4학년 1학기에 입대해 만 3년을 꼬박 쫄병생활을 했다-이 정도면 MB보다는 내가 더 대통령 자격 있는 게 아닌가? ㅎ)할 때까지 8학기가 한 번도 정상적으로 끝난 적이 없다. 대부분 학기 중간에 위수령이다 조기방학이다 해서 교문출입이 봉쇄됐다.

교수님들의 수업은 그걸로 마감이다. 그러니 교수님들을 한 학기에 그저 한두 번 보고 끝이다. 또 대부분이 실기수업인데 그저 잠깐잠깐 교수님들이 실기실에 들어와 한마디 할까 말까다. "어 저쪽 흰색이 좀 뜨네.", "여기 터치를 좀 더 부드럽게 해 봐." 이런 해도 되고 안해도 되는 코치를 하는 정도다. 하긴 나도 공주대 미술교육과에서 뭘 제대로 가르쳤겠냐마는. ㅎㅎ

교수님들로부터 미술은 무엇이며 미술로 사회에 나가면 어떻게 살아야 하는지, 미술의 사회적 역할은 무엇인지, 등 뭐 궁금한 게 한두 가지가 아닌데 그런 걸 얘기해주시는 선생님들은 아예 없었다. 뭐 미술사나 미술이론 비슷한 것도 그리스미술에서 파르테논 신전이 코린트식 주두로 돼 있다는 고등학교의 미술교과서 수준 정도였다.

뭔 놈의 대학이 이런가? 이런 미술대학의 불만은 대학을 졸업하고 더 심해진 것 같다. 그래서 결국은 '현실과 발언'으로 간 것일까? 이런 저런 이유로 미대 남학생들 가운데는 돌아버린 친구들도 실제로 있었다.

그런데 당시 프랑스에서 미학을 하신 임영방 선생님과 미국에서 공부하신 전성우 선생님이 교수님으로 우리 앞에 나타났다. 특히 임교수님의 미대 입성은 나에게 마치 '예수재림' 같았다. 매일 졸졸 따라다녔다. 그런데 희한한 일은 임교수님이 당신이 가는 다동이나 무교동 근처의 여자들도 좀 있는 어른들의 술집(우리들이 가는 술집이란 고작 학교 앞 충신동이나 종로5가 근처의 '쌍과부집' 같은 막걸리집 정도였다.)에 나를 데리고 다니는 것이다. 외국에 유학 갔다 온 친구들과의 술자리가 대부분이었다. 그러니 술도 그렇지만 유학파들, 또는 지식인들의 노는 모습을 19살부터 옆에서 지켜 본 것이다. 꼭대기에 피도 안 마른 것이 그들과 같이 놀 수는

없고 그냥 옆자리에서 노냥 술만 들이켰다. 옆에서 귀동냥 한 걸로는 그때 자주 모인 임선생 친구들(소위 유럽 유학파들)은 '베를린 간첩단 사건'에 연루돼 중앙정보부에 끌려가 혼찌검들을 조금씩은 맛을 본 모양이었다.

술이 엄청 쎄신 전성우 선생님한테도 술을 많이 얻어 마셨다. 전선생님한테 술을 얻어 마신 다음 날은 보통 끙끙 앓아누워야 할 지경이었다.

뭐 이렇게 대학 시절을 얘기하니까 완전 내가 술만 먹고 다닌 사람으로 오해할 지도 모르겠다. 그러나 오해하지 마라~ 나는 적어도 학교에서 채우지 못한 지식욕을 그때부터 독학(?)으로 채워 나갔으니까. 그것이 바로 1966년도부터 나오기 시작한 창비(창작과 비평)를 통해서였다고 할까? ㅎㅎ

다음은 시위대에 참가했다 혼난 이야기.

나의 옛날이야기 23
- 한일회담 반대 시위에 참가했다 혼쭐나다.

주로 문리대에서 열리는 시위에는 대부분의 미대생들은 관심이 없었다. 그러니 또라이 시국관(?)을 가진 나 같은 사람만 참가 하는 정도였다. 대개 서울 문리대(지금의 ARKO미술관) 교정에 모여 학생 지도부의 일장 규탄 연설을 듣고 스크럼을 짜고 정문 앞의 일명 센강(문리대 앞의 개천을 그때는 센강이라 불렀다)의 퐁뇌프 다리를 건너 종로 5가 쪽으로 진출한다. 시위대의 주류는 주로 문리대생들이고 법대 의대 약대생 등이 좀 합류하는 편이었다.

그 날은 무척 더운 6월 어느 날이었다. 시위대가 종로 5가 쪽으로 진출하는데 그 날은 전경이 교문 앞에서 막지 않았다.

이화동에서 종로 5가 중간쯤 갔을 때 옆 골목마다 1개 소대씩 숨어서 기다리던 전경대에서 시위대 중간 중간에 최루탄 발사를 신호로 진압 작전이 전개됐다.

뭐 시위대가 돌을 가지고 좀 대항을 했지만 금방 진압당했다. 매번 시위 때는 옆에서 투석으로 돕거나 뒤에서 어중간히 따라가는 정도였는데 그날따라 멍청하게(?) 시위대의 앞줄에 위치했다가 드디어 변을 당한 것이다.

자주 다니던 쌍과부집 골목으로 튄다고 했으나 허사였다. 겹겹이 엎어진 시위대 맨 위에 나도 엎어진 순간 뒤따라온 전경의 손아귀에 잡혀 무수히 곤봉 세례를 받았다. 좀 있다 나는 개 끌듯이 끌려가 수송 차량 위에 내던져지고 말았다.

동대문 경찰서 유치장 안이다. 와, 덥기는 더운데 교실만한 크기에 한 백 명은 때려 넣은 모양이다. 거의 서 있다시피 하면서 밤을 지새웠다.(이 데모 장면은 나의 《백년의 기억》 후속편으로 제작하여 부산비엔날레에 출품한 바 있다)

저녁 무렵 조사가 시작됐다. 2층 조사실로 열 명씩 끌려 올라 갔다. 먼저 망원사진기에 찍힌 놈부터 찾아내 우리들 보란 듯이 얼굴부터 구타했다. 흠 끔찍했쥐~

그 다음은 돌 던지다가 손 까진 놈을 찾아내는 순서였다. 일렬로 무릎 꿇리고 두 손 버쩍 쳐들고 눈 감고 있으면 두세 명의 경찰들이 손을 일일이 검사했다. 내 손을 얼른 만져 봤더니 '어이쿠 나는 죽었다'였다. 그런데 마침 우리 뒤로 지문을 찍는 검은 잉크대가 보였다. 무조건 손가락에 지문잉크를 다 묻혀 버렸다. 가슴은 콩닥콩닥.

내 앞에 경찰들이 왔다. 대장인 자가 한마디 한다. "이 자식은 언제 지문 찍었어?" 그 밑에 졸개가 "글쎄요"하며 내 앞을 그냥 지나가는 게 아닌가. 휴~ 겨우 살았다.

그 날 유치장에서 꼬박 새우다시피 하고 닭장차에 실려 즉결 재판을 받으러 갔다. 나 말고 미대 친구가 2명 뒤늦게 들어왔는데 이들은 데모대에 참가한 게 아니고 미대 교정에 있는 조그만 독립 건물에서 탁구를 치다가 붙들려 온 터였다. 그 날 시위대가 미대로 해서 의대로 튀는 뒷길로 많이 도망간 모양인데 보통은 교정 안에까지 안 들어가던 전경들이 미대까지 쫓아 들어가다 탁구 치는 내 친구 둘을 전리품으로 낚아 온 모양이다.

내가 그들에게 한마디 했다. "적어도 데모나 하다 붙들려 와야지. 도대체 탁구가 뭐냐? 챙피하게" 그런데 즉결 재판에서 벌금 일인당 3백 원씩이 부과됐는데 아무도 돈이 없어 친구의 시계를(우리 3명 중 시계를 딱 한사람 차고 있었다.) 압류당하고 풀려 나왔다.

아무리 즉결 재판이지만 시계를 맡게 하다니. 술집도 아니고 말이야. 나쁜 놈들. 그 친구가 시계를 찾아왔는지는 아직까지도 모르겠다. 그 놈은 뉴욕에 살고 있는데 언제 나오면 시계 값 3백 원 어치 술은 사야 하겠다. ㅎㅎ

나의 옛날이야기 24
- 건축가 정기용과의 학창시절 1

벌써 건축가 정기용이 떠나간 지 2주년이다. 그는 후쿠시마 지진과 쓰나미가 일어나던 날 떠나갔다. 그때 쓰나미에 휩쓸려 들어가

는 인간 군상들 영상을 보며 '담배를 피우다 휩쓸려 죽으나 안 피우다 죽으나 뭔 차이가 있겠나?'하는 큰 자각심(?)으로 담배를 끊은 적이 있다. 단 몇 달이지만. 그때 쓰나미 영상이 준 충격도 있었지만 정기용을 묘소에 묻던 날 그날 술과 담배를 한 없이 피운 뒤 끝에 그런 생각을 했는지도 모르겠다. 그 몇 달 뒤 다시 '담배를 안 피우다 죽으나 피우다 죽으나 마찬가지 아니겠나?'고 생각을 고쳐 먹고 지금까지 피우고 있다. 참 내가 생각해도 '뭔 인생이 이래'다. ㅎㅎ

고인이 된 정기용과의 썰을 풀려니 약간 뭐시기 하긴 하다. 이야기는 재미난데 약간은 그의 명예(?)와도 관련됐기 때문이다. 이 얘기는 정기용한테 벌써 여러 번 한 얘기다. 심지어 그가 장가간 그날 피로연에서도 했으니까. 허물없는 사이라고 생각하고 읽어 주길 바란다.

그와는 대학 1학년 때 만났다. 따지고 보니 그는 경기중학교에서 경기고등학교를 떨어지고 검정으로 재수한 나보다 1년 먼저 들어와 한 학년 위였다. 게다가 그는 응용미술과였다. 그런데 만나자마자 둘은 말을 트고 가까운 사이가 되었다. 그는 신교동 농아학교 옆에 어머님을 모시고 비교적(?) 가난하게 사는 듯 싶었다. 그래도 비록 큰형님 집에 얹혀 살긴 했지만 내가 좀 나아 보였다. 그는 가끔 우리 집에 놀러와 건축가인 큰형님(정림건축 회장으로 정기용보다 좀 일찍 돌아가셨다)의 건축 책을 열심히 뒤져 보곤 했다. 그는 나의 형님집에서 건축 책을 본 게 나중에 건축가로 전향하게 된 큰 동기였다고 나한테 고백한 적이 있다.

어쨌든 어울려 다니길 잘했는데 그는 '책탐'이 있어 가끔 나와 함께 종로에 있는 기독교 서점 같이 큰 책방에 가곤 했다. 책방에서 시간을 보낼 만큼 보내고 나올 때 보면 곧잘 책을 슬쩍하곤 했다.

나야 손해 볼 일이 없으니 그냥 옆에서 히히거리며 지켜볼 수밖에.

2학년 가을 학기에 마침 전 학년이 수학여행을 설악산으로 가기로 했다. 학교 학생회비로 가는 사전답사 요원으로 그와 내가 배당됐다. 물론 학생회장이 그와 경기고 동기였으므로. 그래서 날짜를 잡아 그와 설악산 사전답사 차 강릉행 밤기차를 잡아탔다.

마침 밤기차엔 무슨 전문대 간호과 여학생들 2-30명이 같이 가게되었다. 여기서 정기용의 실력이 발휘됐다. 생긴 것도 나보다 잘생긴데다가(그 당시에는 그의 얼굴이 백면서생처럼 유난히 하얬다.) 그는 은근히 여대생들을 천진난만하게 웃기는 거였다. 그가 「수박타령」을 부를 때는 여대생들이 난리가 났다. 뭐 먹을 걸 챙겨주고 비싼 맥주와 사이다 콜라가 막 들어왔다.

새벽에 강릉에 도착하자 설악산 가는 그녀들의 전세버스에 우리를 공짜로 태워주기까지 했다. 물론 그는 버스 안에서 「수박타령」 등 그의 십팔 번을 한두 곡 더 불러야 했다.

점심때 쯤 설악산엘 도착해 그야말로 몇 시간 동안 우리들 본진이 묵을 여관 및 음식점들을 돌아다니며 임무를 수행했다.

예약한 여관에서 당연히 하루 묵게 되었다. 그렇지 않아도 좀 취해서 여관으로 돌아왔는데 여관 주인은 특실에다 우리를 모시고 게다가 특별대우까지 해 줬다. 맥주와 간단한 주안상을 또 들여보낸 것이다.

밖에 영창문으로 보름달은 떴겠다 ㅎㅎ. 둘이서 되는 소리 안 되는 소리 떠들며 주거니 받거니 하다 누가 먼저랄 것도 없이 나가 떨어졌다.

문제는 이 날 밤에 발생했다.

다음은 취중의 퍼포먼스

나의 옛날 이야기 25
- 취중의 퍼포먼스

　독자들의 열화 같은 재촉으로 할 수 없이 또 쓸 수밖에. 사실은 나의 거대한 이야기를 페북에 한꺼번에 많이 실을 수가 없어 중간중간 분량을 맞추어 쓰다 보니 절단신공(?)이 된 거지 무슨 다른 뜻은 없다. 오해하지 마라 ㅎ

그날 밤 무슨 일이 벌어졌는가?
곯아떨어졌던 나는 한밤 중에 오줌이 마려워 깼다. 그런데 정신이 없어 두리번거리는 나의 눈에 갑자기 방 안에 하얀 요강이 보였다. 아 이럴 때 마침 집 안에 요강이 있다니.
　요강을 겨냥해 상당히 정확하게 일을 보고 있는데...
　그런데 이런 오살할! 요강이 움직이지 않는가? 귀신이 곡할 노릇이다.
　순간 정신을 차려 자세히 보니 요강이 아니라 영창문을 통해 들어온 보름달 빛에 들어난 정기용의 얼굴이 아닌가. ㅋ
　재빨리 나의 거시기를 움켜잡고 변소(복도 끝에 있는)로 뛰어갔다. 겨우 몇 방울 남은 걸 처리하고 방으로 들어왔더니 아! 정기용은 손으로 얼굴을 닦으며 계속 자고 있지 않은가.
　좀 흔들어 보았으나 그 간호전문대 여대생들에게 있는 에너지를 다 쏟아부었는지 계속 잠에 취해 깰 생각을 못했다.
　에라! 나도 모르겠다. 정기용 얼굴과 그 옆을 대충 닦아 주곤 나도 계속 잠을 잘 밖에.
　아침에 일어났더니 정기용이 아무렇지도 않은 얼굴로 앉아 있었다.
　사실 그 날 영창문을 통해 쏟아져 들어온 달빛이 문제지 내가 의

도적으로 저지른 일은 아니지 않는가?

속으론 나도 미안했지만 시침을 떼고 나도 무심한 얼굴로 그를 대했다. 내가 먼저 까야 되는데 차마 그러질 못했다. 나는 그렇다 치고 정기용은 왜 그때 가만있었는지 지금도 의문이다.

사건은 이렇게 싱겁게(?) 끝나고 서울의 대학생활로 돌아온 우리는 이렁저렁 각자의 길을 갔다.

내가 4학년 1학기를 마치고 군대를 갔다 오고 나서의 일일 것이다. 그는 곧 프랑스로 유학을 떠나기로 예정이 되어 있었고 바로 그 전에 결혼을 했을 것이다. 그 날 결혼식 끝나고 전성우 선생님 댁에서 피로연을 베풀어 줬다.

다들 프랑스 환송을 겸한 피로연이라 덕담들을 돌아가면서 한마디 씩 했다. 내 순서가 왔다.

"에~ 정군이 이렇게 훌륭한 각시를 얻어 장가가는 걸 에~ 정말 축하하고... 그런데 사실은 정군은 내가 오줌을 먹여 키운 내 자식이나 마찬가지다. 아마 내 오줌빨로 남자로서의 힘도 굉장할 것이다."라고 읊었더니 다들 이 웬 뚱딴지같은 소린가하고 나의 다음 말을 재촉했다.

그래서 위의 사건을 대충 엮어서 썰을 풀어 버렸다.

다들 재미나 하면서도 약간 찝찔한 표정들이었다. 원래 오줌발의 간은 찝찔하니까.ㅎㅋ

그가 프랑스에서 돌아와 문화연대 공동대표를 같이 한 적이 있다. 그때 문화연대 식구들과 회식 자리에서도 한두 번 얘기했다. 정기용은 그때마다 '또 그 얘기한다'며 손사래를 쳤지만 재미있자고 한 걸로 알고 그냥 빙긋이 웃을 뿐이었다.

그가 암에 걸렸다. 잘 이겨냈다. 그때마다 나는 "내 오줌빨이 자네의 원기를 빨리 회복시켜줄 거야"라고 위로도 아닌 농담을 던지곤

했다.

참 나도 못 말리는 인간이다. 뭐 잘난 일을 했다고 어떻게 그런 일을 떠벌리고 다니는가? 뭐 다 이런 게 쌓여 혈연관계(?)가 되지 않겠는가? 인연이란 악연도 인연이다. 저 세상에는 자네에게 오줌 먹이는 친구는 없을 테니 내가 갈 때까지 잘 있게.

나의 옛날이야기 26
- 36개월의 군대시절(월남전 종군화가로 가려다 못간 이야기)

나는 군생활 이야기를 삼가는 편이다. 도대체 군대 갔다 온 놈들은 만났다 하면 군대 얘기를 하는 걸 보고(한편으론 여자들이 그런 얘기에 질색한다는 것도 여성주의자인 나는 안다) 나라도 삼가야겠구나 그랬었다. 그런데 옛날이야기가 슬슬 딸리자 생각을 바꾸었다. 뭐 이 군대 얘기부터는 안 읽어도 서운치 않다. 괜히 읽고 시간 축냈다 후회하지 마시라. ㅎ

대학 4학년 1학기를 마치고 군대를 갔다. 뭐 그냥 대학을 졸업하려니 서운한 것도 있고 졸업 후 어떻게 할 건지 가늠이 안돼 불안하기도 했을 것이다.

훈련을 마치고 한탄강 근처의 포병대대에 떨어졌다. 첫날 내무반에서 신병 신고식이 있었다. 그해가 북한 무장공비의 청와대 습격사건인 1·21사태(1968년)가 난 해라 제대일이 미루어진 고참병들이 내무반에 진을 치고 있다 새로운 신병들이 한 10명 가량 배치되니 옳다구나 싶었겠지.

별의별 짓을 다 시켰다. 그런데 우리 신병 중에 병원에서 간호사 일을 하다 온 아주 예쁘장하게 생긴 신병이 있었다. 하는 행동도 거의 여자였다. 고참들이 걔를 차지하려고 덤비고 싸움질을 하는 바람에 그나마 신고식이 수월하게 끝났다.

배치된 시기가 마침 겨울이어서 고생이 말이 아니었다. 한탄강에 얼음 깨고 빨래하기, 뒷간에 얼어붙어 궁둥이를 찌르는 얼음동산 깨기, ATT, CPX 같은 겨울 훈련, 한밤중 보초서기 등 허기는 지고 정말 수없이 허망한 나날을 보냈다.

그런 중에 반가운 소식이 날라 왔다. 육군 본부에서 언제까지 출두하라는 지시였다. 월남전 종군화가를 뽑는 일이란다. 중령인 대대장도 축하해 주었다.

와! 드디어 이 악마 소굴 같은 여기를 벗어날 수 있을 지도 모른다는 희망이 생겼다. 전방에서 삼각지에 있는 육군 본부로 찾아갔다. 그런데 번쩍번쩍한 위병소에 장대 같은 위병들 몇 명이 서있는 옆을 통과하는데 한참을 보고 있던 위병 한 놈이 나를 부른다.

황급히 그 앞으로 뛰어갔는데 곧바로 '쪼인트'를 까는 거다. "야 이 새끼 겁도 없이 별들 출입문으로 막 들어가?"

다른 위병이 오더니 어디서 오는 거냐고 묻는다. 이래저래 사유를 말했더니 여기는 장군들만 출입하는 데니 저쪽 아래로 돌아가라고 그나마 친절하게 가르쳐 준다.

겨우겨우 출두하라는 사무실로 찾아가 담당 과장 앞에 섰다. 대령이었다. 그가 나에게 말했다. 이번 차출은 월남전에 종군화가를 10명 쯤 뽑아 파견하는 일이고 나와 같이 미대에 있다 군입대한 사람들을 대라는 거였다. 그래서 몇 명을 주서 섬겼다. '오수환', '오용길', '한범구' 등등.

그 대령은 확정되는 대로 군부대로 통고가 갈 테니 부대에 가서

기다리고 있으라는 거였다. 와! 이제 월남가서 그림도 그리고 새로운 생활을 하겠지. 꿈에 부풀어 부대로 돌아왔다. 거의 부대 내무반에서도 월남전에 가는 게 확정된 걸로 보고 나를 여러 가지 사역에서 열외 시켜 주었다. 그런데....

기다리던 통고가 한 달 이상을 기다렸는데도 오지 않았다. 초조해진 나는 할 수 없이 어렵게 외출증을 끊어 처음 종군화가로 추천해준 육본에서 군생활을 하는 미대 선배 한규남 씨를 찾아 갔다.

알아보니 일전에 면담하던 그 대령 옆에 상병이 하나 앉아 사무를 보고 있었는데 그 친구가 홍대 다니던 김정수였다. 그 친구가 종군화가를 자기 홍대 친구들로 대부분 짰났다가 내가 서울미대 출신들을 부는 바람에 얄미워 나만 빼고 오용길과 한범구만을 보낸 것이다.

어떻게 할 수가 없었다. 다시 부대로 돌아와 예전의 곱빼기로 군생활을 해야 했다.

10년도 더 지나 '현실과 발언'을 만들 때 홍대의 김정수도 잠시 끼어 있었다. 술 마시다 "내가 월남전 종군화가가 될 뻔했는데 당신이 나를 빼는 바람에 난 헛물만 켜고 더 고생만 했어, 생각나지?"하고 물었다. 그는 전혀 생각이 안 난다는 듯이 "내가 그랬나"라고 답할 뿐이었다. 후에 오용길과 한범구한테서(이들은 내가 그날 추천 하는 바람에 원하지도 않은 월남전에 종군화가로 갔던 것이다) 월남에서 어떻게 군 생활을 했는지도 듣고 종군화가 전시회도 가 본 적이 있다. 뭐 내가 거기에 갔으면 되지도 않은 전쟁에 되지도 않은 그림 그리다가 돌아왔겠지. ㅎ

나의 옛날 이야기 27
- 나의 군대생활(5분 대기조)

 참 금방 봄이다. 어제는 제천 대전리의 '예마네' 〈마을이야기 학교〉엘 다녀왔다. 지난 주에 갔다가 아무도 없는 학교를 둘러보니 썰렁하고 하여 이핑계 저핑계 만들어 나부터 자주 가 있어야 되겠다 싶어 어제는 마을 노인회 전 현 회장들(나도 마을 노인회 회원이다)과 새로이 이장이 된 분을 저녁 모실 겸 해서 내려갔었다. 약간 추운데 혼자 잤더니 감기 기운이 있네. ㅎ

 5분 대기조란 1·21(김신조 북한 공비들의 청와대 습격사건)사태 후 군부대에 공비 출현 시 5분 안에 출동하는 비상 대기조를 말한다. 소대장 한 명에 1개 소대 편성이다. 주로 석식 이후에 실탄이 든 병기를 소지하고 대기 상태로 있게 된다. 어느 날 내가 이 대기조에 편성되어 있을 때 간첩 출현 신고가 들어왔다.
 쫄자 때라 허겁지겁 소대장의 지시에 따라 출동했다. 2분대에 편성되어 신고가 된 지점(우리 부대 정문에서 오른 쪽으로 곧바로 고개가 나오고 그 고개를 넘으면 한탄강, 거길 건너면 전곡 시내다)을 향해 2분대장의 뒤를 따라 내려갔다.
 그날은 또 유난스럽게 보름달이 뜬 겨울밤이었다. 고개 위에서 다시 소대장의 명에 따라 우리 분대를 중앙으로 1분대는 우리 왼쪽 숲길을 3분대는 오른쪽 숲 쪽으로 내려가며 수색하기로 했다.
 한 몇 분 쯤 수색 폼을 잡으며 내려가고 있는데 왼쪽 숲 쪽에서 갑자기 기관 단총 소리가 났다. 이크! 정말 간첩이 나타나고 교전이 시작되는 구나. 나는 어떡하지? 그래도 2분대장이 다급한 중에 빨리 숲 쪽으로 몸을 엄폐하란다. 거참 그럴 듯했다.

그래서 이 몸도 엄폐할 수 있는 곳을 찾아 재빨리 몸을 숨겼다? 흐! 하! 내가 겨우 슬라이딩 자세를 갖추고 엄폐한 곳은 엉뚱하게 도 얼음이 언 논바닥 위였다. ㅎ

보름달빛에 그대로 드러난 내 몸을 확인하고는 속으로 실소를 금 할 수가 없었다. 저쪽에서 진짜 간첩과의 교전이 벌어진다면 아주 총알 맞기 좋은 곳에 내가 위치해 있지 않은가.

그런 사이에 저쪽에서 "손들어", "거기 서" 하는 소대장의 목소리 가 들린다. 아 뭐가 잡히긴 잡힌 모양이다. 그 쪽으로 가 봤더니 우 리 소대원들이 삥 둘러싸고 있는 한 가운데 이상한 복장의 장교와 그냥 작업복 차림의 한 사내가 두 손을 들고 연신 "야 니네들 실수 하는 거야!"라는 말을 반복하고 있었다.

주머니에 손을 집어넣어 신분을 확인할 때는 혹시 수류탄이라도 던지지 않나 싶어 조마조마 했다. 그런데 그는 대북 북파 공작원 (HID)을 교육시키는 교관이었고 이날 인근 숲 속에서 실습을 하고 있는 중이었다. 어째든 그들을 보내고 귀대하면서 소대장은 대대 장에게 보고를 했다. 대대장은 연신 잘했다고 칭찬을 했는데....

문제는 그 다음 날이었다. HID로부터 엄청 항의를 받은 대대장은 괜히 우리 5분 대기조를 운동장에 집합시켜(팬티바람에 알철모로- 빌어먹을 겨울인데) 놓고 계속 돌리는 게 아닌가? ㅎ

나의 옛날이야기 28
- 중고등학교 미술선생 시절 1

군대를 꼬박 36개월(김신조 일당의 청와대 습격사건으로 군복무

기간이 이때부터 늘어나 내가 쫄병으로는 최고의 복무기간 기록일 거이다 ㅎ)을 마치고 한탄강에서 다시는 이리로 오지 않으마 '한탄'하면서 강을 건너 제대했다.

제대하고 4학년 2학기에 복학했다. 그때 4학년에는 임옥상, 민정기, 신경호 등 나중에 '현실과 발언' 멤버들이 된 후배들이 나를 반겼다.

임옥상이 나를 제일 반겼는데 그는 나의 고등학교(학벌을 조장할까봐 이름을 안 밝히겠다) 후배일 뿐만 아니라 나를 '기똥찬 형님'으로 모시면서 주로 술값을 치르게 하는데 내가 좀 필요했지 싶다?

하여튼 졸업하고 진로가 막막하던 참에 그들이 대학원을 들어가자고 나를 꼬셨다. 불어와 영어 그리고 데생시험을 치러야 한단다. 다른 건 몰라도 불어는 거의 까막눈이라 군대에서 사귄 사대 불어 교육과 안모씨에게 사정해 1~2개월의 속성 불어 학습을 끝내고 시험을 봤다.

또 우수한(?) 성적으로 합격했다.

대입때 내게 장학금 주신 유경채 교수님이 내게 입주과외를 시켰다가 장남이 고교입학에 실패하자 선생님의 모든 학점을 나에게 아주 짜게(거의 C 아니면 D) 주신 걸 이제는 세월도 지났으니 풀어 주시는 의미로 내게 실기 최고 점수를 주셨다고 하신다. ㅎ

그래서 또 학교 대학원 실기실로 나가 막막한 미술의 바다를 힘겹게 다니고 있었다.

그 당시 대부분 미대 졸업생들이 외국으로 유학을 떠나든가 아니면 중고 미술 선생으로 시간이나 전임을 뛰고 있었다. 또 한 부류는 입시학원에서 강사를 하든가 아예 몇명이서 입시학원을 차리기도 했다. 죽자살자 그림을 그릴려면 어쨌든 돈이 필요한데 그게 그리 쉽지 않았다. 몇몇 친구들은 외국에 수출하는 상업화를 그리는 공장에

서 일을 하기도 했다.

 그런데 대학원 실기실에서 비실거리고 있는데 하루는 서양화과의 정창섭 교수님이 날 찾는단다.

 선생님을 만나보니 뜻밖에도 중학교 미술선생 자리를 소개 해 주신다. 홍은동 산 꼭대기에 있는 새로 생긴지 얼마 안 되는 '정원여중'이다. 조건은 좋았다.

 전임 대우를 해 주는데 일주일에 3일만 나오면 된다고 한다. 와! 띵호아~

 이렇게 해서 나는 1972년부터 미술선생을 시작한다.

나의 옛날이야기 29
- 중고등학교 미술선생 2

 미술선생으로 거의 40년이다. 중고등학교에서 8년 공주사대에서 30년 하니 거의 40년이다. 공주사대 미술교육과에서 졸업생들이 준비해준 퇴임식에서 내가 한 말 "에~ 내가 살아오면서 꽤나 여러 가지 일을 해 왔는데 미술교육자로서는 실패했다." 사실이다. 다른 일들이 딱히 성공이다 실패다를 가를 수도 없지만 미술교육은 웬지 실패했다는 생각이다.

 정원여중에서 나는 중3을 상대로 미술이론을 가르쳤다. 말이 미술이론이지 중3들이 고등학교 입시에 미술과목이 들어가 있어 그것을 가르치는 입시대비수업이다. 뭐 도대체 문제(?)로 나올 만 한 문제(?)들은 하나 같이 문제(?) 투성이었다. 예로 구도에 관련된 문

제는 '이 중 가장 불안한 구도는? X, /, ▲, ▼에서 하나를 골라라' 다.

어떤 구도가 가장 불안한가? 정답은 /선 구도다. 이런 걸 출제해 시험을 쳤는데 전교에서 1~2등을 다투는 학생 한 명이 나에게 항의를 왔다. 자기는 ▼(역삼각형)구도를 선택했는데 제대로 이걸 설명하란다. 하 고놈 지금 생각해도 깜찍하다. 지금은 50대 말의 아줌마가 되어 있겠지.ㅎ

역삼각형 구도의 대표적인 그림은 아래가 좁은 꽃병에 위에 꽃이 하나 가득 담긴 꽃병그림이다. '봐라 이 그림이 불안정하니?' 그래도 이 놈은 수긍하는 눈치가 아니다. 뭐 이렇게 말도 안되는 문제와 씨름한 게 정원여중에서의 2년이다.

대학원을 다니고 세검정에 있는 형님 집 밑에 지하실을 얻어 화실 겸 초등학교 학생들을 한두 명씩 가르쳐 약간의 돈벌이를 하느라 학교에서는 수업만 마치면 산꼭대기 학교에서 일찍 내려와 버스를 탄다.

그런데 어느 날 중 3짜리 낯이 익은 여학생이 내 뒤를 졸졸 쫓아 버스 정거장까지 쫓아오는 게 아닌가? "응 너 어떻게 벌써 내려오니?" 몸을 배실배실 꼬며 "조퇴했어요." "응 그래 어디로 가는데?" "집으로요." "집이 어딘데?" 그때 내가 타야 할 버스를 탔는데 아이 녀석도 따라 타는 게 아닌가. 할 수 없이 그 아이와 같이 타고 가다 내렸다. 그런데 이 녀석이 또 따라 내린다.

어이구! 할 수 없이 야단을 쳤다. 내 옆에서 떨어지라구. 따라 오지 말라구.

그래도 눈만 껌뻑껌뻑한 채 아무 말도 없이 나보다 더 여유있게 웃는 게 아닌가. 헉!

그 다음은 기억이 없다. 40년도 넘은 일을 어떻게 다 기억하랴.

다들 오해하지 마라. 아무 일도 없었으니까. ㅎㅋ

나의 옛날이야기 30
-중고등학교 선생 시절 3

2년쯤 돼서 선배인 원승덕 선생이 있는 혜화동 동성중학교에 나보고 오란다. 자기는 고등학교로 올라가니 그 자리에 나보고 오라는 거다. 그러자고 했다.

여중이면 어떻고 남중이면 또 어떠랴. 특히 끌리는 건 혜화동엔 미대 졸업생들이 많이 모여 있어서였다. 원승덕, 보성에 오수환, 경신에 권순철 등, 그 당시 그 근처에는 임옥상, 민정기등 후배들도 화실을 차려 놓고 있었고, 오윤과 오숙희 선생(오윤의 누님)은 동성중고에 시간강사로 나오고 있었다.

또 혜화동 로타리에는 술집도 많았고 바로 골목 안에는 장욱진 선생님도 살고 계셨다.

또 본능적으로 술맛을 아는 술꾼들은 저녁때만 되면 다 이리로 모여들었다.

동성중으로 옮긴 다음에 나도 명륜동에 화실을 차렸다. 제대로 작품을 한다는 명분으로 대학 입시생들을 몇 명 확보하여 봉급 외에 술값을 벌기 위해서였다.

얼마 안 있다 형님들을 졸라 성북동 골짜기에 있는 13평짜리 허름한 아파트 한 채도 샀다.

그러니 매일 저녁 혜화동 로타리 상업은행 뒤에 있는 공주집(아마 5평도 안되는 조그만 주막이었다)엘 출근하지 않을 수가 없었다.

가끔가다 공주집에서는 여러 가지 사건들이 발생했다. 장욱진 선생이 대낮부터 한잔 하시다 아는 얼굴이 나타나면 붙잡고 고무신 짝을 벗어 거기에 막걸리를 따르고 마시란다. 또 원 선생은 술잔을 휙 날려서 상대방에게 술을 권한다. 꽥꽥 고함치는 술꾼에 외상 값 때문에 시비가 붙어 또 주막 안이 소란하다.

나처럼 담백하고 점잖은 술꾼이야 누구나 대 환영이었다. 그러니 남보다 술을 갑절이나 마실 수 밖에. ㅎ

그런데 가끔 집에 가면 형님집에 계시던 오마니가 오셔서 방도 치워 주시곤 했는데 오마니의 목적은 빨리 나를 장가보내는 것이었다. 오마니는 술이 덜 깨 이불 속에 있는 내 머리 맡에서 항상 기도를 하셨다. 그러면서 장가가란 소리를 나에게 수십 번 되뇌시곤 하셨다.

오마니의 성화에 선도 한두 번 봤다. 더러 한두 여자와는 몇 번씩 더 만나기도 했다.

그런데 결론은 이거였다. '여자는 나를 피곤하게 해'였다. ㅎ

그 당시가 유신시대의 피크라 세상 돌아가는 얘기하다 보면 술맛은 항상 곱배기로 좋았다. 이렇게 좋은 술맛과 술친구들이 있는데 웬 여자와 쩔쩔매면서 앉아있어야 겠는가? ㅎ

나의 옛날이야기 31
- 중고등학교 선생 시절 4

백내장이란 카메라렌즈에 해당하는 눈의 수정체에 때가 끼어 희뿌옇게 보이는 퇴행성 질환이란다. 어제 수술했는데, 안대

제거하고 수술한 눈이 많이 좋아져 거의 옛날 눈으로 돌아 간 듯ㅎ. 오르한 파묵의 『내 이름은 빨강』에 보면 술탄의 화원화가들은 경지에 도달하면 스스로 눈을 찔러 눈을 멀게 한다. 나는 스스로 눈을 찔러 멀게 할 만큼 경지에 도달하지 못해 백내장도 제거해야 되는 내 이름은 '가련한 화가'?

동성중에서의 2년은 정말 술에 젖어 살았다. 그러던 중 이번에는 이화여고에 있던 김명희 선생(임옥상과 같은 4학년, 그러니까 68학번이다, 지금은 김차섭과 같이 산다)에게서 연락이 와 이화여고로 올 생각이 없냐는 거다.

흑! 여고생이라! 일단 접수. 먼저 정희경 교장과 인터뷰를 했다. 여기서 대학교 때 학점이 뽀록 난다. 정교장 왈 "얼마나 대학 때 농땡이 쳤으면 B학점이 안돼요?" "에, 그건...."

그때 옆에 배석했던 김명희 선생이 두둔한다. "그래도 대학원 입학성적은 톱인데요"

이게 다 유경채 선생님에 의해 B 이하에서 톱으로 내리락 오르락한 거시다.

어쨌든 학교 전체 조회에서 정 교장이 신임 교사들을 소개할 때나 한테는 "에... 대학원 입학때 최우수 성적...." 운운이었다. 나중에 이화여고 선생들이 나를 놀려 댔다. 오죽 소개할 게 없으면 뻔한 대학원 입학성적 운운이냐? 할 말이 없다.

이화여고는 미술실이 넓고 좋았다. 미술 선생의 미술 준비실이 내 방인데 천정 높지, 크기가 대학교 교수실 두세 배 됐다. 다 이전의 미술 선생들 덕분이다.

이화여고로 옮긴지 몇 달 뒤였다. 동성중의 아는 선생에게서 연락

이 왔다. 동성중에서 친하게 지내든 조병한(역사) 선생이 긴급조친 지 반공법인지에 걸려 긴급 체포되었단다.

이 애기는 긴급조치에 의해 다음 회로 넘긴다. 안과병원에 가야 할 시간이므로 ㅎ

나의 옛날이야기 32
- 중고등학교 선생 시절 5

수술한 백내장은 경과가 좋아 거의 정상 가동 중이다. 다들 걱 정해 준 덕분이다. 희뿌연 이물질을 제거하고 대신 집어 넣은 수 정체는 인공이라 양 눈이 조정이 잘 안 된다. 멀리 보다가 갑자 기 가까운 걸 보면 좀 작게 보이기도 하고 앞에 신문이나 책 같 은 작은 글씨는 초점이 잘 안 맞아 돋보기를 써야 한단다. ㅎ

조병한 선생은 내 나이 또래라 그렇기도 했지만 역사인식을 제대 로 가진 역사선생이라 그를 더 좋아했다. 그는 완전 TK인데도 별 로 그런 티도 안냈다. (하긴 그 당시엔 경상 호남이 그렇게 구별이 심하지 않던 시대라구라 ㅎ)

조 선생이 긴급체포 된 사연은 이랬다. 1974년 12월 쯤이었다. 중3이 연합고사를 다 치루고 이미 정규 수업은 다 끝난 후 할 수 없이 수업 아닌 수업을 할 때였다. 조 선생이 어느 반에 배치됐다. 뭐 애들이 원하면 역사에 대한 이런저런 얘기를 해 주고 그렇지 않 으면 그냥 자기들 원하는 대로 자습이다. 그런데... 그 반에 조 선 생을 무진장 존경하는 반장이 있었다. 내가 이화여고로 옮긴지 얼

마 안 돼 그 반장은 나도 기억하고 있었다. 아주 준수하게 생기고 그 학년에서 제일 성적이 좋은 친구였다. 그 친구가 무료한 반 분위기를 생각해서 조선생에게 질문을 던졌다. "선생님 우리나라에서 얼마 전 국민투표(유신찬반 국민투표를 말한다)를 했는데 국민투표에 대해 설명해 주세요"

조 선생은 "에.. 국민투표는 국가의 중요한 정책이나 문제가 생기면 국민들이 직접 투표하여 찬반을 결정하는 제도로서.... 때에 따라서는 국민투표를 이용해 정권이 악용하는 사례가 많단다. 지난번 유신헌법도 거의 비슷한 경우..."라고 과잉(?) 설명을 해버렸을 것이다.

마침 그 반에 자기 아버지가 대령에서 장군으로 승진하고 싶어 안달이 난 학생이 있어 그 날 저녁에 집에 들어가 그 얘기를 고자질 삼아 했겠다. 이 얘기를 들은 그 대령이란 작자가 동대문경찰서에 신고를 했고 즉시로 조 선생은 체포를 당했다. 아마도 긴급조치 4호 위반이 아니었을까?

재판은 그 뒤 몇 개월 후에 정동에 있는 법원에서 있었다. 이 얘기는 다음에 ㅎ

나의 옛날이야기 33
- 중고등학교 선생 시절 5

백내장 수술 후 안정해야 한다고 집에 죽치고 있다 보니 할 일이 없네. 습관처럼 옛날이야기를 또 쓸 수 밖에 ㅎ

조 선생이 아무 날 아무 시에 재판이 열린다는 통보를 받고 정동에 있는 법정(지금은 서울시립미술관으로 리모델링해서 쓰고 있다)으로 나갔다. 이화여고에서 한 마장 거리라 금방 갔다와 수업을 하리라 생각하고 한두 시간 수업을 뒤로 바꾸어 놓았다.

법정은 웬지 시꺼먼 게 마음에 안 들었다. 오래된 건물이라 더 그랬을 것이다. 방청객이 꽤 많았다. 처음 법정 구경을 하는 나는 이 방청객들이 모두 조 선생 방청객으로 알았다.

그런데 판사들 입정(뭐 입정 시 방청객들 모두 기립하란다 ㅎ)이 끝나고 재판을 시작하는 데 웬 잡범들이 이리 많은가? 한 재판 한 재판 증인 신문하는 자리에서 변호사들과 방청객 사이에서 말다툼이 벌어지기도 하고. 어떤 방청객은 피고에게 냅다 "야 이 사기꾼아"라고 소리도 지른다.

봄날 오후라 그런지 낮술을 한잔 걸치셨는지 주심판사는 졸기까지 한다.

이런 잡범들 사이에 끼어 조 선생이 재판을 받는단 말인가? ㅎ

잡범들이 모두 처리가 됐는지 주심 판사가 잠시 후에 다시 속개를 하겠다고 선언한다. 그 사이에 잡범들 방청객은 다 물러가고 조 선생 방청객 몇 명만 남았다. 그런데....

조금 후에 어디서 나타났는지 시꺼먼 정장의 젊은이들이 일이십 명 나타나 방청석 앞자리를 차지하지 않는가. 나중에 보니 이들은 재판에 압력을 넣으려는 중정에서 동원된 친구들이었다.

이런 분위기를 반영하듯 잡범들 재판 때와 달리 주심 판사가 정신 똑바로 차려야 겠다고 생각했는지 세수를 하고 들어오는 듯했다. 고롬 중정새끼들이 지켜보고 있는데....ㅎ

자세히 기억은 안 나지만 그는 6개월인가를 먹었다가 2심에서는

풀려난 것 같다.

풀려나와 그와 한잔 하는데 그가 조심스럽게 말을 꺼냈다. 수업할 때 질문을 던졌던 그 반장이 자살을 했다는 것이다. 윽 흑....

아무리 자기 때문에 선생님이 고생을 한다고 해도 그 어린 생명이 유신이 그를 죽인 것이다. 지금 다시 한 번 피지도 못하고 진 어린 생명의 명복을 빈다. ㅎ

나의 옛날이야기 34
- 중고등학교 선생 시절 6

한 동안 뜸했었지? 왜? 백내장 수술에다 치과 들락날락 하느라 그랬고 수술 후 금주와 그 좋은 담바구를 끊고 금단 현상이 몰려 와 거의 치매 수준으로 날 괴롭히는 지라 이를 수습하느라 글 쓸 생각을 못하고 지낸 탓이다.

수술 후 주의 사항 중에 금주가 들어 있었는데 간호사는 한 달 정도 금주하라고 한다. 그래서 의사한테 깎아 달라고 졸랐더니 2주로 깎아 줬다. 어제가 바로 2주 되는 날이라 기념 음주를 너무 과하게 했나 보다. ㅎ

이화여고 선생 하는 동안 할 얘기가 만만치 않으나 오늘 얘기로서 끝내려고 한다. 그 만만치 않은 일화 중 하나가 옛날 통금 있던 시절 택시 잡다(옛날 통금 직전의 택시잡기는 거의 전쟁 수준이다.)가 다른 여자 승객과 다툰 얘긴데 내가 성추행범(?)으로 몰린 일이다. 나처럼 '성'에 담백한(?) 사람에겐 있을 수 없는 일이다. 나중에

내가 청문회에 나가게 되면 다 밝혀질 일이다. 무슨 청문회? 지옥과 천국으로 갈라지는 문턱에 분명 이런 시덥잖은 걸 물어보는 청문회가 있을 것이다. ㅎ

어느 날 이화여고에서 가까운 중국집에 초저녁부터 나와 일사과의 윤선생(이분은 나중에 교육부 수장까지 하셨다.)과 체육과 황선생 셋이 둘러앉아 빼갈을 컵으로 마시고 되는 소리 안 되는 소리 떠들며 거의 통금시간까지 마시다 일어섰는데.

옛날 MBC(지금 경향신문사) 앞에서 수유리 쪽에 있는 윤선생의 집 쪽으로 가려고(그래야지 나는 혜화동 쯤에 내려 성북동에 있는 나의 아파트로 갈 수 있다.) 택시를 잡으려고 필사적으로 노력 중이었다. 나는 워낙 취해 몸을 못 가누고 윤선생이 겨우 잡은 택시를 탔던 것만 기억하는데..

정신을 차려보니 종로경찰서 유치장 앞의 취조대다. 아마 새벽 서너시 쯤 되었을 거다. 나와 황 선생 앞에는 형사가 앉아 취조하고 그 쪽으로 고발인으로 보이는 젊은 여자와 그녀의 어머니와 윤선생이 같이 있었던가?

사연인즉 이랬다. 그 전쟁터 같은 택시잡기에서 우리가 먼저 잡은 택시에 내가 만취한 채로 올라탔는데... 난데없이 내 옆으로 한 젊은 여자가 냉큼 올라 탔겠다. 그런데 내가 정신없이 이 여자를 더듬은 모양이고(이 일로 나는 미필적 고의?에 의한 성추행범이 되었다 우째 이런 일이?)... 체육과 황선생은 우리가 잡은 택시에 얌체없이 올라탄 여자를 그 긴 발(황 선생은 육상선수다)을 차 안에 넣어 턱을 살짝 걷어찼는데 이 여자의 입에서는 피가 좀 났단다.

아마 먼저 잡은 차 안에 인사불성인 채로 내가 먼저 타고 윤 선생이랑 수유리 방향으로 가자고 했는데 택시기사가 그 방향으로 안 간다고 하자 이 여자가 가는 방향은 된다고 하여 이 여자는 내가

내리지도 않은 차 안으로 냉큼 올라탄 모양이다….

우리가 겨우 다른 차를 집어타고 비원 앞에 도달할 때 쯤 해서 그 여자가 탄 택시가 쫓아와 종로 경찰서로 연행이 되었단다. ㅎ

그 여자는 일본인 관광 가이드였는데 황선생의 발길에 채인 턱을 그 새벽에 재빨리 진단서를 떼어 온 솜씨는 지금 생각해도 놀랍다. 몇 시간을 더 유치장 속에 있다가 아침에 불구속으로 풀려 나긴 했는데….

나의 옛날이야기 35
-중고등학교 선생 시절 7

이렇게 풀려나 다시 일상생활로 돌아왔다. 이런 일이 있었으면 반성하고 자숙해야 마땅할 사람이 버릇대로 퇴근하면 으레 몇 군데 들려 술 마시고 귀가하던 버릇이 되풀이됐다. 총각시절이었으니까 ㅎ 그런데 하루는 서울지검에서 출두하라는 통지가 왔다. 법적인 절차를 모르는 나나 황 선생은 어찌할 바를 몰랐다.

둘이서 지정된 날 출두를 하기 전에 알아 봤는데 담당 검사는 현 경대검사(나중에 한나라당인가 국회의원을 한)고 마침 그 옆 방이 이 아무개라고 내 고등학교 동기가 있다는 걸 알았다. 먼저 현검사에게 가기 전에 내 동창 이 검사에게 들렸다. 이 친구는 나를 보자마자 "어떻게 여고선생이 그런 짓을 저지르고 …운 운." 나는 "뭐 술이 좀 과해 실수한거지. 그런데 우리는 어떻게 되나?"

그는 담당 검사에게 갔다 오란다. 담당검사인 현 검사에게 가서 간단하게 몇 가지 질문(뭐 그 현 검사는 가만 있고 사무장인가가

몇 가지 물어본다.)에 답하고 다시 동창인 이 검사에게 왔더니 그는 피해자에게 가서 합의서를 받아오면 '기소유예'가 될 수 있다고 가르쳐 준다.

또 며칠 있다가 정 교장이 교감을 시켜 이 사건에 대한 시말서를 제출하란다. 피해자 어머니가 교장에게 진정서를 몇 차례 넣었단다.

사태가 영 풀릴 기미가 없어 하는 수없이 피해자 가족이 살고 있다는 집을 찾아 나섰다. 황 선생과 함께.... 사실 황 선생의 가해가 나의 성추행보다는 더 주범에 속했는데(그는 진단서라는 확실한 증거가 있지만 나는 단지 피해자의 진술에 의존했으므로) 이 친구는 나보다 나이가 어려서 그런지 자기가 나서 일을 풀려고 하질 않는지라....

그를 대동하여 어렵게 신림동 어디에 산다는 그 집으로 찾아 갔다. 그 피해자는 일 나가고 어머니 혼자 있었다. 처음엔 화도 내고 완강히 거부하더니 어머니를 간곡하게 달래고 그 당시 적지 않은 합의금(나와 황 선생이 각각 한 달 치 봉급)을 말하자 조금씩 누구러지기 시작했다.

특히 내가 나서 여러 가지 아첨(?) 떠는 이야기를 주로 했는데 그 중에 이런 말이 기억에 남는다. "아 어머님! 우리들도 다 총각인데 뭐 세상에 이런 일이 인연이 되어 따님과 우리가 사귈지 어떻게 알겠습니까. 저희들에게 좋은 일 베푸시면 다 따님에게 돌아갑니다. 운 운" ㅎ

인사불성 상태, '미필적 고의' 어쩌구 했지만 일하는 젊은 여자에게 나쁜 짓을 한 것만은 틀림없다. 요즘 자주 방송에 나오는 사회적 지위를 가진 사람들의 성범죄를 볼 때마다 나는 한쪽 얼굴이 붉어질 수 밖에 없다. 여기서 반성하는 의미로 이야기를 솔직히 털어 놓고 간다.

나의 옛날이야기 36
-중고등학교 선생 시절 8

세월은 또 흘러 1979년 10 월 15일 날이었다. 그날 이화 동산 여기저기에서 자유로이 풍경수채화를 그리라고 1학년생들을 풀어놓았다. 그리고는 미술 선생은 가끔 학생들을 둘러보고 휴게실에 뻔질나게 또는 뭐 그냥 잡무를 처리하기도 했던 것 같다.

그날 본관의 교무실에 교감 선생을 찾아가 가을 재학생 미전에 대한 의논을 하고 있는데 갑자기 정희경 교장 목소리가 울려 퍼졌다. "김정헌 선생! 잘한다 잘해. 애들은 지도 안하고 왜 교무실에 있어요?" "아 교장 선생님 지금 가을 전시회 어쩌구 저쩌구...", "잔말 말구 내 방으로 오세요"다.

그래서 갔지요. 물론 교감 선생님도 같이 갔는데 교감선생한테는 내 근무표를 가져 오라고 지시하신다. 또 나 말고 미술선생 두 분을 다 교장실로 소집했다.

왜 이렇게 교장선생이 화가 났을까? 재빠른 사람은 벌써 짐작했겠지만 먼저 밝힌 1979년 10월 15일은 부마사태가 터진 날이다.(그 당시 경호실장 차지철은 부마사태 때 한 백만 명 정도 쓸어버리자고 박정희에게 건의했다고 한다) 그 날 은근히 유신 국회의원을 꿈꾸던 정 교장이 무슨 회의장엔가 가서 최종적으로 낙점을 받기로 되어 있었는데...

그만 부마사태로 비상사태가 선포되고 그날 회의가 무산 된 모양이다. 게다가 학교의 안위까지 걱정(?)하시는 정 교장은 맥없이 학교로 돌아와 서쪽 정문에서부터 걸어서 본관 쪽으로 시찰차 가시던 중 학생들이 스케치북을 들고 삼삼오오 모여 앉아 장난만 치고 있는 게 아닌가.

"선생님이 누구냐?" "김정헌 선생님이요" 흑 잘 걸렸다.

교장실에 불려온 미술선생들을 향해 정교장은 다들 사표를 내라고 한다. 엄포가 아니라 진짜 같았다. 참 황당했다.

한 참 뜸을 들이다 미술과 주임교사인 내가 먼저 칼을 빼들었다.

"교장 선생님 왜 갑자기 사표를 내라는 겁니까? 나처럼 우수한 미술선생님을요 예?"

"잔말 말고 사표들 쓰세요", "저는 못 냅니다. 나 정도 되는 미술선생을 도대체 어떻게 구해 오겠다는 겁니까?"

옥신각신이 좀 계속되니 미술 선생 한 분(남)은 나와 같이 사표 못 쓰겠다고 하시고 또 한 분(여)은 우시면서 사표를 쓰셨다. ㅎ

대충 소문으로 알고 있던 교장 선생님의 유신국회 진출이 좌절된 화풀이를 우연히 걸려 든 미술 선생의 근무태만에 걸어 사표를 내라.... 있을 수 없는 일이다.

며칠 뒤 교장 선생님은 못 받았던 유신국회의원 낙점을 다시 통고 받았는지 교무실에 나타나 싱글벙글 치하를 받느라 야단이다.

나한테도 다가 와 "김 선생 요 전에는 미안했어"다. ㅎ

그래봐야 뭐 하겠노? 소고기나 사묵겠쥐~...다.

한 열흘 후 청와대 옆 궁정동 안가에서 유신정권의 막이 내리고(박정희가 사살된 10. 26 사태) 동시에 정교장의 꿈도 사라졌으니까.

나의 옛날이야기 37
- 공주사대 미술교육과 교수 시절('현실과 발언' 동인 시절)

지금은 종합대학이 된 공주대학교의 전신은 공주사대다. 내가

공주사대 미술교육과 전임으로 발령난 것은 1980년 4월 14일이다. 돌아가신 이남규 선생님(나보다 서울미대 10년 쯤 선배되신다)이 나를 여기로 데려왔다.

그 전 해, 그러니까 10월 15일 부마사태를 겪고 박통이 심복인 김재규에 의해 사살당한 10. 26 사태 후에 전두환 군부가 정권을 장악해 나가는 과정에 나도 공주사대 교수가 된 셈이다.

본격적인 교수시절과 '현실과 발언' 이야기 전에 '새참'으로 들은 얘기 하나 껴 넣어야겠다.

부마사태로 정국이 들끓고 민심이 흉흉해지자 경호실장 차지철은 전국의 유명한 점술인 세 명을 몰래 청와대로 불러들였다고 한다. 차례로 한 사람씩 불러 '대통령의 운세'를 물었다는데…

예산에서 올라온 비교적 젊은 점술인은 그 전 해인가에 태안반도로 침투한 무장공비들을 알아맞혀 유명해진 친구다. 얘기는 이렇다.

이 친구가 예비군으로 태안반도 해안가에서 김장 사역을 하고 있다가 갑자기 뭐가 보여 중대장에게 쫓아가 "중대장님 서쪽 바다에 붉은 별이 떴습니다" "뭐야 이놈아. 붉은 별이 뭐야? 이 놈이 배추 씻기 싫으니 별 지랄 다 하네" 그래서 쪼인트만 까이고 다시 돌아와 김장사역을 했는데…. 그날 밤으로 무장공비들이 서해안으로 침투해 마곡사 쪽으로 해서 군사 분계선을 넘어 북으로 다시 돌아간 사건(이 사건은 실제로 있었던 사건이다)이 있었는데… 그때부터 이 친구가 유명해지기 시작했다.

사실은 이 친구의 아버지가 가끔 이렇게 뭐가 나타나 예언을 하면 바로 맞히는 신통술의 소유자여서 아마 아들에게 대물림되었다고 한다.

그런데 경험이 많은 아버지가 병으로 앓다가 이제 마지막으로 아

들네미를 불러 놓고 유언을 남겼단다. "너 이눔아 눈에 뭐가 좀 뵌다고 절대 깔쟈(까불지 마의 충청도식 줄임 말?)". "그리고 사람이 죽는 게 뵈면 그 것도 절대 말쟈(말하지 마의 충청도식 줄임말?)"

그래 차지철한테 부름을 받고 청와대에 들어가 보니 이 친구에게 박정희가 죽는 게 보이더란다. 그런데 아버지의 유언이 마음에 딱 걸려 나온 대답이 "아 각하께서 승진하시겠습니다"

차지철이 대노하여 "야 이눔아 제일 높은 각하께서 승진할 데가 어딨어?" "이눔이 미친놈이군 빨리 꺼져"라고 말했다던가.

그리고 며칠 후 궁정동 안가에서 각하께서는 예언대로 하늘나라로 진짜 '승진'하셨다.

나의 옛날이야기 38
- 공주사대 미술교육과 교수시절('현실과 발언' 동인 시절)

원래 집중력이 없었는데 요즘 더 하다. 백내장 수술로 인공수정체를 박아 넣고 양 눈의 초점이 안 맞아 눈에 피로가 빨리 오고 담배 끊은 금단현상인지 괜히 일이 손에 안 잡힌다. 뭐 딱히 이 나이에 손에 잡아야 할 일이 있는 것도 아니지만 말이다 ㅎㅎ

공주사대에 와서 몇몇 교수들과 알게 되었는데 그 중 한 교수님이 불어교육과의 전채린 교수다. 와! 전혜린 교수의 동생에다 오윤의 누님인 오숙희씨의 친구다. 게다가 〈바보들의 행진〉을 만든 영화감독 하길종(그 당시 이미 작고하셨다)의 부인이지 않은가.

우리는 만나자마자 뭔가 내통하는 게 있어 금방 친해졌다. 선생님

의 하숙집과 학교 근처에 있는 '상록원', '어부집'등에서 그 선생님을 따르는 제자들과 함께 자주 만나 그 어려운 시절 (5·18 계엄확대와 광주사태로 모두 숨을 죽이고 살 때다.)을 겨우 넘길 수 있었다.

아마 학교 휴교령이 겨우 풀리고 81년도 봄 학기가 시작 될 무렵이었을 것이다. 어느 날 대여섯명의 낯선 학생들이 연구실로 찾아왔다. 자기들은 탈춤반 '한삼'이라고 소개했다.

나를 자기들 탈춤반 지도 교수님으로 모시겠단다. 동아리 중에 운동권으로 분류되는 탈춤반이 지도 교수가 없으면 써클 등록이 안 되니까 전채린 교수가 애들을 나한테 보낸 모양이다. 원래 탈춤반이 없었는데 연극반이 '고성 오광대'연수를 갔다 와 거기서 탈춤반이 분리되었다고 한다. 연극반은 계속 전 교수님이 지도 교수란다.

뭐 탈춤에 대해 잘은 모르지만 오윤이나 이애주 등을 통해 탈춤의 신명이 나한테도 감지되던 터이라 애라 모르겠다. 그래 해 보자였다.

그래서 얼떨결에 탈춤반 지도 교수가 되었는데.... 그렇지 않아도 관에서 임명된 박 학장(지금의 총장에 해당하는)에게 좋게 보이지 않은 터에 아예 운동권 교수로 낙인이 찍혀 버렸다.

그 다음부터 대학교 생활이 힘들어졌는가? 꼭 그렇지도 않다. 나도 한참 30대 후반의 청년이었으니까.

탈춤반 '한삼'의 공연 때는 대전에 있는 대학 탈춤반이 이리로 다 모여들고 본교 학생들은 어쨌건 그 당시의 억압적인 분위기에서 해방을 맛보는 날이기도 했다. 공연은 내가 책임지기로 하고 우여곡절 끝에 허락받아서 하게 됐는데 공연이 겨우 끝나고 뒤풀이인지 시위인지 분간이 안 되는 횃불 행진과 함성이 한 시간 쯤 계속된다. 공주 경찰서의 형사들과 학생과 직원들은 계속 나보고 중얼대고, 주위에 전투경찰이 출동할 태세를 갖추고 대기 중이고

정신없이 날뛰던 학생들을 겨우 진정시켜 금강 모래사장으로 유

도해 나간다. 그리고 나선 그들과 밤새도록 술판을 벌여야 한다. 에구~ 지겨우면서도 즐거운걸ㅎㅎ

아참 깜빡했네
4월 25일 목요일 오후 4시부터 '예마네' 집들이(문래동2가 60-2)다. 시간 있는 사람들 놀러 오시라.

나의 옛날이야기 39
-공주사대 미술교육과 교수 시절('현실과 발언' 동인 시절)

어제 '예마네' 집들이는 잘 끝냈다. 와 주신 여러분께 감사드린다.

탈춤반 '한삼'의 지도 교수로서 학교 학장과 당국에 찍혀 대학교 생활에서 무언가 감시당하는 느낌이었다. 그런데 1982년도 2학기를 마칠 11월 말 무렵이었다. 갑자기 학장이 교수 회의를 소집했다. 국민의례가 끝나자마자 학장이 먼저 마이크를 잡더니 우리 학교 교수 중에 불온 써클에 가입해서 활동하고 있는 교수가 있는데 당장 거기서 탈퇴하고 자숙하라고 경고하는 게 아닌가.
아! 이게 나를 두고 하는 얘긴가? 아닌가? 알쏭달쏭했다. 그해 여름 '현실과 발언'은 안기부의 조사로 '불온 작품' 리스트가 만들어지고 그것을 국립현대미술관(그 당시 관장은 이경순)의 오광수 전문위원에게 의뢰해 평가를 내리게 한 것을 나중에 알았다.
나중에 알게 된 것은 문공부의 모국장이(이름이 기억 안난다ㅎ) 현발의 책임자인 나와 리스트에 올라 있는 몇 작가들을 식사 자리

에 모셔(?) 놓고 사건(?)의 경위를 대충 설명했기 때문이다.

문제가 된 작품은 신경호, 노원희, 임옥상 등 현발 회원과 현발 회원이 아닌 김경인, 강광(지금은 인천문화재단 이사장으로 있는 강광 선생은 그 당시 초생달 밑의 여인상을 그렸는데 이 초생달이 광주사태 당시 총검?으로 둔갑하여 걸려든 것이 아닌가 싶다.), 홍성담 등이었다. 온건주의자(?)인 나는 불온작품 명단에선 빠져 있었지만 대학 교직에 있는 화가들은 교육부를 통해 학교에서 알아서 처리하도록 이첩공문을 보낼 것이라고도 했는지 기억이 아리송하다.

문공부의 모국장은 사건(?)을 무마(?)하는 조건으로 문제 작품들을 문공부(현대미술관)에서 보관하는 안을 일방적으로 제시했다. 여기에 응하지 않을 경우 안기부나 경찰이 나설 수밖에 없다는 식으로 압박을 가했다. 뭐 대부분의 작가들이 동의해 문공부가 제안한 안으로 마무리되었다. 그래서 이 작품들은 몇 년 전에야 해금되어 작가들의 품으로 돌아갔다.

하여튼 교수 회의 이후 교무처장이 나를 보자고 했다. 그러면서 교육부에서 보낸 공문을 보여 주는 게 아닌가. 공문에는 대충 이렇게 되어 있었다.

"위 교수는 '현실과 발언'이라는 추상표현주의를 표방한 불온한 집단에서 활동하고 있는 바 이를 엄중 경고하고 그 처리 결과를 보고할 것"

헉! 대충은 맞는데 '추상표현주의'를 표방 운운은 대체 뭐람? 남을 가르치는 교수 본능(?)으로는 당장 달려가 이것부터 시정시켜야 하나?

그래서? 어떻게 해야 하나요? 교무처장님?

샐샐이같은 교무처장은 나를 줄기차게 쫓아다니며 '전말서'를 요구했다. 나는 이를 거부했다. 그랬더니 이번에는 '경위서'를 요구했다. 이도 거절했다. 그랬더니 이번에는 이 학교 교수로서 참가했

던 전시회를 한두 개만 적어 달란다. 그건 수락했다.

그리고 나서 일주일 쯤 뒤 학장 부속실에서 연락이 왔다. 학장이 찾는다는 거다.

나한테 불리한 건 빨리 잊어 먹는 좋은(?) 습관을 가진 나는 그 경고 사건을 잊어버리고 뭐 좋은 일이 있나 싶어서 학장실로 올라갔다. 참 멍청하긴. ㅎ

더럽게 재미있는 해프닝이 학장실에서 벌어진다. 이 얘기는 다음 회에 ㅎ

나의 옛날이야기 40
- 공주사대 미술교육과 교수시절('현실과 발언' 동인 시절)

단과대학 학장이라 지금의 총장격인 박재규 학장은 이미 돌아가셨지만 해방 후 줄을 잘 타서 교육계의 꽃인 공주 사범대의 학장으로 임명되었다. 그는 미술계도 '국전' 출신을 최고로 쳤다. 박 학장 임명되기 직전 학기에 임명된 나는 운이 좋은 거였다. 그가 미리 학장이 되었으면 나는 도저히 이 학교 교수가 될 수가 없었으리라.

그는 재임 기간 내내 내 이름을 몰랐다. 다른 보직 교수를 통해 들은 바로는 내 이름은 그냥 미술과의 '서양화하는 젊은 교수'로 불렸다고 한다. 허긴 내 이름엔 문제가 많다. 부산 피난 시절 제일 큰형님 이름을 고칠 때(할아버지가 붙여 준 큰형님 이름은 정도였는데 자꾸 '정조'로 발음 되어 거북하다하여 정철(正澈)로 바꾸었다) 내 이름도 김정소(正沼)에서 지금의 김정헌(正憲)으로 바꾸었다고 한다.(그 당시 부산 조무래기들이 나를 '검둥소'라 놀려대는 바람에)

도대체 정헌(正憲)이 뭔가. 내가 대 예술가(?)가 될 줄 알았으면 이런 사법서사나 법무사 이름 같은 건 붙이지 않았을 것이다. 얘기가 옆길로 샜네. ㅎ

하여튼 성질 급한 박 학장께서 소리소리 지르며 서양화 그리는 그 '젊은 교수'를 찾았다는데.

그 샐샐이 교무처장은 나한테 학장이 차 한잔 마시자고 한다하여 올라간 것인데. 막상 학장실 들어가자 다른 학생처장, 서무처장 등을 다 부른다. 하긴 나한테 급히 차 한잔은 가져다주는데... 마시려고 하면 또 다른 보직교수들을 찾고 난리다. 이게 왜 이러나?

조금 있자니 무슨 식을 거행하는지 서무과장인가 하는 자가 검은 받침대(보통 임명장 수여할 때 임명장을 담는)를 받쳐들고 입장하더니 학장서부터 쭉 늘어서는 게 아닌가. 그러더니 교무처장이 나를 보고 잠깐 "이리로 와서 좀 서 계시죠"그런다. 그때까지도 나는 눈치 못 채고 어떤 다른 교수 보직 임명하는 자리로 알고 그 식이 있는 동안 나도 잠깐 서 있으라는 줄 알았다.

그런데 막상 일어나 보니 교무처장이 나를 학장 앞으로 세우고 서무과장은 재빨리 그 서류를 읽어 내려갔다.

"경고장- 위의 김정헌 교수는 '현실과 발언'이라는 추상표현주의를 표방한....." 어~ 네미랄 헉!

'경고장'을 주는 자리였다. 내가 도망이라도 갈 줄 알고, 혹은 경고장을 준다고 예고라도 하면 내가 무슨 행패라도 부릴 줄 알았나?

이렇게 멍청한 나는, 순식간에 "경고"를 먹는 해프닝에 참여했던 것이다.

지금도 아마 그 '경고장'은 잘 모셔져 있을 것이다. 아니 그 전에, 그러니까 1994년 국립현대미술관에서 '민중미술' 전시회에 자료로 전시가 되었을 것이다.

나의 옛날이야기 41
- 공주사대 미술교육과 교수 시절('현실과 발언' 동인 시절)

어차피 한 인생인데, 잠시 이승에 머물다 나중에 다른 세상에서 다시 만나게 될 텐데ㅎ.

뭐 그리 바빠 글도 못쓰고 이리저리 헤매는가?

이번엔 탈춤반 지도교수를 하다 맹장염(진짜 명칭은 무슨 충수염이던가?)에 걸려 죽을 뻔 한 이야기다.

어느 여름이 다 되어가던 시절이다. 그 전날 술을 많이 했는데 다음날 계속 배가 아팠다. 술탈이겠거니... 그런데 학교에서 박 학장이 나를 찾는단다ㅎ. 급히 학교로 내려오라는 거다.(나는 30년 공주대 재직 기간 서울에서 며칠씩 공주에 내려가 근무를 하고 서울로 올라오곤 했다) 아니 방학을 막 시작했는데 웬일?

아픈 배를 부등켜 안고 공주행 버스를 탔다. 계속 배는 아픈데 나의 인내심도 보통은 넘는지라. 서로 내기를 하는 것 같았다.

겨우 공주대 학장실로 찾아갔다.

학생처장이 나에게 설명했다. 나의 사랑스런(?) 탈춤반이 뭔가 학교당국에 불온하게 피켓시위를 했단다. 그래서?

나보고 탈춤반 지도를 잘하란다. 원 내참. 그 얘기하려고 아픈 나를 여기까지 불러내려? 빌어먹을 ㅎ(물론 속으로 한 얘기다.)

다시 서울로 올라왔다. 집에서 끙끙 앓으며 밤을 지내고 그 다음날 아침 가까운 카톨릭병원엘 갔다. 상태로 봐서 응급실로 가야 하는데 그냥 일반 외래 진찰을 신청해 기다렸는데..(왜 나는 이럴 때 빨리 판단을 못하고 멍할까?)

오전 진료도 못 받고 오후 3시 쯤 되서야 내 차례가 왔다. 그런데

담당의사가 나를 어디 다른 과로 이첩한다. 또 거기서 한 시간. 거의 다섯 시가 되어서야 맹장염 진단이 나왔다. 그러면서 수술실로 넘겼다. 7시 쯤 되어서야 의사가 와서 복막으로 고름이 다 번졌는데 수술까지는 몇시간 대기를 해야 한다는 거다 ㅎ.

할 수 없이 잘 아는 분이 병원장으로 있는 영동 세브란스로 급하게 옮겼다. 새벽 1시쯤에 수술에 들어갔다. 병원장이랑 담당 수술 의사가 수술 후에 어떻게 지금까지 참았냐고 혀를 찼다. 복막염으로 번졌으면 그대로 갔을 거라 했다.

뭐 허긴 그 동안 복막을 술로 얼마나 소독을 잘했으면 이렇게 무사했을까?

하여튼 탈춤반 때문에 생사의 고비를 넘나들었다는 얘기다. 별로 재미가 없는가? 읽는 얼굴들이 왜 그런가? ㅋ

나의 옛날이야기 42
- 공주사대 미술교육과 교수 시절('현실과 발언' 동인 시절)
　-85년도에 그린 공주교도소 벽화 〈꿈과 기도〉에 얽힌 이야기 1

종합대학이 되기 전 공주사대 시절엔 교수님들도 많지 않아 거의 모든 교수들을 알고 지낸 편이었다. 그 중에 불어교육과에 시간을 나오시던 불란서 신부 '뽕세'신부도 있었다. 그와는 특히 공주교도소 재소자 후원회를 통해 더욱 가깝게 지냈다.

그는 교도소 교화위원이어서 매주 한두 번씩 교도소엘 드나들었다. 하루는 그가 내 연구실로 찾아 왔다. 싱글벙글 아저씨 '뽕세'가 찾아오면 금방 기분이 좋아진다. 그는 한국말을 너무 잘한다(그가 한국말을 못했으면 그와는 전혀 친해지지 않았을 것이다)

차 한잔 마시더니 그가 나에게 요청을 했다. "공주교도소엔 여자 재소자만 따로 독립 건물을 쓰는 거 알아요? 거기에 몇십명 정도 있는데, 김교수님이 어떤 여자 재소자에게 미술을 가리켜 주어야겠어요. 미술 중에서도 그림 그리는 거..."

그러면서 그 재소자가 부산에 있는 미술대학에서 조각을 공부했고, 교도소에서는 조각칼 등을 쓸 수 없어 그림을 가르쳐야 된다는 것, 그 여자 재소자가 그림 그리는 것으로 전국 재소자 미술대회에 나가서 입상하면 감형도 될 수 있다는 것 등을 나에게 말하고 나중에 그 재소자가 15년형(무기 전에 최장기 형이다.)을 받았는데 여기까지 말하고 말을 멈춘다.

왜? 그렇게 장기형을?

뽕세가 할 수 없이 "나도 정확한 건 몰라요. 그런데 교도관들이 귀띔하는데 자기 친구를 토막살해했다고 해요. 아마 마약 같은 걸 마시고 그랬다는 것도 같고..."

하여튼 그녀를 가르치기로 했다.

첫날 안내를 받아 여자 수감동으로 들어갔다. 물론 교도소 측과 얘기하여 유화물감과 붓, 팔렛트, 캔버스 등을 가지고 들어갔다.

그녀가 있는 독방까지 가는 동안에 여러 개의 감방들이 있었는데 모두 여러 명이 한 방에 배치되어 있는 것 같았다. 배식구를 통해 나를 쳐다보는 여러 개의 눈동자들이 보였다. 물론 남자 교도관들과 뽕세 신부 같은 남자들도 들락거렸겠지만 젊고 잘생긴 야술가(?)가 여자 수감동에 나타났으니 ㅎ

배식구를 통한 여자 재소자들의 눈망울을 한 몸에 느끼며 나의 지도를 기다리는 그녀에게 갔다.

그런데 예상(살인범?)과는 달리 너무 청순가련형 여자였다. 아 이 여자는 어떻게 하다 살인을 하고 여기에 갇혀 있을까?

서로 말이 없었다. 미술대학을 다녀 화구를 다루는 법과 기초적인 데생도 제법 하는 것 같았다. 그런데 작은 독방(기껏해야 반평)에 테레핀과 유채물감 냄새, 붓을 닦을 석유 냄새 등이 여자 수감동 전체를 오염시키는 것 같았다.

다음부턴 아크릴 물감으로 교체했지만 냄새를 사이에 두고 좁은 감방 안에서의 첫 대면은 아주 실패였던 것 같다.

그런 다음 몇 번을 더 그녀와 교도소 안에서 만났다.

진전이 있었다.

나중에 들은 얘기론 그녀가 입상하여 마산교도소로 이감됐고 형기를 감형받았다고 뽕세 신부로부터 들은 것 같다는 알송달송한 기억이다 아멘.

나의 옛날이야기 43
- 공주사대 미술교육과 교수 시절('현실과 발언' 동인 시절)
-85년도에 그린 공주교도소 벽화 〈꿈과 기도〉에 얽힌 이야기 2

그 여자 재소자에게 그림을 가르치러 나간 어느 날, 나를 안내하는 교무과장이 교도소장이 수업이 끝나고 자기 방에 들러 차 한잔 하자고 한다고 전했다.

그래서 소장 방엘 갔는데 염 아무개 소장은 차를 마시면서 나에게 교도소 내 환경미화용 미술작품을 기증할 수 없느냐고 말해 왔다. 매년 1년에 한두번씩 중앙의 법무부에서 교도소마다 환경미화 등을 심사하여 점수를 매기고 상도 주고 그런단다.

"뭐 학생 작품도 좋고 교수님이 그린 작품이면 더 좋고요."

에~ 그런 작품은 없고 교도소에 벽이 많은데 내가 직접 벽화를 그려 줄 수가 있다고 말을 했다. 그 염 소장은 그런 벽화가 무엇인지? 또 어떻게 그려지는 건지 감이 영 안 잡히는 모양이다.(그 당시 나는 그 놈의 '경고장'을 먹고 내 작업보다는 외국에 많이 그려지는 '길거리 벽화'에 열공하고 있었다)

그래서 염 소장에게 외국의 여러 가지 벽화 사례를 다음 번에 슬라이드로 보여주기로 했다.

그 다음 번 방문 때 외국의 여러 사례를 보여 주면서 교도소 안에 적당한 벽을 잡아주면 내가 경비(돈)까지 다 얻어다 멋있는 벽화를 그려 주겠다고 호언했다.

그가 내 화가 성분을 어느 정도 파악을 했을텐데도 호기심이 많아선지 한 번 해 보자는 반응을 보였다.

84년도 12월부터 작업에 착수했다. 먼저 벽을 선정해야 했다. 교도소는 원래 벽으로 다 둘러싸인 곳이라 벽은 많았는데 딱히 어디가 좋은지 감이 안 잡혔다.

그런데 교도소 사무동에서 철문을 2번 따고 들어가 왼쪽으로 꺾이면 자그마한 운동장이 있다.

그 공간을 둘러싼 남쪽벽이 눈에 들어 왔다. 높이는 450cm(교도소는 다 이렇게 담이 높다)가 넘고 길이는 30m가 넘었다. 또 담이 남쪽에 있으니 안쪽으로 직사광선을 피할 수 있었다.

그 벽이 선정되자 다른 준비 작업에 들어갔다. 먼저 밑그림을 구상하면서 거친 브로크 벽면에 맞을 페인트를 선정해야했다. 나도 외벽에 벽화를 처음 하는지라 어떤 페인트를 써야할지 막막했다. 페인트 회사를 방문하기도 하면서 한편으론 필요한 경비가 내 돈으로 하기엔 벅차 그야말로 스폰서를 구하러 여기저기에 호소를 해야 했다.

이럭저럭 시간이 지나면서 많은 부분이 해결됐다. 사업을 하는 선배한테 부탁해 들어갈 경비도 구했고(당시 약 200만원과 작업대 시설, 페인트 등의 협찬을 받았다.) 벽에 들어갈 기본 밑칠(그라운딩)과 페인트도 결정해서 후원을 받기로 했다. 85년도 봄부터 시작해서 밑그림을 완성하고 교도소 측과 상의를 끝냈다. 작업은 학생들이 방학에 들어가는 7월부터 할 텐데 그 전에 재소자들 가운데 작업을 같이 할 수 있는 사람들을 좀 선정해 달라고 했다.

밑그림은 〈꿈과 기도〉로 했다. 봄, 여름, 가을을 배경으로 재소자 한 명이 '용꿈'을 꾸고 그의 누이동생이 '기도'를 하는 순간을 담았다. 답답한 재소자들에게 자연의 싱싱함과 계절의 변화와 그 안에 간절한 소망 등을 표현한 것이다.

숨가쁘게 준비하는 동안에 어느덧 벽화를 그릴 여름이 왔다. 자원한(어느 정도는 지도 교수로서 꼬드겼지만) 학생들과 용감하게(?) 교도소로 향했다. 왜 그 당시는 그렇게도 용감(?)했는지 모르겠다. ㅎ

다음 회엔 실제로 벽화 작업에 들어갑니다.

나의 옛날이야기 44
- 공주사대 미술교육과 교수 시절('현실과 발언' 동인 시절)
-85년도에 그린 공주교도소 벽화 〈꿈과 기도〉에 얽힌 이야기 3

아! 요즘은 윤창중 때문에 살맛 난다. 그는 자기 자신을 파괴시켜 가면서 권력의 모순을 파헤친다. 그야말로 살신성인(?)의 열사가 아닌가? ㅎ

나는 어떤 때는 나도 모르게 용감해지는데 그럴 때는 판단력에 문제가 생긴다. 30m의 긴 브록크 벽이라 가운데 여름, 겨울 수축 팽창을 좀 막아 줄 나무통이 끼어져 있고(그 위에 임시로 시멘트 몰탈을 발라 놨었다) 표면이 거칠기 짝이 없었다.

그런데 여기에 수성 밑칠을 하고 에나멜 종류의 유성으로 그림을 그렸다. 이는 나중에 심한 균열을 가져와 10년도 안돼 표면의 물감이 들고 일어나는 원인이 되었다.

그냥 수성 페인트나 아크릴을 사용했으면 아마 벽화의 수명이 더 오래 갔으리라.

용감하기는 하나 냉철함과 꼼꼼함이 부족한 나의 큰 실수였다.

벽화를 그리러 매일 아침 학생들과 교도소로 향했다. 뽑혀 온 재소자 두 명은 보조 요원이었다. 매일 철문을 두 개나 지나 작업 현장으로 들어서면 맞은 편 독방(일명 징벌방)에서 수인 한 명이 큰 소리로 말을 걸어온다.

"교수니임~ 안녕하세요 더운 여름에 너무 수고가 많으십니다 아~"

나는 손을 흔들어 답례한다. 물론 일을 마치고 퇴소할 때도 어김없이 그는 인사를 전해 온다.

그런 일이 매일 벌어지더니 어느 날은 색다른 주문을 해 온다.

"교수니임~ 지금 그리는 그 여자 좀 더 이쁘게 그려주세요~"

"교수니임~ 지금 그리는 그 여자 치마를 좀 짧게 그려 주세요~"

치마는 좀 짧게 그려 줄 수 있는데 얼굴은 더 이상 내 솜씨로는 힘든데...ㅎ

우리를 담당한 교무과장은 그 친구는 아주 꼴통이라고 나보고 대꾸도 하지 말란다.

그래도 그 친구가 진정한 나의 현장비평가이면서 감독이나 고객이 아닌가?

이 친구는 나중에 벽화 봉헌식(법무부에 공식적으로 헌납하는 행사-그래서 이 벽화는 법무부의 공식 재산이 되었다.-다음에 바뀌는 교도소장들은 이 벽화 보존 때문에 골머리를 앓는다.)에서 결국 사고를 낸다. 또 제작현장에는 또 한명의 꼴통이 있었으니.... 이 얘기는 다음 회에~

나의 옛날이야기 45
- 공주사대 미술교육과 교수 시절('현실과 발언' 동인 시절)
　-85년도에 그린 공주교도소 벽화 〈꿈과 기도〉에 얽힌 이야기 4

7월 무더운 한여름에 작업은 정말 숨이 막힐 것 같았다. 작업 본부는 벽이 다 보이는 운동장 한 가운데 작업대를 얼기설기 만들어 약간의 그늘을 만들어 놓고 교대로 쉬어 가면서 작업들을 했다.
　두 명의 재소자가 지원을 해서 같이 하는데 그 중 한 명은 뺀질뺀질 일을 하질 않는다. 내 그늘에 앉아 공급되는 시원한 물만 마시고 있다. 교무과장에게 물어 보니 사기전과로 별을 몇 차례 달고 지금 복역 중이란다. 아마도 교도소 내에서 수형 점수를 잘 따 편하게 지내려고 지원한 모양이라고 귀띔 한다.
　어! 그러면 안되지이....
　그래서 하루는 그를 불러 '봄'풍경에 나오는 보리밭 풍경 앞으로 데려가 여기 다 하루에 보리 이삭을 50개씩 그리라고 지시했다. 만약 그 분량을 다 채우지 못하면 여기 나오지 못하게 하겠다고 엄포를 놓았다. 처음엔 자기가 사실은 그림의 '그'짜도 그려 본적이 없는데 어떻게 그리냐고 요리 빼고 조리 빼고 난리를 치길래 그리

는 시범을 간단히 보여주고 몇 번을 연습 시켰다.

어째든 그는 그리는 흉내를 냈다. 그러더니 자기도 재미있는지 차차 보리 알갱이를 잘 그리기 시작했다.

나중에 들은 얘기로는 여기서 딴 점수 때문에 최고의 수형 생활을 했다고 한다.(뭐 TV가 있는 방에 맘대로 출입을 한다든가하는 그런 특혜를 말한다.)

또 몇 년 후에 내가 '그림마당 민'에서 개인전을 여는데 어떻게 그 소식을 알았는지 사람을 보내 자기가 수형하고 있는 수원인가 천안인가의 교도소로 나를 꼭 좀 면회를 와 달라고 요청해 왔다. 에그 공주교도소의 잠깐의 인연이 연장될 판이라 그만 사양하고 말았다. ㅎ

다음은 벽화 〈꿈과 기도〉의 완공 후 법무부의 공식 오픈인 '벽화봉헌식'과 별도의 개인 오픈식을 따로 연 이야기다.

나의 옛날이야기 46
- 공주사대 미술교육과 교수 시절('현실과 발언' 동인 시절)
-85년도에 그린 공주교도소 벽화 〈꿈과 기도〉에 얽힌 이야기 5

며칠 전 〈춤추는 숲〉이라는 다큐 시사회에 갔었다. 성미산마을 이야기다. 우선 제목서부터 마음에 들었다. 숲이 춤을 추다니..ㅎ 정말 폭풍우가 몰아치는데 숲이 춤을 췄다. 홍익재단이 학교를 만든다고 숲을 베어낼 때도 숲은 춤을 추는 것 같았다. 성미산마을 주민들은 이 억지 개발에 맞서 합창단을 조직하고

'이대로 살게 냅둬유'를 합창한다. 소련군의 무력 앞에 30만 명의 합창으로 대항했던 에스토니아의 〈해방의 노래〉, '합창 혁명'을 떠올린다.

23일부터 개봉이란다. 사람 사는 모습이 어때야 되는지를 이 영화를 통해 읽으시도록 강추한다.

벽화는 어렵사리 7월 중에 끝났다. 뒤처리만 남았다. 교도소 측 (특히 염 아무개 소장)은 이 벽화를 통해 자기의 업적을 자랑하고 싶어했다. 당연한 얘기다. 염 소장은 사람이 화끈한 사람이다. 춤을 좋아한다고 자랑했는데 춤추는 사람치고 나쁜 사람은 없지 않은가?(이것은 춤을 좋아하는 내 기준이다)

사실 이 벽화는 염소장이 결단을 내려 줬기 때문에 가능했다. 나중에 다른 교도소에 가서 벽화 얘기를 꺼냈더니 다른 교도소 소장들은 대번에 거절하곤 했다. 그래서 염 소장이었기 때문에 공주교도소 벽화가 가능했다는 걸 더욱 절감할 수 있었다.

전국에 있는 교도소를 총괄하는 직책이 법무부의 교정국장이다. 그때 교정국장이 이 교도소 벽화를 주목하고 나에게 법무부장관 표창장을 수여하고 벽화 봉헌식에 직접 참석하겠다고 알려 왔다고 염 소장이 자랑스럽게 나에게 알려줬다.

이 벽화가 그려졌을 때 중앙 일간지(조선일보 등) 방송에 많이 소개가 됐다. 아마 법무부는 이런 홍보성 기사 때문에 표창장이다 '봉헌식'이다 난리를 피웠을 것이다.

나는 공식 봉헌식보다는 교도소 벽화 앞에서 '열림굿'을 한번 하고 싶다는 의견을 피력했다.

교도소 측이 내 의견을 수용하지 않으면 나도 공식 봉헌식을 거부하겠다고 을러댔다. 그러자 할 수 없이 교도소 측에서 둘 다를 하

기로 결정했다.

공식 봉헌식은 전 교도소 교도관들이 모두 집합한 가운데 내외 귀빈들을 모시고 거행됐다.

뭐 의례적인 행사였다. 나도 서울에서 부모님들과 친지들을 불렀고 표창장도 받고 제법 잘한 일을 한 것 같은 표정도 지으면서 사진도 찍고 폼을 좀 잡았다.

그날 식 중에 아침마다 인사하고 내 벽화를 현장 비평하던 징벌방의 그 꼴통 아저씨(?)가 어디서 계속 소리를 질러대고 있었다. "교정국장니임~ 교도소 안에 비리가 있습니다아~"

순간 염 교도소장의 얼굴이 파래지기도 하고 교도관들이 이리 뛰고 저리 뛰는 모습들이 보였는데 그 뒤론 어떻게 되었는지 알 수가 없다.

며칠 뒤 나와 서울에서 내려 온 친구들(주로 오윤, 성완경, 이태호 등 '현발' 친구들)은 준비된 '열림굿'을 교도소 벽화 앞에서 올렸다. 벽화 앞에 제수상을 차려 놓고 풍물패가 풍물을 울리고 만신이 굿을 하고 제를 올렸다.

교도소 안에 북과 꽹과리가 울려 퍼지니 그야말로 교도소 안이 천지개벽하는 것 같았다. 교도소장은 삐쳐서 끝내 나타나지 않았다.

그렇게 두 번의 벽화 개봉식을 끝내고 우리 친구들은 갑사에 있는 초가집을 전세 내 또 밤새도록 퍼마셨으니 그렇지 않아도 간이 안 좋은 오윤의 수명을 내가 더 재촉한 게 아닌가 싶다. ㅎ

나의 옛날이야기 47
- 공주사대 미술교육과 교수 시절('현실과 발언' 동인 시절)

1986년 7월 JAALA(일본, 아시아, 아프리카, 라틴아메리카 미술인회의)의 초청으로 민중미술이 일본에 갔다 온 이야기

이야기 전에 내 글 선전 한가지. ㅎ 며칠전 성미산마을 다큐 〈춤추는 숲〉을 보고 리뷰 평을 써달라고 요청을 받아 좋은 영화에 멋진(?) 글을 홍형숙 피디를 통해 오마이뉴스에 올렸는데... 어디 나왔는지 표시가 없다. 그래서 '춤추는 숲'을 검색했더니 그제야 송호창 의원 글과 함께 100명이 부른 노래 〈냅둬유..... 숲이 춤춘다!〉란 제목으로 나온다. 시간되시면 뒤져 읽어 보시라고 ㅎ

1986년 초에 민족미술협의회가 발족한다. 그 전 해에 일어난 《힘》전 사태 때문이다. 젊은 미술인들이 모여 그 당시 아랍미술관에서 개최한 《힘》전을 당국은 야만적으로 탄압한다. 전시장의 작품들을 발로 짓밟고 함부로 구겨서 압수했을 뿐만이 아니라 몇 작가는 연행까지 했다. 다 정부 차원의 경고가(1985년돈가 당시 문공부장관 이원홍이 어느 공식 강연에서 문학만이 아니라 미술도 '민중미술'이 나타났으니 경계할 것을 촉구한 바 있다.) 있고 난 다음 일이다.

이런 당국의 무자비한 탄압에 맞설 길은 각각 뿔뿔이 대항할 것이 아니라 함께 뭉쳐서 싸우는 길 밖에 없었다. 여러 차례 논의 끝에 '민족미술협의회'가 탄생했다. 그러면서 당국의 탄압으로 전시장 대관도 어려울 것을 고려해 인사동에다 독자적인 전시장까지 만들었다. 그 전시장이 '그림마당 민'이다. 왜 '그림마당 민'이냐? 성이 민씨인 '민혜숙' 씨가 대표이기 때문이다 으 혜 혜.

제일 처음 열린 전시가 그 해 초에 물고문을 받다 돌아간 '박종철' 열사를 기리기 위한 《반고문전》이다. 이때 그림마당 앞에서는 종

로서 대공과 정보과 형사들이 진을 치고 쩍하면 지하실인 그림마당으로 쳐들어 왔다. 전두환이 최후의 발악을 할 때였다.

그러던 사이에 일본으로부터 편지가 왔는데... 그것이 위에 말한 일본 JAALA(하류 이찌로: 일본의 저명 평론가, 도미야마 다에꼬-반전, 정신대문제 등을 처음 그린 일본화가들이 대표로 되어 있었다.)의 초청이었다. 나와 오윤, 성완경과 원동석 이렇게 4명이었고 작품은 이쪽에서 '민중의 아시아'란 제목에 맞추어 보내 달라는 것이었다. 왜 그랬는지는 알 수 없으나 전적으로 초청에 맞추어 실무는 내가 준비했다.(일을 워낙 잘했나?)

처음으로 외국에서 집단으로 초청을 받아 그 일을 준비한다는 게 쉬운 일은 아니었다.

먼저 외국에 작품을 보내는 방법을 알지 못해 애를 태우다 해운회사(비행기로 보내는 건 비싸 엄두를 못내고)에다 알아보았더니 젊은 직원이 나와 포장만 잘되면 별로 비싸지 않은 가격에 화물로 보내 주겠단다. 부리나케 작품(오윤의 작품 몇 십 점과 이삼 십 명의 작가 작품 몇 십 점)을 끌어모아 주로 두루마리 그림들과 액자 없는 그림들을 포장하여 화물로 보냈다.

원래는 작품 보험료까지 붙여 통관 절차를 밟아야 했으나 이를 알지 못했거나 무시하기로 한 김정헌이 저지른 짓이다. 그런데 나중에 이는 잘한 일로 판명이 되었다. 그럼 그렇지.

정부 당국 즉 문공부는 이 전시 초청을 허락해 주지 않으려고 했는데.... 이 다음이 흥미진진하다.(나 혼자)

다음은 여권발급 사무국에서 여권 담당 외무부 공무원을 만인이 지켜보는 가운데 '도둑놈'으로 몰아 붙인 이야기 ㅎ

나의 옛날이야기 48

- 공주사대 미술교육과 교수 시절('현실과 발언' 동인 시절)

1986년 7월 JAALA(일본, 아시아, 아프리카, 라틴아메리카
미술인회의)의 초청으로 민중미술이 일본에 갔다 온 이야기

잠시 일본의 가고시마 일대를 다녀왔다. 유홍준 교수가 쓰는 일
본에 남아 있는 한국의 문화유산 답사기의 스파링 파트너로서
모심을 당했다(?). 이 책 때문에 돈을 버는 창비의 기획으로 무려
30명이 2박 3일의 일정을 소화했다. 화산 지역이라 온천은 원
없이 많이 했지만 어제는 날아온 화산재 비를 맞으며 점심을 먹
으로 가야했다. 어쨌든 임진왜란때 끌려온 심수관과 박평의 두
도공 집안이 자리잡은 미산마을(여기에는 단군을 모시는 신사가
있다)과 미야자와의 오지에 자리 잡은 백제마을 등을 답사했다.
노년에 팔자가 늘어졌다. ㅎ

작품을 화물로 붙여 놓고 나와 원동석 선생은 여권을 찾으러 외무
부 여권국(지금의 서울경찰청 자리)엘 갔다. 1층 창구에서 둘은 여
권을 찾았다. 그런데 원 선생이 2층 여권국 담당에게 가서 뒤늦게
신청한 손장섭의 여권을 우리랑 같이 출발할 수 있도록 빨리 발급
해 달라고 부탁을 하라는 거다. 자기는 혹시 여권을 취소당할지도
몰라 밖에 있을 테니 나보고 혼자 알아보란다.

나는 왜 내가 그것까지 알아봐야 하느냐고 화를 냈지만 원 선생의
압력(?)을 당할 재주가 없었다. 그래서 2층 사무실 유 아무개 담당
직원을 찾아갔다.

그 사람은 나를 보자마자 척 알아보더니 사무실 한쪽에 가서 누구
와 상의를 하고 왔다. 나중에 알았지만 안기부(지금의 국정원) 직

원과 상의를 하고 온 것이다.

그러더니 방금 지급 받은 내 여권을 좀 달라는 거다. 그런데 내 여권을 가지고 또 어디로 갔다 오고 자기 뒤에 있는 과장과 아까 갔다 온 안기부 직원과 또 상의를 하는데 모든 게 심상치 않게 돌아가는 듯했다.

그래서 나는 화를 내듯이 내 여권을 돌려 달라고 했다. 내가 자꾸 조르자 조금만 기다리시라고 해 놓고는 아예 어디로 갔는지 보이지 않는다.

한 이삼십 분 후에 그자가 나타났다. 그러더니 내 여권을 잠시 자기의 상부에서 보관을 하겠단다.

할 수없이 칼을 빼들었다.

"어이 유선생 그 여권이 누구 꺼요?", "에 물론 교수님 거죠", "그런데 내 물건을 돌려 달라는 데 왜 안줘?", "에 그게 좀 문제가 있어서 우리가 보관 어쩌구 저쩌구", "어이 유선생 남의 물건을 가져가서 안 돌려 주는 사람을 뭐라 그래?"

"그런 놈을 도적놈이라고 그러는 거야", "야~ 이 도적놈아~ 내 여권 내놔라."

"야~ 외무부 여권국 안에 도적놈이 있다~"

과장이 뛰쳐와 나를 말린다. 그래도 한참을 더 '도적놈'을 소리소리 질렀다.

한참 후에 문공부에서 천호선 예술국장이 나타났다. 문공부에서 외무부 여권국에 문제가 있는 해외여행으로 신호를 보냈던 모양이다.

천국장과 협상을 했다. 당국에서도 JAAALA(좀 진보적이지만 좌빨은 아니다)와 《민중의 아시아》전에 대한 정보를 이미 알고 있는 모양이었다. 그 전시회에는 조총련이 개입할 소지가 다분히 있다는 거다.

그 당시 이미 알고 지내던 천 국장은 작품을 어떻게 보낼 거냐고 먼저 물어 왔다. 아마 사람들보다 작품을 통관시키지 않는 방법을 생각했던 모양이다.

이미 '화물'로 부쳤다고 대답했다. 천 국장은 깜짝 놀라는 듯했다. 아니 어떻게 작품을 화물로?

그런데 무식하게 부친 '화물'운송이 이 문제를 해결할 줄이야. ㅎㅎ 내가 천 국장께 말씀드렸다. "작품이 갔는데 초청한 작가들을 안 보내 주면 이 무신 망신입니까?"

"우리가 가서 조신하게 행동하고 일본 대사관에 근무하는 '문정관'이 있다는데 그와 잘 상의해서 전시를 하고 오겠습니다."

그래서 화끈한 천 국장님이 오케이를 하고 일을 잘 풀어 주었다. 물론 여권도 돌려받고 ㅎ.

나의 옛날이야기 49
- 공주사대 미술교육과 교수 시절('현실과 발언' 동인 시절)
1986년 7월 JAALA(일본, 아시아, 아프리카, 라틴아메리카 미술인회의)의 초청으로 민중미술이 일본에 갔다 온 이야기

옛날이야기가 길어진다. 벌써 49회라니. 시작할 때 뒤까지 보고 시작해야 되는데 나란 사람은 그렇게 까진 안 되는 모양이다. 그냥 심심풀이로, 아니 페북이란 매체에서 일방적으로 안될려고, 이쪽도 좀 발신해야 되겠다 싶어 시작한 것이 이렇게 질질 끌어서 여기까지 오게 되었네 그려 ㅎ.

하여튼, 일본대사관에서 비자까지 얻어 처음 일본엘 가게 되었다. 도착하자마자 일본 우에노공원 안에 있는 동경도미술관으로 직행했다. JAALA는 회비로 운영되는 단체라 워낙 돈이 없어 집행부 사람들이 직접 나와 디스플레이를 하고 있었다.

한쪽에서는 액자 비슷한 것으로 가틀을 만들어 작품을 끼우고 한쪽에서는 작품 배치를 하고 난리를 치고 있는데....

문공부 천 국장과 얘기했던 김 아무개 문정관이 나타났다. 나는 이미 이 사람이 국내에서 창비 등 진보적인 문학 쪽을 감시하는 사람이라는 정보를 나는 이미 입수중이었다. 한참 전시 노동(?) 중인데 이 김 문정관이 자꾸만 나에게 말을 걸어왔다.

그는 나한테 성가시게 달라붙어 전시장에 걸려 있는 종이 배너, 《민중의 아시아》 등 민중 어쩌구 저쩌구 하는 배너들을 다 떼라는 거다.

"여보시오 문정관 지금 그걸 말이라고 하는 거요?", "아니 내가 주최측이요?"

"그러지 말고 대사관에서 정식으로다 주최측(JAALA)에 공문을 보내든지 해서 해야지 나한테 자꾸 이러면 곤란하오."

"국내 들어가서 문정관께서 열심히 현장에 와서 여러 가지 지도를 잘하고 갔다고 말 할 테니 인제 고만 들어가소."

그제야 이 문정관께서는 알았다는 듯이 돌아가면서 급한 일이 있으면 연락해 달라고 연락처를 적어주고 돌아갔다.

그래 겨우 전시장에서 디스플레이 끝내고 통역을 겸해 우리를 도와주려고 온 도자기 작가 김구한, 후배 조성우(지금 민화협 대표가?) 등과 어울려 몇 박 몇 일의 주유酒遊를 하게 되었다. 물론 민중미술의 대표로서 공식일정은 훌륭하게(?) 소화했다. ㅎ

그런데 거의 체류 일정이 다 되어가던 날, 그러니까 출국 하루 전

날 정말 점심값을 아껴야 겨우 다음 날 동경을 뜰 수가 있을 것 같았다. 할 수 없이 김 문정관에게 연락을 했다. "아니 문정관께서는 우리를 이렇게 내버려둬도 되나요?", "아! 뭐 그 동안 좀 바빠서 우물 쭈물"

"우리가 내일 출국인데 오늘 점심이나 사슈. 이것저것 이야기도 할 겸해서", "아 당연하죠. 그럼 신주쿠의 어느 백화점 식당가에서 만납시다."

그 날 만나서 점심을 먹으면서 주로 국내의 시위와 집회가 그 어느 때보다 심해지고 있다는 등의 얘기를 나눴던 것 같다.

그런데 이 김 아무개 문정관은 엉뚱하게 이대 다니는 딸 자랑만 했다. "이대 무슨과요?"

그는 딸이 이대 역사과라 했다. "와!~ 역사과?"

"정말 역사과에 딸이 다니면 큰일이다. 이화여대같은 일류대 역사과 학생들은 모든 집회의 중심인물이거나 심하면 서울대 아무개처럼 투신도 하고 그런다", "집안 식구들한테는 절대 내색하지 않고 운동권의 핵심으로 다 뛴다", "서울대 역사과의 어느 학년은 한명도 안 남기고 다 운동권으로 잡혀 갔다고 한다" 등 등.

정말 나는 나쁜 놈인가. 좀 아는 정보를 가지고 그 순진한 문정관을 너무 괴롭힌 모양이다. 그는 안색이 하얗게 변했다. 나는 그에게 말하는 순간 정말 걱정(?)도 됐었다. "오늘 빨리 집에다 전화 좀 하슈."

그 다음 날, 공항에서 시작한 술이 비행기 안에까지 이어져 김포 공항에는 떡이 되어 내렸다.

- 공주사대 미술교육과 교수 시절('현실과 발언' 동인 시절)
1986년 7월 JAALA(일본, 아시아, 아프리카, 라틴아메리카
미술인회의)의 초청으로 민중미술이 일본에 갔다 온 이야기

내일은 우리 '예술과 마을 네트워크'가 부안 박형진 농부 시인의
집으로 농활을 간다. 박형진 시인은 '예마네'에서 활동하는 박아
루의 아버진데 내가 그의 수필집 『꼴뚜기 통신』을 읽고 뭔가 삶의
지혜를 얻을 수 있을까하여 박아루를 압박해 이루어진 일이다. 농
활은 핑계고 박 시인과 부안에서 술 좀 먹자는 얘기다. ㅎ

다시 JAALA 얘기다. 일본에 민중미술 같은 게 있다는 정보는 없
었지만 그래도 좌파 지식인들을 중심으로 뭔가 꼼지락거린다는 얘
기는 자주 들었었다. 그렇지만 그들이 한국의 민중미술을 초청할
줄은 정말 의외였다.

전시회가 열리고 도미야마 다에꼬 여사의 집으로 초청을 받았다.
조그만 2층에 혼자 사는데 살림집 겸 화실을 겸하고 있었다. 옛날
그림들은 슬라이드로 보여주고 파일도 정리가 되어있었는데 대부
분이 우리나라 정신대 할머니들에 관한 그림들이었다.

그 그림들을 보고 얘기를 나누는 동안 정말 부끄러웠다. 가해자의
나라 일본에도 이런 진보적인 지성이 있구나!

그러나 그들의 목소리는 정말 일본에서는 반향이 없는 듯 보였다.
그때 JAALA전도 몇 명만 의식있는 그림이고 나머지는 회비만 내
고 참가하는 거의 아마추어 수준의 작품도 많았다.

한일 참가 작가들과의 토론회도 열렸는데 그들은 사뭇 진지하게
한국의 민중미술에 대해 귀를 기울였다. 같이 참가했던 미술이론

가들, 원동석과 성완경의 활약이 컸다.

그들이 아시아 아프리카 라틴아메리카 등의 제3세계 국가들을 엮어 이런 전시회를 연다는 것이 나에겐 희한한 일로 보였다. 그래도 일본 내에서 미술로 사회적인 문제에 관심을 가지고 지속적으로 활동한다는 일이 그렇게 쉬운 일은 아니리라.

그들은 우리와 함께 팔레스타인(그 당시는 팔레스타인이 국가로 승인받지 못했을 거다)의 대표적인 화가면서 외무장관을 겸한 인사를 초청했었다. 하루는 그를 위한 파티(팔레스타인을 지지하는 일본 내의 단체가 주최하는)가 열렸고 우리 일행들도 초청을 받았다. 통역을 위해 당연히 김구한이 같이 동행했는데 그때 일본에 도피 중인 장의균(도서출판 개마고원 대표)도 같이 간 걸로 기억한다. 그런데 이 친구의 말과 행동(일본에 대한 적대감인가)이 너무 거칠어 총무격인 내가 수습하느라 무진 애를 먹었다. 한참 후에 국내에서 장의균만 만나면 그 당시의 일을 환기시켜 그를 주눅들게 했으니 나도 돌아이 같은 선배가 아니었나 싶다. 맞아 ㅎ

그 당시 파티에서 어느 일본 여자 춤꾼이 춤을 추었는데 동작이 그렇게 느리고 아름다울 수가 없었다. 지금처럼 내가 춤을 좀 출 줄 알았으면 그녀와 좋은 짝이 되었을 텐데 하는 아쉬움이 아직도 남아 있다. ㅋ

나의 옛날이야기 51
- 공주사대 미술교육과 교수 시절('현실과 발언' 동인 시절)
동학농민혁명 100주년 기념전시회 앞 뒤 이야기 1

1993년 미소냉전체제제도 무너지고 독일의 베를린장벽도 무너져 독일은 통일의 길로 들어섰다. 국내에서도 3당 합당으로 김영삼의 문민정부가 군부독재시대를 형식적으로 끝내기는 했다.

이런 국제정세와 국내정세의 변화는 우리들의 민중미술계에도 상당한 영향을 미쳤다.

우선 그 동안 어쩔 수 없이 민중미술계의 맏형 격이었던 '현·발'이 10년을 못 채우고 스스로 해체했다. 잘 모이지도 못하고 몇 동인들은 고인이 되거나 외국에 체류 중이었다. 또 몇 안 되는 국내의 동인들은 다 제 각각 자기 작업과 일에 바빴다.

민족미술 진영도 90년대 들어서며 홍성담을 비롯한 젊은 그룹들은 나이든 선배들을 백안시하고 급기야는 따로 '민미연'이라는 조직으로 갈려 나갔다. 즉 PD계열이 좀 강한 민미협에서 NL이 갈려 나간 형국이었다.

그 당시의 복잡한 정세를 다 어찌 얘기하랴.ㅎ

1988년에 '그림마당 민'에서 개인전을 연 나는 주로 농촌과 농민을 많이 그렸다. 그 이후 나는 동학농민혁명 유적지를 자주 답사할 기회를 가졌다. 다 후배인 임옥상이 전주에 포진하고 있어 가능했다.

1993년이 되자 먼저 역사학계에서 다음해《동학농민혁명 100주년》을 기념하는 여러 가지 행사를 준비하기 시작했다. 내 개인적인 관심도 자연히 공적인 100주년 행사 쪽으로 이동했다.

작금의 우리나라의 농촌 현실이 이렇게 된 데에는 동학농민혁명이 좌절된 것에 그 뿌리를 두고 있다고 내 나름 판단했다. 무엇보다도 공주 우금티에서 10만명 가량이 일본군과 관군의 총칼로 쓰러진 다음 동학농민혁명에 참여했던 이름 없는 민초들과 그의 후손들은 100년 동안 숨을 죽이고 살아 온 것이다. 이를 이번 기회에 신원伸寃시켜야 한다는 것이 그 당시 내 생각이었다.

그래서 100주년의 의미를 살릴 수 있는 행사를 미술계 단독으로 치루고 싶었다. 한 번 발동이 걸리면 나는 무조건 뛴다. 일종의 급발진이다.

민중미술 계열만이 아니라 미술계의 역량있는 작가들을 다 포함시키고 동학농민혁명과 관련있는 자료전과 전국 순회전을 같이하기로 전시계획을 세웠다. 대략 계산한 경비가 2억원 가량 들어갈 것으로 예상했다. 이 자금이 마련되야 하는데 정부에서 받을 수 있는 지원은 3천만원 정도였다. 그러니 나머지 경비를 후원받지 못하면 이 대형 전시회가 성공할 수 없다고 판단했다.

그래서 미술계의 어른들을 모시고 여기저기 협찬을 구하는 일에 진력했다. 몇 개월이 흘러도 잘 풀리지 않았다.

마지막으로 청와대에 있는 김정남 교문수석을 찾아 갔다. 평소에 존경하던 선배였다. 그는 내 이야기를 차분하게 들어줬다. 나는 김수석에게 무엇보다도 우리 후손들 가운데 동학농민혁명 후에 숨을 죽이고 살고 있는 후손들이 너무 많고 그들이 이번 100주년에 꼭 신원伸寃이 되었으면 하는 게 내 바람이다라는 말에 매우 수긍하는 표정이었다.

그는 아주 좋은 계획인데 꼭 실현됐으면 좋겠다는 격려를 해 주곤 나에게 전화를 해 놓을 테니 전경련의 상근 부회장을 찾아가란다.

그래서 곧바로 그 상근부회장이라는 분을 찾아 갔다. 그는 김수석에게 전화를 받았다고 하면서 훌륭한 전시회를 준비 중인 걸 안다며 필요한 경비를 말하란다. 계획서를 보여 주고 그 중 1억원 정도만 도와주면 좋겠다고 하자 그는 두말 않고 부하 직원을 시켜 그 돈을 준비하게 하여 나에게 넘겨주었다. 뭐 될라니까 이렇게 쉽게 되다니 ㅎ

그런데 나머지 부족한 경비는 어디서? 나는 이 경비 가운데 일부

분이라도 '농협'이라는 데를 통해 꼭 후원을 받고 싶었다. 적어도 농민을 팔아 금리 놀이를 하는 단체가 바로 '농협'이니까 말이다. 그런데 될듯 될듯 하다가 결국 농협의 후원은 실패하고 말았다.

부족한대로 일을 시작할 수밖에 없었다.

이 다음은 미술가들과 함께 동학농민혁명 유적지 답사를 다닌 이야기.

나의 옛날이야기 52 - 공주사대 미술교육과 교수시절
동학농민혁명 100주년 기념전시회 앞 뒤 이야기 2

1993년도 후반기 부터는 주로 작가 선정과 선정된 작가들을 조직하여 동학농민혁명과 관련된 유적지를 탐방하고 같이 역사공부를 하는 일로 바빴다. 한편으로 숙대의 미술이론가 정영목 교수(지금은 서울미대 교수다)가 주축이 되어 동학농민혁명과 관련된 자료전을 준비하는 데도 많은 공력을 들였다.

몇 차례에 걸쳐 떠난 동학 유적답사는 이이화 선생 등 사학계의 많은 도움을 받았다. 전주와 고부 즉 정읍의 말목장터 감나무, 농민군이 집결했다는 백산과 동학농민군이 최후로 깨진 공주의 우금티 고개는 필수 코스고 그 외에도 무장기포를 했다는 무장관아터, 징계망계(김제만경) 들판, 전봉준 생가터 등은 시간을 봐가며 들르기도 하고 빼먹기도 했다.

참가한 미술가들의 성향도 민중미술부터 모더니즘계열까지 그 스펙트럼이 넓었다. 그러나 다들 진지하면서도 열기가 넘쳐흘렀다. 저녁 후에는 이이화, 소설가 송기숙, 미술이론의 정영목 등 학계인

사들과 향토사학자들을 초청해 강의도 듣고 당근 뒤풀이 자리 또한 마련되었다.

뒤풀이 자리는 의례 싸움판에 가까울 정도로 시끌벅적했다. 다 술 때문이었다 ㅎ.

나 또한 전체 전시를 조직(전주대 이영욱 교수와 제자인 미술사학자 목수현이 같이 전시 조직을 담당했다.)해야 했지만 당연히 작가의 한 사람으로 작품도 준비를 해야 했다.

나는 답사코스 중 조병갑을 없애 버리고 농민군들이 집결했다는, 이름도 이상한 '말목장터 감나무'를 주시했다. 아마도 이 근처엔 지형이 말목처럼 생긴 장터가 열리곤 했던 모양이다.

그 자리엔 좀 오래된 감나무가 몇 그루가 있었다. 그렇다고 100년 이상 된 것 같지는 않았는데.... 나는 그 감나무 아래 서 있는 한 농부를 머리에 떠올렸다.

〈말목장터 감나무 아래 아직도 서 있는....〉 100주년 전시에 나갔던 작품으로 한 농부가 곡괭이를 마치 칼을 들고 서 있는 동상 모양으로 감나무 가지를 배경으로 양각으로 서 있다.

그림을 그리면서 나는 내 그림에 한 이야기를 만들어 냈다.

"고부 땅에 늙은 어미를 모시고 한 농부가 살았다. 그는 전봉준과 다른 농부들과 힘을 합쳐 고부군수 조병갑을 둘러 엎었다. 그리고 그해 가을 녹두장군 전봉준이 이끄는 농민군이 한양으로 진격해 올라갔다. 그는 늙은 어머니를 봉양해야 했으므로 같이 출정할 수가 없었다. 그래서 그는 매일처럼 말목장터 감나무 아래 나와 농민군이 올라간 북쪽을 쳐다보며 살았다..

매일 감나무 아래 서 있던 그 농부는 어느 날 동상으로 굳어져 버렸고 그의 넋은 파랑새가 되어 감나무를 아직도 떠돌고 있다고 한다."

기억이 가물가물하다 ㅎ. 뭐 대충은 이런 얘긴데 이야기를 만들고

그림을 그린 게 아니라 그림을 먼저 그리고 거기에 이야기를 꿰맞춘 것이다. 아마도 이 이야기를 들은 사람들은 그림으로 표현하는 게 모자라니 이야기로 보충한 걸로 생각할 수도 있겠다.

 그러나 천만의 말씀이다. 그림은 그림대로 훌륭하고 글은 글대로 재미있지 않은가? ㅋ

 그림은 '김정헌'을 검색하면 찾을 수 있을런가?

나의 옛날이야기 53 – 공주사대 미술교육과 교수 시절
동학농민혁명 100주년 기념전시회 앞 뒤 이야기 3

《동학농민혁명 100주년》전에 나갔던 그림 〈말목장터 감나무 아래 아직도 서있는...〉에 따른 글은 그림을 그리고 제목을 정하다가 만들어 졌다. 벌써 제목 자체가 이야기 형식을 띠고 있지 않은가? '현·발' 초기의 히트작(?)의 제목, 〈풍요한 생활을 창조하는...〉은 그 당시 여기저기 솟아나는 수많은 아파트에 깔았던 화학장판 '럭키모노륨'의 광고 카피다.

 아마 그때부터 광고 카피에 관심을 가졌던 모양이다. 그 뒤 6·25 전에 〈냉장고에 뭐 시원한 것 없나?〉란 제목도 거의 광고 카피를 흉내 낸 것이다. 이런 제목은 많은 이야기를 암시하고 있다. 제목이 그림의 내용을 상기시킨다고나 할까?

 〈말목장터 아래 아직도 서 있는...〉은 누가 서 있는가? 에서부터 무엇 때문에 어떻게 왜? 아직도 서있는가? 등의 이야기를 몰고 온다.

 하여튼 나는 이야기가 없는 그림 보다는 이야기가 있는 그림, 즉 서사적 구조의 그림을 원한다. 비록 광고 카피를 닮은 제목이라 하

더라도.

결국은 2004년도 개인전 《백년의 기억》은 우리의 근대 100년을 10개의 이야기로 꾸몄다. 이 이야기는 나중에 할 기회가 있을런가?

하여튼 이 《동학농민혁명 100주년》전에는 대단한 작품들이 많았다. 임옥상은 겨울의 논에 농부들 형상을 파서 만들고 그것을 통째로 캐스팅해서 그의 장기인 종이 부조로 만들었다. 크기도 크기지만 그 공력과 상상력이 선배인 내가 도저히 따라 잡을 수 없을 지경이다. 내가 이렇게 지면을 통해 후배 임옥상을 노골적으로 칭찬을 해도 괜찮을랑가? ㅉ

성능경, 김홍주, 윤석남, 이승택과 이반 등의 설치 작품이 독특했고 동양화의 이종상, 김호석, 서양화의 손장섭, 이종구, 조각의 최종태, 최의순, 심정수, 사진의 김영수 등 많은 작가들이 반봉건과 반외세의 동학농민혁명의 의미를 독창적이고 역사적인 상상력으로 풀어 표현했다.

예술의 전당 전관을 빌려 전시한 이 전시회에는 많은 관객들이 관람을 했지만 특히 동학농민혁명의 후손들이 꽤 많이 찾아왔다. 전시장에서 내 손을 붙잡고 우는 분들도 많았다.

김영삼 대통령의 전시 관람은 (경호상 문제라나) 끝내 성공하지 못했다. 그런데 그 당시 김영삼에 패해 야인으로 있던 김대중 선생님은 이해찬 의원 등 몇 측근들을 대동하고 관람을 오셨다. 전시를 쭉 관람하시던 선생님은 어느 그림 앞에 갑자기 멈춰 서시더니 무슨 시를 유창하게 읊으셨다.

옆에서 안내하던 나와 김 선생님의 측근들은 깜짝 놀랐다. 나도 (그 누구도) 모르고 있던 녹두장군 전봉준의 마지막 고천告天시를 암송하신 것이다.

다들 전시 관람을 마치고 로비 근처에서 차 한잔을 마실 때였다.

내가 먼저 선생님에게 전시장 방문을 감사드리고 곧 이어 녹두장군의 고천시를 어떻게 알고 계셨냐고 찬탄을 금할 수 없음을 말씀드렸다. 나는 진심으로 그의 박학다식博學多識에 탄복을 하지 않을 수 없었다. 다들 이구동성異口同聲으로 김 선생님을 찬양했다(내가 했으면 됐지 ㅉ). 4자 성어가 너무 많아 다들 이해를 할랑가? ㅋ

기분이 좋아지신 김 선생님은 배 아무개 비서를 부르더니 준비했던 금일봉을 그에게 주며 뭐라고 귓속말을 하신다. 그러더니 다시 나갔다 들어 온 비서한테서 봉투를 받아 나에게 하사(?)하신다. 나중에 확인 해보니 물경 200만원이 들어 있었다. 아마 100만원을 준비하셨다 '고천시' 암송에 기분 좋아지신 김선생님이 비서한테 그 즉시로 100만원을 덧붙여 나에게 주신 것이다.

말 한마디에, 아니 진심 어린 한 마디에 천냥 빚을 갚은 꼴이다. 아니 돈 천냥이 거저 생긴 셈이다.

나의 옛날이야기 54- 공주사대 미술교육과 교수시절
국립현대미술관의《민중미술 15년전》의 앞뒤 1

소위 1990년대는 나에겐 적어도 미술의 블록버스터 시대였다. 1994년에는《동학농민혁명 100주년》전이라는 대규모 전시회를 조직해 열었지만 이 전시를 준비하던 1993년도에는 또 하나의 대규모 전시회를 준비했으니 이름하여 국립현대미술관의《민중미술 15년전》이다.

과천의 국립현대미술관에서는 임영방 선생님이 관장으로 임명되어 아주 신선한 전시회가 많이 열리고 있었다.

임영방선생님은 나의 미술대학 은사로 내가 대학교 1학년(?)때 서울미대로 부임하셨다. 내가 대학교 1학년 때는 해외 유학파 교수님이 드물던 시절이라 임영방 선생님은 나에겐 엄청 신선한 교수님으로 혜성처럼 나타나신 거다. ㅎ

선생님도 내가 졸졸 따르자 나를 곧잘 다동과 종로통에 있는 고급 술집으로 데리고 다녔다. 뭐 호랑이 술집이라나. 집에서 담근 동동주인데 엄청 맛있었다. 술맛만이 아니라 술을 같이 마실 이쁜 여자들까지 있는 집도 있었다. ㅎ

그 당시 임 선생님은 베를린 간첩단 사건에 조금은 연루가 되어 조사 받으시면서 고초도 겪으신 모양이다. 한번은 선생님 가방모찌로 어느 술집엘 갔는데 거긴 유럽 유학을 갔다가 베를린 간첩단 사건에 연루되었던 교수들의 술자리였다. 내 앞에서 말은 안해도 눈치 빠른 내가 왜 모르랴? 어쨌든 대학교 3학년까지 임 선생님의 지도하에 막강한(?) 술 실력을 길렀던 것이다.

그 뒤로 나보다 더 막강한 술 실력파들이 내 대신 선생님을 모시는 바람에 나와는 좀 거시기하게 지내 왔다고 할 수 있다.

그러다가 선생님이 '국립'미술관의 수장이 되시니 다시 안 모시면 어찌 제자라고 할 수 있겠는가?

그러던 어느 날 임관장님이 나와 유홍준, 임옥상 등 몇 사람을 보자고 했다. 그 자리에서 나온 이야기가 바로 '민중미술'전시회였다. 사실 임선생님으로서는 '민중미술'전시회가 일종의 모험이었다. 그러나 정말 우리나라의 자생적인 미술운동으로서의 '민중미술'은 전시 아이템으로서는 그야말로 A급에 속한다고 볼 수 있다. 어찌 탐나지 않을 쏘냐? 그전에 미국 휘트니미술관 비엔날레 초청으로 공전의 히트를 치신 임 선생님은 어찌 되었건 상부인 문화부로부터도 어느 정도 인정을 받고 계셨다.

그러나 '민중'딱지가 붙은 미술을 불러들인다는 것은 보수 쪽으로부터 공격당할 각오를 하지 않고서는 결심할 수가 없었다.

몇 차례 결심이 뒤집혔다. 민중미술전이 기획된다는 것이 알려지자 수구 골통들이 문화부에 대고 노골적으로 반발을 해 댔다.

내 경우에는 임선생님과 사모님(조향순여사)에게 기회 있을 때마다 대결단(?)을 촉구했다. 선생님보다는 조여사를 설득하는 게 더 효과가 있었다. 알지 않는가? 내가 워낙 담백한(?) 여성주의자라는 걸? ㅎ

나의 옛날이야기 55- 공주사대 미술교육과 교수시절
국립현대미술관의《민중미술 15년전》의 앞뒤 2

우연히 EBS를 보다가 아주 재미난 이야기를 들었다. 어느 서양 학자의 '뇌'이야기였다. 움직이는 모든 동물들은 다 뇌를 가지고 있다고 그는 설명했다. 그러니 당연히 식물에는 뇌가 없다는 이야기다. 에~ 그 정도는 나도 알겠다. ㅎ

그런데 그는 '멍게'를 설명하면서 멍게는 자기가 정착할 바위를 찾을 때까지는 뇌가 있는데 한 곳에 정착하면 뇌가 없어진단다. 이 이야기를 듣는 순간 나는 우리나라의 검찰을 떠올렸다. 그들은 검찰이라는 권력의 암반에 정착하는 순간 멍게처럼 '뇌'가 없어지는 게 아닐까?

그들이 말하는 '검사동일체'즉 조직과 일체가 되기 위해 자기의 뇌가 없어야 가능한 모양이다. 무뇌충들. ㅎ

레비스트로스나 괴테 같은 사람들이 법대로 갔다가 다 이를 피

해 다른 길을 간 것은 자기의 뇌를 끝까지 사수하고 싶어서였겠지. 과도한 상상력인가?

앞에서도 말했지만 '민중미술'이 정치와 결합한 우리나라만의 독특한 미술운동의 성격을 가져 임 관장님도 매우 관심을 가졌는데 막상 '국립'에서 열려고 하니 문화부의 눈치를 안 볼 수는 없었던 모양이더라.

그래도 김영삼 정부 때라 문화부와 청와대에도 우리 나름의 선이 있어 열심히 뒤로 임 관장님을 도왔다.

임 관장님의 결심이 서고 전시회를 하기로 결정이 됐다.

그러자 이번에는 민중미술 내부에서 반대하는 사람들이 생겼다. 큰 이유는 '왜 민중미술이 미술의 공동묘지인 제도권의 상징인 국립미술관으로 스스로 걸어 들어가느냐?'는 거다. 하긴 맞는 말이다. 제일 처음 '현발'이 내건 기치도 제도권미술을 공격하는 거였다.

그러나 내외의 정세도 많이 바뀌었고 민중미술 진영도 각각 찢어진 채로 각개 약진하고들 있었다.

내 생각엔 뭔가 대전환이 필요해 보였다. '민중미술'의 성과를, 아니 성공과 실패를 솔직히 평가받고 싶었다.

어렵게 어렵게 준비해서 1994년 드디어 《민중미술 15년》전이라는 타이틀로 전시회가 열렸다.

전시회는 대(?) 성공이었다.

일단 국내외의 반향이 컸다. 특히 일반 대중들에게까지도 그동안에 민주화 과정 중에 숫하게 듣고 보고 마주쳤던 '민중미술'의 실체를 국립현대미술관에서 본다는 것은 또 다른 별미가 있었으리라.

생각해 보라! 어쨌든 시청 광장의 이한열 장례식에 나왔던 열사도를 비롯해 대학교의 시위현장과 노동현장과 길거리의 걸개그림들

에 이르기까지 언젠가는 한두 번씩 마주쳤던 그 이미지들을 성곽처럼 견고한 과천 국립현대미술관에서 본다는 것을!

뭐 숫자가 중요하지는 않지만 50만 명 이상이 왔다 갔다고 하던가? 하여튼 그 전시회를 만드시고 여든이 넘으신 지금도 '중세미술'과 '르네상스', '바로크' 등의 상상할 수 없는 '대저술'을 하고 계신 임영방 선생님에게 다시 한 번 존경과 감사를 표한다.

나의 옛날이야기 56- 공주사대 미술교육과 교수 시절
1995년 광주비엔날레 참가기 1

며칠 전 봉화에 다녀왔다. 봉화엔 왜? 봉화를 올리러? 거의 비슷하다. 그날 토요일 오후에 봉화 명호면 비나리 마을에서 '봉봉 협동조합'이 봉화를 올리는 날이다. 뭐 봉화를 올리려면 적이 쳐들어 와야 하는데. 적이 쳐들어 온 게 아니고 축하객들이 몰려 왔다. 나는 엄연히 비나리 마을 주민학교 자문단장(?) 자격으로 참석했다.

갔더니 명진 스님이 왔고 손님들의 태반은 '나꼼수'의 정봉주 전 의원 때문에 몰려 온 '미권스(미래 권력 운운)', 즉 정의원 팬클럽 들이었다.

하여튼 일이 재미나게 될려고 그랬는지 정 의원은 앞으로 10년 간 정치활동 금지를 당하는 바람에 먹고 살길을 도모(?)하고 하방을 겸하여 이리로 귀촌을 하여 농사를 짓기로 했다는 것이다. 거참!

정 의원이 합세 하는 바람에 바람이 불어 '봉봉 협동조합'을 결

성하기에 이르렀으니. 이름도 정봉주의 봉과 봉화의 봉을 따서 지은 모양이다. 유치하게시리.

앞으로의 귀추를 지켜보아야 겠지만 어쨌든 저 산골 비나리 마을에 '도시 좋고 농촌 좋고'의 생산자와 소비자의 조합 결성의 봉화가 오른 것이다.

내가 제일 나이 많은 내빈이 되어 한마디 했다. 정말 농촌의 생산자와 도시의 소비자가 상상력이 있는 이야기로 만나는 방법을 모색해 보라고 흠.

1994년도 대형 블록버스터 전시회 -《동학농민혁명 100주년전》과 과천 국립현대미술관의 《민중미술15년전》이 마무리 될 즈음, 그러니까 1994년도 말로 기억한다. 1994년도 말에는 공주 우금티에서 '반봉건', '반외세'를 외치며 한성으로 진격하던 전봉준의 농민혁명군이 공주 우금티에서 거의 전멸하다 시피해서 패한지 또한 100년이라.

공주에서는 내가 행사위원장이 되어 또 한 번 우금티에서 산화하신 동학농민군들의 영령을 모시고 위령제 및 우금티 동학농민 혁명 100주년 행사를 힘들게 치르고 난 뒤였다. 여기서 동학농민군이 거의 10만 가까이 일본군의 기관총 앞에 쓰러졌다지 않는가? 휴~

아마 그 해 겨울이었을 것이다.

광주에서 광주비엔날레 대형 행사를 갖기로 했다는 소식이 전해왔다.

아마 김영삼 정부에서 광주 5.18 민주화운동의 보상 차원으로 상당한 지원을 하는 조건으로 엄청난 문화예술행사인 '광주비엔날레'를 만들게 되었던 것이다.

나는 5.18 로 인한 유족과 광주시민들에 대한 치유 차원에서 문화

예술행사를 갖는 다는 것은 의미가 있다고 생각했다.

그런데 조직위원장이 또 나의 스승인 임영방 국립현대미술관장이 아닌가?

게다가 한국과 호주 등 태평양 권역의 커미셔너에 유홍준이 지명되었다.

이게 그대로 국립현대미술관의 《민중미술15년전》의 추진팀이 아닌가? 내가 낀다면 말이다.

아! 또 한 번 '내부자 거래(?)'가 되겠다 싶었다. ㅎ

나의 옛날이야기 57- 공주사대 미술교육과 교수시절
1995년 광주비엔날레 참가기 2

자꾸 이야기가 딴 길로 샌다. 엊그제엔 오랜만에 우리교육 '검둥소' 출판사의 장미희씨에게서 전화가 왔다. 살살 나를 피하는 것 같더니 웬일인가? "아, 네, 다른 게 아니고 지난 번 『김정헌의 예술가가 사는 마을을 가다』를 2쇄 했어요.", "엉 그래 그걸 왜 또 인쇄 해?", "다 팔렸으니까요", "흠 그렇군", "반가운 소식인데... 근데 저번에 부탁한 그 원고(김정헌선생님이 들려주는 미술이야기)는 또 손보기 시작했는데....어떡 할 건가?", "에, 그건... 에, 그건....", 우물 쭈물...

하나는 'not bad'요 하나는 'not good'이라. 2쇄 한 책이 서점에 깔렸다니 많이들 주위에 권해 주구료. 물론 본인들도 사 보면 좋지요. ㅎ

대한민국은 '내부자거래 공화국'이다. 혈연은 말할 것도 없고 학연 지연 총 동원하여 이익을 도모한다. 특히 우리나라는 고교, 대학 동창회가 유달리 강한 것 같다. 만나기만하면 어느 고등학교, 무슨 대학 몇학번이냐고 당연히 물어보고 수인사를 튼다. 그러면 그 다음으로 누구 아느냐? 그 사람은 내가 어디 있을 때 무슨 관계였는지 그 동안의 족보가 다 흘러나온다. 헉!

물론 모든 연고 관계가 거래 관계거나 이익을 도모하지만은 않는다. 특히 광주 비엔날레의 경우, 작가 선정은 커미셔너 고유 권한이다. 또한 예술에 무슨 상업적인 거래가 있겠는가?

광주비엔날레의 설립취지도 그렇거니와 한국작가 선정에 유홍준을 커미셔너로 지명한 건 거의 민중미술 계열의 작가선정을 염두에 둔 것이라고 나는 생각했다.

아닌 게 아니라 유 교수는 먼저 나에게 의논을 청해 왔다. 벌써 어느 정도 작가 선정의 윤곽을 잡고 난 후인 모양이다. 의논이라 해봐야 나를 한국 작가군에 포함한다는 얘기였다. 그럼 당연하지. 어째든 그와의 관계만이 아니라 민중미술 일세대로서 상당한 국제적인 감각(나는 이 국제적인 감각을 미 8군 옆의 용산중고를 다녔기 때문이라고 주장한다 ㅎ)을 가진 작가가 아닌가?

나 말고도 임옥상, 신경호, 홍성담 등 여러 명의 민중미술 계열 작가가 지명됐다. 광주비엔날레가 5·18 광주민주화운동에 대한 예술 행사를 내세운 정치적인 산물이고 그 한국작가 선정에 나를 포함한 민중미술 작가들을 포함시킨 것은 당연한 일이다. 이건 내부자거래가 아니다. 내가 커미셔너 유홍준과 거래할 일이 있는가?

그렇다 하더라도 이렇게 선정이 되자 부담감은 더 커졌다. 나 자신이 내부자 거래가 아니라 괜찮은 작가여서 선정됐다는 걸 입증할 책임이 생긴 게 아닌가?

뭐 뾰족한 수가 없었다. 작품으로서 보여 주는 수밖에. 몇 가지 원칙을 정했다. 우선 1. 정치적인 서사를 깐다. 2. 5·18 광주민주화운동에 대한 치유를 목표로 한다. 3. 내 특유의 국제적인 감각을 살린다.

할 수 없이 공부를 많이 해야 했다. 심지어 '베니스비엔날레'를 견학삼아 갔었으니까. ㅎ

나의 옛날이야기 58 - 공주사대 미술교육과 교수 시절
1995년 광주비엔날레 참가기 3

제천 수산면 대전리 '마을이야기학교'에는 이상하게도 여름철이 가까이 오면 이래저래 사람들이 꼬인다. 엊그제 월요일엔 학교에 새로 입주하는 작가들의 전시회, 《칠판레지던시전시회》가 열렸다. 작가로는 상시 입주작가인 장창과 이번에 새로 입주하는 허윤선, 해인, 모하메드(이집트 출신으로 독일 훔볼트대학 식물학박사 이혜정과 부부간이다-이들은 같이 입주해 있다)가 각자 작품들을 만들어 전시하거나 자기의 스튜디오를 개방하는 날이다.

수산면 슬로시티 추진회장과 간부들, 다른 마을의 이장님들, 그리고 마을의 이장, 노인회장 부녀회 회원님들이 오고 옆 덕산면의 간디 공동체(?)에서 젊은이들이 꽤나 많이 왔다.

7시에는 대전시립미술관의 김준기 학예실장이 마을 공동체에서 활동하는 예술가들에 대한 사례발표 시간이었다. 그런데 그 사례가 좀 거시기(?) 했다. 바로 평택 대추리 마을의 미군부대 이

주 반대 투쟁기를 다큐로 찍은 영상이었다. 마을 주민들을 대상으로 한 특강이라 좀 아슬아슬한 마음이었는데 한편으론 마을살리기나 마을 지키기가 다 지난한 과정을 밟아야 하므로 대추리 마을 사례를 화끈하게 잘 보여 줬다는 생각도 들었다. ㅎ

광주에서 대규모 국제 미술전이 열린다는 사실에 많은 미술인들이 흥분했다. 나중 참여 작가가 된 나도 마찬가지였다. 광주는 광주5·18로 큰 상처를 안고 살고 있는 도시가 아닌가? 또 광주 5·18로 피해자들이나 가해자들만이 아니라 모든 국민들이 내상을 입고 살아가지 않는가? 내가 할 수 있는 일이 무언가?

나는 이 광주의 트라우마를 내 그림을 통해 치유하고 싶었다. 무슨 뾰족한 표현이 없을까? 고민에 고민을 거듭했다. 7월이었다. 고민을 하다 화실이 있는 지하실에서 밖으로 나오면 7월의 빛나는 태양 아래 싱그러운 플라타너스가 도심 길거리에 늘어서 있었다.

그 순간 플라타너스의 '푸르름'이 내 머리에 꽂혔다. 바로 저거다. 광주 5·18의 도상에 저 '푸르름'을 오버랩시키는 거다.

한번 정해지면 사정없이 밀고 나가야 한다. 마치 막 떠오른 영감이 사그러지기 전에 해치워야 할 것처럼 말이다. ㅎ

그래서 광주 5·18의 대표적인 도상, 도청 앞에서 시위대가 무장한 계엄군들에게 쫓기는 도상을 흑백으로 그리고 그 위에 느닷없이 공중에 떠 있는 플라타너스를 한 그루 그려 넣었다. 그 작품이 〈5월 광주의 푸르름〉이란 작품이다. 나중에 특별상으로 지명 받은.

설치 작품의 구상도 끝내고 3김의 정치판에 대한 풍자화도 만들었다. 또 나의 장기인 호미와 곡괭이를 이용한 오브제에 이야기를 집어넣어 만든 독특한(?) 오브제 작품도 만들었다.

9월인가 10월인가 개막 일주일 전쯤에 만든 작품들을 싣고 작품

설치하러 광주로 내려갔다.

와! 내려와 보니 전시 장소인 광주비엔날레 전시관 근처는 온통 아수라장이었다. 건물이 다 완성도 안된 것 같았다.

전시 조직위의 직원들과 광주시에서 나온 공무원들, 심지어는 인근 부대의 군인들까지 동원되어 온통 난리를 치고 있었다.

전시장 내부는 서로 자기 작품들을 하겠다고 덤비는 작가들, 전시 조직위 직원들, 외국의 커미셔너 및 보조원들, 통역들, 취재 기자들이 섞여 돌아가는 거대한 난장판이 만들어지고 있었다. 휴~.

그 북새통 속에 내 자리를 배정받았다. 아니 배정받기 전에 먼저 나의 선생님이신 임영방 조직위원장님이 먼저 작품을 보시고 싶어 하셨다. 아마 내 작품의 정치적인 성향에 대해 귀띔을 받으신 모양이다.

나의 옛날이야기 59- 공주사대 미술교육과 교수 시절
1995년 광주비엔날레 참가기 4

엊그제는 '녹색전환연구소' 창립 행사에 참여했다. 녹색당 산하의 연구소다. 나랑 강대인 선생 등은 이 연구소의 고문으로 추대(?)됐다. 이사장은 '녹색 평론'의 김종철이다. 녹색 전환? '녹색'의 가치로 이 사회를 전환(?)시키기 위한 연구소일 것이다. 반핵으로부터 녹색 정치의 실현에 이르기까지 모든 것을 다 포함하고 있다. 이 '녹색전환'이 기존의 틀을 벗어난 새롭고 즐거운 상상력으로 무장한 전환이 될 수 있을까? 물론 될 수 있다. 이 전환에 참여하고 후원하는 사람들이 있으면 말이다. 후원을 원하는

폐친들은 아래로 연락하고 후원하시라. 절대 자발적으로 ㅎ.
후원회원 가입신청; www.kgreens.org/76595
후원계좌; 농협 302-0515-0857-81(예금주:김종철)

그때 서울에서 그려서 내려온 내 그림 속에는 3김(김대중, 김영삼, 김종필)의 얼굴이 들어간 완전 정치적 그림이 있었다. 뭐 우리나라 정치판을 풍자적으로 묘사했지만 내 생각에도 그렇게 잘된 그림은 아니었다. 그런데 나의 은사이자 임영방 광주비엔날레 조직위원장님께서는 다 그려 가지고 내려온 내 그림 중 딱 이 그림만 가지고 좀 문제가 있다고 지적을 하시는 게 아닌가?

선생님이 내 그림을 친견(親見)하시겠다더니 결과적으로 일종의 검열(?)이 되어버렸다. 일을 대형 스캔들로 키울까 하다가 못이긴 체 양보하기로 했다. 양보보다 미숙한 정치화보다는 광주의 5월 정신을 더 그리기로 한 것이다. 광주비엔날레 현장에서 나의 '5월 광주의 푸르름'을 연작형식으로 더 그리기로 결정했다.

북새통 속에서 나의 추가 연작들이 현장에 내려와 있던 서울미대생(자원봉사자로)들의 도움으로 이삼일 만에 완성할 수 있었다. 그 그림들이 〈그해 5월 광주의 푸르름〉과 〈5월 광주에 대한 기억〉등이다.

그 다음은 내 부스에 설치하는 작업이 남았다.

다들 정신없이 자기 작업과 설치에 전념하고 개막식 전날 서울에서 내려온 작가들은 다 같이 잡아 놓은 한 호텔 방에 모였다.

누가 있었는지 다 기억은 못하지만 유홍준과 임옥상은 분명 같이 있었다. 그날 화제는 자연히 내일 개막식 때 발표하기로 한 수상작가에 대한 것이었다. 대상과 권역별로 특별상을 4명 주기로 되어 있는데 커미셔너 유홍준에 의하면 심사위원들이 지금 막 심사를

하고 있단다. 내일 새벽에는 누군지 통보가 올 것이라고 한다.

 방안에서 대부분 임옥상이 한국 작가에 배당된 특별상이나 대상을 받지 않겠냐 하는 것으로 의견이 기울었다. 나도 참가 작가로서 배는 아팠지만 아주 넉넉한(?) 선배인양 임옥상을 추켜올리고 상금은 어디다 쓸 거냐고 넘겨짚어 물어보기도 했다. 그 와중에 임 화백은 진짜 수상을 귀띰 받았는지 느닷없이 같이 내려온 후배에게 자기의 옷을 세탁소에 맡겼는지를 물어보는 것이었다. 다들 한바탕 웃었다.

 마치 수상식에서 입을 옷을 챙기는 것으로 알고 다들 음~ 무슨 귀띰을 받은 모양이라고 짐작들 했다. ㅋ

 -다음 회는 뱀에 물린 꿈을 꾸고 난 후 특별상 수상을 통보 받은 이야기 ㅎ

나의 옛날이야기 60- 공주사대 미술교육과 교수 시절
 1995년 광주비엔날레 참가기 5

 계속 비가 내린다. 마르케스의 『백년의 고독』에서는 비가 몇 년을 내리던가? 거기 마콘도(마을)에서는 비로 모든 게 다 떠내려 간다. 그 동안 쌓아 올렸던 과거의 모든 역사와 기억과 가족의 내력까지, 지상의 모든 게…. 이 비도 1년만 줄기차게 오면 나와 내 주위의 모든 중생들의 삶도 다 떠내려 보내지 않을 까? NLL과 국정원과 박근혜까지도 ㅎㅎㅎㅎㅎㅎ

아 참 그렇지!

개막전 날 여관방에 모여 뒤풀이를 끝내고 다들 자기 방으로 흩어져 골아 떨어지지 않았겠나.

그런데 갑자기 나한테 정말 엄청난 큰 뱀이 나타났다. 그것도 녹색의 큰 뱀이었다. 혹 아나콘다? 뭐 하여튼 무서워 몸서리치면서 도망치기 시작했다.

이리로 가면 이리로 쫓아오고 저리로 도망가면 저리로 쫓아왔다. 그렇게 도망치고 있는데 갑자기 또 한 명이 같이 도망치고 있는 게 아닌가? 아니 없어도 될 마당에 갑자기 나타나 나의 도망질을 혼잡스럽게 하는고?

숨을 헉헉 몰아쉬면서도 나는 그 갑자기 나타난 그 친구를 옆으로 밀면서 따로따로 도망치자고 외쳤다. 그래서 둘이 따로 도망치는데 그 크고 푸른 뱀은 나만 쫓아 오지 않는가? 네미 환장할ㅎ

그러더니 급기야 나를 덮쳤다. 그 크고 푸른 뱀이. 헉.

잠이 깼다. 그 꿈이 너무 생생해 비몽사몽간에 마치 내가 뱀의 몸속에 들어와 있는 것 같은 착각이 들었다.

그리고 조금 있다 전화가 걸려 왔다. 광주비엔날레 전시총감독 이용우였다. "아 거기 김정헌 선생이시죠?", "그래요 새벽인 것 같은데 어쩐 일이요?", "축하합니다. 선생님이 이번 비엔날레 특별상 수상자로 결정 됐습니다", "엥? 내가?", "오전 개막식에서 발표하고 수상하시게 됩니다."

갑자기 조금 전에 꿈에 내가 뱀에 잡아먹힌 게 떠올랐다. 아 그게 바로 상을 받는다는 걸 뜻하는 꿈이었구나 ㅎ

그러면 내 옆에 갑자기 나타났던 꿈속의 그 친구는? 바로 전날 뒷담화 깔 때 대부분 수상자로 떠들어댔던 임옥상인가? 수상식에 입을 드레스(?)까지 준비했던? 설마?

1995년 9월 20일 그렇게 말 많았던 제1회 광주비엔날레의 막이

올랐다. 거기서 나는 특별상 4명 가운데 한 명으로 수상을 하게 된다. 그런데 기대했던 상금은 없고 달랑 '행운의 금열쇠'를 하나 받았을 뿐이다. 대상을 받은 쿠바 작가 쿠쇼(맥주병 위에 보트를 올려 놓은 설치 작품 있잖은가?)는 상금이 무려 4만 불이었다. 그래도 특별상이 명예라고 하니 참을 수밖에. 수상 기념으로 쏜 술값이 훨씬 더 들어갔으니 헉.

후회가 된다. 아예 꿈에서 내가 잡아먹히는 게 아닌데 그랬나?

나의 옛날이야기 61- 공주사대 미술교육과 교수 시절
1995년 광주비엔날레 참가기 6

그 당시 대상을 받은 쿠쇼는 쿠바를 탈출하던 쿠바 난민들-보트피플들을 그렇게 표현해 관객들의 많은 관심을 받았다. 그 후 그의 작품은 2002년도 미국에 갔을 때 유명 미술관에서 본 적이 있다. 여러 개의 배를 천정에 매단 설치 작품이었다. 아마도 그는 광주비엔날레 이후에 상당히 주목받는 작가가 되었을 것이다.

그날 개막식 이후에 관람객 수가 언론의 초미의 관심이었다. 한달 쯤 지나서 100만 명이 넘네 아니네 했다. 정말 이렇게 세상의 관심을 끌게 될 줄이야. 하긴 모든 국민들이 광주 5·18로 광주에 빚진 게 있는 게 아닌가? 여기에 광주 시민들을 폭도로 몰아부치던 조중동 등 온갖 매체들이 이번 광주비엔날레를 기화로 기회가 왔다는 식으로 찬사를 갔다 퍼부었으니. 이렇게 대중들은 이중으로 속는다.

쏟아져 들어오는 관객들이 내 부스에도 무수히 왔다 갔다. 내 작

품 중에는 대기업 로고를 화판 가득히 붙이고 그 가운데 농촌에서 쓰는 곡괭이를 걸어 놓고 그 위에 '한푼 줍쇼'라는 글귀를 적어 넣은 그림이 있었다. 그 그림 아래는 곡괭이에 걸려 있는 안전모를 설치해 놓았는데 관객들은 정말 이 안전모에 수없이 많은 동전들을 던지고 갔다. 거기를 지키던 자원봉사자에 의하면 하루에 10만 원을 웃돌 때도 있다는 것이다.

이 그림 말고도 대기업들(재벌그룹)을 비판적으로 묘사한 그림이 또 있었다. 여기엔 '정치, 경제, 종교' 세 장면이 있는데 경제에 대표적으로 '삼성'을 내세웠다. 테헤란로를 원근법으로 그리고 삼성의 로고가 역원근법으로 배치되었다. 삼성이라는 재벌이 우리나라 경제를 쥐락펴락하는 '마술적' 힘을 풍자적으로 표현한 것이다.

그런데 개막 첫날 내 부스에 삼성의 홍라희여사가 나타났다. 삼성이 이번 비엔날레에 50억 원을 후원했다고 하니 아마도 VVIP로서 내왕했을 것이다.

그는 내 서울미대 2년 선배이기도 하다. 한 번도 대학에서 본 적은 없지만.

그녀는 나를 아는지 모르는지 특유의 미소를 지으며 우아하게(?) 내 부스를 둘러봤다. 삼성 사장들이 배행을 하고 있었는데 그 중 한명이 내게 왜 이렇게 삼성 마크가 많냐고 약간 짜증스럽게 물어 왔다.

내 대답은 이랬다. "삼성이 제일 크고 중요한 기업이니까."

그 뒤는 '정말, 제발 잘 좀 해라'다. 그런데 그 말은 생략했다. 이 말을 들은 홍여사는 여전히 애매모호한 웃음을 띠운 채 다른 부스로 자리를 옮겼다.

이렇게 제1회 광주비엔날레는 마치 장터처럼 시끌벅적하게 지나 갔다.

이런 예술행사로 광주의 상처가 치유되리라곤 볼 수 없지만 이런 식으로라도 우리는 광주를 끊임없이 위무해야 하지 않을까?
 그래도 요즘 뻔뻔스러운 전두환에 대한 추징금 사건에서 보듯이 미술품이 어느 기업이나 권력의 비자금으로 동원되는 일보다는 훨씬 명분있는 일이 아닌가?
 정말 왜 미술은 이런 비자금과 뒷거래에 이용되는 것일까? 한 미술가로서 자괴감을 금할 수 없다.

나의 옛날이야기 62- 공주사대 미술교육과 교수 시절
 공주대 교수들과 중국여행을 가다 1

 지난 토요일엔 아트선재에서 주관하는 DMZ 프로젝트의 오픈 행사로 철원 DMZ 지역을 다녀왔다. 뭐 사람이 별로 안 갈 줄 알고 머릿수 보태주러 갔더니 웬걸. 버스가 6대가 갔다. 기획 총괄 감독 김선정 때문인지 외국 작가들이 버스 한 대를 넘었다.
 나는 이미 1989년 민미협 시절부터 그 지역을 답사다닌 형편이라 그 지역을 대충은 다 알고 있어 별 흥미가 없었다. 그런데 현발 때 갔던 고석정 일대의 한탄강 풍경은 나로 하여금 과거의 기억을 일깨웠는데…. 임꺽정 동상과 비행기와 탱크 등이 혼합으로 여기저기 널려 있어 그 일대는 그야말로 과거의 기억과 안보관광이 짬뽕을 이루어 나를 혼란스럽게 했다.
 그 전에 갔던 답사는 강원도 고성의 DMZ박물관 전시기획위원으로 참가했었는데 그때 안내를 맡았던 한 인사로부터 들었던 얘기가 생각났다.

그 유명한 노동당사 옆에서였다. "여기 나 있는 돼지풀(아직도 나는 돼지풀을 정확하게 식별하지 못한다)은 미군 군화에 묻어 온 돼지풀인데 저 쪽에 있는 돼지풀은 중공군 군화에 묻어 온 돼지풀입니다. 이 미국 돼지풀과 중공 돼지풀은 아직도 전쟁 중에 있습니다. 서로 영역 다툼이 치열하죠."

묘하게도 우리가 간 날이 정전 60주년을 맞은 날인데 돼지풀들은 왜 아직도 전쟁을 하고 있을까?

1989년인가. 공주대 교수 중에서 중국사를 하는 후배(정하현 교수)가 중심이 되어 중국을 여행하는데 같이 가자는 제안을 받았다. 1월인가 2월인가 설날, 그러니까 중국으로서는 춘절 가까운 시기였다. 일행은 6명이었다. 인천에서 배를 타고 위해로 들어가 산동성 일대를 조그만 버스로 여기저기 둘러보고 공자의 고향 곡부(취푸)로 해서 태산을 올라보고 지난으로 나와 비행기로 시안으로 가기로 되어있었다.

그 다음 일정은 시안에서 남쪽의 양즈강의 중류 이강으로 해서 배를 타고 충칭까지 갔다가 계림으로 해서 광저우로 빠져 나와 홍콩으로 해서 돌아오는 꽤 긴 여행이었다.

하여튼 후배들이 세 명 있고 그들이 하자는 대로 몸만 따라다니면 되니까 꽤 편한 여행이었다. 게다가 조선족 가이드가 하나 붙고 현지에 가면 현지 가이드를 한 명 더 붙여 움직였다.

중국이 개방한지 얼마 되지 않아 인건비나 물가가 싼 편이었다.

현지 가이드도 대부분 조선족을 썼는데 산동성 위해와 연대 지역의 현지 가이드도 묘령의 빼어난 조선족 여자였다.

나야 워낙 여자에 담백한 사람이라 묘령의 조선족 가이드가 미인이건 아니건 상관이 없었지만 같이 간 일행 중에는 다 나 같을 수

는 없지 않은가?

뭐 그렇다고 무슨 일이 벌어진 건 아니다. 다만 우리 중 한 명이 꽤나 집요하게 그 가이드 언니를 졸라 하루는 그 가이드가 우리 일행을 자기의 집으로 초대를 했다. 다들 환호(?)하며 그 초대를 반겼는데…… 그 가이드가 사는 집에는 그녀의 부모들이 온갖 춘절 음식을 해 놓고 우리를 기다리고 있었다.

정말 오랜만에 중국에 사는 조선족 동포의 집에서 즐거운 시간을 보냈다. ㅎ

나의 옛날이야기 63- 공주사대 미술교육과 교수 시절
공주대 교수들과 중국여행을 가다 2

지난 주 토요일은 미루고 미루던 촛불집회에 나갔다. 무더위가 기승을 부리는 밤이었지만 즐거웠다. 우리 집사람도 나오고 이부영, 정대철 전 의원들과 신인령 전 이대 총장 등과 합세하여 밤 9시까지 촛불을 들고 그 근처의 복집에 가서 맛있게 소주 한잔(사실은 소맥 여러 잔)을 빨았다.

국정원과 짜고 대통령이 된 유신공주 박근혜가 싫어 집회에 나갔지만 사실 집회 후의 한잔이 좋아 나간 거다. 오늘 또 집회가 열린다. 페북친구들 가운데 생각있는 사람들은 서울광장에 다 모여라.

산동성의 성도 지난으로 나와 시안까지 비행기로 가게 되었다. 가이드 함 군의 인솔에 따라 수속을 마치고 비행기에 탑승하러 들

어갔다. 탑승 비행기까지 걸어서 가야 했다. 한참을 걸어서 대기 중인 비행기까지 일행이 오긴 했는데. ㅎ

비행기가 너무 작았다. 이 비행기가 맞나? 또 비행기 앞에는 트랩이 아니라 그냥 사닥다리 같아 보이는 이동식 계단이 설치 되어 있는 게 아닌가?

또 비행기 옆에 제복 비슷한 걸 걸치고 쭈그리고 앉아 있긴 했는데 앞의 단추가 몇 개가 풀어져 있었다. 함 군이 그러길 이 비행기의 조종사라고 한다. 헉! 그냥 시골 버스 운전사 같은데. 잉?

그래도 할 수 없이 비행기에 사닥다리를 타고 올랐다. 한 40명(버스 정원과 거의 같았다) 정도 타려나? 옛날 군용기를 개조한 비행기였다. 아래 바닥은 무슨 철판 같은 걸로 막아 놓긴 했는데 사이 사이로 밑이 보이기도 했다.

나는 겁이 덜컥 났다. 비행사가 올라타고 문을 닫고 시동을 걸었다. 꼭 버스 그대로였다.

눈을 꼭 감았다.

그러나 내 걱정은 기우였다. 이 꼬마 비행기는 잘 날아 서안에 아무 이상 없이 도착했다.

나의 옛날이야기 64- 공주사대 미술교육과 교수 시절
공주대 교수들과 중국여행을 가다 3

지난 토요일에 시청 앞 촛불 집회에 또 나갔다. 사회랑 연사들이 마음에 안 들었지만 빼곡이 들어 찬 시민들과 같이 촛불 파도 타며 함성 지르는 재미에 시간가는 줄 몰랐다. 덤으로 프라자 호

텔 뒤편으로 우리 일행들-황세준을 비롯해 나중에 모인 것을 보니 15명이 넘었다-은 집회 평가(?)를 위해 한 술집에 다시 모였다. 집회 내용에 대한 평가와 잡소리로 뒷풀이를 하는 중에 마누라와 나는 일찍 자리를 피해 집으로 돌아왔다. 물론 그때까지 먹은 술값은 당근 '꽃보다 할배'인 내가 지불하고 헉!

병마용과 비림 등 서안의 관광을 마치고 우리는 23시간짜리 기차를 타고 이강으로 향했다. 우리는 외국인 전용 칸에 타 그런대로 편하게 왔지만 공자의 고향 곡부에서 맛있게 먹었던 술, 쿵푸가주를 몇 병 사 넣고 여행을 다녔는데 그만 기차 여행 중 뚜껑이 새(왜 사회주의 국가들은 병뚜껑을 허술하게 처리하는지. 그 당시는 그럴 수밖에 없었겠지. ㅎ) 그 독한 고량주 냄새로 밤새도록 머리가 지끈거렸다. 귀국해서도 한동안 중국집에서 고량주를 시키지 못했다.

밤새 기차를 타고 만 하루 만에 양쯔강 근처(나는 어딘지 확실히 모른다.)에 내리는 줄 알았더니 가이드 함 군이 말하길 우리의 일정인 이강에서 배를 타고 충칭까지 가는 뱃길은 겨울(강물이 얼어)이라 운행을 안한단다.

그래서 행선지를 바꾸어 급히 우리는 악양에서 내리기로 했다. 그저 삼국지에 나오는 악양과 두보(우리 일행 중에는 한문과 교수들이 둘이나 있었다.)의 동정호 때문이었다.

그때 저녁에 내린 악양역 앞 광장은 많은 인파와 짐들이 가득 메우고 있었다. 그때 갑자기 한 역무원(?)인지 공안원 같은 제복 입은 자가 나와 막대기를 휘두르며 호루라기를 불며 무어라고 고함치자 죽은 듯이 있던 광장의 인민들과 짐들이 움직이기 시작했다. 줄을 다시 맞추고 앉았다 일어났다를 계속 반복하는 것이었다. 어둑할

무렵의 그 광경은 거의 판타지였다.

와! 이런 빌어먹을 인민 공화국이 어째 저런 짓을 ~

하긴 이 인민들은 춘절 때 기차 타려고 며칠째 여기에 진을 치고 있는 거란다.

그 바다 같은 동정호와 삼국지에 나오는 악양시보다 역 앞에서의 이 장면은 지금도 내 기억 속에 확고히 자리잡고 있다.

나의 옛날이야기 65- 공주사대 미술교육과 교수시절
공주대 교수들과 중국여행을 가다 4

　제천 대전리 '마을이야기 학교'의 〈한밭들 마을 영화제〉를 치루기 위해 그 날 하루 만에 무대 데크 만들다 허리가 나가 며칠째 한의원에서 치료 받느라 이 옛날이야기도 한동안 잊고 지냈다. 더위도 이제 한풀 꺾였으니 다시 시작해 보자ㅎ.

우리 일행은 악양을 이틀 정도 둘러보고 무한으로 빠져나왔다. 무한은 양자강 중류의 상업 교통의 요충지로서 한구 무창 한양을 합쳐 대도시가 되었다고 한다. 인구가 몇천만? 하여튼 무진장 큰 도시다.

우리는 무한대학을 방문하고 황학루를 오르고 무한의 여기저기를 돌아다녔다. 여기 양자강 일대의 악양과 무한은 무슨 인연인지 2006년도에 한국문화예술위원회의 위원으로 한명희 선생(그도 위원 중 한 명이었다.)이 이끄는 국악공연단과 함께 다시 방문하게 된다.

무한의 현지 가이드를 무한에 도착하자마자 만났는데 미인에 다

가 프로 바둑 기사였다. 이름도 매이욤(매염梅艶-내가 기억하는 바로는)이라고 했다. 지금은 중국도 프로 기사의 위상이 달라졌겠지만 그 당시에는 프로 기사라 해도 먹고 살기가 힘들어 알바식으로 관광 안내원을 하고 있었다.

우리로서는 반갑기 그지없었다. 그녀가 미인이기도 해서였지만 우리 일행은 나를 비롯해 일급에 해당하는 바둑 고수들이 서너 명 있었으니까 말이다. 인천에서 밤배를 탈 때도 우리는 조그만 간이 바둑판을 가지고 탔고 네 명은 돌아가며 바둑을 두며 오지 않았던가?

우리는 둘째날 그녀를 졸라 찻집 같은 데를 정해 그녀와 한판 겨루기로 했다. 관광은 미루어 놓고 말이다. 먼저 나와 한판 겨뤘다. 두 점 바둑이었다. 내가 졌다. 물론 교양 있는 나로서는 프로인 그녀를 대접하고 싶었다. 그래서 살살(?) 뒀다고나 할까?

그런데 정정호 교수(우리 일행 중 최고수로 학교에서도 그를 당할 자가 없다.)는 굳이 그녀와 호선대국을 고집하더니 첫 판을 이겨 버렸다. 매이염의 얼굴이 약간 상기되더니 한판 더 두자고 청을 했다. 그래도 명색이 프론데 한국에서 온 아마추어에게 지다니 … 분했던 모양이다. 내가 쓰루가이드를 통해 말렸다. 일정이 있기 때문에 저녁으로 미루자고 한 것이다. 그녀는 자기의 직분을 생각해선지 아쉬움을 나타내며 동의했다.

저녁으로 미뤄진 바둑시합은 저녁회식 자리에서 물 건너가 버리고 그녀는 애인을 만나러 가는지 우리와 작별을 고하고 일찍 헤어졌다.

그때 여행을 같이했던 우리 여행팀은 지금도 만나면 매이욤(매화)타령이다. ㅋ

화가들과 실크로드를 가다-1

요즈음 읽고 있는 제러드 다이아몬드(이름이 뭐 이래?)의 『총, 균, 쇠』는 무시무시한 (?) 인류학 책이다. 『총, 균, 쇠』를 먼저 획득한 유라시아 대륙의 인류가 먼저 발전하면서 다른 대륙을 살육 지배한, 인류의 1만 3천 년의 역사를 다루고 있다. 정말 끔찍한 인류사다.

지금 우리가 살아 있는 것은 거의 기적이 아닐까? 요즘 '국정원'의 행패를 보면 이들이 마치 '총, 균, 쇠'를 누구로부터 하사받아 무소불위로 날뛰며 '민주'를 파괴하고 있다는 생각이 든다. 하여튼 무슨 책을 읽으면 과도한 상상력이 나를 괴롭힌다. ㅎ

그 당시에 무슨 여행 팔자가 피려는지 화가들과의 실크로드 여행에 초청됐다. 아마 공주대 교수들과 중국여행 갔다 온 다음해 일 것이다. 그러니까 1990년 여름이지 싶다.

이 여행은 동아 그룹의 최원석회장의 부인인 배인순(옛날 펄시스터즈의 언니)씨가 경영하던 동아미술관의 계획으로 만들어졌다. 열 명 정도의 화가들이 참가했는데 그 일행에 나도 끼게 된 것이다. 손장섭. 한만영, 최동열, 임옥상, 오치균, 황재형, 오원배 등 쟁쟁한 화가들과 같이 12박 13일의 여행이다.

배인순 여사와 잘 아는 미술평론가 윤범모의 기획이었고 우리가 1차로 다녀온 이후에 몇 해 더 시도된 걸로 알고 있다.

모든 경비를 동아미술관이 지원하고 화가들은 다녀온 이후에 동아미술관에서 주최하는 《실크로드》전에 작품을 출품하고 그 중에 한 두 작품을 미술관에 기증하는 조건이다.

먼저 서울에서 서안을 거쳐 위그르인들의 수도 우르무치를 먼저 갔다. 거기서 우루무치와 주위를 둘러보고 다시 기차와 버스를 이용해 서안 쪽으로 나오는 코스다. 거의 사막을 횡단하는 코스다. 손오공이 갇혀 있다 삼장법사가 구해줘 풀려난 화염산을 지나 투르판에서 이박인가를 하고 설산 옆을 지나 둔황 막고굴로 해서 유원과 란주의 만리장성 서쪽 끝을 갔던 기억이 가물가물 하다.

서안으로 다시 나와 사천성의 성도로 해서 티베트까지 비행기로 가고 거기서 다시 네팔로 나가 인도로 해서 홍콩을 거쳐 돌아오도록 되어 있었다.

원래 떠날 때부터 동아그룹의 동아여행사(?)가 지원을 담당해 여행에 아무 불편이 없었다.

그런데 여행 중 문제는 항상 술이었다. 우리 일행 중에 좌장은 역시 제일 선배인 손장섭 형이었지만 그래도 일행의 중심은 가장 인품(?) 있는 나일 수밖에 없었다.

그건 그렇고 손장섭 형은 원래 양전한 성격이기도 했지만 떠나기 전 치질로 갈까 말까하다가 에라 모르겠다하고 온 처지라 여행 중에 힘들어했다. 그런데도 술만 나오면 치질로 곪은 부위를 술로 터트린다고 양주로 병나발을 불곤 했다.

또 술 잘 먹는 한 화가가 있었으니 그는 한만영이다. 그는 소리도 없이 내 옆에 앉아 가져온 소주를 까서는 '자 생명수 한 잔 하슈'다. 다들 술을 잘마시니 여행이 즐거울 수 밖에 없었다.

그러나 술을 좀 과하게 마셔 가끔 뜻하지 않은 이벤트도 만들어졌으니 다음 편을 기대하시라.

 화가들과 실크로드를 가다-2

 우울하다. 아주 대놓고 유신시절로 돌아가고 있다. 검찰총장이
건 뭐건 말 안 듣는 놈들은 죄다 잡아 뽑는다. 박정희부터 쿠데타
로 권력의 정당성을 확보 못해 안달이더니 이번에는 그 딸이 '국
정원 댓글사건'으로 선거법 위반에 연루될까봐 노심초사다. ㅎ

실크로드는 나를 흥분시켰다. 이 머나먼 길을 따라 아랍의 상인들
이 신라의 경주까지 갔다는 게 아닌가? 그런데 이번 실크로드 여행
은 화가들끼리의 여행이라 은근히 동업자(?)의 경쟁심을 촉발시켰
다. 게다가 임옥상까지 같이 갔으니... 그를 화백이니 뭐니 하는 호
칭없이 이름만 부르는 것은 그가 숙명적으로 내 평생 후배였기 때
문이다.

 다들 알겠지만 그는 내 고등학교 4년 후배에다 서울미대 후배는
물론 사회에 나와서 '현실과 발언' 활동까지 내 뒤를 졸졸 쫓아 다
녔다. 아무리 내가 피하려고 해도 그게 쉽지 않다.

 혹자는 그런 유능(?)한 후배를 배척(?)하려는 나를 좀스럽게 보는
눈치다. 그런데 바로 그의 유능(다른 사람들은 그의 장점으로 여기
는)이 문제다. 똥구멍에 우라늄인가 플로토늄을 박아놨는지 무소
불위 수퍼에너지, 올마이티 화가다.

 솔직히 말하자면 그가 너무 유능한 게 나는 싫다. 후배가 좀 평범
해야 선배로서 가닥지가 서는 게 아닌가? 좀 빈 구석이 있어야 선
배로서 채워 줄 여유도 갖지 않겠는가?

 하여튼 유능탁월한 임옥상과의 실크로드는 그 때문에 즐거움을
만끽하면서도 은근 슬쩍 동업자로서의 긴장을 늦출 수가 없었다.

그래도 그는 선배인 나한테 깍듯하게 대한다. 말로는 항상 '존경하는 기똥찬 선배님' 운운한다. 인품으로는 그가 나를 따를 수 없으니 당연한 일이다.

버스를 타고 사막을 횡단할 때 그는 항상 나에게 시비를 건다. "저기 보이는 풍경은 내가 다 그릴테니 형님은 저기(별 볼일 없는)나 그리슈." 그러면 나는 삐져 "에라 그것까지 네가 다 그려라." 그래놓곤 나는 임옥상이 욕심내는 그 풍경을 마음속에 감성으로 담는다. 그가 진짜 카메라로 담는 것보다는 내가 내 눈을 통한 감성의 카메라가 더 나을 때가 많으니 그가 그것을 어찌 알겠는가?- 이건 순전히 내 생각이다. ㅎ

나의 옛날이야기 68- 공주사대 미술교육과 교수 시절
화가들과 실크로드를 가다-3

왜 내가 후배 운운하며 임옥상을 화제의 중심에 놓는가? 이 실크로드 여행에서 가장 극적인 해프닝이 그와 나 사이에 벌어졌기 때문이다. 어디서?

아마 네팔의 수도 카트만두였을 것이다. 그날 일행은 히말라야가 보이는 전망대와 시내 관람 일정을 끝내고 한국 식당에서 푸짐한 안주에 술(아마 한국 소주?)들을 꽤 많이 마셨다.

임옥상이 있는 자리에서 점점 그의 목소리가 커지고 있었다. 우리를 지원해 주는 동아그룹 계열의 여행사 직원들이 2~3명 같이 왔는데 임옥상이 그들에게 그 동안의 불편함(나는 하나도 불편한 게 없었는데 ㅎ)을 야단을 치기 시작하는 게 들렸다.

아! 속으로 웬만큼 하고 관두지... ㅉ

아니 지가 대장도 아닌데... ㅉ

한두 번 말렸는데도 계속된다. 에이 호텔로 돌아가야겠다, 해서 몇 몇 일행들이 먼저 호텔로 돌아와 로비에서 숨을 돌리고 있는데.

곧이어 임옥상과 나머지 일행이 들어오더니 호텔 로비에 다 같이 둘러앉자마자 임옥상이 큰소리로 여행사 쪽의 잘못을 또 꺼내들며 회의를 하자는 거다. 무슨 회의?

아무도 제지하는 사람이 없어 할 수 없이 내가 나섰다. "고만 해", "임마 네가 뭔데 나서서 지랄이야."

나도 술을 먹은 김에 좀 오바한 모양이다. 임옥상이 반격한다. "뭐 지랄이라니 말 조심해, 씨발"

"어 막나가", "이게 어따대고 덤벼 덤비긴"

그러면서 얼떨결에 호텔 로비에 놓여 있는 수반을 들어올려 던질 자세를 취했다. 그랬더니 맞은편에 앉아 있는 임옥상이 '던질테면 던져 보슈'하며 약을 올린다.

그런데 네팔의 호텔이 다 그런가?

수반 안에 들어 있는 몇달된 썩은 물이 수반을 들어올리는 순간 나한테 다 쏟아졌다. 어이쿠 뭐 이런 썩은 냄새가 헉.

던질 자세를 취했으니 제스쳐를 마무리 지어야 했다. 할 수 없이 수반은 힘없이 날아가긴 날아갔다. 임옥상이 재빠르게 캐치하여 탁자 위에 다시 올려놓는다.- 뭐야 이건 잘 훈련된 연기를 하는 거야?

다들 그제서야 뜯어말리고 나와 임옥상을 각자 데리고 자기 방으로 올라갔다. 냄새 때문에 샤워를 하고 나왔더니 몇 명이 나의 방으로 임옥상을 데려왔다. 화해를 시킬 목적으로 말이다.

그런데 억울한 건 나인데 임옥상은 뭐가 억울한지 계속 흑흑 대며 울었다.

다음 날 버스로 이동하면서 내가 먼저 어제의 소동 사과했다. "에 어제는 막간을 이용하여 사랑하는 후배 임옥상에게 구정물로 세례를 주기 위해 내가 먼저 구정물을 뒤집어 썼습니다."

그 현장에 있었던 사람들 말고는 뭐가 세례며 뭐가 구정물인지 이해가 안가는 모양이었다. 또 일일이 설명할 수도 없어 그냥 선 후배 사이에 일종의 '선후배 맹세' 같은 게 있었다는 투로 얼버무리고 지나갔다.

이 글을 쓰는 지금도 그 구정물 냄새가 느껴진다. 헉

나의 옛날이야기 69- 공주사대 미술교육과 교수 시절
화가들과 실크로드를 가다-4

네팔에서의 '구정물 셀프 세례 사건'은 그 다음날 서로가 화해로 마무리 되었다.

그 다음 일정으로 우리는 인도로 갔다. 잘생긴 인도 청년(우리가 예상했던 대로 그는 브라만 출신에 미국 유학까지 갔던 친구다 ㅎ)이 현지 가이드를 맡았다. 우리는 뉴델리에서 하루 묵고 타지마할에서 바라나시까지 기차로 갔다.

이 인도 여행 중에 하나 기억나는 일이 있으니 바로 광부 화가 황재형 때문에 생긴 일이다.

뉴델리에선가 우리 일행은 가이드가 안내하는 대로 뒤를 따라 갔는데 바로 관광객을 위한 전용 쇼핑몰이다. 먼저 인도의 미인들이 나와 현란한 배꼽춤으로 우리 일행을 맞는다. 우리 일행 중에서도 기골이 장대하고 얼굴이 흰칠한데다 터번까지 둘러써 마치 인도의

브라만 귀족에 거부같아 보이는 황재형에게는 미인 춤꾼들이 그 앞에 까지 바짝 다가가 더 요란스럽게 엉덩이를 흔들어 보인다. 입이 헤벌어진 황재형의 얼굴을 보고 다들 한마디씩 하며 웃지 않을 수 없었다.

그 다음 코스. 여러 가지 공예품 전시장으로 안내받아 그 하이라이트인 양탄자 전시장으로 안내 되었다.

다들 그런데 양탄자를 살 마음이 없었으므로 그냥 건성건성 보면서 빠져 나왔다.

그런데 황재형만 보이지 않는다. 이거 어케 된 거야?

할 수 없이 군기 반장(누가 시킨 것도 아닌데 이런데서 나는 항상 자진해서 군기 반장이다 헐)인 내가 다시 들어가 봤다.

짐작했던 대로 황재형은 미녀 판매원들에 둘러싸여 뭔가 연신 떠들고 있었다. "황, 이제 고마 가자", 내가 톤을 좀 높여 심퉁맞게 이야기하자 그는 "형님 이리 좀 와 보세요"다. '왜?'

"이 양탄자가 한 50만 원 한다는데 살려고요.", "야 광부 화가가 뭐 이런 양탄자가 필요해? 그리고 도대체 이걸 어떻게 가지고 갈려고 그래?", "돈은 있어?", "아니 다 보내 주고 돈은 물건 받은 다음 한국에서 부치면 된다는 데요~.", "너 물건 받은 다음 돈 안부치려고 그러지?", "히히 맞아요."

"야 인도상인들 너 몰라? 돈 떼먹었다간 평생 쫓아다녀."

후배의 마음을 헤아리지 못하는 쫍실한(?) 선배인 나는 야단치다시피 하면서 그를 강제로 끌고 나왔다.

그가 양탄자를 사는 게 배가 아파서가 아니라 밖의 일행이 한없이 기다리게 해선 안 된다는 공익(?)적인 이유에서 내가 군기를 좀 잡은 것이다. 이유가 되지 않는가?ㅎ

그 황재형이 이제 전시만 하면 그림이 고가로 다 팔린다고 하니 이

제는 그냥 명품 양탄자를 제 돈 다 내고 살 형편이 되지 않았을까?

나의 옛날이야기 70- 공주사대 미술교육과 교수 시절
-시민운동가들과 북구 쪽으로 생태 환경 여행을 가다 1

　지금은 감옥에 갇혀 있는 최열(환경재단 상임이사)이 주도해 핀란드 정부 초청으로 독일의 발틱해 쪽으로 뻗은 반도를 따라 올라가며 갯벌을 탐사하고 핀란드로 가 공식적인 일정을 끝내고 다시 네델란드의 암스테르담과 프랑스 파리로 해서 베를린을 거쳐 체코의 프라하로 가서 귀국하는 긴 생태 여행을 한 적이 있다. 97년이던가?
　그때 같이 간 멤버들은 지금도 민주당 의원인 이미경, 이석현의원과 환경운동연합 최열과 환경운동가 두세 명, 서울대 고철환 해양학과 교수(갯벌 전문교수), 안병욱 카톨릭대 역사과 교수, 카농의 이병철, 창원대의 양모 교수(이름이 생각 안 난다.), 한국일보 생태환경 기자 한명 그리고 임옥상과 나였다. 또 임옥상과 같이 가게 되었다. 운명이다. ㅎ
　독일 서북부 발틱해로 뻗어 있는 반도를 거슬러 올라가며 우리는 갯벌을 탐사하고 안내받았다. 서울대 고철환교수와 가까운 독일의 갯벌 해양교수(우리나라에도 몇 번 초청돼 왔다 갔는데 이름이 기억 안 난다)가 안내를 해주었다. 우리나라는 막 새만금으로 불리는 세계 최장(?)의 제방을 쌓아 갯벌을 파괴하기 시작하던 때였다.
　독일에서는 100년에 1미터가 겨우 조성된다는 갯벌을 정말 금싸라기처럼 아끼고 체계적으로 보존하고 있었다. 우리나라와는 너무 대조적이었다.

핀란드의 공식초청이었으므로 핀란드에서는 공식적으로 해당 정부 부서(환경부?)를 예방하고 안내를 받았다. 헬싱키에서 가까운 국립공원을 방문했는데 안내한 국립공원 연구원의 말로는 이 국립공원이라는 직장이 대학생들 간에 최고로 인기있는 직장이란다.

어째든 국립공원의 면적도 어마어마하지만 잘 관리되고 있는 것 같았다.

지금은 국내로 들어 와 활동하는 도예가 박석우(그는 고교와 미대 1년 후배다.)도 핀란드의 북쪽 산타클로스 마을(?)에 사는데 우리가 연락해서 헬싱키로 나와 저녁을 같이 먹었다. 국회의원들이랑 같이 와서 그랬는지 핀란드 주한 대사관의 초청 만찬이 있어 후한 대접도 받았다.

다시 네덜란드로를 거쳐 파리로 나와서는 그 당시 한국에 '파리의 택시 운전사'로 널리 알려진 홍세화 씨도 만났다. 물론 파리에서 활동하는 윤성진 등 미술가들도 만나고 핀란드처럼 파리의 OECD 대표부의 초청 파티에도 초대되었다.

나의 옛날이야기 71- 공주사대 미술교육과 교수 시절
-시민운동가들과 북구 쪽으로 생태 환경 여행을 가다 1

보길도의 박옥걸 대감이 같이 간 사람 이름만 죽 읊어대는 그런 밋밋한 얘기를 뭐하러 싣느냐고 점잖게 댓글질(?)을 했지만 생태 환경 여행을 간 사람이 그런 주제는 외면한 채 뒷담화 먼저 까면 좀 거시기해서 그랬던 거고 흠...

아무리 생태 환경 여행일지라도 엄숙하고 진지한 것만은 아니다. 가끔가다 휴식도 필요하다.

그래서 베를린에선가 프랑크푸르트에선가 우리 일행들(여자들은 빼고)은 사우나를 가기로 했다. 뭐 피로도 풀 겸 술기운도 뺄 겸해서 말이다. 그런데 독일의 사우나는 대부분 남녀 혼탕이라네. 거참 안갈 수도 없고. ㅉ

그래서 찾아 간 사우나는 들어갈 때 입욕료와 별도로 큰 수건을 하나씩 사서 들어간다. 나처럼 눈치 빠른 사람은 대번에 이 큰 수건이 남녀 혼탕이라 거시기 가리개용으로 쓴다는 걸 당연히 짐작했겠다.

하여튼 먼저 샤워를 하고 욕탕으로 용감(사실 이런 남녀 혼탕에서는 여자 보다 남자가 더 긴장하는 법인가?)하게 진출했는데 욕탕에는 나이든 할배와 할매들이 두서너 명 있었고 젊은 여자들은 씨도 안 보였다. 그런데 조금 있더니 손녀뻘 되는 젊은 여자가 어디선가 나타나 욕탕으로 진입하는 게 아닌가? 헉!

우리 일행들이 너무 그쪽만 보는 것 같아 민망(?)을 잘 타는 나는 욕탕에서 얼른 나왔다. 물론 수건으로 내 앞을 단도리를 잘해가며 말이다. ㅎ

사우나는 넓고 탕이 서너개, 사우나 방이 열 개도 넘어 보였다. 그 옆으로 큰 수영장(여기는 물론 수영복 착용이다.)이 붙어 있는데 대부분의 젊은 사람들은 그 수영장에 다 모여 있는 것 같았다.

나는 일행(그들은 왜 같이 붙어 다니며 이 방 저 방을 기웃 거리는지 모르겠다)들과 떨어져 표표히 혼자 좀 떨어져 있는 사우나로 찾아 들었다.

그 사우나 방은 2~3평 쯤 되는 작은 방이었는데 마루 단이 깔려 있었다. 그런데 들어가니 헉! 이쁜 독일 아줌마 둘만 마루 위에 앉

아 있는 게 아닌가. 그녀들은 미소로 나를 대했다. 그래서 나도 미소로 그녀들에게 인사를 하고 그녀들과 1~2m 떨어진 곳에 가부좌로 앉으며 재빨리 가져간 수건으로 내 무릎 위를 덮었다.

그러면서 그녀들과 대면하며 숨을 몰아쉬고 앉아 있는데 그녀들이 웃으며 나한테 손짓을 한다. 아니! 왜 그래.

그녀들은 자기들처럼 수건을 궁둥이 밑에 깔고 앉으라고 제스츄어를 쓰는 게 아닌가? 계속 웃으며 말이다 헉.

할 수 없이 그녀들의 말을 따르기로 했다. 위를 가렸던 수건을 다시 궁둥이 밑에 깔고 앉았더니 이 아줌마들이 '아주 잘 했어요'하는 웃음을 나에게 보낸다. 나도 갑자기 웬 '쌩큐'다.

알고 보니 핀란드에서도 그랬지만 사우나에서는 자기의 땀이 마루 위에 떨어지는 것을 막기 위해 보통 수건을 밑에 깔아야 되는 모양이다.

처음엔 그것도 모르고 이 아줌마들이 동양 남자를 성추행(?)하려나 잠시 오해했던 것이다. ㅋ

나의 옛날이야기 72- 공주사대 미술교육과 교수시절
 -시민운동가들과 북구 쪽으로 생태 환경 여행을 가다 3

우리 일행은 베를린에서 몇 명 떨어져 일찍 귀국하고 나머지는 체코의 프라하로 저녁 기차를 타고 떠났다. 가는 도중에 기차 안에서 심심하니까 나와 임옥상은 화장실 갔다 올 때면 우리 일행들 앞에서 장난을 쳤다. 이런 식이다. 나치식 거수 경례를 붙이고 "충성! 나는 폴리차이(경찰)다. 잠시 검문검색이 있겠다. 소지하고 있는

여권을 제시하라"다.

그런데 다음에 쓰는 이야기에 나오지만 프라하 시내에서 내가 엉터리 폴리차이에게 검문검색을 당했으니 ㅉ. 기차 안에서의 폴리차이 놀이는 무엇을 예감(?)하고 그랬던 것일까?

이야기는 이렇게 시작된다.

그 전날 대사관의 도움(국회의원과 같이 간 덕분으로)으로 어렵게 호텔을 구한 우리 일행은 그 다음 날은 대사관에서 나온 직원의 안내를 받았다. 주로 관광시 주의 사항을 듣는 자리였다. 그 직원의 얘기는 관광철에는 루마니아 등지에서 집시들이 원정을 와서 관광객들을 턴다는 것이다. 피해 사례가 많으니 각별히 주의를 당부하고 몇 명씩 조를 짜서 돌아다녀야 된다고 신신 당부를 했다.

내가 제일 선배 격이었는데 조를 짜다보니 최열(그 당시 이 여행을 주선했고 환경운동연합 대표였다.)과 생태근본주의자 카농의 이병철과 한조였다. 특히 이병철과 나는 암스테르담 중앙역 앞에 펼쳐진 섹스단지를 같이 생태관광(?)한 걸로 더 가까워졌던가? 그는 '밥'과 '똥' 그리고 섹스 등 우리의 생존에 필요한 근본적인 것들의 중요성을 날이면 날마다 설파하고 다녔는데 내가 그의 얘기를 제일 열심히 들어주는 사람 가운데 하나였다. 그의 말은 정말 맞는 말이다. 너무 자주 설파해서 좀 그렇지만 말이다.

하여튼 최열과 이병철과 나는 '카프카의 성(프라하 성인가?)'에도 들리고 프라하의 카를교 위에서 사진도 찍고 그 다리를 건너 구시가지 이곳저곳을 구경했다.

바를라프 광장의 천문시계탑 앞에서 정각이 되자 시계 종소리에 맞추어 인형들이 돌아가는 것도 입을 헤 벌리고 구경했다.

바를라프 광장인가? 거기에 있는 체코의 구원자 얀후스 동상도 구경했다.

그런데 갑자기 최열이 동상 앞에서 여기서 각자 헤어졌다 20분 후에 다시 만나자고 제안했다.

내가 왜냐고 물으니 최열은 그냥이란다.

허긴 그들과 같이 다녀도 별로 재미가 없던 터라 그러자고 했다.

자 이제부터 혼자가 된 나는 늘 외국 도시에 가면 그랬듯이 골목길 탐사에 나섰다.

이제 막 닥칠 위험도 모르고서 혼자 느긋하게 골목길로 들어섰다.

스릴 넘치는 장면은 다음 회에 ㅎ.

나의 옛날이야기 73- 공주사대 미술교육과 교수 시절
-시민운동가들과 북구 쪽으로 생태 환경 여행을 가다 4

광장에서 방사형으로 뻗어 있는 골목길들은 유럽의 다른 도시들과 비슷했다. 일부러 사람들이 안 보이는 한적한 골목길에서 어슬렁거리는데 웬 조그만 등치의 서양인이 나한테 다가왔다.

손에는 지도를 들고 있었다.

그는 나한테 다가오더니 서툰 영어로 자기는 이태리 관광객인데 길 좀 물어보자는 거다. 나도 관광객이라 잘 모른다고 했더니 그는 나를 잡아끌다시피 옆으로 데리고 가는 게 아닌가. 그와 내가 서로 몇 마디 서툰 영어로 주고받고 있는데 갑자기 저쪽에서 키가 훌쭉하게 크고(형사 코트까지 걸치고) 모자까지 쓴 친구가 나타나더니 한쪽 손에 무슨 증명서 같은 걸 쥐고 '폴리짜이(경찰)'라고 외친다.

어! 그러더니 그 이태리 관광객과 나한테 여권을 요구한다. 얼씨구 이게 뭔짓이여.

먼저 조그만 이태리 친구에게 여권을 내보이라고 욱박지르니 이 친구 재빨리 여권을 그에게 디민다. 그러더니 나에게도 여권을 내보이란다. 뭐 가짜 여권을 검사 중이라나. ㅎ

얼떨결에 여권을 보여줬더니 됐다는 시늉을 한다. 이제는 됐다싶어 심상찮은 분위기를 느낀 나는 여길 빠져나가려고 했더니 어느새 건장한 그 일당들이 서너 명 나를 둘러싸고 있는 게 아닌가. 헉

그러더니 이번에는 그 이태리 놈한테 지갑을 내놓으란다. 뭐 가짜 달러를 검색 중이라나.

먼저 이태리 놈의 지갑을 검사하더니 그의 지갑에서 몇 십 달러를 가짜라고 압수를 한다.

그러더니 내 앞에 시범 보이듯 그의 귀싸대기를 한 차례 가격을 하고 이번에는 나에게 지갑을 내놓으란다.

와! 큰일이다.

이미 그 골목엔 그들밖에 없는 것 같았다. 완전히 나를 포위하고 지갑을 안 내놓으면 분명 폭력으로 내 지갑을 뺏으리라.

할 수 없이 지갑을 꺼내 만약에 그들이 돈을 뺏어가면 최후로 그들을 들이받고 저항을 할 판으로....

지갑 안에는 정말 그 날 따라 체코에서 뭔가 선물거리를 사려고 아껴 두었던 5백 달러가 다른 잔돈들과 같이 들어 있었다.

그들은 내가 열어 보이는 내 지갑을 보더니 그 키 큰 가짜 폴리짜이가 한 손으로 돈을 슬쩍 만져 보더니 됐다고 한다. 아니 뭐가 됐다는 게야! 싱겁기는 짜식들!

그들은 됐다고 하자마자 눈 깜짝할 사이에 나의 포위를 풀고 사라졌다. 이럴 때 나는 좀 멍청하다. 어리둥절한 채 '이게 어케 된거야?'

그러다 갑자기 뭔가 집히는 게 있어 지갑을 다시 열어 봤더니 정말 감쪽같이 5백 달러가 사라진 것이다. 헉

그들은 루마니아 등지에서 올라온 집시들로 아마 나를 표적으로 계속 따라붙어 기회를 노리고 있었을 것이다. 그러다 나 혼자 떨어지자 바로 기회가 온 것이다.

그들이 사라진 골목을 좀 뒤져 봤으나 그놈들이 계속 거기 있을 리가 있는가?

할 수 없이 광장으로 나왔더니 최열과 이병철이 나를 기다리고 있었다.

나의 옛날이야기 74- 공주사대 미술교육과 교수 시절
-시민운동가들과 북구 쪽으로 생태 환경 여행을 가다 4

집시들에게 털린 이야기라 약간 알레그로(빠르고 씩씩하게)로 썰을 끝내야겠다.

이 글을 읽는 분들은 지난 이야기에서 뭐 이상한 걸 발견하지 않았는가? 그렇다! 바로 맞추셨다. 바로 최열이 헤어졌다가 다시 만나자고 한 점이다.

또 집시들이 우리 일행 중에서 하필 나를 골랐을까? 사실 모지방(생김새)이나 패션이나 나보다는 최열이 훨씬 있어 보이는데도 말이다.

나중에 털리고 나서 분김에 이 생각 저 생각 하다 '혹 최열이 집시들과 짠 건 아닌가?' 하는 생각까지 했으니 나도 참! 이다. 흐 흐.

따지고 보면 프라하 오는 열차 안에서 심심하면 '충성! 폴리짜이- 잠시 검문 검색이 있겠습니다.'(이는 우리나라 6~70년대 지방을 가면 군경 검문소에서 버스에 올라타 흔히 하던 유신 때 풍경이다) 놀이로 시간을 메꾸고 온 게 화근이 됐는지도 모른다.

이렇게 당하고 일행들과 귀국길에 올랐다.

돌아와 이삼일 만에 누굴 만났는데 대번에 "집시들한테 털렸다며"하고 프라하 사건을 입질에 올린다. 헉 아무한테도 이야기 안했는데....어케 된거야?

무슨 라디오 방송에서 최열이 출연해 이번 북구 생태 여행을 '토크'하다가 여행 중 뭐 재미난 에피소드 없었냐고 진행자가 물었겠지. 최열은 대뜸 이번 프라하 사건을 이야기했겠다. 우연히 이 방송을 들은 사람이 또 나를 만나 그 전모를 말한 것이다. 에끼. 뭐 할 말이 없다고 방송에서 내가 집시들에게 털린 얘기를 해. ㅉ

그 해에 『양철북』의 귄터 그라스가 노벨상을 받아 상금 중 거금을 집시들을 위해 기부했단다. 내가 귄터 그라스보다 먼저 집시들에게 거금을(털리는 연극을 하는 척 하면서) 희사하고 왔으니 나도 귄터그라스에 못지않다고 스스로 위로하며 지내게 됐다.

나의 옛날이야기 75- 공주사대 미술교육과 교수시절
 -시민운동가들과 북구 쪽으로 생태 환경 여행을 가다 5

아무리 생태 환경 여행이라도 여행 중에 재미난 일이 왜 없겠는가?
19금짜리 징한 얘기지만 네덜란드의 암스테르담을 빼 놓을 수가 없다. 뭐가 징한가?

우리 일행 중에 카농의 이병철은 생태 근본주의자다. '똥'이 중요하다는 얘기를 '밥'먹듯이 하는데 생명을 탄생시키는 섹스(씹)를 왜 중요하다고 안 하겠는가?

그리하여 이병철의 주도로 중앙역 앞에 펼쳐진 거대한 섹스 산업

단지를 순례하는 일이 벌어졌다. 다들 꺼림칙해 하면서도 가보고 싶어하는 눈치들이었다. 나부터 그랬으니까. ㅎ

이병철의 주장은 이 탐방은 우리의 여행 목적인 '생태 환경'과 딱 들어맞는다는 거였다. 사람들이 '먹을 것'과 '똥(배설)'과 섹스를 중요하게 생각해야지만 우리의 생태 환경도 깊이 있는 운동으로 전개할 수 있다는 주장이었다. 와~ 그럴 듯했다.

지금은 소식이 뜸하지만 얼마 전까지 귀농운동본부와 지리산 생명연대? 의 대표를 맡아 활동하다가 지금은 함양인가? 자기 고향에 내려가 농사를 짓고 그 지역의 환경운동에 매진하고 있을 것이다.

하여튼 용감하게(?) 몇 명이 자원해 섹스 산업단지 시찰에 나섰다. 밤중에 야릇한 조명이 비추는 길거리에 아가씨들이 드문드문 보였다. 좀 가다 보니 커다란 원형 교회가 나타났다. 그 교회를 중심으로 전부 유곽이 들어차 있었다. 참 묘했다. 어떻게 유곽의 중심에 거룩한 예수님의 교회가 같이 들어와 있는가? 무엇이 먼저인가?

우리 일행은 좀 가다 만난 에로틱 뮤지엄에 당연히 들어갔다. 뮤지엄이니까.

또 좀 가다 보니 작은 극장 같은 데가 나타났다. 섹스를 실연하는 극장이다.

여기서부터 갈등이 시작됐다. 우리가 단순히 시찰을 나왔는데 이 '섹스 실연'을 관람하면 되는 것인가? 안 되는 것인가?

이 관람은 원하는 사람만 들어가기로 했다. 당연히 나는 원하는 쪽이다. ㅎ

주로 관광객들이 관객들이다. 배낭 여행객들로 보이는 젊은 여자들이 몇 명 보였다.

무대 위에서는 젊은 남녀 배우들이 열심히 실연을 하고 있었다. 우메~ 저런 징헌 것들.

나의 옛날이야기 76- 살아오면서 있었던 이런 저런 이야기

　그 동안 시기를 대충 나누어 썰을 깠으나(그래야 남아 있는 기억력이 좀 작동 되니까) 이제 한 30년 다닌 공주사대 시절도 다 끝났으니 이야기도 동이 난 편이다.
　그러나 짜투리 기억들은 아직도 남아 있어 생각나는 대로 썰을 계속 까기로 한다.

요즘 브라이언 보이드라는 자의 『이야기의 기원』이라는 책을 읽고 있다. 누가 읽으라고 보내준 책인데 통 진도가 안 나간다. 전민용이라는 치과 원장이다. 그는 치과 원장들이 가진 별난 취향(보통 치과 원장들은 '이빨'이라는 미세한 세계에 갇혀 있어서 그런 지 좀 별난 취미들을 하나씩 가지고 있다고 나는 파악한다.)을 넘어 책을 좋아하고 독서량이 엄청난 친구다. 그래서 그는 '건치 신문'에 독서 후기를 정기적으로 싣는 모양이다.
　어째든 보내준 책이니 열심히 읽어야 하는데 그가 보내 준 책마다 진도가 안 나간다. 아마 가끔 그와 같이 만나는 자리에서 내가 책 읽은 걸 자랑했는데 그는 '어디 맛 좀 봐라'는 식으로 나에게 읽기 어려운(?) 책을 보내 준 게 아닐까?
　능력이 딸리니 남을 의심하기 마련이다. ㅎ
　하여튼 제목 '이야기의 기원'은 나의 흥미를 끌어 당겼다. 저자의 논지는 이야기 즉 문학과 예술은 자연 생태계처럼 진화해 왔다는 것이다. 일종의 인간의 '적응'으로 보고 있다. 그래서 인간이라는 종(그는 다윈의 진화론 '종의 기원'과 인간들의 이야기의 진화를 여러 번 비교 서술한다)은 '이야기(스토리텔링)'의 본능을 가지고 있다는 것이다.

나는 이 점에 동의한다. 인간은 이야기의 본능보다 '거짓말' 본능을 가지고 있다. 그래서 내가 구태여 이런 글(나의 옛날이야기)을 '썰'이라고 이름하는 것도 다 그런 이유다.

따지고 보면 거짓말의 반대는 진실이거나 솔직함인데 누구를 속이기 위한 거짓말이 아니라 여기서는 일종의 '픽션'을 일컫는다.

브라인언 보이드는 이렇게 말한다. "사람들은 교과서보다 소설을 다큐보다 영화를 더 좋아한다."

그렇다. 사람들은 이야기하는 것도 좋아하지만 이야기를 듣는 것도 좋아한다. 그것도 꼭 언어로만 이야기하는 것보다 마임, 춤, 그림책, 영화같은 비언어 매체가 더 훌륭한 이야기를 표현할 수가 있고 또 전달받을 수 있다. 이야기는 이렇게 표현 매체의 다양화를 가져 왔고 그것이 인간의 본성으로 자리 잡게 되었다는 것이다. 그것이 바로 예술이고 예술의 기원이라는 것이다.

내가 '선견지명'이 있어 '예마네'의 제천 폐교를 '마을이야기학교'라고 이름 한 것도 이런 맥락에서였다. 또 2004년도 내 개인전 《백년의 기억》에서도 나의 그림에 등장하는 인물을 내세워 백년동안의 역사를 서술(이야기)하게 한 것도 다 나의 이야기 본능(?)이 시킨 일이었다.

성경도 그것을 증거하지 않는가? '태초에 말씀이 있었으니....'

세상을 조화롭게 하고 확장하며 다른 세상을 가상하게 하는 데 이야기(문학과 예술)는 절대적이다. '이야기 만세'

나의 옛날이야기 77- 살아오면서 있었던 이런 저런 이야기
　　-판화가 오윤과 그 주변 이야기(1)

살아오면서 많은 사람들을 만났다. 그 중에 가장 먼저 떠오르는 사람은 단연코 오윤이다.

그는 나와 동갑인데 1986년도에 작고했으니 만 40년을 살았을 뿐이다. 천재는 요절하는가?

그의 문기(文氣)는 그의 부친 소설가 고 오영수 선생으로부터 물려받은 모양이다. 오 선생은 2남2녀를 두었다. 오윤의 누님 오숙희씨도 서울미대를 나왔는데 주로 문리대의 김지하, 염무웅 등 문필가들과 어울렸었다.

어느 날, 아마 70년대의 어느 날이었을 것이다. 나는 대학 때부터 바둑을 이런저런 사람들한테 배웠는데 오윤한테도 배웠다. 대학 때는 하수였는데 대학 졸업 후에는 이럭저럭 맞수가 되었다. 나는 이런 잡기의 배움의 속도가 빠른 편이다. 실력이 비슷한 뒤에도 오윤은 악착같이 나를 하수 취급했다.

어느 날 낮부터 수유리의 그의 집에 놀러 갔다 바둑을 두게 되었다. 방 한 칸에 판을 벌이고 둘이 열중해 있는데 어느 사이 아버지인 오영수 선생이 오윤의 뒤에 붙어 계시지 않는가? 그냥 관전만하는 게 아니라 훈수를 두신다. "야! 이리 놔야 안되나?", "하이쿠 그리 노면 다 죽는다."

갑자기 오윤이 소리를 빽 지른다. "마 나가소." 엄청 큰소리에 아버님 움찔하시더니 밖으로 나가신다. 그런데 헉! 우리가 바둑판에 몰입해 있는 순간 살그머니 들어오신 아버님이 또 오윤의 등 뒤에 붙어서 안달을 하신다. 이런 일이 두세 번 반복 됐다. 나중에는 오윤이 아버지 등을 밀어 내보내고 문을 걸어 잠근다.

오윤과 나는 3, 4급 실력인데 아버님은 한 7급 정도 되는 노인네 바둑이다. 그러니 자기 아들이긴 하지만 하수가 상수의 바둑을 코

치한 셈이다.

그런데 나중에 생각해 보니 뭔가 이상했다. 보통 아들의 친구가 놀러오면 친구를 먼저 응원해 주는데 오영수 선생은 그 반대가 아닌가? 어떻게 아들과 그 친구가 바둑을 두는데 자기 아들을 응원한단 말인가?

자기 아들의 대마가 나한테 몰려 생죽음을 맞는 모습을 차마 눈뜨고 못 보신 모양이다. 아들한테 야단 맞아가면서 기어코 뒤에서 훈수 뜨는 모습에서 아! 이 집안은 핏줄?이 강한 집안임을 알았다.

오윤의 동생 오건은 부안에서 그 당시로는 처음으로 유기농 농사를 고집스럽게 밀어붙였던 사람이다. 그도 핏줄강한 집안답게 형을 이어 간질환으로 형의 뒤를 따라 몇 년 뒤에 명을 달리했다. 기질도 그렇지만 유전형질로도 핏줄이 강한 집안이다.

나의 옛날이야기 78- 살아오면서 있었던 이런 저런 이야기
-판화가 오윤과 그 주변 이야기(2)

오윤은 다 알다시피 40살의 아까운 나이로 요절했다. 그의 빈소에 모인 친구들은 어이없어 술들만 마셔댔는데... 술을 먹으며 술탓(간경화, 간경변?)으로 돌아간 고인 옆에서 자기 때문에, 혹은 네가 매일 술 먹여 돌아갔다고 이상한 푸념들을 지껄이면서 또 연신 퍼부어 댔다.

오윤의 술을 마신 시기는 대학 때, 그러니까 '현실동인' 시기부터 본격적으로 마셨을 것이다. 그러다가 군대에서 의병제대를 하고 경주로 내려가 윤광주(고문화재 복원 및 공예가) 등과 어울려 지내

면서 전돌 및 테라코타 작업을 하며 많이 퍼부어댔을 것이다. 나중에 서울 종로 5가 상업은행 외벽에 테라코타벽화 명작을 남겼지만 원래 흙 작업은 작업이 고된만큼 그 뒤에 엄청나게 술이 땡기는 법이다.

또 선화예고 시간 강사와 서대문 화실 시절도 그렇고 그 후에 수유리 '가오리' 시절도 수유리에 사는 많은 지인들과 어울려 주야장창 술을 마셨을 것이다. 그 후는 나와도 관계가 있는데 바로 '현발' 시대에 돌입하면서 아주 신선한 술꾼들(주재환, 손장섭, 김용태 등등)과 만나면서 마지막 술 시대를 지난 게 아닌가 싶다.

그러니 나는 변명같지만 오윤을 요절케 하는데 여러 사람들에게 찍힐만큼 죄(?)가 많은 것은 아니다. 현발시대 전에 전력이 없는 것은 아니지만 본격적으로 나선 것은 오윤과 현발을 같이했던 마지막 몇 해 뿐이니까 말이다.ㅉ

그는 1983년인가 간에 이상이 온 걸 진단 받고 요양 차 진도에 내려가 있었다. 진도에 내려가게 된 건 후배 중에 허백련 집안의 후손인 허진무 화백의 주선으로 진도읍에 있는 고모님에게 부탁을 해서 이루어졌다. 그 고모님이 허화자 씨(지금은 고인이 되셨다.)고 들었다. 지금은 진도읍에서 진도의 명주 진도 홍주(일명 꽃술)의 기능 보유자시다. 일찍 명문 허씨 집안의 가양주로 진도 홍주를 만들 때 배우셨다고 한다.

이 허화자 고모님은 정말 화통하시고 노래도 잘하고 놀기도 좋아하시지만 진도 홍주(지초를 같이 섞어 술이 빨갛고, 내린 술이라 아주 독하다.)의 명맥을 잇기 위하여 진짜 혼신의 힘을 다하고 계셨다.

허진무의 부탁에 따라 고모님의 술도가에서 얼마 안 떨어진 한적한 주택가의 한 집을 빌려 거기서 오윤이 숙식을 해결하고 있었다. 혼자서 책도 읽고 자기의 세계관에 대해 글도 쓰고 작은 판화 작업도 꾸준히 하고 있었다.

아마 이 시기가 그가 가장 술을 절제했던 시기가 아닌가 싶다. 그런데 허화자 고모님이 하필 술내림 방과 술도가를 겸하고 있었는데 여기서 가끔 식사를 하는 오윤이 그 맛 좋은 진도 꽃술을 참고 넘겼을까?

이 다음은 나와 김용태가 오윤을 위로 방문한답시고 진도를 찾아가 하루를 지내고 진도 꽃술로 헤어지던 얘기다. 벌써 취하네 ㅋ

나의 옛날이야기 79- 살아오면서 있었던 이런 저런 이야기
-판화가 오윤과 그 주변 이야기(3)

우리가 진도로 내려간 날은 눈이 펄펄 내리던 날이다. 진도로 가는 버스에서 바라 본 풍경은 막 자란 보리밭 위로 눈이 떨어져 하얗고 나지막한 구릉들이 연이어 나타났다 사라졌다.

진도에 도착한 우리는 오윤의 안내로 운림산방도 둘러보고 싯김굿 마을 찾아보기도 하면서 그와 오랜만에 회포를 풀었다. 조그마한 선술집에서 막걸리를 마셔가며, 물론 오윤을 술 못먹게 말려 가면서 말이다.

그날 저녁은 어느 식당에서 허화자 고모님을 모시고 먹었는지 기억이 가물가물하다. 그 다음날 기억이 너무 징했기 때문이다.

그 다음 날 아침 용태와 나는 짐을 챙겨 들고 오윤과 함께 고모님 술도가로 갔다. 고모님이 아침 해장을 준비해 놨기 때문이다. 보리이삭을 된장에 풀어 해장국으로 삼고 그냥 진도에 나는 징한 젓갈들이 놓여 있어 그런가보다 하고 시원한 보리 된장국을 맛있게 먹고 있는데 고모님이 해장술로 그여이 진도 홍주를 큰 됫병으로 꺼

내 노셨다. 물론 우리들한테 한병씩은 선물로 싸 놓으셨다. 고모님은 독한 술이니 옛날 허씨 반가에서 하는 식으로 주발 뚜껑에 반주로 한잔씩 부어 놓았는데 한잔이 두잔 되고 술기가 오르자 오윤도 한잔, 고모님도 한잔이다. 아침에 벌써 큰 됫병 하나를 다 비웠다.

그러다 보니 열시 반 표는 날아가 버리고 고모님이 손수 얼마 떨어지지 않은 차부로 가서 표를 오후 몇 시 차로 바꿔 오셨다.

네 명이 흥이 오르자 고모님과 오윤, 김용태는 그 잘하는 노래가 끝없이 이어지고 노래 잘 못하는 나는 연신 술을 마시다가 보리 된장국으로 해장을 해대고 있었다. 취했다 깼다.

어느 덧 버스 예약한 2신가 3시가 됐는데 그 중에서도 결단력(?)이 뛰어난 내가 용태에게 눈짓해 변소 가는 척하고 고모님 집을 빠져 나와 용케 서울 가는 버스에 올랐다. 아! 그런데 몰래 빠져 나오느라 우리에게 선물로 주신 그 진도 홍주를 안 가져 온 것이다.

다시 갔다가는 분명 우리를 붙잡고 안 놓아주리라 생각하고 버스 떠나기를 기다리고 있는데 아니 웬 소란이 갑자기 일어나더니 앞 문위로 고모님이 나타나셔서 승객석을 향해 냅다 소리를 지르신다.

"느그들 마누라 똥구멍 보고잡아서 올라가제?~" 헉! "느그들 마누라 똥구멍........"을 계속하신다.

승객들이 고모님을 아는 사람들은 아는 모양인지 다들 빙긋빙긋 웃으며 우리를 보고 빨리 내리란다.

할 수 없이 끌려 내렸다. 고모님 술도가 옆에 곧이어 시장이 있고 버스 차부도 바로 옆이다.

고모님은 다급하셨는지 술 때문인지 신발도 없이 거길 뛰어 오신 거다.

하여튼 맨발의 고모님에게 포획되어 다시 술도가로 끌려갔다. 오윤은 "거봐라 느그들 고모님이 쉽게 놔 줄거 같나?"

그 뒤는 교수 신분인 내가 고모님을 달래고 위협하느라고 시간을 다 보냈다. 물론 술은 마셔가며. 꼬부라진 목소리로 "내가 강의 못 해 대핵교에서 짤리면 고모님이 멕여 살릴랍니까?" 등 등.

겨우 달래고 얼러서 거의 서울 가는 마지막차로 올라올 수 있었다. 진이 다 빠진 채로. 휴~

술 많이 먹어 병난 사람 위로한답시고 찾아가 술을 더 먹이고 올라 왔으니 나나 김용태나 한심한 인간들이다. ㅉ

나의 옛날이야기 80- 살아오면서 있었던 이런 저런 이야기
-판화가 오윤과 그 주변이야기(4)

그 후 허화자 고모님은 서울에 가끔 올라오셔서 허진무나 오윤의 누님 오숙희 씨 등과 어울려 노시다가 내려가셨다. 아마 지금은 진도에서 진도 홍주 명인으로 이름을 날리고 계실 터이다.(지난 번에도 밝혔지만 이미 허화자 고모님은 고인이 되셨다고 한다.)

이번에는 70년대 후반인가 오숙희 누님(오윤도 같이 있었는지 가물가물하다) 등과 어울려 부산 근처 어느 해안가에 간적이 있었는데 그때 목격한 해변가의 아낙네들 이야기다.

우리 일행이 해안가 바위에 걸터앉아 갯내음을 맡으며 바람을 쏘이고 있었는데 바로 그 아래에서 네다섯 명의 아낙네들이 이제 막 싣고 온 큰 버치 안에 담겨져 있는 해산물(주로 멍게, 해삼, 성게 등으로 기억한다)을 몫을 나누고 있었다. 그런데 한 사람이 나서 몫을 나누면 다른 아낙이 흐트러트리며 다시 나누자고 트집을 잡는다. 목소리만 높아졌지 좀처럼 해결이 나지 않았다.

그러더니 그 네 다섯 중에 두 사람이 주도권을 잡고 나머지는 밀렸다. 그 두 아낙네는 하나는 좀 젊은 아낙이고 한 명은 좀 나이가 더 들어 보였다.

먼저 말싸움이 시작됐다.

젊은 여자가 선공한다. "니는 좀 별나다"

좀 나이든 여자가 받는다. "뭐가 별나노?" 여러 번 반복하더니 한순간 양 쪽이 동시에 "별나다, 별나다, 별나다......", "뭐가 별나노, 뭐가 별나노......"를 따발총 갈기듯이 계속 반복한다.

누가 이겼겠노?

이 말 싸움은 결국 "별나다"의 승리로 돌아갔다. 5음절 "뭐가 별나노?"로 힘겹게 응수하던 좀 나이 든 여자보단 3음절인 "별나다"를 빠르게 쏘아 붙인 젊은 여자가 승리한 것이다.

이 말싸움이 끝난 후 이 젊은 여자가 몫을 나누는데 다른 여자들은 고분고분 응하는 게 아닌가? ㅎ

숙희 누님과 우리 일행은 배꼽을 잡고 웃었다. 물론 그 아낙네들에게 들키지 않게 말이다. ㅎ

나의 옛날이야기 81- 살아오면서 있었던 이런 저런 이야기
-판화가 오윤과 그 주변이야기(5)

한동안 뜸했다. 내 주변에 이런 일 저런 일 등이 잡다하게 있었기 때문이기도 하고 이야기거리가 동나기도 했기 때문이다. 그래도 계속 시간 나는 대로 써서 끝을 보아야 하지 않을까?

요즘 가평의 화실이 지붕이 오래되기도 했지만 샌드위치 판넬이

라 경주의 샌드위치 판넬 체육관이 무너지는 것을 보고 겁이 더럭 나 대대적인 보강공사를 했다. 화실 안 여기저기를 정리하다 보니 옛날 오윤에 대해 썼던 글이 나와 읽어 봤더니.... 오윤의 '전형성'에 대한 글이 조금 들어 있었다. 다들 알다시피 그는 특히 인물의 전형성을 획득하기 위해 많은 노력을 기울였던 작가다. 그의 끊임없는 노력은 그의 수많은 스케치에서 드러난다. 사후에 그의 유품을 정리하다 나온 그의 스케치는 거의 3-4천 매에 달한다. 거의 다 인물에 관한 스케치다.

그는 이런 스케치를 그냥 골방 그의 작업실에서 만들어 낸 게 아니다. 그는 공간적으로도 거의 전국을 돌아다니며 많은 사람들을 만나고 스케치했고 시간 여행을 통해서도 옛날 불화, 탈, 민속품, 경주 남산 일대의 마애석불들을 붙들고 늘어졌다.

그의 인물의 전형성은 그의 모든 판화와 테라코타 조각에 어김없이 나타난다. 특히 눈이 화등잔처럼 동그랗고 눈꼬리가 약간 올라간 그의 여인상은 수미일관되게 조각과 판화에 나타난다.

(그에 비해 내 그림에는 내세울 만한 '전형성'이 없다. 그때그때 필요에 따라 그려왔으니까ㅎ)

70년대 중후반 그가 일산에서 임세택(서울미대 동기로 현실선언 3인 중 한 사람)과 윤광주 등과 같이 전돌 공장을 할 때였을 것이다.

몇 명이 둘러앉아 술을 먹고 있는데 그가 한 여인을 데리고 나타났다. 아니? 이 어인 일인고? 그와 같이 온 그 여인은 마치 그의 조각상 여인이 환생한 듯싶었다. 거기 있던 사람들은 이 여인을 한두 번 본 모양이라 다들 무심했지만 나는 정말 깜짝 놀라지 않을 수 없었다.

달덩이 같은 얼굴에 웃음이 환하고 눈은 밝고 맑아 보였다. 아마

어디서 이 여인을 본 오윤은 만사 제쳐 놓고 꼬셨으리라. 내가 옆구리를 찌르며 자꾸 연유를 캐물으니 그는 배시시 웃으며 "마~, 그래 됐다"라고 대답한다.

아! 이자는 마누라 까지 '전형화'를 시키는구나. ㅎ

아마 다들(미대동기 오수환까지) 1977년 같은 해에 결혼을 하고 애들도 그 다음 해 같이 출산을 했을 것이다. 그 여인이 상묵이 엄마다.

나의 옛날이야기 82- 살아오면서 있었던 이런 저런 이야기
-판화가 오윤과 그 주변이야기(6)

민중예술? 현발부터 80년대를 관통했던 미술을 민중미술이라고 통칭한다. 현발을 시작할 때에는 '민족'이고 '민중'이라는 용어를 사용하지 않았다. 그냥 제도권 미술의 꼬라지를 보다 못해 대안미술 운동으로 불을 싸지른 것이 '현실과 발언'이었다.

그러다가 임술년그룹 등 후배 미술가들의 열기가 확산되고 미술 운동으로 번지자 정부가 참지 못하고 탄압을 가하면서 1985년부터 이러한 불온미술을 지칭해 '민중미술'이라고 딱지를 붙인 것이다. ('민중미술'이라고 첫 번째로 지칭한 것은 이원홍(당시 문공부 장관)이 경주의 한 강연에서 문학만이 아니라 미술에서도 불온한 세력들이 나타났으니 다들 조심하라고 경고하면서부터였다.)

지금도 똑같이 마음에 안 드는 세력들에게 권력은 '종북'딱지를 밥 먹듯이 붙이지 않는가? 그냥 '종북'만이 아니라 멀쩡한 시민들에게도 '간첩'으로 조작하기를 서슴지 않는다. 헐

오윤 본인은 '민족'이니 '민중'이라는 용어를 들먹거리는 것을 별로 좋아하지 않았다. 그가 민중 딱지를 싫어했다 하더라도 그는 우리시대의 진정한 민중미술가라는 것이 내 생각이다. '민중미술가'가 아니라면 성완경이 이름 붙인 '민중예인'이 더 정확한 표현일까? 미술가와 예인을 떠나 그는 그냥 '민간民間'-민과 민 사이, 또는 '민간요법'할 때의 민간(이 표현은 1986년도에 쓴 성완경의 글「오윤의 붓과 칼」에서 따온 이야기다)이라고 해야 할지 모르겠다.

1985년도에 내가 공주교도소 벽화를 그리고 개막에 맞추어 현발 친구들이 공주로 내려왔다.(법무부에서 주관한 공식개막식은 치루었고 내가 우겨 교도소 벽화 앞에서 열림굿 형식으로 만신이 굿을 하고 사물로 굿거리장단이 교도소 안에 울려퍼지는 또 한 번의 '민간' 열림굿을 벌렸다.)

이들은 하루 전날 내려와 다 같이 공주 갑사의 한 민박집에서 묵었는데 그 날 '민간' 오윤과 미술이론가 성완경은 거의 밤새 토론인지 이야기 판을 벌였다.

거기서 오윤은 '민간'의 본색을 보여 주는 이야기를 많이 한 모양이다. 자기 자신의 간질환도 이 민간요법으로 고쳐 보고자 무진장 노력을 했던 사람이 오윤이다. 그는 성완경의 오른쪽 눈 밑에 난 다래끼를 좌족장심左足掌心, 즉 왼쪽 발바닥 중심에 먹으로 지평地平이라고 써 넣으면 낫는다고 권했다고 한다. 뭐 정다산 선생의 책에서 읽었다고 하면서....(이 이야기도 성완경의 같은 글에서 나왔다)

성완경이 그 이야기를 듣고 그대로 했는지, 그래서 다래끼가 나았는지는 알 수 없다. 그는 이렇게 이 땅의 민중들이 늘 해 왔던 전래된 또는 전승된 방법들에 익숙했고 그러한 '민간'으로서의 삶에 그의 모든 것을 걸었던 화가다. 그는 진정한 민중미술가, 아니 '민간

미술가'임이 틀림없다. ㅎ

나의 옛날이야기 83- 살아오면서 있었던 이런 저런 이야기
-현발에서 만난 김용태 이야기

친구 김용태는 지난 주 세상을 떴다. 그가 나에게 마지막으로 써어 주고 간 감투가 그의 '장례위원장'이다. 내가 위원장 감투 좋아하는 걸 그가 안 모양이다. 5일장으로 치러진 그의 장례에는 천여 명의 조문객이 왔다 간 모양이다. 다들 술을 좋아하는 그의 친구들(남녀노소를 불문하고) 덕분에 5일 주야장천 술만 들이킨 것 같다. ㅋ

그는 이리 저리 얽히고설킨 친구들, 인맥이 끝도 없다. 따라서 그에 얽힌 일화도 많다.

먼저 장례위원장으로 그의 추도사(이미 추모제와 경향신문에 실린)를 원문 그대로 싣는다. 다들 추도사가 그럴 듯하다고 하니. ㅎ

"야 임마! 용태"를 추도함

세월호의 많은 안타까운 주검들과 같이 간 야 임마 용태야! 우리가 젊어서 만나 한 평생 같이 동행할 것 같았는데 너 먼저 갔구나. 오윤이를 먼저 보내고 다들 그를 먼저 보낸 게 남은 우리들 탓이라고 자책하기도 했었지. 이제 너를 먼저 보내면서 나로서는 그저 망연자실할 뿐이다.

성공과 실패를 떠나 항상 정의로운 일에 앞장섰던 너의 용기와 판

단을 신중함을 내세워 자주 뜯어말렸던 나로서는 지금 생각하니 민망스럽기 짝이 없구나.

한 번도 부당한 권력에 주눅들지 않고 사회적 공분을 '민미협', '민예총' 등 예술가들을 이끌고 조직적으로 대응한 너는 정말 훌륭한 운동가였구나. 또 주위의 그 많은 사람들을 마음으로 연결시킨 너는 탁월한 조직가였구나. 그 많은 세상만사를 예술적 상상력으로 꿰뚫었던 너는 진정한 예술가였구나. 그 많은 친구들을 품에 품었던 너는 정말 만인의 형이었구나.

그동안 그런 투쟁과 운동으로 정작 네 몸 돌보기를 소홀히 했던 너. 그래 이제 이 세상일은 남은 이들에게 맡기고 편안히 쉬어라. 그동안 정말 고생이 많았다. 행여 저승에서까지 민예총 만들 생각은 아예 하지도 마라. 부탁이다.

거기 저 세상에는 너보다 먼저 간 오윤과 문호근, 김근태와 여운도 있을 것이다. 또 김대중, 노무현 대통령도 너를 반겨 맞을 것이다. 너에게는 힘든 상대겠지만 오윤하고는 내기바둑도 간간히 두거라. 네가 연패하면 내가 얼마 안 있다 달려가 오윤을 상대해 주마. 내가 가게 되면 민예총 출신 바둑대회를 꼭 열어주마. 약속하지. 또 오윤의 기타 반주에 맞추어 바지춤 끌어 올리며 '산포도 사랑'도 그들에게 가끔 들려주렴.

내가 '야 임마, 용태'라고 부른 것은 용태는 나 하나의 용태가 아니라 누구나 부를 수 있는 만인의 용태를 부르는 우리 시대, 너에 대한 애칭이다. 슬픔을 감추고 너를 웃으며 보내려는 나의 꼼수다. 마침 부처님 오신 날이다. 세월호 참사로 무참하게 희생된 어린 넋들을 너의 너른 품에 다 껴안고 극락왕생하길 바란다.

잘 가라 용태야. '야 임마! 용태야'

* 나의 옛날 이야기는 여기까지다.

문화와 권력

문화권력과 문화적권리

한 때 '문화 권력'이란 말이 유행했던 적이 있다. 아마도 김대중
정부들어서 부터가 아닐까 싶다. 그에 앞서 '문화 산업'이란 말도
급속도로 전파됐다. 이 역시 김대중정부 시절부터다.

김대중대통령은 당선자 시절부터 '문화 산업'을 꺼내 들었다. 문
화예술인들과 자리를 같이한 김대중대통령 당선자는 두 가지를 문
화예술인들에게 강조했다. 하나는 '문화예술계에 지원은 하되 간
섭하지 않는다'는 서구의 민주 정부에서 자주 권력자들이 흔히 써
먹는 '팔길이 원칙'이며 다른 하나가 '문화산업'의 강조였다.

그러면서 문화가 돈(산업)이 될 수 있다는 한 가지 사례로 영화
〈주라기 공원〉을 들었다. 이 영화 한편이 우리나라 현대자동차로
벌어들인 돈 보다 더 많이 벌었다는 것이다. 그 당시 대통령의 생
각엔 이 문제가 결코 가벼운 문제가 아니었던 모양이다. 이후에 문
화부 등 관련 정부기관들은 장관서부터 말단 공무원들까지 모두
'문화산업'을 주문처럼 외우고 다녔다. 이러한 문화예술계에 대한
간섭과 지원(팔길이 원칙), 문화를 산업과 돈으로 보는 시각 등은
모두 권력자들로부터 나온다.

내가 '문화연대'라는 시민단체의 대표를 맡으면서 나 자신과 문화
연대가 '문화권력'이라는 말을 스스로 쓰기도 했다. 진짜 문화권력
을 가지고 있는 정부(지방정부를 포함하여)를 제대로 비판하고 견

제하기 위해서는, 또는 올바른 대안을 제시하기 위해서 시민단체의 힘이 필요하다. 이러한 시민 권력을 '문화권력'으로 표현한 것이다.

문화와 예술도 그 자체로 힘이 필요하다. 남을 움직이는 힘이 아니라 스스로 움직일 수 있는 동력이 필요하다는 뜻이다. 그것이 바로 창의력이며 상상력이다. 이 창의력이나 상상력은 밖으로부터의 지시나 간섭으로는 나오지 않는다. 이 모든 것은 스스로 주체가 되어 자율적으로 만들어지는 것이다. 문화와 예술을 생산하는 쪽에서도 그렇지만 이를 소비하는 시민들이나 관객들에게도 마찬가지다. 자신이 주체가 되어 문화예술품을 해석하고 감상하고 읽을 수 있어야 한다(Cultural Literacy).

요즘 지자체 실시 이후 엄청나게 많아진 모든 축제에서 우리는 이를 너무 쉽게 목도할 수 있다. 지금은 많이 좋아졌지만 한 동안 거의 모든 지방정부의 축제들은 동원된 시민들에 의해 만들어지고 소비되어졌다. 축제의 기획서부터 즐기기 위한 참가도 거의 태반이 동원되다시피 한 것이 그 동안의 축제의 실태였다. 그렇지 않아도 열악한 지방정부의 재정을 이런 반 관제 행사에 쏟아온 것이다.

이렇게 문화와 예술을 생산하고 소비하는 측면에서 보면 문화와 예술을 움직이는 힘은 그들 스스로 안에서부터 우러나온 자발성에 의존한다.

우리는 이러한 힘을 권력이라 부르지 않고 권리라 부른다. 즉 당연히 행사해야 하는 힘을 말한다. 즉 문화적 권리다.

문화권력과 미디어권력

또한 우리시대에 간과할 수 없는 문화권력 가운데 우리는 미디어

권력을 들 수 있다. 특히 기술과 매체의 눈부신 발전(?)을 염두에 두고 볼 때 이 미디어 문화는 우리의 삶을 지배하고 있는 진짜 권력일 수가 있다.

이 미디어 권력으로부터 자유로운 사람이 누가 있는가? 문화예술 가운데 오래전부터 장르화 되어 우리가 예술로 분류하는 미술, 문학, 음악, 춤, 연극 등은 이것도 하나의 매체로 본다면 아주 느리게 움직이는 매체다. 한편 과학기술의 발달로 요즘 우리를 둘러싸고 있는 모든 매체들은 기존의 예술매체에 비해 엄청난 빠른 속도를 가지고 있다. 현대 사회에서의 '빠름'은 이 하나만 가지고도 권력으로 손색이 없을 것이다.

요즘 후배 하나가 모 신문의 주말판에 자기 이름으로 시사적인 그림을 그린다. 그래도 십만 단위 이상의 독자들에게 그의 메시지가 전달된다. 그는 그의 그림이 전시장에서 관객들과 만나는 것과 신문 지상을 통해 수많은 독자들과 만나는 것 중 어느 것에 더 만족할까? 적어도 전시장에서의 그림보다는 신문 지상에서 많은 독자들에게 그의 시사적이며 정치적인 메시지를 전달하는 게 훨씬 문화권력에 가깝다고 생각하지 않겠는가?

인터넷 매체는 종이 신문의 수십 배나 수백 배가 접속이 될 수도 있다. 이렇게 새로운 매체에 접속되는 수는 문화권력이 될 가능성이 충분히 있다. 우리는 요즈음 새로운 방송매체의 장악을 둘러싼 조중동 언론권력들과 정치권의 검은 연결은 우리들이 익히 알고 있는 사항이다.

여기에는 물론 방송 미디어를 통해 일반 시민들의 문화권을 장악하겠다는 숨은(아니 숨길 필요도 없어 보인다) 문화권력의 의지가 노골적으로 드러나 보인다.

문화권력과 자본권력

결국 문화권력은 소통의 문제다. 그것이 고전적인 예술장르건 대중매체건 아니면 새로운 과학기술의 미디어매체건 밖으로 발신했을 때 권력의 문제가 등장한다.

미술에서 자기의 작업실에서 혼자서 그림을 그려 자기 혼자 만족해 할 수도 있다. 그러나 대부분의 그림들이 화랑이나 미술관, 비엔날레나 옥션, 아트페어를 거쳐 관객들에게 접속된다. 아니 작가들이 대부분 그렇게 남이 보는 것을 원할 뿐만이 아니라 그들은 최종적으로 미술시장에서 자기의 작품이 팔려나가기를 바란다. 그래서 "작품의 완성은 관객들이 한다"고 대부분의 미술비평가들은 말한다. 관객들하고의 소통으로 작품이 완성됨을 의미한다. 어쨌든 여기까지는 상호간의 민주적 소통이 이루어진다고 할 수 있다. 작품의 생산자나 소비자가 일방적으로 강요하지는 않는다. 전통적인 장르(매체)의 제도화된 미덕이라면 미덕일 수가 있다.

그러나 점점 대중매체가 우리의 생활 속에 자리잡으면서 고전적인 예술매체는 점점 위축되고 심지어는 해체되기에 이른다. 또 때에 따라서는 새로운 매체에 흡수되기도 하고 때로 전혀 엉뚱하게 새로운 결합으로 융합하기도 한다. 그것이 바로 포스트모던적 현상들이다. 이러한 대중매체들과 미디어매체들은 다수의 대중들과 접속한다. 또한 접속하는 시간도 빠르다. 그만큼 영향력이 큰 것이다. 그러나 이들 매체들은 소통이 일방적이다. 호혜적인 교류나 감성의 교환은 있을 수가 없다. 거의 무차별적으로 발신되며 선택적인 수신도 거의 불가능하다.

특히 이러한 일방적 발신은 방송미디어에서 더 심하다. 이러한 일방적인 불평등을 해소할 수는 없지만 이를 규제하고 통제할 수 있

는 유일한 권력인 국가권력이 이러한 방송미디어와 짬짜미를 하게 되면 무소불위의 힘을 갖게 된다. 이러한 사례를 우리는 이미 히틀러의 제 3제국이나 이명박 정부에서 보고 있지 않은가? 이러한 새로운 미디어의 가공할 일방적인 힘을 조정하는 것은 결국 자본력이다. 국제적인 자본이나 국내의 재벌들이 이러한 막강한 미디어를 보유하기 위해 얼마나 고심하는가?

어떻게 보면 삼성의 아날로그적 미술관 건립이나 운영은 그들의 기업활동의 이윤을 극대화하고 이렇게 만들어진 자본을 지키기 위해서 하는 핵심적인 사업은 아니다. 그것은 일종의 기업 이미지를 업(up)시키기 위한 일종의 문화서비스에 불과하다. 그들의 진짜 목표는 종이신문의 한계를 돌파하고 핵심적인 새로운 기술을 접목시킬 수 있는 방송미디어의 장악이라는 것은 누구나 짐작할 수 있다. 이렇게 발전하는 새로운 기술로 무장한 미디어매체를 움직이는 것은 결국 엄청난 자본력이다. 이들 자본들도 금융자본의 하나이지만 그것과는 틀리게 예술, 문화로 위장하고 있다. 그러나 본질적으로 이를 장악하고 있는 자본은 문화권력의 핵심이라 할 수 있다.

문화적 공공성과 다양성

지금까지 서술한 바와 같이 문화권력은 대통령과 정부 등 국가로부터, 또 하나는 돈, 재력과 같은 자본으로부터 나온다. 그러니까 문화권력은 국가권력이나 자본권력과 같은 맥락이다. 이러한 문화권력의 상대편에 시민들의 권력인 문화적 권리가 있다.

여기서 우리는 문화적 권리에 대해 좀 더 근본적인 해석을 할 필요가 있다. 막연히 문화권력의 상대편에서 문화적 권리만 주장할

수 없지 않은가?

문화적 권리는 하나의 기본권이다. 특히 현대에 있어서는 모든 인간의 삶에 필요한 기본권이라고 할 수 있다. 쌀과 빵이 우리들 생존에 없어서는 안될 기본적인 것이라면 문화(광의의 문화)도 우리들 삶에 필수적이다. 쌀과 빵이 생존에 필요하다면 사람답게 품위를 가지고 살기 위해서 문화는 필수적이다. 청소년들을 보라. 그들에게 밥과 라면이 필요하듯이 열광해야 될 프로야구나 힙합문화도 필수적이다. 그들에게는 밥보다는 힙합이 자기의 정체성을 더욱 구체적으로 각인시켜 줄 것이다. 이러한 문화적 권리는 문화적 다양성과 공공성 위에 확보된다. 문화적 다양성은 일종의 문화적 주권이다. 세상의 모든 것은 다 다르다. 다른 모든 것은 모두 자기의 정체성을 가지고 있다. 그 차이를 존중해야 한다는 것이다.

우리가 사는 세상에서는 이러한 차이에 의해서 벌어지는 갈등과 불화를 너무 많이 알고 있다. 걸리버가 소인국을 방문했을때 이 소인국은 옆 소인국과 전쟁을 치루고 있었다. 국토분쟁이나 옆 나라를 테로 했기 때문이 아니라 단순한 의견 차이에서 생겨난 전쟁이었다. 달걀을 뾰족한 데로 깨는가 둥글넓적한 부분으로 깨는가의 차이 때문이었다. 이 계란 깨기의 차이가 아마도 서로 간에 인접국을 무시한다고 보았기 때문이다.

이런 사례는 인간사회에 비일비재하다. 가정에서부터 이웃집, 학교, 회사 등 작은 사회에서부터 지방정부, 조금 더 큰 정부, 중앙정부, 국가, 국가불럭, 세계 등 도처에서 서로 간의 차이를 인정하지 않는데서 오는 불화와 반목, 심지어는 전쟁이 어제 오늘은 물론 내일도 계속될 것이다.

대부분의 이러한 차이는 문화적 차이다. 인류가 시작된 이래 수많은 삶의 갈래들이 생겨났다. 시간적 차이는 물론이거니와 지역

적 차이, 인종적 차이, 나라별 차이, 성별 차이, 세대별 차이, 정규직과 비정규직, 원주민과 이주민, 노동자와 사용자 등 우리 사회는 수많은 차이에 의해서 구성되어 있다고 해도 과언이 아니다. 심지어는 정부에서 시행하겠다는 정책에서도 의견 차이가 늘 발생한다. 이러한 차이에서 오는 불화와 반목, 전쟁으로 치달을 수밖에 없는 상황을 조종하고 치유할 수 있는 방법은 서로 간의 차이를 인정하고 그 차이를 어떻게 서로 간에 존중할 수 있느냐에 달려 있다. 바로 소통의 문제다.

우리는 이명박 정부가 '4대강 (운하)사업'을 '4대강 살리기'로 위장하여 일방적으로 추진하는 것을 눈 앞에 목도하고 있다. 그야말로 소통부재. 오로지 현대건설을 통해 습득한 삽질만이 유일한 가치로 통용될 뿐이다. 이러한 차이는 여러 가지 상징과 비유를 만들어 낸다. 그래서 예술은 이러한 상징과 비유를 통해 세상을 드러낸다. 은유와 환유로 드러내기도 하고 언어와 몸짓, 시각적, 청각적 차용 등 여러 가지 방법으로 우리의 삶을, 세상을 미적으로 드러내고 표현한다. 그렇기 때문에 문화적 다양성이 확보되어 있지 않은 사회에서는 문화예술이 꽃 필 수가 없다. 한 때 사회주의 국가같이 획일화된 사회에서 문화예술이 보잘 것 없었던 것은 이러한 다양성이 인정되지 않았기 때문이다.

문화적 다양성과 같이 문화예술에 중요한 것은 문화적 공공성이다. 이는 한 마디로 소통과 나눔의 미학이다. 우리는 태어나는 순간부터 시간적으로나 공간적으로 자기 자신의 바깥 쪽과 관계를 맺어 나간다. 즉 태어나면서부터 사회화가 시작된다고 할 수 있다. 점점 나이가 들어 성숙해지면서 더욱 더 많은 사회와 단위가 큰 사회로 진입하게 된다. 선택의 문제가 아니라 필수다. 이럴 때 사회

적인 공간 안에서는 필연적으로 나눔의 문제가 발생한다.

자본주의 국가에서는 이를 보통 시장제도에 의탁하지만 사회주의 국가에서는 이를 국가가 책임(?)진다. 우리는 전 국민이 관계된 교육(공교육)의 문제를 살펴보면 이를 잘 이해할 수가 있다. 문화예술의 문제도 마찬가지다. 문화예술의 평등하고 민주적인 나눔을 위해 시장에만 의탁 할 수가 없어 '국립극장', '국립현대미술관'들이 만들어 지고 국가의 재정에 의해 운영된다.

이렇게 국가 시스템에 의해 공공성이 확보되기도 하지만 개인적인 문화예술도 공공성의 문제에 부딪히게 된다. 문화예술의 생산 시스템이 아무리 사적인 영역 속에서 이루어진다 하더라도 그것이 밖으로 나가는 순간 공공의 영역 안으로 들어가게 되어 있다.

한 역량 있는 작가가 그의 아틀리에에서 한 작품을 완성시킨다. 그가 전속으로 있는 화랑에서 전시를 요청한다. 그의 작품을 알아보고 미술시장이 그 작품을 구매하기 위해 덤빈다. 그 중에 한 컬렉터가 그 작품을 사서 그의 집에 건다. 때로는 한 기업체가 사들여 그 회사의 빌딩 로비에 건다. 간혹 국립, 시립 미술관에서 구입해 미술관의 벽에 걸린다. 물론 뒤로 갈수록 작품이 관객들과 만날 기회가 넓어지고 그만큼 공공성이 확보된다고 볼 수 있다. 이 공공성은 작품의 내용이 보여주는 미적 가치와는 차이가 있다. 그러나 어쨌든 그 내용에 대한 비평(평가)도 좀 더 공적인 영역에서 더 많이 확보될 수 있다.

아무리 예술지상주의를 떠드는 작가들도 공적인 영역과 관계를 의도적으로 거부하는 작가는 없지만 그렇다고 모든 작가들이 이러한 것을 꼭 의식하고 작업을 하지는 않는다.

그러난 요즘 들어 작가적인 생산(작업)을 아예 공공적인 영역에서 시도하는 작가(특히 미술가)들이 늘고 있다. 지역과 현장을 중요

시하는 작가들이다. 또 관객(주민) 참여형 작업들도 점점 늘어나는 추세다. 이는 아예 문화예술의 생산(공급)과 유통, 소비를 엄격하게 구별하는 기존의 문화예술의 개념을 통합적으로 전복시킨 발상이다. 즉 일방적인 소통과 시혜에 가까운 나눔을 상호적이고 평등하게 전개시켜 보자는 시도라 할 수 있다.

문화예술의 공급자인 작가들과 관객이 될 수 밖에 없는 시민들(주민들)이 함께 문화적 권리를 확보하여 같이 누릴 수 있다면 우리사회는 좀 더 호혜적 평등을 실현할 수 있는 공동체적 민주사회가 될 것이다.

문화와 권력

권력은 쉽게 정의하자면 지배하는 힘이다. 권력은 항상 위에서 아래로 중심에서 변두리로 작동한다. 또한 약자를 배제하고 다중들을 타자화 시킨다. 권력은 항상 재력을 바탕으로 하기 때문에 정치적 권력과 돈을 가진 재벌들이 유착과 야합을 서슴지 않는다.

그러나 문화(예술)는 위아래나 중심과 변두리, 강자와 약자가 없는 평등한 개념이다. 삶의 질에 차이가 있다 하더라도 삶 자체에는 계급이 없다. 그렇기 때문에 우리에게는 권력으로서 지배되는 문화가 아니라 삶의 보편적 가치가 서로 인정되고 소통되는 문화적 권리를 확보하는 것이 중요하다.

특히 이명박 정부 들어 위로부터 아래로 일방적으로 덮어 씌우는 문화(문화행정)가 폭주하고 있다. 방송이나 미디어를 장악해 여론을 조작하면서까지 그들의 일방적인 정책을 아래로 하달하고 지시한다. 권력을 넘어 폭력이다. 이런 지배권력의 폭력화는 조직화된 시스템을 가지고 있고 사회적인 단위가 큰 국가나 정부, 대기업,

전경련 같은 재벌 중심의 카르텔 등에서 만들어지고 영위된다.

그래서 이러한 지배권력을 뛰어넘는 아래로부터의 그리고 가장 작은 단위의 공동체 문화가 필요하다. 그것은 지금까지 중앙의 권력으로부터 소외되고 착취당해 온 지역의 '마을'로부터 찾아야 할 것이다.

다 같이 '마을공화국 연합'의 건설에 동참할 것을 권한다.

'예술과 마을 네트워크'를 제안하며

'예술'과 '마을', 이 둘이 짝을 이루기에는 무언가 낯설고 어색해 보입니다. 적어도 지금까지는 예술이 마을을 진정으로 생각한 적이 없고 마을 또한 예술을 마음 편하게 받아들인 적이 없습니다.

그런데 왜 난데없이 이 둘을 짝을 지어 짝짓기 시키려고 하는가? 이 둘은 사실 오랜 인류의 조상들이 살 때에는 한 영역 안에서 이루어졌습니다. 알타미라 동굴벽화에서 보는 것처럼 동굴을 중심으로 해서 마을 공동체로서의 삶이 있었고 마을의 중심부인 동굴 안에는 그들의 필요에 의해 벽화라는 예술이 같이 존재해 왔습니다. 그러나 어느 순간에 예술은 마을이라는 삶의 영역에서 스스로 떨어져 나왔습니다.

예술이 원래 삶의 근원에서 나왔듯이 마을도 삶의 근원으로서의 최소 단위입니다. 우리는 이 분리되어 낯설고 어색해진 두 영역을 삶의 근원을 되살리기 위한 활동의 기반으로 같이 짝을 지어 볼 생각입니다.

우리의 삶이 정치, 경제, 사회, 문화 등 전 분야에 걸쳐 아수라장이 된 것은 우리의 삶의 최소 단위인 '마을'이 붕괴된 것과 깊은 관

련이 있다고 봅니다. 건강하던 마을은 병들고 시름시름 활기를 잃은지 오래입니다. 일제 식민지를 거치면서 그랬고 박정희의 새마을 운동과 그 이후에 몰아친 개발과 도시화로 마을 공동체는 노령화, 공동화되어 활기를 잃은 지 이미 오래입니다.

3만 개가 넘는 우리나라의 마을들은 행정 단위로 존재하고 있지만 이미 그 안의 주민 자치와 마을 공동체는 붕괴된지 오래입니다.

근래에 들어 붕괴된 마을 공동체를 되살리고자 하는 여러 가지 활동들이 활발하게 전개되고 있습니다. 이런 활동들은 성공하기도 하지만 실패하는 활동들이 더 많아 보입니다. 솔직히 대부분의 활동의 결과들은 실패했다고 보는 편이 더 맞을지도 모릅니다. 왜냐하면 마을 공동체가 되살아나는 것의 핵심은 '주민 자치'에 있기 때문입니다.

간디가 인도에 70만개의 자치마을(스와라지)이 만들어지면 인도가 진정한 독립을 이룰 수 있다고 주창했던 것처럼 한국의 마을 살리기의 핵심도 주민 스스로에 의한 내발적 발전이라고 할 수 있습니다. 그러나 아직까지 이러한 주민 스스로에 의한 이상적인 마을 공동체의 성공사례들은 극히 드물어 보입니다.

늦긴 했지만 아직도 "마을만이 희망이다"라는 슬로건을 우리는 결코 포기할 수 없습니다.

그래서 우리는 문화와 예술로 마을을 사유하고 연대하고 소통하려합니다. 우리는 기존의 마을 살리기의 모든 활동들을 같이 공유하고 그 단체들과 연대하려고 합니다. 또한 마을의 모든 주민들과 그들이 이루려는 자발적인 발전계획들을 문화예술 전문가로서 같이 고민하고 연대하려고 합니다. 이러한 소통과 연대의 결과가 '마

을'의 '자립과 자치, 자존'으로 이어지기를 바랍니다.

 우리는 이제 서울 문래동 철공소 동네(일명 문래예술창작소)에 자
그마한 연구소를 열고 마을을 생각하는 모든 활동들을 매개하고
소통시키는 연구기지를 자임하면서 마을에 관한 네트워크 활동을
시작하려 합니다.

미술교육의 사회적 역할

사회의 위기는 미술교육의 위기다.

 오늘날 우리 사회는 일촉즉발의 위기에 처해 있다. 크게는 '민주주의의 위기', '경제 위기', '남북관계의 위기'로 요약되지만 새 정부 들어 사회의 전 분야에서 위기의 징후가 넘쳐나고 있다. 예술계도 예외가 아니어서 예술과 관련된 제도와 정책이 마구 흔들리고 있다. 그 동안에 어느 정도의 효과가 있었던 제도와 정책들도 어떠한 기준이나 원칙도 없이 단지 지난 정부에서 이루어졌다는 사실만으로 폐기되거나 훼손되고 있다.
 특히 미술교육은 교육과정 정책을 관장하고 있는 교육과학기술부가 '미래형 교육과정'을 새로이 편성을 예고하면서 그 위기가 시작되었다. 이 '미래형 교육과정'은 최소한으로 편성되어 있는 미술교과의 현재의 지위마저 위태롭게 하고 있다. 게다가 교육과정 편성권을 학교 자율로 결정하도록 하면서 입시전쟁에 내몰린 학교로 하여금 입시와 관련이 없는 교과목인 미술, 음악 등 예술 교과들을 아예 용도폐기하도록 만들고 있다.
 이 미래형 교육과정은 그 내용도 문제려니와 이 새로운 교육과정을 발의하고 추진하는 과정이나 절차도 비민주적이어서 우리 사회의 위기를 그대로 반영하고 있다. 이번 새로운 교육과정은 어떠한

여론수렴과정이나 전문가나 관계자들의 토론을 정식으로 거치지 않은 이른바 명박식 일방통행으로 진행되고 있다는 점을 범 미술교육학회에서 여러 번 항의 성명으로 지적한 바 있다.

이러한 소통부재의 밀어붙이기식 정책 결정 과정은 역설적으로 '미술교육'이 단순히 문화예술계나, 교육계만의 문제가 아니라는 것을 말해 준다. 즉 사회 전체의 민주주의의 위기가 미술교육에도 그대로 전가된 셈이다.

또 한편으로는 미술교육은 (문화)정치와도 밀접한 관련을 맺고 있다. 미술교육의 운명을 결정하는 이 '미래형교육과정'을 뒷받침 하는 이념은 신자유주의적인 시장논리다. 교육에까지 경쟁의 논리를 도입하여 새로 개정하려는 교육과정이 바로 이 '미래형 교육과정'인 셈이다. 이러한 시장논리를 철저히 옹호하는 보수적인 정치가들과 정당이 있는가 하면 이러한 시장 논리를 반대하는 진보적인 정치와 정당이 있다. 이런 때 우리가 미술교육의 중요성을 인식하고 공교육에서의 교과목으로 정정당당히 편성되게 하기 위해서는 우리들은 어떠한 정치적인 선택을 해야 하는가? 더 나아가 교육현장에서 이러한 교육과정의 실행을 책임지는 교육감은 어떠한 이념형(보수적 혹은 진보적)으로 선택해야 하는가? 또 새로운 교육과정으로 없어지는 미술시간에 대해 학생들에게 이 (정치적)배경을 빼고 우리는 무엇을 어떻게 설명할 수 있는가?

우리 미술교육의 현재

국가가 편성하고 관리하는 교육과정이 개편될 때마다 예외 없이 예술교과의 축소나 폐지 같은 문제들이 발생하곤 했다. 이명박 정부 들어서도 예외 없이 그들은 그들의 우 편향 이념, 경쟁교육에

맞추어 새로운 교육과정 속에 예술교과의 축소나 폐지를 추진하고 있다.

지남 참여정부 초에도 예술교과의 평가체제 개선이라는 명분으로 예술교과를 축소하려는 기도가 있었다. 그래도 그때는 개선의 대상인 체육/예술교과를 담당하는 교사들과 교육부 공무원들과 관계자들, 전문가들의 공청회와 토론회의 절차를 거쳤다. 그 당시 현장 예술 담당 교사들의 활동으로 결과적으로 예술교과의 축소나 폐지를 막을 수는 있었다.

그 당시는 예술 체육 교과의 평가체제의 개편과 수요자 중심 교육 등을 명분으로 내세워 이 교과들의 축소를 목표로 했지만 지금은 아예 입시교육에 학생들을 내몰기 위하여 예술교과를 단계적으로 폐기하는 것을 목표로 하고 있는 듯이 보인다.

이렇게 교육과정의 개편 때마다 나오는 예술교과의 축소나 폐기에 대하여 우리들 미술교육자들은 한결같이 미술교과의 중요성을 역설하여 왔다. 그러나 '미술교육'의 중요성을 외치면서도 미술교육의 중요성과 철학을 논리적으로 설명하는 데는 항상 부족함을 보여 온 것 같다.

2003년도 미술교육 정상화 투쟁 때도 이 같은 자성의 목소리가 있었다. 다음은 내가 미술교육정상화 투쟁 때 말한 대회사의 일부분이다.

"우리는 국가가 정해 주는 여러 차례의 교육과정을 수동적이고 타성적으로 수용하고 있지는 않았는지, 교사를 양성하는 사범대학의 미술교육과는 미술교육자로서의 자질함양보다는 단순한 미술가로서의 기능 전수에만 몰두하고 있지는 않았는지, 교사 연수는 변화하는 시각문화 환경에 맞게 새로운 연수 프로그램을 제대로 짜고 실행하고 있는지, 급속도로 변화하는 문화환경 속

에서 미술교육을 타성적으로 운용하고 있지는 않았는지, 우리 미술인들 스스로 우리의 미술교육의 필요성을 간과하고 미술교육은 있어도 되고 없어도 되는 변두리 기능교과로 평가절하하고 있지는 않았는지....."

지금도 우리는 미술교육의 중요성을 말할 때 이러한 반성과 성찰은 항상 유효하다고 생각한다. 특히 미술교육의 철학에서의 '창의성'에 대해서는 항상 성찰적인 입장이 미술교육의 정당성을 유지해 왔다. 미술교육에서 주장하는 '창의성교육'이란 무엇이며 어떻게 가르쳐야 하는가? '창의성'이란 미술교육의 전유물인가? 다른 교과의 창의성과 어떻게 다르고 어떤 점에서 차별화 되는가? 지금 우리의 미술교육이나 미술교육과 관련된 제도나 시스템이 오히려 인간들이 본래적으로 간직한 창의 잠재력을 망치는 것은 아닌가? 이러한 성찰적 질문에 우리 미술교육자들은 누구나 당당히 답할 수 있어야 한다.

지금 우리들의 미술교육을 한번 되돌아보자. 해방 이후 우리 미술교육과정은 '표현과 감상'의 두 축으로 구성되어 왔으며 그 중에서도 우리의 미술교육에서 대부분의 창의성 교육은 주로 '표현 교육-표현기법 개발'로 되어 있다. 그래서 대부분의 미술교사들이 당연한 듯이 표현교육-그리기와 만들기에 몰두해 왔다고 해도 과언이 아니다.

그러나 안타깝게도 이러한 습관적인 표현교육에의 몰두가 미술을 애매하고 왜곡된 창의성의 신화로 만들고 급기야는 미술을 전공하지 않는 일반인들로 하여금 미술을 통해 세상을 이해하게 하는 통로를 차단하거나 멀어지게 만들지는 않았는지? 심지어는 미술에 대한 몰이해가 미술을 혐오하게까지 만들지는 않았는가?

요즘은 이러한 미술교육의 반성적 차원으로 여러 가지의 미술교육 방법론이 나왔다. 잘 알려져 있다시피 미국의 DBAE미술교육(일명 ,학문을 기초로 한 미술교육-Dicipline Based of Art Education)은 미술의 치우친 표현교육에 대한 반성으로부터 나온 것이다. 이 DBAE미술교육에서 제일 중요한 것은 visual literacy, 미술에 대한 '읽기'교육이다. 원래 literacy는 글자를 읽고 쓸 수 있는 능력을 말한다. literacy교육의 창안자인 브라질의 파올로 프레이리와 미국의 마일스 호튼은 민중들에게 이 기본적인 '읽기- 문해력'교육을 통해 기본권-선거 참여와 같은 기본권을 신장시켰다.

마찬가지로 미술교육에서의 '시각적 문해력/visual literacy' 교육은 기본적으로 시민들의 문화적 권리를 가르치는 것이다. 특히 DBAE미술교육은 기본적으로 인문학에 속하는 미술사, 미학, 미술비평 미술실기 등을 통하여 시각적 읽기 능력을 성장시킬 것을 권장하고 있다. 이러한 시각적 읽기 능력(문해력)으로 세상을 이해하고 읽을 수 있으면 시민으로서 품격 있는 문화적 권리를 누리면서 사는 길임에 틀림없을 것이다.

이런 의미에서 미술교육은 실기 등 단순한 기능교육을 통해 학생들의 표현욕구 고취와 취미생활에 대한 기여를 넘어 시민들의 사회적 기본권을 신장시키는 데 관계되어 있고 모든 다른 교과들과 동등하게 그의 사회적 역할을 부여받고 있다.

미술교육에 대한 문제는 '표현교육'을 통해 이루어지는 '창의성교육'의 신화에서도 엿볼 수 있지만 지금까지 별다른 반성 없이 국가가 검인을 통해 정해준 검인정 교과서의 사용과 교과서나 수업지침서에 의해 구축된 수업을 반복적으로 되풀이하는 것에서도 엿

볼 수 있다. 국가 검인정 미술교과서는 물론 교육과정의 틀을 기본적으로 반영하고 있지만 실제 수업 현장에서는 그 지역에 맞게 또 그 학교의 실정에 맞게 교사의 자율적 의지로 재편성되어야 한다. 그에 따른 수업모델의 구축도 마찬가지다. 비싼 돈 들인 교과서가 실제로 학생들에게는 학년 초에 눈요깃감 정도로의 역할 밖에 안 된다는 것을 대부분의 미술교사들이 인정하고 있다.

그러나 요 근래에 들어 우리 주위에 이런 현실을 감안하여 교사들 스스로 대안교과서를 만들고 수업 사례를 연구하는 모임이 활발해지고 있다. 이런 사례들은 가히 우리 미술교육의 담당자들의 자발적인 의지에 의해 이런 모순과 타성적인 수업을 극복할 수 있다는 희망적인 가능성을 제공해 주고 있다.

이러한 자발적인 노력의 결과로 태어난 대안교과서는 이미 상업적인 출판을 마친 『시각문화교육 관점에서 쓴 〈미술교과서〉』다. 이 대안교과서는 현장의 미술교사, 미술이론가, 문화이론가, 작가들이 모여 수많은 수업모델을 제시하고 토론과 연구를 거쳐 무려 6년의 세월에 걸쳐 만들었다.

이 책은 새로운 수업 모델을 구축하기 위하여 기존의 미술교육 분류체계를 버리고 과감히 새로운 미술교육 체계를 구축하였다. 바로 미적체험, 표현과 감상 체계를 대신해 체험, 소통, 이해의 새로운 분류체계를 새로 구축하였다.

이러한 분류체계는 다소 실험적인 성격이 강하지만 미술교육의 목표가 단순히 손으로 표현하는 기술과 미술사에 의한 단순한 감상 이상의 지적, 인성적, 감성적, 신체적 역능의 복합적 성장 발달에 있으므로 우리의 미술교육을 새로운 패러다임으로 재구성 하는 데 역점을 둔 분류체계라 할 수 있다.

'미술교과서'는 이러한 새로운 분류체계만이 아니라 뜻 있는 미술

교사들의 참여로 수많은 수업 사례들을 이메일을 통해 공유하고 이러한 수업 사례들의 장단점을 비교 연구 토론하는 과정을 거쳤다. 이러한 과정은 미술교사들 스스로 '미술교육의 창의력'을 체험하고 소통하고 이해하는 과정이었다고 할 수 있다.

근래에 우리들 미술교육자들의 수업 운영에 대한 성찰적 메시지를 던진 또 하나의 사례가 있다. 우리의 이웃 일본의 사토 마나부 교수가 쓴 『수업이 바뀌면 학교가 바뀐다』는 그와 뜻을 같이하는 교사들을 중심으로 일본의 수많은 수업 사례를 연구해서 '배움의 공동체'원리를 확보해 온 실제 사례를 기록한 책으로 우리의 새로운 수업모델 구축에도 상당한 자극이 될 것이라고 생각한다.

특히 이 책에서 저자는 경쟁의 원리에 의하지 않고 서로가 서로에게서 배우고 가르칠 수 있는가를 수많은 사례를 통해 입증하고 있다. 미술교육에서는 사토 마나부교수가 제시한 대로 학생들이 조를 이루어 수업하기가 훨씬 용이하다. 우리나라처럼 입시/경쟁위주의 교육환경에서 이러한 '미술로서 만드는 배움의 공동체'가 성공한다면 학교생활이 좀 더 즐거워지지 않을까?

미술교육의 사회적 역할- 공공성과 다양성

미술교육도 문화의 공공성과 다양성을 기반으로 하고 있다. 미술교과가 얼마 전까지 '국민공통기본교과목'안에 편성(앞으로 고시되는 미래형교육과정에서는 빠지는 것으로 되어 있다고 한다) 되어 있다는 자체만으로 미술교육이 '공공성'을 확보했다는 의미를 가지고 있다. 국민 누구나 미술교육은 배워야 할 권리와 의무를 가지고 있다는 것이다.

앞부분에서 말한 시각적 읽기- 문해력 역시 시민들의 기본적인

문화권을 의미한다. 문화적 권리를 갖게 됨으로서 품격 있는 시민
으로서의 삶이 보장이 되는 것이다. 그러므로 미술교육은 시민으
로서의 문화적 공공성을 확보하는 길이기도 한 것이다.

 또한 미술교육으로서 우리들은 문화의 다양성– 즉 차이를 배운
다. 수 많은 형태들 직선과 곡선, 수많은 점들, 면들, 또 수없이 많
은 색상의 차이들, 색의 배열과 배합에서 들어나는 섬세한 차이들,
시간과 공간을 달리하며 나타나는 보는 방법들, 그리는 방법들, 거
기서 생겨나는 다양한 이미지들....

 우리들은 이러한 수많은 차이에서 비유와 은유를, 자극과 공존을
배우고 그 차이들의 정체성을 확인한다. 우리들은 이러한 섬세한
차이에서 상상력을 끌어오고 창의력을 발휘하게 된다.

 우리는 미술교육으로 우리의 삶이 이렇게 수많은 차이로 구성되
어 있으며(다양성) 여기서 우리는 비유와 은유를 만들고 상상력을
끌어내(창의력) 같이 나누어야 할 가치(공공성)가 있다고 가르칠
수 있어야 한다.

예술적 상상력과 마을 이야기

1. 예술이란 무엇인가? 무엇이 예술인가?

 예술은 인류의 역사에서 언제 어떻게 시작되었을까? 우리는 보통 지금까지 남겨진 인류의 문화유산 가운데 가장 오래된 예술(?)로 유럽에서 발견된 〈라스코, 알타미라 동굴벽화〉를 꼽는다. 1~2만 년 전 구석기시대에 만들어진 것이다.

 나가자와 신이치 같은 예술인류학자에 의하면 10만 년 전 쯤 인류에게는 그 전 인류와 다르게 '마음'이란 게 생겼다고 한다. 즉 외부 세계와 자연에 대응하는 다른 생명체들과는 다르게 생각을 할 수 있는 마음과 사고력이 생겼다. 신이치 교수는 이런 인류를 '호머 사피엔스 사피엔스(신인류)'라고 이름을 붙였다. 이들 신인류는 마음으로 온갖 '망상'을 할 수 있으며 세상에 존재하지 않는 온갖 이미지를 떠올릴 수 있게 되었다. 예술은 인류가 망상을 갖는 '마음'이 열렸을 때부터 종교와 같이 시작된 것이라고 할 수 있다.

즉 마음을 통해 새로운 세상에 대한 꿈을 꿀 수 있게 된 것이다. 결국 예술은 이렇게 망상을 통해 얻게 된 모든 것을 여러 매체를 통해 나타내는 것이라고 정의할 수 있다. 이를 시각적인 매체를 통해 나타내면 우리가 흔히 말하는 '미술'이라는 예술인 것이다. 소리를 통해 나타내면 음악인 것이요. 몸 동작을 통해 표현하면 무용이라는 예술이 된다. 언어생활이 어느 정도 보편화 된 이후에는 시나 소설처럼 문학장르도 나타난다.

그런데 이런 인류가 처음 만들어 낸 〈라스코, 알타미라 동굴벽화〉는 어떻게 나타난 것일까? 더군다나 현대 예술에서도 따라 하기 힘든 거의 극사실에 가까운 치밀한 묘사력은 어떻게 만들어졌을까?

신이치에 따르면 이들 신인류가 사는 마을 근처의 상당히 깊은 동굴 속에서는 마을에서 뽑혀 온 젊은 남자들이 성인식을 치른 걸로 추론하고 있다. 이들의 성인식은 마치 종교의식 같은 것이었다. 그들은 하나의 빛도 들어오지 않는 깊은 동굴 속에서 며칠을 지내는 동안 마을의 풍요(들소의 증식)를 비는 가장 이상적인 '망상'을 그들의 마음속에 담았을 것이다. 그들은 마을의 풍요를 가져 오는 들소 떼를 마음속에 담았다 그것을 벽에다가 그대로 꺼내 놓은 것이 바로 이러한 사실적인 묘사를 가능케 할 수가 있었다.

아무 빛도 들어오지 않는 상태에서 며칠을 지나면서 야생의 원초적 감각이 열리게 된 것이다. 그것은 인류학자 레비스트로스가 원시부족을 답사하면서 알아낸 '야생의 감각'인 것이다. 모든 예술적인 것의 시원은 마음으로 그리는 것으로부터 시작한다.

인류가 이 땅에 삶을 시작한 이래 모든 예술 행위는 마음으로 불러낸, 즉 상상력으로 그려낸 가상의 세계를 어떤 수단(매체)을 통하여 현실화하는 것이다. 우리가 그림을 그린다고 할 때 '그린다'의 어원은 말할 것도 없이 신인류로부터 시작한 망상, 즉 마음으로

'그린다'와 같은 것이다.

우리가 마음으로 무엇을 그린다고 할 때는 대부분 '이상적인 세상'을 떠올린다. 그러한 마음으로 그린 이상적인 세상을 표현하는 것이 바로 예술이다. 단적인 예로 상투적인 표현으로 우리가 흔히 이발소그림(키치)이라고 치부하는 상업화(일면 통속화)를 생각해 보자. 이들 그림에는 흔히 우리가 가 볼 수 없는 이상적인 세상 즉 파라다이스가 그려져 있다. 설경이 보이는 알프스 같은 산록을 배경으로 엄청나게 큰 폭포수가 등장하고 그 앞으로는 아주 푸른 호수와 난데없는 물레방아와 백조들이 등장한다. 키치는 우리가 흔히 통속적으로 아주 좋은 것이라고 생각하는 모든 것들을 조합한다. 또한 미술에서 오랫동안 자리잡아 온 누드화도 마찬가지다. 위에서 말한 통속적인 그림과 같이 여인상들을, 그것도 옷을 걸치지 않은 여체를 미술에서는 전통적인 주제로 다루어 왔다.

근현대로 오면서 일종의 관음증적인 취향으로 바뀌긴 했지만 여기에는 가장 이상적인 '몸매'를 그려온 것이 신인류로부터 지금까지 하나의 전통이 되었다. 3만 년 전 구석기시대에 만들어졌다는 〈밀렌도르프의 비너스〉는 그 당시 가장 이상적인 몸매, 즉 다산의 상징을 잘 보여준다. 그것과 그리스의 밀로의 비너스를 비교해 보면 그 시대마다 가장 이상적인 세계를 예술이 얼마나 지극하게 그려왔는지를 알 수 있다.

신이치는 이런 망상을 불러낼 수 있는 우리의 감각과 사고는 현대로 오면서 교육이나 미디어를 통해 자신도 모르는 사이에 일정하게 관리되고 길들여졌다고 주장한다. 우리는 자신의 감각이나 사고가 '야생'의 상태였다는 사실을 잊고 있다는 것이다. 그는 이 야생의 감각은 생명과 연결된 무의식 속에 여전히 살아 있으며 그 무의식 속에 잠재된 감각과 사고의 야생을 잠에서 깨어나게 하고 일

어서게 하고, 그것에 표현을 부여할 수 있는 지성의 형태를 '예술'이라고 했다.

그렇다 '예술'은 표현이다. 야생의 감성으로 나타내는(표현하는) 모든 것이 예술이 될 수가 있다.

카잔차키스의 『그리스인 조르바』에 보면 두목과 조르바가 이 야생의 감각에 대해 대화를 나누는 모습이 간혹 나온다. 조르바는 학식이 높은 자기 두목(아마도 카잔차키스일 것이다)에게 '그 맨날 끼고 다니는 책을 몽땅 불살라버리라'고 하면서 자기는 들풀, 돌, 빗물 같은 무생물들과도 대화를 나눈다고 말한다. 두목이 어떻게? 라고 묻는다. 나는 춤으로 대화를 나눈다고 조르바는 당당하게 말한다. 그 뒤 그는 실제로 물가에서 멋진 '조르바 춤'을 두목에게 보여준다. 무기물들과 춤으로 대화하는 조르바는 '야생의 감각'이 열려 있는 것이다.

현대에 와서 예술의 표현은 대부분 비유와 상징으로 표현한다. 예술에서의 표현은 소위 "~와 같이" 나타낸다. 라스코 동굴벽화에서 보듯이 들소떼들이 '많은 것 같이', 또는 '힘차게 도약하듯이', '많이 증식할 것 같이' 표현하는 것이다. 예술은 그러므로 은유와 환유, 제유와 거유, 패러디와 패쉬디시, 크로스오버, 의인화 등 온갖 비유들의 활동 무대다.

인류에게 언어가 발달하면서 그러한 표현이 더 많아진다. 언어 자체가 수많은 의미와 은유, 상징을 이미 내포하고 있기 때문이다. 예컨대 영어에서 머리(head)라는 단어는 군대의 사령관, 테이블의 상석, 페이지의 상단 등 수십 가지로 쓰인다. 미술에서는 수많은 색, 형태(소위 점, 선, 면들)이 그 자신 비유와 상징을 가지고 있지만 이들의 조합으로 세상을 표현하게 된다.

또한 비유의 본격적 사용은 신화에서부터 시작된다. 모든 신화는

레비스트로스가 말했듯이 '비유의 숲'이라고 할 수 있다. 그러므로 모든 예술은 신화로부터 탄생했다고 해도 과언이 아니며 신화는 '예술의 숲'이라고도 할 수 있다. 그만큼 예술에서는 신화(이야기)가 중요하다. 모든 예술매체들은 다 자기 장르의 독특한 비유법을 가지고 있는 것이다. 그렇기 때문에 예술의 표현에서는 빗대어 표현하기, 즉 비유가 기본이다. 이것이 바로 예술의 내용적 실체라고 할 수 있다.

2. 예술은 사회와 어떤 관계가 있는가?

야생의 감각으로 표현하는 예술도, 또 예술이 기반하는 인간사회도 하루가 다르게 변해 먼 구석기시대로 부터 고대 중세를 거쳐 근대에서 현대로 또 포스트모던의 시대로 접어들었다.

예술도 사회의 변화에 따라 분화와 진화를 거듭해 왔다. 알다시피 현대로 들어서면서 미디어와 매체의 폭발적 증가로 예술의 전통적 장르도 혁명적 변화를 일으켰다. 특히 영화 , 만화, 사진, 등 대중매체들의 등장은 전통적인 장르들인 문학 음악, 무용, 연극, 미술 등의 기존 영역의 경계를 허물어 버렸고 사진과 판화 같은 복제 가능한 매체들은 예술의 대중적 소비를 혁명적으로 변화시켰다. 예술적 향기(아우라)가 없는 복제품이긴 하지만 판화나 사진매체들은 대중들에게 까지 예술을 향수할 수 있는 기회를 만들어 주게 된다. 어쨌든 이러한 변화는 예술의 생산과 소비의 유통과정을 민주적으로 혁신한 것이라고도 할 수 있다. 즉 소통의 혁명을 가져온 것이다.

그러나 한편 산업의 발전과 자본주의식 기술혁명이 가져온 것은

예술의 소통이 다변화되고 발전한 측면도 있지만 그 반대로 일부의 사회 구성원들만의 소통으로 후퇴한 측면도 있다. 대부분의 예술 향유는 가진 자들, 사회의 상류계층으로 한정되어 있다.

특히 자본주의 사회에서는 예술가들의 작품제작과 관객들의 감상활동이 대부분 주문에 의한 작품의 생산과 일반 대중들의 소비로 조직된다. 즉 생산-유통-소비 시스템으로 제도화된 것이다. 유명한 현대 화가인 앤디 워홀은 아예 직접 공장시스템을 만들고 운영(유망한 후배 작가들을 고용하여)하여 자신의 작품을 대중들에게 상품처럼 소비시켰다.

여기에 국가나 정부가 공공적으로 개입하여 이런 제도를 더욱 공고히 해 왔다. 이들 자본과 국가정부는 이런 시스템 속에서 자본을 축적하게 된다. 이런 시스템 속에서 예술가들은 그들의 자유로운 상상력이 고갈되고 시스템 속에 순응하게 된다. 예술은 본질적으로 자유로운 상상력의 산물이며 이러한 사회, 자본 시스템에 의해 구속당하면 진정한 예술을 담보할 수 없다. 그러므로 사회가 복잡하게 분화하고 복잡하게 얽히면서 예술과 예술가의 지위도 자기의 정체성을 찾기가 힘든, 야생의 감성으로 상상력을 발휘하기 힘든 상태에 와 있다. 기본적으로 예술가들도 자본주의 사회에서는 먹고 살기 위해 자본(시장)에 의탁할 수밖에 없게 되는데 그것 때문에 그들의 지위는 점점 영락한 처지에 놓일 수밖에 없다. 얼마 전 일어난 최고은씨의 죽음이 이를 단적으로 보여주고 있다. 유네스코에서는 예술가들을 공익적인 활동을 벌이는 사람으로 규정하고 있다. 애매하긴 하지만 자기의 활동으로 수입이 보장된 직업과는 달리 사회의 풍요를 위한 여러 가지 가치 있는 활동을 하고 있는 사람이란 것이다. 그렇지만 예술활동은 항상 모든 사회활동의 변두리, 사각지대에 위치한다. 한마디로 자유를 먹고 살긴 하지만

불안한 위치에서 헤맬 수밖에 없다. 예술가들이 자본이나 국가 권력의 중심과 가까워지든가 그 안으로 들어가면 들어갈수록 그의 예술적인 성취는 없다고 해도 지나친 말이 아니다.

3. 사회(마을)는 무엇인가?

단순하게 말해서 사회란 경제적 활동을 기반으로 함께 모여 사는 '것'내지 '곳'이다. 인간들이 사는 세상은 모두 사회를 구성한다. 모든 인간들은 그것이 무슨 사회든 여러 가지 사회의 일원이다. 예술가들도 여러 가지 사회의 구성원이거나 적어도 사회와 여러 가지 형태로 관계를 맺고 산다.

인간들은 태초에 혈연을 중심으로 사회를 탄생시켰다. 곧 씨족사회를 이루며 살기 시작했을 것이다. 이런 씨족 사회가 합쳐지기도 하고 다른 씨족들과 섞이면서 부족사회를 이루며 살기 시작했다.

이런 씨족사회와 부족사회가 점점 더 큰 힘을 필요로 하고 영역을 넓혀 가면서 국가형태의 사회가 만들어졌을 것이다. 그러므로 모든 사람은 가장 작은 사회인 가족(가족은 보통 사회라고 부르지 않지만)으로부터 국가라는 사회의 가장 큰 단위의 일원으로 살아가야한다. 사회의 단위가 커지면서 사회 구성원들의 관계도 복잡해진다. 이런 구성원들의 관계는 대부분 권력을 중심으로 편성된다. 씨족, 부족사회에서 지금은 찾아보기 힘든 '모계사회'의 출현도 그 당시는 여성이 권력의 중심에 있었던 사회를 지칭한다. 특히 국가 단위의 사회는 권력을 중심으로 사회를 편성하기 위하여 여러 가지 법과 제도를 마련한다. 권력의 집중을 막고 여러 가지 공정한 사회를 만들기 위한 소위 민주주의적 제도와 장치들인 것이다. 이

런 민주주의 제도와 장치에도 불구하고 큰 단위의 사회일수록 불공정과 소수와 약자들에 대한 억압과 차별, 불공평한 분배가 없어지지 않는다. 그러므로 사회의 공동의 궁극적인 목표는 문화의 다양성과 공공성이 인정되고 실현되는 '문화사회'라고 할 수 있다. 사회를 구성원들의 공동의 이념과 이익, 공동선을 실현하는 문화사회를 우리는 공동체(Community)라고 부른다. 물론 국가 같이 큰 단위의 사회들도 공동체를 표방하기도 하지만 대부분 공동체의 개념은 하부의 작은 단위를 지칭한다. 이것은 무수한 법과 제도들에 의해서 삶의 권리와 의무가 타율적으로 정해진 사회가 아니라 그 단위의 구성원들에 의해 자율적이고 자치 자립의 의지가 실현 가능한 사회를 지칭한다. 그러므로 공동체 사회는 작은 단위에서 구성원들의 의사가 상호간 소통이 가능한 기반 위에 성립한다. 여기에 가장 알맞는 공동체가 바로 우리의 '마을'이라고 할 수 있다.

인류학자 레비스트로스도 원시부족사회를 답사하면서 100~200명 정도의 부족이 가장 공동체를 이루어 나가기 좋은 규모라고 결론 짓고 있다. 바로 우리의 행정 단위인 리(里)라고 할 수 있다.

4. 마을이 왜 중요한가?

마을은 국가라는 큰 단위의 하부 단위라고도 할 수 있다. 리(里)는 말할 것도 없이 정부의 최하위 말단 행정 단위이다. 몇 개의 마을을 묶어 리로 하는 경우도 있고 하나의 마을이 리가 되는 경우도 있다. 보통 농산어촌의 마을 단위를 행정적으로 리라고 부르는 것이다.

행정적으로 리라고 부르기 전에 우리의 마을은 전통적으로 공동체의 의미를 가지고 있었다. 우리나라의 면적은 중국이나 미국 같

은 큰 나라의 36분의 1 쯤 되는데 이를 다림질로 쫙 펴면 6분의 1
로 커진다고 한다. 그만큼 우리나라에는 산이 많고 골짜기가 많아
수많은 마을들이 발달해 왔다. 얼마 전까지 우리나라의 마을들은
3만 개가 있었다고 한다. 이런 마을들이 전통적으로 공동체로서의
규범을 가지고 살아왔으나 일제식민지와 해방공간에서의 좌우대
립, 분단과 6.25전쟁, 박정희 산업화와 도시화로 공동체로서의 마
을이 붕괴된 것은 다 알려진 사실이다. 특히 박정희시대의 산업화
로 농업인구의 도시로의 이주와 개발지상주의에 의해 농산어촌의
마을들은 공동화되고 붕괴된 것은 어제 오늘의 일이 아니다. 앞으
로도 신자유주의 경제 정책에 의해 농촌은 가속도로 침체될 것이
분명해 보인다.

그런데 수도권을 중심으로 한 국가 경영에도 불구하고, 아니 국가
가 수도권을 중요하게 생각할수록 마을은 더욱 중요하다. 당연한
얘기지만 마을은 아직도 공동체로서의 가치를 구현할 수 있는 가
능성이 제일 크면서도 이 하부구조인 마을이 살아 있지 않으면 그
위의 상위 사회가 살아날 수 없기 때문이기도 하다. 간디가 인도를
70만개의 자치자립의 마을(스와라지)을 만들려고 구상한 것도 같
은 맥락이다. 톨스토이가 국가의 폭력으로부터 벗어나기 위해 무
정부주의라고 할 수 있는, 농업을 중심으로 한 공동체를 구상한 것
도 역시 같은 맥락이다. 특히 국가가 자본과 결탁하여 폭력화하는
우리에게는 이 마을들이 공동체로 살아나는 것이 더욱 중요하다.

우리나라는 오랫동안 지속된 농촌 지역의 소외와 대상화, 착취로
인해 마을의 주민들도 거의 무중력 상태에서 생존에만 급급해 있
는 실정이다. 이런 절망적인 상태에도 불구하고 마을은 살아 있다.
급격한 노령화로 인해 최소한의 경제 활동이 어려운 상태임에도
불구하고 마을엔 아직도 그들이 살아 있고 그들이 살아 있는 한에

는 마을엔 희망이 있다는 것이 나의 생각이다.

 5. 마을 이야기는 왜 중요한가?

 마을은 우리가 사회를 구성하고 살아나가는데 최소 단위의 공동
체의 가능성을 지니고 있으면서 예술가들에겐 우리의 삶을 이상적
으로 '가상'할 수 있는 이상향이기도 하다. 특히 예술이 사회에 일
정한 공공적 역할이 있다고 가정하는 나에게는 그렇다. 노인들만
남아 있는 마을이 뭐가 중요하고 어떻게 살릴 수 있냐고 질문할 수
도 있지만 노인들이기 때문에 그 가능성이 더 열려 있다고 보는 것
이 나의 견해이기도 하다. 노인들에게는 그들이 살아 온 '이야기'
가 있기 때문이다. 마을에는 그동안 살아온 노인들(주민들)의 이야
기도 있지만 마을 자체가 가지고 있는 이야기, 유래와 전설 등이
있는 것이다.
 마이클 샌델의 『정의란 무엇인가?』에는 매킨타이어가 말한 '서사
적 인격'이란 용어가 나온다. 모든 인간은 사회적 정체성을 가지는
데 이는 고립된 한 인간의 삶이 아니라 과거로부터 앞으로 나아갈
미래까지 '이야기(서사)'의 한 부분이라는 말이다. 즉 "모든 인간은
자기가 원하든 원하지 않든 공동체의 일원으로서 과거에서 다양한
빚, 유산, 적절한 기대와 의무를 물려받는다"는 것이다. 그러므로
공동체의 일원으로서 한 인간의 권리와 의무는 그의 서사적 인격
과 관련이 있다는 이야기다. 그 만큼 공동체의 소통에는 공동선을
추구하려는 서사(이야기)가 중요하다고 할 수 있다.
 마을에는 다양한 이야기가 존재한다. 물론 대대로 살아오면서 만
들어진 이야기도 있고 당대에 살아 있는 사람으로서의 살아온 이

야기도 있다. 또 자연과 교감하면서 만들어진 동화나 설화 등도 있으며 심지어는 신화에 가까운 이야기들도 존재한다. 이런 이야기들, 서사는 모든 예술의 원천이다. 이야기가 없이는 예술이 성립할 수가 없다. 이런 원천을 예술은 여러가지 방법으로 가공한다. 여러 가지 매체와 형식으로 표현한다. 그러므로 예술가들은 이런 이야기들을 찾아 자기의 형식(여러 가지 비유)으로 비틀고 가공하는 것이 기본적 의무이기도 하다.

한편 예술가들에게도 이야기가 중요하지만 이를 발화하고 구술하는 마을 주민들에게도 중요하다. 보잘 것 없는 것으로 치부되는 그들의 살아온 이야기를 (진지하게 들어 주는 사람만 있다면) 그들이 발화하는 동안에 그들의 자긍심과 정체성은 서서히 살아날 수 있으리란 것이 나의 판단이다. 그들도 그들의 이야기를 운율에 맞춰 노래 부르면 〈정선아리랑〉이 될 것이고, 흥이 나서 어깨춤을 추면 멋진 민속춤도 될 수 있으리라.

마을 주민들이 자기의 삶을 긍정하고 다른 주민들과 같이 마을 이야기를 나누며 마을의 미래를 같이 걱정하고 준비하는 자치자립의 공동체 정신이 살아난다면 우리도 간디가 꿈꾸던 자치자립의 마을, '마을공화국'을 만들 수 있는 날이 올 것이다.

'현실과 발언' 30년
미술과 사회의 관계를 생각하다

1. 심화되는 양극화

요즘 우리 사회는 정치, 경제 사회, 문화 모든 면에서 심각한 불균형의 수렁 속으로 점점 더 빠져들고 있다. 소위 '양극화의 위험사회'다. 양극화의 신호나 징후가 시작된 것은 벌써 오래 전의 일이다. 내 기억으로는 이런 위험사회가 본격화된 것은 '신자유주의'의 세계화가 한국 사회를 지배하기 시작한 것과 때를 같이 한다. 6.10 항쟁 이후에 겉으로 민주화가 이루어지고 정권교체가 시작된 소위 '국민의 정부' 전후해 WTO, IMF, FTA 같은 영어로 된 세 글자의 약어들이 횡횡하던 시절 '80대 20'의 양극화 사회를 예견했던 글을 읽은 기억이 난다.

'80대 20'의 양극화의 사회는 20년 전 우리가 걱정하던 위험사회의 징후라고 한다면 지금의 우리는 어디에 서 있는가? 막장 자본주의 사회에 살고 있는 우리에게는 주로 90년대에 부의 분배와 관련된 '80대 20'의 사회를 지나 전 영역에 걸쳐 '90대 10'의 양극화

사회를 겪고 있다.

 유신독재 시절의 박정희가 만들어 낸 수출주도형 산업개발은 일부 재벌의 치우친 생산 독점과 더불어 재벌에게 부의 극심한 편중을 불러 왔다. 이런 와중에 기업의 생산은 물론 유통과 소비 시스템까지 재벌 기업들에게 집중되거나 장악되었다. 특히 지역을 버리고 서울과 수도권으로 인구가 몰리면서 주택 수요를 확대하기 위하여 대규모 신도시들이 건설업자들에 의해 아파트 단지로 개발되면서 토지를 개발해서 부를 챙기는 '토건국가'로 갈 수 밖에 없는 상황이 도래했다. 경제의 '빈익빈 부익부'를 넘어 토지와 아파트단지로 대변되는 주택 수요는 날이 갈수록 우리의 삶의 질을 양극화시킬 수밖에 없었다.

 서울은 하루가 다르게 대규모 아파트 단지에 의해 강남과 강북으로 양극화되었을 뿐만이 아니고 교육과 의료, 복지에 이르기까지 양극화의 현상을 보이기 시작했다. 이런 현상은 서울, 수도권과 나머지 지역으로 확대 심화되면서 이제 지역은 이들 중앙의 '식민지'라고 불리울 만큼 황폐화되었다.

 이런 심한 불균형과 양극화를 개혁하려는 시도가 없었던 것은 아니다. '지방 분권'이나 '지역균형발전위원회'가 만들어져 어느 정도 노력을 하였으나 MB정부 들어 다시 일부 부자들에 대한 감세 혜택과 서울과 수도권 중심의 중앙 권력의 강화, 4대강 정비, 뉴타운 등으로 나타나는 여러 정책들은 다시 90년대 이전 양극화의 길로 내닫고 있다.

 양극화와 불균형이 심화될수록 우리사회는 점점 더 위험사회화되어간다는 것은 말할 필요조차 없다. 재작년에 밀어닥친 세계적인 금융위기는 우리의 경제상황만이 아니라 모든 사회의 불안정

성(비정규직 노동자의 증가, 대량실업사태, 노령화와 저출산 등)을 심화시켜 이제는 최악의 위험사회가 되었다. 아무도 내일을 장담할 수 없을 지경이다. 위험사회가 아니라 위기의 사회다.

2. 예술인들에게 가해지는 위험사회의 억압

사람들의 능력은 여러 분야로 평가할 수가 있다. 물론 지적능력과 육체적 능력을 종합해서 말이다. 대체적으로 인간의 지적능력에는 기억력도 있으며 이해력, 표현력, 분석력, 추리력, 종합적 판단력, 공간지각력 등등이라고 할 수 있다. 그러나 자연의 일부인 인간에게, 어떤 다른 능력보다는 위기대처 능력이 최고의 능력일 수밖에 없다. 일종의 생존 능력이나 생존 본능이랄 수 있다. 이 능력은 오로지 지적 능력만이 작동되는 것은 아니다. 인간이 가진 모든 것들, 감성이나 직감력까지를 모두 포함해 자기와 그가 속한 사회에, 더 나아가 전지구의 위기까지 파악하고 그에 대처하는 능력이다.

사회의 구성원으로서만이 아니라 예술인들은 이런 위험의 징후나 지표에 특히 민감할 수밖에 없다. 예술인들은 감성으로서 세상을 파악하기 때문이다. 또한 예술인들이 위기에 민감해야 하는 이유는 그들이 예술인으로서 사회의 구성원일 뿐만이 아니고 궁극적으로는 그러한 세상의 위험 징후가 예술인들에게는 일종의 억압이기 때문이다. 자유스러운 영혼으로 아름다운 세상을 '가상'하는 예술인들에게 그들이 발 딛고 사는 세상이 점점 더 위험하다는 자체가 곧 그들의 자유를 박탈하는 '억압'인 셈이다.

예술인을 억압하는 이러한 위험·위기를 그대로 방치해서는 진정한 예술을 할 수가 없다. 예술인들도 사회 구성원들과 같이 이 문

제, 위험사회를 해결할 수밖에 없다.

3. 미술의 사회적 역할?

'미술의 사회적 역할'이라는 용어를 처음 접한 것은 대학 때의 일
이다. 미술은 그 자체로 순수하여 대상을 느끼고 보고 표현하는 시
각매체 그 이상일 수 없다고 굳게 믿고 있던 나에게 미술의 '사회
적 역할' 운운은 상당한 충격이었다.

지금은 많이 달라졌겠지만 60년대 중반의 미술대학은 그냥 실기
지도(데생을 포함한 여러 가지 그림 그리는 방법에 대해)를 좀 더
체계적으로 받는 미술학원 이상이 아니었다. 미학, 미술사 등 이론
시간이 없지는 않았지만 대부분의 실기시간은 가끔씩 들리는 교수
님들의 테크닉에 관한 조언을 듣는 시간이었다. 인물, 정물, 풍경
등 그림의 테마는 이미 교과과정에 시간과 교수님까지 정해져 있
었다. 추상화 계통은 3, 4학년 되고 나서야 시작인데 그것도 가르
치는 교수님들의 거룩하신(?) 추상화의 기법을 전수 받는 시간일
따름이었다.

그나마 이론 시간이나 교지 편집을 맡았던 나에게 외국의 이론서
에 나오는 이야기를 접할 기회가 주어졌던 것은 다행이었다.

4. 실패(?)한 미술교육자로서의 30년

나는 지금까지 많은 변신을 해왔다. 대부분의 미술인들이 걸어온
길과는 틀리다. 나는 미술대학에서 많은 불만과 의문을 가진 채 졸

업했다. 솔직히 고백하건대 지금도 나는 미술대학에서 미술로서, 또는 자기의 표현으로서 세상을 어떻게 이해하고 관계하는지에 대해 제대로 가르치지 못하고 있다고 생각한다.

나도 30년 이상을 공주대 사범대학 미술교육과라는 교사 양성기관에서 가르쳐 왔다. 정년을 내일 모래 앞둔 나로서도 부끄럽기 짝이 없는 '교수질'을 해온 것 같다. 처음부터 그랬지만 지금의 미술교육과의 교수진들과 커리큘럼으로서는 제대로 된 미술교육을 가르칠 수가 없게 되어 있다. 지금의 학생들은 온통 '교사임용고사'에만 매달려 정상적인 미술교육이란 더더욱 할 수 없게 되어 있다. 아직도 대부분의 미술대학만 하더라도 입학시험에서 똑같은 석고데생으로 시험을 보고 있으며 학생들은 거의 그림을 외워 시험을 치루는 경우를 우리는 수 없이 목격하고 있지 않은가?

미술대학이건 미술교육과의 교육이건 우리나라 교육시스템의 문제이기도 하지만 특히 예술인들의 양성을 문화부가 아닌 교육부가 장악하고 있는 것도 문제를 심각하게 만드는 요인이다. 이 거대한 국가가 장악한 교육시스템을 개혁한다는 게 어디 쉬운 일인가?

어찌 되었건 나의 미술교육자로서의 길은 실패했다고 할 수 밖에 없다.

5. 80년대 미술운동가로 변신하다

지금까지 '실패한' 미술교육자에 대한 보상 차원이었는지 나는 다른 방면에 활동을 늘려 왔다. 서울을 중심으로 '여러가지 문제 연구소'를 차린 것이다. 그 중에서도 많은 활동이 미술운동으로 집중되었다. 미술운동을 대표로 한 다양한 활동들은 어쨌든 위험한 사

회 또는 위기의 사회와 관계가 있었다.

대학을 나오고 중등학교 교사로 사회생활을 시작한 나는 미술가로서는 무엇을 어떻게 사회에서 살아야 하는지를 전혀 몰랐다. 가까운 친구들과 선배들이 만든 전시회에 같이 활동하거나 다들 때가 되면 하는 개인 전시회(1977년, 견지화랑)를 한번 열었을 뿐이다.

70년대는 박정희의 유신독재 시절이라 사회 전체가 얼어 있었다. 특히 미술 분야는 이런 정치 사회적인 억압 분위기와는 아무 관련이 없는 듯이 오로지 순수미술에만 매달리는 듯이 보였다. 그러나 문학 분야는 달랐다. 지금의 작가회의의 전신인 '자유문인실천협의회'를 통해 온 몸으로 유신 독재에 저항했다. 그 중심에 '창작과 비평'(이하는 창비)이 있었다. 그 당시 나로서는 이 창비에서 나오는 여러 글들을 탐독했다. 아놀드 하우저의 『문학과 예술의 사회사』라든지 사회 문제를 다룬 소설들과 에세이를 접하면서 어렴풋이 예술의 사회적 발언과 표현에 대해 눈을 떴다.

그리고 1979년 가을로 접어들면서 잘 알고 지내던 최민, 오윤 등과의 접촉에서 4.19 20주년이 되는 1980년도에 미술계에서도 대대적인 전시회가 필요하니 모여서 의논하자는 제의가 들어왔다. 무언가 불만과 갑갑증을 느끼던 나는 당장에 동의하고 모임에 나가기 시작했다. 그런 와중에 10.26으로 유신독재의 박정희가 살해당했다. 택시 안이나 술집에서 박정희와 유신정부에 대해 좋지 않게 입만 뻥끗해도 잡혀가던 시절이라 박정희의 죽음은 무언가 서광이 비추는 듯했다. 그 무렵부터 이 모임은 속도를 내기 시작해 4.19에 대한 전시회보다 좀 더 지속적인 동인 그룹을 만들기로 하고 그 명칭을 '현실과 발언'이라 정하게 되었다. 물론 그룹의 명칭과 더불어 '현실과 발언 창립 선언문'을 만들면서 여러 차례의 모

임과 야외 MT를 통해 앞으로의 활동 계획들을 만들어 나갔다.

개인적으로 '현·발'에 참여한 계기는 최민, 오윤 등 알고 지내던 지인들의 권유에 의해서지만 그 당시의 사회 분위기는 도저히 미술대학에서 엉터리로 배운 미술가로서만 있을 수 없도록 만들었다. 그냥 캔버스 위에 추상화 같은 표현양식으로서는 도저히 만족할 수가 없었다. 뭔가 사회적인 발언의 필요성을 절감하고 있었다.

'현·발'이 가장 활발하게 활동하던 1980년 1월부터 그해 창립전이 잡혔던 10월까지는 정치 사회적인 변동이 엄청 심했던 시기다. 12.12에 의해 군부를 장악한 전두환은 '서울의 봄'과 광주사태를 겨냥해 계엄령을 발동하고 많은 사람들을 죽음으로 내몰고 많은 사람들을 구속하고 인권유린을 해댔다. 그 와중에 최민은 수배 중인 김태홍(17대 국회의원) 기협회장을 은닉·도피시킨 혐의로 체포돼 상당한 고문을 받은 바도 있다.

그 당시 나를 비롯한 현발 회원들은 이 전두환 군부독재의 폭압적인 정치에도 불구하고 우리들 전시회를 밀어 붙였다. 그 당시 군부독재권력은 설마 미술인들까지 저항세력으로 나서리라고 생각 못했을 것이기도 했지만 우리들이 '겁대가리'가 없기도 했었다.

현'발은 창립전 이후 지방 순회전과 매년 테마전을 열었다. 《도시와 시각》전, 《행복의 모습》전, 《6·25》전 등 창립 이후 한 10년간을 열심히 현실에 대해 발언하고 사회의 민주화에 같이 동참한 편이다. 꼭 현발의 영향 때문은 아니겠으나 현발 창립전 이후 미술대학을 나온 후배들은 여러 가지 경향의 작품들과 그룹을 형성하면서 소위 '현실'에 대해 '발언'하면서 다양한 방법으로 미술운동의 대열에 뛰어들었다. 그 뒤 《힘》전 사태를 계기로 1985년부터 미술운동 진영 사이에 정부의 노골적인 탄압에 대응하는 조직의 결성을 필요를 느끼고 1986년 '민족미술협의회'가 결성된다.

6. 민족미술협의회에서의 주도적 참가

'현·발'은 그때까지 회원들마다 조금씩 차이가 있긴 했지만 대체로 작가주의와 미술관에서의 전시활동을 위주로 활동했다. 이런 활동이 《힘》전 사태라는 정부의 탄압을 계기로 좀 더 정치적인 입장을 갖지 않을 수 없었다. 정부의 노골적인 탄압에 대응하기 위하여 '민족미술협의회'라는 전국 단위의 조직을 만들 때 선배그룹으로서의 위치와 역할을 강요받았다고도 할 수 있다.(두렁과 광자협 출신들은 이 민미협을 만들 때 강하게 '민중'의 개념을 도입해야 한다고 주장했다. 잘 알려져 있다시피 이 '민중미술'이라는 용어는 아이러니컬하게도 85년도에 이원홍 문공부장관이 어느 연설에서 처음 사용해서 공식화시킨 관제 명칭이다) 현·발 회원들은 지금까지 활동했던 방식에 많은 수정이 필요함을 알았다. 회원들 가운데는 나나 원동석 김용태처럼 적극적으로 정치적인 단체 활동을 같이했으며 몇몇은 해외로 유학을 떠나기도 했고, 또 오윤처럼 일부는 여전히 작가주의를 고집하며 작품에만 골몰하기도 했다. 이때부터 현·발은 초기에 보였던 동인 활동의 동력을 잃기 시작했다.

7. '현·발'의 해산과 대규모 전시회의 조직

갑론을박이 있었지만 1989년 10주년 기념행사를 마지막으로 현·발은 스스로 해산한다. 이후 1994년, 국립현대미술관에서 대규모의 《민중미술 14년전》을 갖게 되는데 이 전시회를 두고 현발회원들 내부에서도 그렇고 전체 민중미술 진영에서도 국립이라는 제도권에의 진입에 대해 의견들이 찬반으로 갈렸다. 이 전시회를 추진

했던 나로서는 물론 국립현대미술관에서의 전시회를 찬성하는 입장이었다. 그 당시 민중미술이 여러 갈래로 분화해 나가는 양상을 보면서, 또 한편으로는 냉전체제가 해체되는 국내외의 애매모호한 정치 환경 탓으로 인해 민중미술의 성과를 평가하고 정리할 필요가 있다고 생각했다.

90년대 후반기는 민중미술 진영의 모든 작가들이 개별적으로 또는 대규모 국제전시회를 통해 각개 약진했던 시기였다. 《동학농민혁명100주년 전시회》나 1995년도에 처음 창설된 《광주비엔날레》전이 대표적이라고 할 수 있다. 나는 이런 대규모 전시회를 조직하거나 제1회 광주비엔날레에 처음으로 초대를 받았으며 `93년도와 `97년도에 개인전을 가진 바 있다.

8. 시민운동단체〈문화연대〉와 한국문화예술위원회에서의 활동

1997년도의 개인전에서 나는 도대체 무엇을 얻었는지 심한 회의감에 사로잡힌다. 작품의 판매를 떠나 관객과 어떻게 소통하고 그 결과 얻은 것이 무엇인지를 알 수 없었다. 이런 회의 끝에 도정일, 강내희, 심광현 등 다른 분야의 문화전문가들과 함께 '위험사회를 문화사회로 바꾸자'를 기치로 내건 시민단체, '문화연대'를 만들고 문화운동으로서의 시민운동을 시작하게 된다. 1999년도다.

그 당시 문화연대는 문화개혁을 통해 이 사회를 '문화사회'로 바꾼다는 기치를 내걸었다. 정부의 문화정책을 비판하고 대안을 제시하며 문화의 모든 부문에서 시민들의 품격 있는 문화를 같이 만들어 나가기 위해 활동했다. 그러나 우리의 이러한 목표와는 달리 시민들의 문화 상항, 예를 들면 문화생산보다는 시민들의 문화와

예술과의 소통, 향유는 너무 열악했다. 문화를 관장하는 문화관광부에는 제대로 된 문화예술정책이 없었을 뿐만 아니라 교육, 노동, 체육, 복지, 문화재, 지역으로 세분화되면서 문화 정책은 더욱 그 열악성을 면치 못했다. '문화연대'는 문화권이 시민의 기본권이라는 시각 밑에서 많은 활동을 했으나 그때 그때 일어나는 인권을 유린하는 대형 사고에 대처하느라 시민들의 자발적 참여문화를 이끌어 내는 데는 역부족이었다.

그럼에도 불구하고 '문화연대'와 같은 시민단체들의 사회에서의 역할은 컸다. 특히 우리사회는 산업화, 도시화와 같은 압축적 근대를 거치면서 국가권력과 시장권력을 제어하기 불가능했으며 자연히 정부의 어떤 정책도 시민들의 자발적인 개입이 힘들었던 역사를 가지고 있다. 겨우 투표권의 행사로 만족해야 했는데 지금 MB 정부나 지자체에서 보듯이 한번 그들이 당선된 다음에는 그들의 무소불위의 제왕적 권력 행사로 시민들의 자치권은 어디에서도 찾아보기 힘들어진다.

나의 한국문화예술위원회의 위원장은 이런 문화연대의 정책 개입의 일환으로 이루어진 것이다. 문화연대와 재야 진보 세력들은 참여정부 시절 '한국문화예술진흥원'을 정부의 독임제 기관으로부터 민간인 자율기구인 위원회 체제로 만들 것을 끊임없이 요구했다. 그 제안이 수용되어 '한국문화예술위원회'가 만들어졌으며 2년간의 11인 위원 활동을 거쳐 짧긴 했지만 제 2대 위원장으로 근무한 바 있다. 나는 이런 일련의 시민단체 활동과 실제의 위원장 일마저도 미술인의 공공적 예술 활동으로 생각하고 있다.

9. 미술인의 사회적 역할과 다양한 발언의 방법들

미술인이 사회에 대해 발언하는 방법은 그들에게 제일 익숙한 '시각매체'를 이용하는 방법이다. 우리가 익히 알고 있듯이 이 '사회'는 미술인들을 포함한 시민들이 매일 매일 관계를 맺고 살아왔고 살아가고 있는 유기체라고 할 수 있다. 이 사회는 한 인간이 적극적으로 관계를 맺을수록 더욱 복잡하게 얽혀들어 갈 수밖에 없는 혼돈의 복잡계이다. 그렇기 때문에 대부분의 미술인들은 이런 복잡한 사회로부터 거리를 두어 왔고 '순수'와 '자유'의 이름으로 이를 회피해 왔다.

그러나 한편 이렇게 순수의 바다에 빠져 사회와 단절되면서 미술인들은 스스로 사회적 자폐증에 걸려 시각예술의 다양하고 풍부한 상상력을 잃어 온 것도 사실이다. 그렇다고 해서 이 사회를 단순한 시각예술의 대상으로만 보자는 말은 아니며 시각예술의 힘이 단순히 사회로부터 나온다는 것도 아니다. 사회는 복잡하게 구성되어 있지만 그 사회를 구성하는 힘과 창의성은 '다양성과 공공성'으로부터 나온다.

시각예술의 힘도 이 사회의 구성 원리인 다양성과 공공성에 의존하고 있다. 다양성은 그야말로 삶이 천태만상이듯이 사람들은 차이와 다름에서 그 주체적인 존재로 자기를 인식한다. 시각예술은 특히 비유로서 나타내는 것을 생명으로 한다. 세상이 차이와 다름으로 존재하는 것을 시각예술은 예리하게 비유로서 포착한다. 형과 색으로 때로는 공간감과 재질감으로, 실재감을 부여하기도 하고 환상적인 상징을 부여하기도 한다. 또 비틀기와 뒤집기, 패러디와 패쉬티쉬로, 의인화로 장르를 해체하기도 하고, 뛰어넘기도 한다. 시각예술은 이러한 차이와 다름으로부터 상상력과 창의성을 부여받는다.

시각예술에 있어서의 공공성은 나눔과 소통의 미학이다. 예술가들의 생산물은 작가의 창작, 화랑들에서의 유통, 시장으로의 진입 등의 경로를 거쳐 사회와 접속하게 된다. 그것이 화랑이나 공연장에서의 직접적인 관객이건 여러 다른 매체를 통해 간접적으로 접속되건 이러한 나눔과 소통은 민주적인 방식으로 이루어져야 한다. 소통과 나눔의 민주적인 방식, 이것이 바로 '공공성'이다. 또한 유네스코에서 예술가를 '공익적인 활동'을 한다고 규정한 것도 모두 예술의 생산과 유통이 공공적인 이익에 기초해 있음을 명시한 것이다.

시각예술이 이러한 다양성과 공공성에 기초했을 때 시각예술의 힘은 온전히 발휘된다고 할 수 있다. 특히 오늘날과 같이 한치 앞을 내다 볼 수 없는 혼돈과 위기의 시대에는 미술인들도 미술의 다양성과 공공성을 그들의 힘으로 가져야 할 의무가 있다. 미술인들도 공동체의 일원으로 공생의 역할을 했을 때 시각예술의 힘도 배가될 것이다.

10. 〈예술과 마을 네트워크〉를 만들며

사회에 나와 40년 동안을 이리저리 헤매고 다녔다. 위에서 말했듯이 '여러가지 문제 연구소'를 차릴 만큼 여기저기 오지랖 넓게 돌아다녔다. 예를 들어 이런 식이었다. 직업은 공주에 있는 '공주대학교 미술교육과' 교수이고 숙식은 주로 서울 잠실에 있는 집에서 해결한다. 그림은 공주와 반대편에 있는 가평 두밀리에 있는 내 화실 겸 별장(?)에서 그리며 논다. 주요 활동은 서울과 전국을 상대로 펼친다. 한국문화예술위원장, 문화연대 대표, 동학농민기념사

업회 재단이사, 사)한국교육네트워크 이사, 충남교육연구소 이사 등등 끝이 없다.

이 모든 (사회)활동이 현·발에서 비롯됐다. 시각매체인 미술을 무기로 처음 사회활동을 본격적으로 시작한 것이 바로 현·발에서 시작되었다는 말이다. 현·발을 통해 '사회'를 배우기 시작했지만 그걸로 완전한 사회화를 이루었다고는 할 수 없다. 아직도 사회적으로는 미숙한 편이다. 도대체 사회의 가장 큰 단위 '국가'에 대한 내 개념은 거의 혼란에 가깝다. 거기에 '자본'(우리 사회를 자본주의 사회라고 할 때의)의 개념까지 합세하면 손을 들 수밖에 없다.

그래서 나의 한계로 인하여 나는 거꾸로 개념을 정리하기로 했다. 바로 '마을'이다. 즉 사회의 가장 작은 단위, 또 사회의 단위라고도 할 수 없는 '힘 없는', '무너진', '약한', '공동화된', '해체된' 등등의 수식어가 붙는 농산어촌의 마을들이 나의 주요 개념어가 됐다.

물론 여기에는 국가나 자본의 점점 심해지는 권력의 횡포를 근래 들어 더욱 실감하고 있기 때문이기도 하다. 이를 대체하거나 해체할 수는 없을까? 꽤 오래전부터 나는 화실이 있는 두밀리(마을 공동체가 다 해체된)에서 이런 고민을 해온바 있다. 그것이 진안 백운면의 마을조사사업으로 관심을 옮기게 되었고 작년 초 위원장에서 해임되면서 영등포구 문래동에 사단법인'예술과 마을 네트워크(줄여서 예·마·네)'를 만들게 되었다. 일종의 마을연구소다. 마을 공동체가 주민들의 자치와 자립의 공동체로 활력을 얻는데 예술이 어느 정도 역할을 할 수 있으리라 확신하기 때문이다. 나는 미술가로서 이러한 마을 공동체의 '살림'에 어떠한 역할을 하고 싶다. 현·발 30년! 현실을 발언하는 일 보다는 이제는 꿈을 꾸려 한다.

그 동안 현·발을 하며 배운 '사회화'의 저력을 살려 국가를 대체할 '마을 공동체 연합'을 꿈꾸려 한다.

한 지붕 두 위원장 사태의 와중에서

갑자기 어디 낯선 땅에 들어 온 느낌이다. 여기가 어딘가? 아수라의 세계인가? 가상의 세계인가? 내가 너 같고 네가 나 같다. 누가 누굴 괴롭히는 것도 같고 서로를 바꾸어 즐겁게 하고 재미를 선사하기도 한다. 가상이 현실을 패러디하고 현실이 가상을 패러디한다. 여기서는 모든 것이 알레고리이고 모든 것이 가상이다.

부당한 해임으로 시작된 이 게임은 계속해서 부당의 부당을 확대 재생산한다. 불법 부당을 시작한 사람은 어느새 이 자리를 빠져 나와 이 게임을 즐기고 있다. 즐기면서도 마음은 조마조마하고 한편으론 괴로울 것이다. 이 게임이 자기로부터 시작된 허구의 가상 게임이라는 것이 다 알려지면서, 가상이 현실이 되는 순간 그는 피할수 없는 책임을 져야하기 때문이다.

나 또한 이 '불법 부당' 게임의 한쪽 당사자이다. 예술가로서 이런 가상의 세계에 익숙해 있긴 하지만 많은 사람들이 이 게임을 마냥

즐기기만 하는 데는 당황스럽지 않을 수 없다.

'여보세요들! 이는 현실 같은 가상이 아니라 가상 같은 현실이랍니다.'

 2기 위원장인 나를 부당하게 해임하는 것으로 시작된 한국문화예술위원회의 두 위원장 사태는 당연히 나를 '위법'하게 해임한 유인촌 문광부장관의 책임이다.

 다 알려져 있다시피 그는 장관으로 임명되자마자 전 정권의 코드인사를 운운하면서 나와 김윤수(당시 현대미술관장)에게 압박을 가하기 시작했다. 자진해서 사퇴를 하라는 것이다.

 그 다음부턴 수시로 국장과 과장들을 보내 자진 사퇴를 압박해 왔다. 아마 이들은 8월 말에 새로 시작하는 2기 위원들에 맞추어 나를 물갈이하고 싶었을 것이다. 국정감사를 치르고 11월이 되자 장관과 문화부의 공세는 더욱 심해졌다. 11월 중순 당시 문화부 차관이었던 김장실 차관이 문화부로 나를 호출했다. 아마 마지막 통고를 하려는 게 아닌가 싶어 부딪쳐 나가기로 했다. 문화부로 막 나가고 있는데 김윤수 현대미술관장한테서 전화가 왔다. 이미 김 관장은 김 차관을 만나 통고를 받아, 나와 사퇴문제를 의논하고 싶으셨던 모양이다. 의논은 나중으로 미루고 나는 김차관에게로 갔다. 예상했던 대로 그는 빨리 나보고 자진 사퇴를 하란다. 공식적인 통고였다. 나는 스스로도 깜짝 놀랄 정도로 소리를 질렀다. 이것이 문화부의 공식적인 통고인가를 복도까지 들릴 정도로 큰소리로 따져 물었다. 사람 좋은 김 차관은 어쩔 줄을 몰라 했다. 사퇴는 어림도 없는 소리라고 선언하고 그 자리를 나왔다. 아 이제 막장까지 왔구나 하는 생각이 들었다. 그리고 나서 다음 주에 문화부로부터 '특별조사'가 시작되었다. 그들은 위원회 직원들을 압박해가면서

나에게 불리한 모든 것들을 만들어 냈다. 지금 법원이 대부분 위법하다고 판결한 그 사유들을 만드는데 단 며칠밖에 걸리지 않았다.

그 다음 주는 해임 통지였다. '그 직을 면함' 딱 다섯 글자였다. 해임사유가 붙어있는 것도 아니었다. 그날 12월 5일 오후에 기자회견을 열고 "이 엉터리 부당 해임은 절대 받아들일 수 없다. 해임무효소송 등 모든 법적인 대응을 하겠다"고 밝혔다.

같은 날 2기 위원들은 언제 어떻게 준비를 했는지 재빠르게 나의 해임을 지지하고 찬성하는 성명서를 발표하였다. 그들은 나의 해임 사유를 알지도 못한 채 위에서 시키는 대로 해임 지지 성명서를 발표한 것이다. 이들이 허수아비가 아니고 무엇인가? 최근에야 알게 된 것이지만 이들 가운데 지금 위원장으로 있는 오광수를 비롯한 6명은 특별조사가 나오기 바로 직전, 11월 14일 (그 당시 위원장인 나도 모르게) 장관 앞으로 '해임 청원서'를 올렸다. 그러니까 그들은 그들대로 어설프게 나의 해임 시나리오를 짠 셈이다.

해임청원서(11월 14일)- 차관의 마지막 통고(11월 19일)- 사퇴거부(11월 19일)- 특별조사(11월 25일 전후)- 해임(12월 5일)-해임지지성명(12월 5일)

어디로부터 지시를 받아 했겠지만 제법 그럴듯한 각본이다.

내가 곧바로 해임 무효소송에 들어가자 그들은 아주 큰 실수를 한다. 나의 해임사유 가운데 가장 핵심적인 사유인 '문화예술진흥기금의 손실' 부분이다. 그들은 이 기금 손실의 사유가 내가 기금 운용을 잘못해서 손실을 본 것이라고 여기고 여기에 사활을 걸었다.

위원회는 4000억 여 원의 기금을 몇 십 군데의 투자회사에 나누어(포트폴리오 방식이라고 한다) 투자를 해서 거기에서 나온 이익(일년에 2~3백억 원)을 다른 재원과 합쳐 예술계를 지원한다. 투자회사들 가운데 '메를린치'라는 투자회사에 100억원을 투자 한

것이 60여 억 원 평가 손실(평가된 가치가 하락한 것으로 환매하기 전에는 실현되지 않은 손실임)이 날 가능성이 있는데 여기에 투자를 한 것은 분명히 위원장의 책임이라는 것이다.

매년 기금 운용은 금융계 전문가들로 구성된 '기금운용심의회'의 엄격한 심의를 거쳐 투자를 하고 또 위원회 내에 펀드전문가가 둘이나 이 기금 운용을 담당하고 있어 매년 기금 운용을 하는 정부기관들 가운데서는 우리 위원회가 항상 상위에 랭크되어 있었다. 물론 문제의 투자회사는 상대평가를 하면 'C'등급에 해당하여 투자에 위험 표지가 달려 있는 회사이기는 했다. 그러나 당시 금융위기의 영향으로 많은 투자회사들이 평가 손실을 보고 있었고, 12월에 난 해임처분무효소송에 대한 1심 판결에서도 재판부는 '경제 위기로 인한 주가하락 등을 고려할 때 발생손실이 내부규정 위반 때문이라고 보기 어렵다'고 판결 이유를 설명한 바 있다.

더 큰 문제는 문화부가 만들었다. 내가 제기한 해임무효소송에 맞대응하기 위하여 메릴린치에 투자했던 100억 원의 투자액을 환매하도록 함으로써 '평가 손실'일 뿐이었던 것을 40억 원의 '확정된 손실'로 만들어버린 것이다. 그리고 이것을 근거로 나에게 이 손실분 중에 2억 원의 손해배상을 청구하는 소송을 제기해 왔다.

더 안타까운 것은 이 메릴린치 회사에 했던 투자를 그대로 놔두었으면 작년에 주가상승 등 상황이 호전되어 60억의 평가 손실을 보전하고도 남을 상당한 이익이 있었을 것이라는 점이다. 100억 원 투자가 환매되지 않았다면 120억 원이 되었던지 그 이상이 되었던지 한단다. 그러니까 40억 원의 손실과 금년에 받을 이익금(원금 100억 원은 그대로 묻어 두고) 1, 20억을 합치면 5, 60억 원의 기금을 날려버린 것이다.

이 과정에서 문광부로부터 투자를 해지하라고 지시를 받았던 위

원회의 펀드매니저 직원은(원래 이 기금 운용에는 문화부든 어디든 절대 공무원이 개입할 수 없다) 차마 자기 손으로는 기안을 할 수 없다고 하여 오광수 위원장이 직접 기금 해지를 결재했다고 한다.

물론 이 해지로 인해 확정된 손실액을 근거로 나한테 제기한 손해배상소송에서 법원은 작년 10월의 1심 판결로 이미 나의 손을 들어 주었다. 당연한 결과다.

이 5, 60억 원의 기금 손실은 나중에라도 오광수 위원장과 문화부가 꼭 책임을 지고 갚아야 할 것이다.

이러한 일련의 각본에 의해 짜여진 나의 해임은 최종 책임자가 유인촌 문화부 장관임에 틀림없지만 해임 청원서와 해임지지 성명을 낸 2기 위원들, 기금손실을 확정하여 예술계를 지원해야 할 소중한 재원을 고의로 날려버리고 나에게 손배소를 제기한 오광수위원장도 이 책임에서 절대 자유스러울 수가 없다.

이제는 이 가상의 게임을 끝낼 때이다. 이 게임의 끝은 의외로 간단하다. 이 게임이 가상이 아니라 현실이라고 말하면 되니까. 위원장으로서의 나의 출근은 바로 사법부가 판결한 결정을 따르는 법치의 행동이며 동시에 부당한 방법으로 문화예술계를 어지럽힌 유인촌 장관에게 책임을 묻는 상징적 행위이기도 하다. 유인촌 장관에게 다시 한 번 진정으로 권한다. 가상의 무대에서 내려와 나에 대한 잘못된 해임을 진심으로 사과하고 자진 사퇴하시라. 이 사건은 오래 갈수록 당신만 괴로우니까.

제2부

'백년의 기억' ; 예술-역사의 '사이-공간'에 말 걸기

심광현 - 한국예술종합학교 영상원 교수, 미학. 문화연구

디지털 영상시대가 본격화됨에 따라 오늘날 많은 미술가들은 '미술의 종언'을 자명한 것으로 받아들이는 것 같다. 하지만 되돌아보면 '미술의 종언'에 대한 거론은 어제 오늘의 일이 아니었으며. 20세기 현대미술의 주된 흐름이라는 것 자체가 '미술의 종언'에 대한 자기반영적인 담론적 실천에 다름 아니었다고 해도 과언이 아닐 것이다. 그 대표적인 사례인 추상미술이나 개념미술은 추상이나 개념을 내세우려면 말로 하지 왜 그리는가라는 관점에서 보면 자기모순적이지만. 미술보다는 사진이나 영화에 대중이 매혹되는 시대에 미술이 할 일을 고민했던 자기반영의 산물이라는 맥락에서 보면 그 존재 이유를 이해할 수 없는 것도 아니다. 그리고 이런 태도를 더욱 밀고 나가면 "미술이 대중이나 소비지를 상대로 하는 것이 아니라 그보다는 차라리 물리학이나 수학과 같은 근본학문의 영역에 만족하는 것이 현실적이지

않을까"(97년 개인전 카달로그 대담기록, 박모의 발언. 21-22쪽)라는 의문도 제기될 수 있다. 수학자나 물리학자가 오직 지식을 탐구하는 일에 만족하듯이 말이다.

큰 그림과 작은 그림

하지만 미술과 컴퓨터게임/영화의 관계를 수학과 전자공학의 관계와 같은 것이라고 생각하는 것은 한편으로는 그럴듯해 보이지만 다른 한편으로는 부적절해 보인다. 가령 회화의 고유한 기능 중의 하나가 자연에 대한 모방이나 재현을 넘어서 '본다'/'그린다'는 행위 자체에 대한 시각적 성찰이라는 점에서 미술은 시각문화 영역의 기초를 탐구하는 행위가 될 수 있다. 하지만 미술에 이와 같은 성찰적 측면이 존재한다고 해서 오직 이 측면만이 현대미술의 유일한 기능이 되어야 한다고 생각하고 이를 수학과 같은 기초학문에 비유하는 것은 기초학문–응용학문의 상관관계를 오해하는데서 비롯되는 것이다. 수학과 같은 기초학문이 외형적으로는 현실과 유리되어 순수하게 지식을 위한 지식을 탐구하는 것처럼 보이지만 실제로는 응용학문과의 긍정적 피드백이 존재하는 한에서 그와 같은 탐구가 제도적으로 보장되고 재생산되고 있다는 점을 간과해서는 안된다. 또한 수학에도 응용수학의 영역이 존재하며 수학적 지식이란 것 자체가 일종의 역사적 규칙이라는 사실을 잊어서는 안된다 게다가 한때 회화가 자신의 경쟁자라고 여겼던 사진과 영화 역시 20세기 중반 이래 대중적 흥행 가능성에 만족하지 않고 단순 오락의 차원을 넘어 예술적 위상과 역할에 대한 성찰로 고민해 왔다는 점을 망각해서는 안 된다. 때문에 회화와 영화가 단순히 매체상의 차이로 인해 도식적으로 대비될 수 있는 것은 아니다. 또 그런 고민으로 인해 지나치게 자기반영적이 되어버린 사진이나 영화 역시 추상미술이나 개념미술처럼 대중이나 소비자로부터

외면당하기는 마찬가지인 것이며, 70년대 유럽의 아방가르드 영화가 지속되지 못한 이유도 여기서 비롯한다. 오늘날 많은 미술가나 소설가, 연극연출자들은 수백만 관객을 동원하는 영화감독이자 제작자를 부러워하지만 이들이 간과하는 것은 대부분의 영화감독이나 제작자 역시 대다수 미술가나 소설가들처럼 관객으로부터 외면당하며, 자신이 영화를 계속 해야 하는가에 대해 고민하고 있기는 마찬가지라는 점이다.

이런 맥락에서 미술과 컴퓨터게임/영화를 기초과학과 기술공학의 관계로 구분하려는 태도는 일면적인 것이며, "미술이 대중과의 소통을 꿈꾸는 것은 시대착오적"(박모, 22쪽)이라고 보는 태도야말로 하나는 알고 둘은 모르는 착오라고 보아야 할 것이다. 매체의 종류, 시대적 환경의 변화 관객과의 소통을 상대적으로 좌우하는 변수일 뿐이지 절대적으로 좌우하는 상수는 아닌 것이다. 오히려 관객과의 소통을 전제로 하지 않는 창작행위는 존재할 수 없으며, 요점은 어떤 관객과 어떤 방식으로 무엇에 관해 소통할 것이냐에 있을 것이다. 관객과의 소통 단절은 여러 오해에서 비롯되는데, 가장 심각한 오해의 하나는 작가가 소통의 개념을 단순한 메시지 전달로 오해함으로써 소통을 포기하거나 거부하는 것이 예술적 가치를 높이는 방법이라고 착각하는 데에 있다.

이미 20년 전에 소통의 중요성을 강조하면서 '큰 그림'이라는 슬로건을 내세웠던 김정헌의 작업의 궤적은 우리 미술계를 지배해 온 바로 이런 소통에 대한 몰이해에 기초한 '착각의 제도화'에 대한 분노와 밀접한 관계가 있다. 여기서 '착각의 제도화'란 통상 현대미술의 '신화'라고 불리우는 것에 해당될 것이다. 주지하는 바와 같이 80년대 민중미술운동은 이런 착각에 빠지지 않고 더 많은 관객과 더 풍부한 소통의 필요성과 중요성을 강조하면서 등장했고, 실제로 다양한 관객들과

풍부한 소통의 길을 열었던 바 있다. 물론 90년대에 들어서자 80년대의 관객들은 사라졌고, 새로운 관객들이 등장했으나 이 새로운 관객들은 과거와 같은 열의와 관심을 보여주지 않았던 것이 사실이다. 그리고 이는 마치 90년대에 들어서자 80년대의 민중문학과 사회과학 서적들이 책방에서 팔리지 않게 되었던 것과 큰 차이가 없다. 그렇다고 관객을 탓하고, 시대를 탓하는 것은 자기 스스로를 역사적 과정으로부터 떼어놓고 보려는 어리석은 태도에 다름 아닐 것이다. 오히려 새로운 시대에 새로운 관객과 소통하며, 과거에 해소되지 않은 문제를 다시 효과적으로 제기할 수 있는 새로운 방법과 태도를 개발해야 하는 것이 아닐까?

97년 학고재 화랑에서 열렸던 4번째 개인전에서 김정헌이 '작은 그림' 100점을 들고 나온 것은 다소 때늦기는 했으나 이런 맥락에서 적절한 것이었다. 물론 앤디 워홀을 연상시키는 동일규격의 싸구려 판넬들의 집합적 배치를 미술의 지평을 새롭게 연 혁신적 방법이라고 보기에는 무리가 있을 것이다. 그러나 당시 전시 서문을 쓴 백지숙이 지적하듯이 이 방법은 워홀의 멀티플/무관심도 강익중의 스펙타클/순진함도 아닌(97년 개인전 백지숙 서문 참조), 달라진 것이 없는 데도 많은 것이 변했다고 하는(문제가 산적해 있는데도 마치 문제가 해소된 것처럼 주장하는) 시대에 대한 '냉소적 스냅사진'과 같은 문제제기의 한 형식이라는 점에서 주목할 가치가 있다. 그것은 '쿨 한'것이 유행하는 시대에 걸 맞는 '쿨 한' 전시 전략이라는 점에서 관객의 참여를 유도하면서 동시에 '쿨함' 의 이면에 깔린 냉소주의에 대해 의문을 제기한다는 점에서 일종의 시대비판적인 성격을 띄고 있었다. 그가 80년대 공주 교도소에 그렸던 대형 벽화에 비하면 수백분의 일도 안 되는 직은 판넬들로 구성된 97년의 작품들은 외형적으로는 작은 그림이지만 내용적으로는 여전히 거시적인 문제를 제기하는 '큰 그림

'이라고 할 수 있다. 한 덩어리의 큰 작품 대신, 작은 유니트들의 다양한 순열조합이 가능한 열린 관계망으로서의 '큰 그림'이라는 전시전략은 80년대 포드주의적 대중(大衆, mass)의 시대에 관객과 소통하던 방식과는 달리 90년대의 포스트포드주의적 다중(多衆, multitude)과 소통하는 새로운 방식인 셈이다. 여기서 포스트포드주의적 대중이란 문자 그대로 서로 모순되고 대립하거나 무관하기도 한 다양한 측면의 공존으로 인해 결코 쉽게 동질성으로 정의되기 어려운 이질성들의 유동적인 네트워크와 같은 주체들을 뜻하는 것이다. 마주보기, 옆에 붙이기 등 다양한 방식으로 구성된 작은 그림들의 조합은 이런 대중들과 소통하기 위한 새로운 '실연' (performance) 형식이라고 할 수 있다. 그렇다면 그런 대중성의 내용은 무엇인가?

도시와 농촌, 현대와 전통, 분단의 사이–공간

김정헌은 집은 서울에 있고 직장은 공주에 있고, 작업실은 또 다른 곳에 있어서 항상 도시와 농촌을 왕복하는 생활을 근 30년이 넘게 하고 있다. 사실 이런 생활을 하는 작가가 그만은 아님에도 불구하고 그의 다중적 생활공간은 독특한 방식으로 그의 작품의 미학적 뼈대와 밀접한 상응관계를 갖고 있는 것 같다. 김정헌 작품의 소재는 도시적인 것이자 농촌적인 것이고. 전체적인 이미지는 현대적이면서도 디테일에서는 뚝배기 냄새를 물씬 풍긴다. 그에게 공주는 가르치는 직업 때문에 단지 일정기간 머물렀다 떠나는 몰가치적인 '공간(space)'이 아니라 다양한 생활감각과 정서를 배태하는 '장소(place)'라고 할 수 있다. 바로 이런 장소성의 파괴와 훼손, 이에 대한 저항과 복원의 의지 같은 것이 93년 개인전의 주제라고 할 수 있겠다. 이는 그가 당시에 부상하던 환경운동과 지역운동에 의식적으로 참여했던 것과도 밀접한 연관이 있을 것이다. 그러나 장소성에 대해 강한 애착을 가지

고 있음에도 불구하고 다른 한편으로 서울에서 사회운동과 문화운동 등에 참여해온 분주한 생활로 인해 그는 지역성과 장소성에 정박하는 대신 끊임없이 서울과 지방 사이를 가로지를 수밖에 없었고, 서울 사람도 지방 사람도 아닌 유목민처럼 도시와 농촌의 '사이-공간(in-between-space)'을 부유하게 되었던 것 같다.

'사이-공간'이라고 하면 노숙자의 공간처럼 부정적인 의미로 보이기 쉽다. 하지만 '사이-공간'이란 기하학적(geometrical)이 아니라 위상학적(topological) 관점에서 보면 긍정적인 역공간(liminal space) 같은 것이다. 달리 말해 경계를 구획하고 형태를 따지는 외연적 공간이 아니라 연속과 불연속의 관계를 따지는 내포적 공간이다. 기하학적으로 보면 사이-공간이란 점과 같은 0차원의 공간이거나 무의미한 공간이지만 위상학적으로 보면 다중적 분기를 함축하고 있는 교차로와도 같은 풍부한 공간이다. 교차로 같은 사이-공간에서 도시와 농촌은 회광반조하며 각기 자신의 매력으로 서로의 문제점을 비춘다. 유클리드적으로 보면 도시-농촌이란 두 개의 평행선은 만날 수 없지만, 위상학적으로는 도시와 농촌의 삶을 겹으로 살 수 있는 셈이다. 이런 각도에서 보면 그의 그림에 자주 나타나는 두 개의 이질적 화면의 몽타주는 기하학적 의미에서는 비판적 대비로 해석될 수 있지만, 위상학적으로는 '사이-공간'의 거친 재연이라고도 할 수 있다. 〈풍요한 생활을 창조하는〉(1981)이란 작품에서 아파트 분양광고같은 밝은 실내 이미지는 광고사진을 정교하게 베끼듯 깔끔하게 그려진데 반해 바다에서 일하고 있는 농부의 뒷모습은 거친 붓터치로 그려진 투박스러운 몽타주 형식을 취하고 있어 농촌의 희생을 바탕으로 우뚝 선 도시의 풍요한 생활에 대한 풍자라고 할 수 있다. 그러나 아파트 바닥이 잘 정지된 모판을 연상시키기도 하여 원동석의 지적대로 구부리고 모를 심는 듯한 "농부의 흙묻은 발이 거침없이 모노륨을 밟고 나간다고 상

상한다면 유쾌한 기분이 든다"(원동석,84-85)는 반대 방향으로의 상상도 가능하도록 구성되어 있다. 이런 상반된 구도는 도시와 농촌, 현대적 삶과 전통적 삶을 경계가 확정된 대비 관계에 놓고 보는 것이 아니라, 다른 방향으로 분기할 수 있는 사이-공간에 위치시키는 것과도 같아 장면의 의미는 보는 각도에 따라 달라질 수 있다. 〈냉장고에 뭐 시원한 거 없나〉(1984) 같은 작품의 경우도 서로 다른 바닷가 풍경의 대비형식을 취하지만 해변에 누워 여가를 즐기는 젊은 여인의 누드와 백사장 바닥에 깔린 분단의 기억이 마치 냉장고에 든 시원한 음료수의 이미지와 병치되면서 제3의 의미를 창출해낸다. 분명하게 드러난 대비적 몽타주 형식으로 인해 이 그림은 분단의 고통을 망각한 채 시원한 바닷 가에서 냉장고 타령이나 하는 세태에 대한 가벼운 풍자로 볼 수 있다. 하지만 혹한의 날씨에 맨발로 강을 건너던 당시의 기억을 떠올리면 등골이 오싹하여 삼복더위에도 냉장고가 필요없는 게 아니냐고 말하는 부모와 옛날 얘기 그만하고 뭐 시원한 거 좀 찾아달라는 딸 아이의 투정 장면이 떠오르기도 하는 것이다. 억지 같지만 바로 여기에 김정헌식 유머의 묘미가 있는 것 같다. 경계를 구획하고 다른 편을 훈계하고 비판하는 계몽주의적 풍자가 아니라 경계가 섞여버린 사이-공간에서 다양한 분기의 가능성을 탐색하는 따뜻한 유머 같은 것 말이다. 물론 이런 식의 사이-공간에서 머물기는 절충적이거나 타협적이리는 비판을 받을 수 있고, 80년대 민중운동이 격화되던 시기에 많은 평자들은 그의 이런 특징을 "비판적 리얼리즘"의 한계라고 비판한 바 있다. 그러나 도시와 농촌, 현대와 전통, 분단의 현실은 기하학적으로 양자택일해야 할 확정적 경계를 가진 대상이라기보다는 상호교차를 통해 위상학적으로 재구성되어야 할 사이-공간의 문제라고 보는 것이 적절하다는 점에서 사이-공간에 머물기라는 그의 전략은 여전히 타당한 것이라고 본다(물론 그의 작품에서 계급성이나 민중성

의 문제의식이 선명치 않다는 점에 대해서는 다른 각도에서의 비판이 가능할 것이나, 계급성이나 민중성의 문제 역시 기하학적으로 구획되는 것이 아니라 성차, 욕망, 생태적 태도 등의 이슈들과 교차하는 사이-공간의 차원에서 위상학적으로 재평가되어야 한다는 점에서 본다면 80년대와는 상이한 판단이 가능할 것이다).

전경-후경의 이미지 게임

그런데 얼핏 보면 그의 80년대 작품에서는 이같은 내용상의 문제가 전경화되어 있기 때문에 그의 회화적 양식화의 원리로 작용하고 있는 팝아트-리얼리즘, 미니멀리즘-전통민화의 양식적 이중성은 잘 인식되지 않는다. 이런 점은 전통 문양을 아이콘화한 것처럼 보이는 70년대의 미니멀한 작품들에서 내용적 이중성보다는 전통-현대의 양식적 이중성이 표면상으로 두드러졌던 것과는 대조적이다. 반면 90년대에 이르면 리얼리즘-팝아트, 리얼리즘-포스트모던 양식적 이중성이 다시 표면으로 부상되며 내용상의 이중성을 가리우거나 덮어씌운다. 이렇게 내용적 이중성-양식적 이중성은 그의 작품 속에서 지난 30년간 앞서거니 뒷서거니 하면서 일종의 계주(relay) 하는 양상을 보여주고 있다.

그 이중의 릴레이 게임은 어찌 보면 내용과 양식상의 두 갈래 이중성이 고무줄 놀이하듯 짜여져 있는 것과도 같아, 가만히 있을 때는 한 가닥 줄에 불과하지만 양쪽에서 끈을 잡고 한번 돌리면 커다란 원형의 사이-공간이 만들어지는 것과 흡사하다. 물론 이 때 고무줄의 한쪽 끝은 작가가 잡고 있으나 다른 한쪽 끝은 관객이 잡아야 하고, 관객이 작가가 제안한 게임에 참여할 때에만 의미 있는 사이-공간이 출현할 수 있다. 그의 그림에서 특히 소통이 중요한 이유가 여기에 있다. 하지만 평면의 침묵하고 있는 그림에 관객이 어떻게 참여할 수 있을까?

김정헌이 관객들에게 슬며시 제안하는 것은 침묵하고 있는 그림을 작동하게 하는 '의미론적 끈' 같은 것이다.〈냉장고에 뭐 시원한 거 없나〉,〈주목, 태백산의 주목을 주목하자〉,〈말목 장터 감나무 아래 아직도 서 있는…〉같은 제목들이 바로 그런 역할을 한다. 이렇게 구어체로 말하듯 친숙한 어조로 "말을 거는" 제목들 때문에 관객은 벽면에 걸린 그림과 대화를 시작하며, 이로 인해 그림은 멀뚱한 장식이나 엄숙한 권위나 신비로 관객을 위압하는 대신, 관객과 함께 돌리는 고무줄 놀이가 되어 멀티스크린처럼 다양한 의미를 생산하기 시작하는 것이다.

90년대 중반 이후 그의 그림에서 특히 두드러지는 것은 다 그린 그림 위에 풀이나 손을 크게 그리거나 작은 장식물을 붙이는 방식으로 작품의 기표적 층위 자체를 이중화하는 방식이다. 이런 방식 자체는 새로운 것이 아니라 한때 80년대 미국에서 유행했던 포스트모던 회화(데이비드 살르나 에릭 피슬 등)에서 자주 볼 수 있는 것이지만, 여기서 중요한 것은 그가 이를 담론적으로 '재활용' 하는 방식이다.〈5 ·18 광주민주화운동과 난초〉같이 서로 무관해 보이지만, 제목과 발문 형식의 글을 서로 비춰 보면 비로소 밀접한 관계가 나타나는 두 개의 서로 다른 이미지들의 병존이 그만의 독특한 겹쳐 그리기 방식이라고 할 수 있겠다. 제목/발문과 작품을 번갈아 보는 사이에 관객은 자연스럽게 '지금 이 난초의 꽃향기와 가느다란 잎 사이로 희미하게 건져 올린 5·18의 기억들, 그 기억의 조각들을 짜 맞추게'(김정헌의 발문) 되는 것이다. 서로 상반되는 이미지들 사이에서 기억과 의미를 짜 맞추는 행위를 통해 관객은 김정헌이 제안하는 예술-정치의 사이-공간 찾기라는 회상 게임에 동참하게 되는 셈이다. 이렇게 이미지의 이중성이 추가되면서 그의 그림은 문자 그대로 숨은 그림 찾기나 퍼즐 게임과 같은 성격을 강하게 보여주는데, 이를 전경-후경의 이미지 게임이라고 부를 수도 있겠다. 이런 이중 이미지 게임은 과거에 그의 '장기

'였던 제목-그림, 말-그림의 이중 게임이 만들어낸 소통의 공간을 더욱 확장시키는 한 방식이라고 할 수 있다. 그런데 이번 전시에서 눈여겨 보아야 할 점은 공간의 이중화와 확장이라기보다는 역사에서 사이-공간 찾기이다. 〈백년의 기억〉이라는 제목에서부터 그 의도가 강하게 드러나는 "역사화'의 시도가 그것이다. 〈전봉준이 체포 압송되던 날〉은 교과서에 실려 누구나 기억하는 유명한 사진인데, 김정헌은 이 사진을 확대하여 그리면서 예상을 뒤엎고 동학의 비극적 패배라는 의미를 부각시키기보다는 그 사진에서는 주변인물에 불과한 교군꾼이 겪었을 법한 신기한 체험에 초점을 두고 거기에 "근대화의 씨앗"이라는 메타적인 의미를 부여하고 있는 것이다 마치 씨를 뿌리듯 그림 표면에 붙은 원색의 플라스틱 머리핀들이 칙칙한 회색 바탕의 그림 속에서 반짝이처럼 빛나는 모습이야말로 아이러니칼하게도 이 얇게 칠해진 그림에 역사의 두께를 부여하고 있다. 나는 이것이야말로 모순과 갈등과 폭력으로 난장이 되어온 우리 역사의 비극적 하중을 기억하면서도 그 무게에 압도당하지 않고 이를 현재화하려는 김정헌 식의 유머이자 소통의 전략이라고 본다. 동학에서 2002년 월드컵을 잇는 100년간 우리 역사의 복잡한 궤적을 10년 단위로 묶어 10점의 작품으로 재구성해내려는 과감한 시도는 이와 같은 유머러스한 이미지 게임이 아니였다면 아마도 연대기적 도식화의 틀에서 벗어나기 힘들었을 것이다. 관객들은 이렇게 유머러스한 역사화로 채워진 전시공간에서 그가 친절하게 제시한 발문과 그림의 사이-공간에서 펼쳐지는 이미지-텍스트의 게임에 참여하면서 자연스럽게 각자가 학교에서 배웠던 100년간의 역사에 대한 지식들을 개인사적인 체험과 연계하여 계보학적으로 반추할 수 있을 것이다. 이런 점에서 이번 전시는 그가 말한대로 "교육미술", 나아가 "시각문화교육"의 한 범례가 될 수 있다. 제목-그림, 그림 속의 그림-발문, 부분-전체, 그림-역사, 그림-정치의

이중성이 고무줄놀이처럼 펼쳐진 이번 전시는 이런 식으로 역사 속에 빈틈을 만들어내면서 관객에게 말 걸기를 시도하고 있는 것이다.

역사의 '사이-공간'에 말 걸기

 하지만 이런 식의 대증요법적인 게임은 관객들에게는 재미있지만 전문 미술가들 입장에서는 당혹스러울 수도 있다. 대체 왜 미술가가 이런 게임을 해야 하는가? 이미지 게임이라면 컴퓨터 게임이나 영화가 더 적합한 것이 아닐까? 하지만 이런 의문은 김정헌의 말대로 "신비와 아우라를 만들어내는 액자와 화실에만 의존하는 초라하고 볼품없는 미술"에 익숙한 사람에게만 드는 생각이 아닐까? 디지털 동영상의 시대가 도래했다고 연극이나 오페라를 공연하는 것은 시대착오적이라고 주장할 수 없듯이, 온라인 이미지가 지배한다고 해도 오프라인 공간에서 그림을 걸고 전시하는 실연 행위가 무의미한 것은 아니다. 오히려 온라인 이미지가 대량생산되고 소통의 지배적 매개물이 될수록 오프라인 이미지를 실제 공간에서 둘러보고, 만지는 일은 마치 아이콘이나 심볼이 지배하는 시대가 될수록 지표적 이미지가 각별한 의미를 가지듯이 특별한 의미를 지닐 수 있는 것이다. 온라인 동영상 이미지를 볼 때는 몸을 고정시키고 오직 눈만 움직이는 방식으로 시각적 체험이 정태적으로 이루어지는 것과는 달리 오프라인 이미지를 볼 때는 몸을 움직이고 거리를 조절하며 손으로 만지듯 하여 오히려 정태적 이미지를 역동적으로 체험한다는 차이가 있다. 이런 점에서 오프라인 이미지를 감상할 때는 관객이 시각적 공연의 주체가 된다고 할 수 있고, 관객이 자발적으로 온 몸을 움직이게 하도록 관객에게 말 거는 행위가 중요한 모티브가 되는 것이다. 김정헌의 오프라인 이미지 작업이 역점을 두는 것은 바로 이와 같은 의미에서의 인터랙티브한 지점이다. 따라서 문제는 오프라인 이미지의 창작과 소통이 가지

는 다양한 인터랙티비티의 기능성을 '순수미술'의 특정한 이데올로기적 형식의 틀에 가두는 것이 문제라고 보아야 할 것이다. 한때 기표의 물질성을 부각시키는 것만이 미술의 순수한 특정성을 유지하는 것이라고 주장했던 과거는 지나갔다. 그 과거가 아직도 의미가 있다면 오랫동안 미술의 역할이 오직 현실 재현의 일루전 효과 창출에 있다고 믿었던 그 이전의 초역사적 믿음을 역사화하면서 미술의 가능성의 지평을 다른 방향으로 확장했던 데에 있다는 점을 상기해야 할 것이다. 바로 같은 이유로 기표의 물질성을 미술의 특정성이라고 보던 믿음 역시 역사화해야 할 필요가 있다. 이런 역사화 과정에서 과거의 성취들을 박제화하는 대신 오히려 재현의 기능과 기표의 물질성을 강조하는 전략 모두를 역사적 자원으로 삼아 새로운 소통 전략을 위해 재활용할 수 있어야 할 것이다(마치 뉴톤 물리학이 상대성이론이나 양작자학에 의해 대체되는 것이 아니라 중범위 영역에서 지속적으로 재활용되듯이 말이다). 그 자원의 목록에는 역사적 아방가르드(다다, 초현실주의, 개념미술, 대지예술 등)의 다양한 전략들도 계속 추가될 수 있을 것이다. 그러므로 과거에 선배들이 있을 수 있는 기능성을 다 실험했기에 이제는 할일이 없다고 한탄하는 것은 미술사를 선형적인 기록갱신의 게임으로 보려는 알량한 전문가주의가 자기 함정에 빠진 결과라고 보아야 할 것이다. 오히려 오늘의 관객들과 어떻게, 무엇에 관해 의미 있는 소통을 할 것인가를 고민하는 작가들에게는 과거의 풍부한 유산들은 기네스 기록과 같이 경신해야 할 짐이나 부담이 아니라 충분히 익히기만 한다면 다른 맥락에서 사용 가능한 훌륭한 도구인 것이다. 역사는 지나간 것으로 연대기적으로 고정된 것이 아니라 끊임없이 현재의 시각에서 재해석되고, 미래를 위해 재구성되어야 하듯이 미술의 역사 역시 그렇다고 할 수 있다. 이런 맥락에서 김정헌의 〈백 년의 기억〉은 우리 근대사에 대한 재해석이자, 근대 미술사의 자

원들을 김정헌의 방식으로 재맥락화하려는 이중의 의미를 갖는다고 할 수 있다. 그 이중의 재구성 과정에서 미술과 역사가 서로 비선형적으로 마주보면서 연대기에 의해 지워져 버린 과거의 한과 욕망, 억압과 저항의 궤적들을 들춰내고 있는 것이다. 하이퍼-리얼리즘에서 팝아트, 설치와 꼴라쥬, 추상표현주의와 포스트모던 회화 등 다양한 미술사의 자원들이 근대사의 다양한 국면들과 마주쳐 그 가치를 시험하며, 역사는 문자가 아닌 이미지를 통해 반조됨으로써 시간의 화살을 타고 사라져 가는 대신 공간적인 물질성을 갖고 현재화되는 것이다. 여기서 별도로 눈여겨 볼 지점은 김정헌이 역사를 읽어내는 독특한 방식 이다. "가상의 내가, 또는 그림에 나오는 익명의 민중이 화자가 되어 그 당시의 상황을, 우리의 역사에 대한 기억을 희미하게 또는 확실하게 만들어 이야기 한다는 방식이 그것이다. 이것은 역사를 위인들의 역사로 바라보는 엘리트주의 역사관이나 토대와 상부구조의 변증법으로 보는 구조적 역사관에서는 포착되지 못하는, 따라서 기록상으로는 익명으로 처리되지만 실제 역사의 현장에 참여했던 개개인의 산 체험의 관점에서 다시 쓰여지는 역사인 것이다. 물론 이 경우 개개인의 산 체험이란 작가가 허구적으로 만들어낸 그럴 법한 추체험이지만 이런 허구적 추체험이-마치 〈다큐-픽션〉처럼-역사적 사건에 대한 관객의 능동적 참여를 추동하는 동력이 되는 것이다. 동시에 관객은 교과서에 나오는 원거리의 역사적 사건에 대해 동네사람의 증언을 듣듯 2인칭의 어법으로 대화하는 듯한 착각에 빠지는 것이며, 이 착각이 김정헌의 〈역사화〉가 주는 독특한 매력인 것이다.

경계에서 놀기

이것이 김정헌의 이미지-텍스트 게임이 작가-관객, 그림-정치, 그림-역사의 인터랙티비티를 증폭시켜 독특한 사이-공간을 만들어내는

방식이다. 물론 이때 중요한 변수는 언제나 관객이다. 관객들은 대다수가 또는 어떤 관객들은 때로는 그림이나 정치를, 그림과 역사를 양자택일하며, 때로는 사이-공간에 관심을 갖는다. 여기서 김정헌의 관심사는 사이-공간에 관심을 갖는 관객들이 지속적으로 증가하는 것일 터이다. 하지만 작가나 관객이나 이런 사이-공간에 관심을 갖기는 쉽지 않은데, 이는 무엇보다 우리 근대사를 지배해온 예술과 정치의 분리, 예술과 역사의 분리의 제도화라는 장애 탓이다. 하지만 이제 많은 이들이 지난 '백년의 기억'을 더듬어 보면서 그런 분리로 인해 예술이 얻은 것보다는 잃은 것이 많다고 느끼고 있으며, 분리의 제도화라는 고착된 벽 속에 갇혀 자멸하던가, 아니면 그 벽을 깨고 예술에 정치와 역사의 찬바람을 쏘여 예술의 생명력을 갱신하든가 하는 분기점에 다시 서 있음을 느끼고 있다. 뒤틀린 근대화로 인한 왜곡된 예술관과 역사관으로 인해 그동안 우리 사회에서는 예술-정치, 예술-역사의 사이-공간은 아예 불가능한 공간으로 치부되거나 불온시되어 왔기에 80년대 민중미술의 격동기를 제외하고는 충분히 탐색된 적은 없었다, 또 80년대 민중미술의 격동기에 조차 사이-공간의 탐색은 그 미래를 예측할 수 없는 불안감 속에서 초보적인 형태로 이루어졌을 뿐이며, 후기에 가서는 사이-공간에 대한 관심은 정치와 역사에 대한 실제적인 관심으로 대체되고 말았다. 이런 이유로 우리 문화에서 그 사이-공간은 아직도 미지의 대륙으로 남겨져 있다. 이렇게 볼 때 80년대 '현실과 발언' 동인 시기의 작업으로부터 《백 년의 기억》에 이르는 김정헌의 20년 이상의 작업의 궤적은 그 미지의 대륙에 이미지-텍스트의 이중게임이라는 좌표 하나로 길을 개척하려 했던 힘겨운 노력이라는 점에서 각별한 의미를 가진다. 그러나 그 대륙의 크기-그가 '큰 그림'이라고 부른 대륙-에 비하면 그가 이제까지 수행한 작업은 작은 단초에 불과할지도 모르겠다. 그가 60대에 이르는 나이임에도

청년작가처럼 보이는 것은 이런 이유에서다. 예술-정치, 예술-역사의 사이-공간을 개척하고, 관객들과 이미지-텍스트의 진지하고도 흥미로운 이중 게임을 펼치려면, 이미지의 다양한 스펙트럼과 텍스트의 의미론적 풍요를 함께 꿰어내고, 새로운 전시 공간과 소통전략을 기획하고 개발해야 하는 다채로운 역량이 요구되는 바, 김정헌은 이 게임에서 아직 출발 단계에 머물러 있다고 보는 것이 적절할 것이다. 아직도 그가 출발단계에 머물러 있는 이유는 우리 사회에 이미지-텍스트 게임의 기능성을 부정해온 이데올로기적 장애가 폭넓게 확산되어 있었던 탓이다. 이제 그 장애를 돌파하면서 그의 애초 의도대로 공공적인 사회적 의제와 미술이 결합하여 '큰 그림'을 이루자면 관객의 역동적 참여를 고려한 전시기획과 공간과 텍스트의 다층적 결합방식이 더욱 적극적으로 실험될 필요가 있다. 또한 지표적(indexical) 이미지-상징적(symbolic) 이미지-도상적(iconical) 이미지에 이르는 이미지의 스펙트럼이라는 관점에서 보면 김정헌의 작업은 대체로 상징적 이미지-아이콘 이미지 쪽으로 편향되어 있으며, 지표적 이미지가 환기시키는 회화의 육체성은 빈곤하다는 느낌을 준다. 이런 지표적 빈곤함은 농촌의 '장소성'을 주제로 삼았던 93년 개인전에서 오히려 두드러진다. 당시 작품들은 시골의 체취를 담아내기 위해 두껍게 칠해졌지만 신체와 장소성의 만남을 위해 필요한 숨 쉴 여백마저 칠해버려 지표적 이미지가 움직일 공간을 막아버린 격이었기 때문이다. 아마도 그가 지역성과 장소성의 복원을 강조했음에도 불구하고 이를 위해서는 흙-나무-바위-하늘의 열린 피드백을 통해 형성되는 자연 내부의 '사이-공간'의 포착이 전제되어야 한다는 점을 깨닫지 못한 탓일 것이다. '사이-공간'은 본래 연속성과 불연속성, 닫힌 것과 열린 것, 꽉찬 것-텅빈 것의 변증법을 생명으로 하고 있는데, 이런 변증법이 사라지면 '사이-공간' 역시 사라지기 때문이다. 하지만 이미지의 다층

성이라는 측면에서 부족한 점을 그는 텍스트의 전략을 통해 적실하게 보충하고 있는데, 특히 이번 전시에서 텍스트의 전략은 각각의 그림에 화룡점정의 역할을 하고 있는 것 같다. 여기서 그의 텍스트는 시적이라기보다는 산문적이다. 세심한 일기처럼 쓰여진 각 작품의 발문들은 그의 그림에서 주조를 이루는 상징적 이미지와 도상적 이미지의 성긴 배합에 생기를 부여하면서 역사의 '사이-공간'을 착목케 하는 중요한 단서 역할을 하고 있다. 하지만 그것만으로 신대륙을 개척하는 데에는 많은 어려움이 뒤따르고 있다. 상징-도상-허구적 내러티브를 통해 일단 관객들에게 말 걸기에 성공한 다음에는 관객들이 작품의 디테일에서 '시각적 스킨쉽'을 즐기고 음미할 계기를 마련할 필요가 있다. 이런 시각적 스킨쉽은 그리기의 행위가 역사를 거슬러 반복되는 이유이자, 생태학적 필요에 부응하는 것이기도 한 만큼 그리고-보는 행위가 충족시켜야 할 중요한 기능인 것이다. 김정헌의 그림에서는 아직 바람 부는 하늘이나 풍성한 숲, 대지의 주름진 피부를 감촉하게 할 만큼, 세계와 시각적 교감을 풍부하게 나누는 경지가 드러나지는 않고 있다. 아마도 현대적 삶이 만들어낸 기계적 아비투스 탓일 뿐만 아니라 악몽처럼 우리 사회를 짓눌러 온 정치적, 역사적 무게에 그 역시 가위눌려 왔기 때문일 것이다. 90년대 초 민중미술운동의 열기가 식어갈 때 일부 작가들은 이런 문제점을 느끼고 풍경 속으로 침잠했고 시각적 스킨쉽을 복원하는데 주력했다. 그러나 그런 전환의 댓가로 예술-정치, 예술-역사의 사이-공간의 탐색은 중지되거나 잊혀져 왔다. 김정헌의 작업이 의미 있는 지점은 이런 탈정치화의 시대적 흐름을 '결을 거슬러' 버티며 사이-공간의 탐색을 지속해 왔다는 데에 있을 것이다. 이제 《백 년의 기억》전은 그와 같이 '결을 거슬러' 버려온 그의 노력의 가치를 객관화하는 계기가 것이고, 이런 객관화 과정을 통해 그가 예술-정치의 사이-공간이라는 신대륙을 개척하는

데 있어 가장 열성적인 작가임이 입증되리라고 본다. 나아가 동서의 화풍을 다각도로 학습하여 당대의 풍경에 적용하려고 노력했던 겸재가 나이 60이 넘어서야 비로소 겸재 화풍을 일으켜 세웠던 과거를 되새겨 볼 때, 남들은 이제 원로 대우를 받기 시작하는 나이에도 불구하고 김정헌이 이제까지의 작업을 완성이 아니라 하나의 학습과정으로 판단하고 이를 발판으로 독자적인 화풍을 일으켜 세우기 위해 새롭게 박차를 가하기를 바라는 것이 지나친 요구는 아니라고 본다. 이때 그가 그동안 소홀히 했던 지표적 이미지를 자신의 좌표 속으로 이끌어 들여, 여러 '사이-공간'에서 무의식적으로 체득한 자신의 생활감각과 어떻게 결합시킬 것인가가 관건이 될 것이다. 그가 이번 전시에서 〈역사의 정원〉이라는 제목의 작은 그림들을 통해 역사의 뒤안길에 남겨진, 잡풀만이 가득찬 익명의 땅과 시각적 스킨십을 시도하고 있는 것은 이런 점에서 의미심장하다. 이 전시를 통과하면서 아직은 개별 그림들 사이에 흩어져 있는 이미지의 스펙트럼이 예술-역사, 예술-정치 사이-공간에서 지표-상징-도상 이미지의 3원적 변증법으로 모아져-'시서화 삼위일체'를 추구했던 조선 시대 회화의 원리처럼-21세기 우리 시각문화를 풍요롭게 할 새로운 미학을 꽃피울 가까운 미래를 기대해 본다.　(2004)

백 개의 그림에서 백년의 기억으로

백지숙 – 미술평론, 전시기획

이번 김정헌 개인전의 제목은 백 년의 기억이다. 백 년의 기억이라. 흠…. 하루에도 넘쳐나는 수 백가지 정보들로 만성 건망증에 시달리고 있는 보통의 한국인들에게 백 년의 세월은 돈으로 치자면 백 억 만큼이나 실감나지 않는 크기이다. 백 년의 고독, 백 년의 사랑, 백 년의 오해, 백 년의 복수 등등을 포함하는 백 년의 또다른 무엇으로 채워졌을 그 큰 시간을, 그것도 그림으로 붙잡아낸다!? 과연 가능한 일일까.

1997년에 열렸던 김정헌의 지난 개인전에는 백 개의 그림이 전시되었다. 가로, 세로 60센티미터의 나무 패널들 위에는 이제는 벌써 희미해진 정치적 사건과 역사적인 장면들 그리고 어느새 촌스러워진 문화적 아이콘과 여전히 우리의 일상을 지배하고 있는 도시풍경의 단면들이 그려져 있었다. 매일 매일 흘려보내는 신문면 위의 보도사진 가운데서 막 건져낸 듯한 이미지들에는, 붓질의 속도와 싸구려 오브제의 무게가 결합되어 형성된, 어떤 포즈(pause)의 장면들이 색다른 미감으로 제시되고 있었다. 백 개의 그림은 전시장 벽면에 랜덤하게 배치됨으로써 관객-독자가 어떤 이미지를 선택하여 어떻게 읽어내느냐에 따라 다른 조합이 가능했다는 것도 하나의 특징이었다. 달리 말해 통합체적 연결 이전에 계열체적인 대체를 임의적으로 숙련하기에 훨씬 좋은 독법을 제시하고 있었다

는 것이다. 그때와 비교한다면 일정한 시간 축이 제시되고 각각의 내러티브가 설정되어 있는 이번 전시의 구상과 배열은, 작가자신이 쓴 대로, 미술교육자이자 문화교육의 개혁자로서 김정헌의 페다고지(pedagogy)가 두드러진다고 할 수 있다. 역사적 사건을 일정한 서사적 화면을 통해 재구성하는 이번 전시에 수반된 그 글에서 작가는 시각적인 교양이나 미술교육, 문화사회, 문화교육 등을 거론하고 있다. 그런데, 그렇게 문자화 된 의식을 뒤집어 보면 작가이자 교육자로서 자신의 그림과 작업에 대해 갖는 어떤 부채의식이 숨겨져 있는 것은 아닌가 싶다. 게다가 이번 그림들은 지난번 개인전 이후 그림을 안 그리겠다고 선언하고 집이 있는 서울과 학교가 있는 공주 그리고 가평 두밀머리의 작업실을 7년 간 오가면서 그린, 말하자면 그림에 대한 이중적인 감정의 굴곡을 거쳐서 나온 그림들이 아닌가. 단적으로 말해 김정헌은 그림의 유용성을 여전히 공적으로 확보해야 한다는 요청에 사로잡혀 있다.

이런 생각이 지금에는 일종의 고착이 아닌가도 싶지만, 실은 김정헌의 세대에게는 어찌할 수 없는 시대적 인식틀, 즉 거의 푸코의 에피스테메(episteme)와 같은 한계지움으로 읽혀지기도 한다. 우리 세대의 작가들에게는 다소간에 불분명한 사회적, 역사적 책임과 윤리의식을 그의 세대는 공유하고 있다. 그 시대적 인식들이 작품과 작가로서의 활동을 통해 전면화되건 아니면 역으로, 완전히 억압되어 '순수주의'의 담론 아래 덮여져 있건 간에 말이다. 그런가 하면 공적인 의미를 작업을 통해 명시화하는 작가들의 경우, 작가의 사회적 기질에 따라 작업과정에서 다양한 시야와 선택적 도구를 동원하게 된다. 작가 김정헌이 동원한 것은 다소간 극적인 시사적 비유를 하자면 최근 상도 2동 재개발 지역에서 세입자들이 자구책으로 발명한 몇 가지 장치들 가운데서 특히 사제총보다는

철탑 망루에 가깝다고 할 수 있다. 즉각적인 대응과 공격적 수비로서의 그것이 아니라 시야의 확보와 시간의 연장에 우선적 가치를 두기 때문이다. 이번 전시는 김정헌이 역사를, 그것도 백 년이라는 긴 역사를 조망하는 일종의 사제私製 망루를 구축하려는 시도이다. 그 위에서 내려다본 백 년은 어쨌거나 근대의 역사다. 그는 근대화의 가속도가 붙기 시작한 지난 백 년의 세월을 십 년 단위로 나누어, 그 십 년의 연대 중 강력한 사건을 하나씩 선택해서 망루 위에서 스포트라이트를 비춘다. 그렇게 그가 조망하는 근대 백년의 연대기(chronology)는 분명 연속이나 진보 혹은 집적으로서의 크로노스(chronos)이면서 동시에 순간과 균열, 충격으로서의 카이로스(kairos)이다. 그런데 그림으로 재현하는 역사는 확실히 글로 쓴 역사 혹은 사진으로 찍은 역사와는 다르다. 화가 김정헌이 선택한 차이의 전략은 그림을 통해 기억을 입체화 하는데서 찾아진다. 이를 위해 글과 사진을 전유하는 과정에서 김정헌은 몇가지 미학적 전술을 택했다. 이 전술은 크게 보아 기억-이미지의 프레이밍과 변용, 기호들끼리의 상호텍스트성의 강조, 그리고 무엇보다 이미지와 텍스트의 상호작용으로 묶어볼 수 있다. 이런 방식을 통해서 재구축된 근대의 기억은 당대의 사건들을 흑백사진 속의 과거로 멀리 밀어 넣어 흐릿하게 만들기보다는 현재화된 가상으로 또는 상상의 현재로 끌어 당겨 볼륨화한다는 특징을 갖게 되는 것이다.

우선 김정헌이 선택한 도상적 이미지는 우리가 한번쯤은 보았던 것들이다. 대개, 국어, 국사, 사회, 윤리 교과서 또는 신문사에서 나옴직한 두터운 사진집에서 본 사진들이다. 우리는 이 이미지들을 통해 우리의 역사적 기억을 구성하고 그 과정에서 일정한 민족적 정체성을 형성하게 된다. 교과서, 곧 '텍스트' 중심의 담론에

서 대개 이런 사진 이미지들은 서술된 역사적 내러티브에 대한 증거로의 삽입이다. 여기서 이미지는 내러티브를 일러스트하는 역할을 하는 것이다. 물론 민족주의적 내러티브가 제도 교육 안에서 상당히 훈육적인 방식으로 주입되지만 우리가 완전히 이 내러티브에 굴복하는 것만은 아니다. 흔히 교과서에는 우리가 그리거나 적어 놓는 못된 것들이 있다. 낙서, 만화, 메모, 덧칠, 윤곽 따라 그리기, 마구 칠해 지우기 등이 바로 그것이다. 이러한 일탈에서 일차적인 대상이 되는 것은 대개 교과서 안의 그림이나 사진이다. 이미지를 계기로 삼아, 우리는 그 지겨운 훈육으로부터의 정지, 휴지(休止), 전환, 침잠, 도피, 사념 등을 시도한다. 따라서 이미지의 의미는 훈육적이고 공식적인 내러티브에도 불구하고 한 방향으로 고정되기란 쉽지 않게 된다. 그렇지만 이러한 사소하지만 의미심장한 저항의 순간들에도 불구하고, 우리의 집단적, 역사적 정체성의 공식적인 층위는 내러티브 텍스트와 기억-이미지가 결합된 교과서적 담론을 통해 형성된다고 볼 수 있다. 즉 우리는 역사적 기억-이미지와 그것을 둘러싼 내러티브를 통해 국민국가 혹은 민족국가의 구성원으로서 호명되는 것이다. 김정헌은 이러한 호명 과정을 반성적으로 전유하려 한다. 민족국가의 기억-이미지에 대해 나름의 프레이밍과 변용을 시도함으로써 말이다. 백명의 작가가 민족의 기억을 그린다고 할 때, 그 그림이 관제 민족기록화가 아닌 한에서, 다시 말해 예술가의 주관을 통해 해석되고 재구성되는 한에서 이러한 프레이밍과 변용은 당연하다고 할 것이다.

따라서, 김정헌의 그림들을 역사화라고 부르기 보다는 이야기 그림(narrative painting)이라고 부르는 게 더 온당할 듯하다. 그는 민족국가의 공식 이데올로기의 모티브가 아닌 자신의 역사적이면서도 사적인 기억의 모티브를 통해 백 년의 역사를 구술하고 있다.

이러한 모티베이션을 시각적으로 형상화하는데 있어서, 일단 김정헌은 기억-이미지를 크게 몇 갠가의 프레임으로 나누고 다시 이 프레임들을 결합한다. 그리고 또 상대적으로 아주 작은 프레임들은 결합된 큰 프레임의 주변에, 그러니까 프레임을 프레임의 주변에 배치한다. 작가는 기억-이미지의 특성에 따라 이처럼 서로 다른 크기와 위치, 각도로 줌인-아웃함으로써 거기에 일정한 리듬과 화음을 부여하고 있는 것이다.

 한편, 하나의 사건을 구성하는 개별적 프레임 속의 도상들은 서로 다른 밀도나 음영을 갖는다. 또 전체 주제의 통일성에도 불구하고 프레임들 사이의 균열 - 이 균열은 전적으로 만화의 거터즈(gutters: 칸 사이의 공백)를 연상시키는데 - 은 이렇게 서로 다른 밀도 및 음영과 상호작용하면서 묘한 이질성의 효과를 낳는다. 굵은 원색으로 강조된 도상 일부의 윤곽선과 드로잉도 여기에 한 몫 더한다. 김정헌이 덧붙인 텍스트의 내용과 상응하는, 반지 낀 손, 장수하늘소, LED 효과를 낳는 글씨들, 모방된 휘호, 말풍선, 만화의 의성어나 그림문자에 의해 묘사된 특정 시대의 음향 효과와 잡음들, 작가 화실 주변의 잡초, 선물 받은 난초 등은 역사적 바탕그림 위에 덧그려지고 덧칠된다. 때로는 액세서리라든가 땡땡이 무늬들도 도드라지게 부착되어 있다. 이런 것들이 왜 등장했는가 하는 것은 작가가 각 주제에 대해서 붙인 텍스트들에 의해 관람객에게 설명된다. 나름의 주관적, 서사적 필연성이 있는 것이다. 물론, 그 필연성은 능동적인 관객의 상상 속에서는 또 다른 서사의 문턱으로 변형되게 마련이다. 그는 역사의 공식적 무게에 짓눌리지 않고, 아니 그러기는커녕 민족국가의 기억-이미지 위에 낙서하듯 혹은 장난하듯 자신의 개인적 흔적을 분명한 방식으로 남겨놓는다. 그렇게 다중으로 각인하고 인화한 작업의 결과를 이제 우리에

게 제시하는 것이다. 재질과 기법과 형태와 의미가 다양한 기호들은 성스러운 민족국가의 기억-이미지 위에 덧붙여 있거나 덧그려져 있거나 덧칠되어 있다. 다양하고 이질적인 기호들 사이에 이루어지는 이러한 상호작용과 상호간섭은 오늘날 문화이론에서 주요한 자리를 차지하고 있는 상호텍스트성(intertextuality)의 한 사례로 볼 수 있다. 수업 시간에 딴 생각을 하며 덧칠을 하고 있는 김정헌의 바로 이 '딴'과 '덧'이야말로 백 년의 역사라는 무거운 주제 내지는 소재를 더루는 작가의 팝적인 내공을 보여주는 것이다. 그리고 이 내공의 실체는 작가 스스로 그리는 재미를 한껏 맛보면서 때로는 일부러 모자란 듯 그리기도 하고 때로는 약간 비틀어 그리기도 하고, 때로는 엉뚱하게 화면을 잘라내기도 하는 방법에 의해 여실히 드러난다. 이런 맥락에서 김정헌이 제시한 백 년의 각 단위들이 균등하거나 균질하지는 않을 것이라는 점도 쉽게 예측할 수 있다. 언뜻 보기에도 해방 이전과 이후는, 혹은 좀 더 뒤로 물러나서 성년 이전과 이후의 김정헌은 확연히 다르다. 변용 그러니까 여기서는 개인사의 투사라고 해야 더 정확할 듯한데, 그 변용 내지는 투사가 더 두드러지는 것이다. 성년의 자각, 성인으로서 세상과의 마주침을 다룬다는, 문학에서는 제법 전통이 오래된 교양소설 내지는 성장소설을 김정헌이 그림으로써 쓰고 있다고도 말할 수 있다. 생뚱맞게도 김정헌은 80년 광주 위에 난초를 그린다. 이승만의 초상화는 마치 흔들리는 카메라로 찍은 듯한 효과를 주며, 함께 배열된 4·19의 도상 위에는 작가 작업실 근처에서 흔히 볼 수 있는 풀들로 덮여 있다. 1987년에서 2002년까지의 시청앞 광장을 다룬 마지막 주제에서는 군중의 이미지가 희미하게 뒤로 물러나 있는 반면에 작가에게 더 주관적, 직접적으로 각인된 이 시대의 순간적 이미지, 즉 '내 주위의 어린 여학생이 꽂은 머리핀' 이 도드라

진다. 특히 내게 인상적인 것은 〈제8주제 박정희와 유신이 내던 소리〉이다. 관람객들이 보는 표면의 그림은 다른 어떤 주제보다도 낙서화에 가깝다. 그런데, 가까이 들여다 본 밑그림은 전혀 다르다. 원래는 '구로메가네'를 쓴 박정희와 서승이 각기 일장기의 아우라와 호미 모양의 선을 동반한 휘광을 머리 뒤에 업고 사뭇 장엄하게 그려져 있었다. 작가는 특히 이 주제에서 밑그림을 급진적으로 '에디팅' 한 셈인데, 이는 앞에서 말한 작가 세대의 에피스테메와 관련하여 시사하는 바가 크다. 그만큼 이 시대는 작가 세대에게 억압이었으며, 거꾸로 작가 세대는 누구보다 이 시대를 잘 설명할 수 있는 것이다. 김정헌은 기본적으로 6-70년대라는 이른바 한국적 근대화 초상 위에 자신의 성년기를 억압적으로 몽타주하고 있는 셈이다. 김정헌의 이번 전시에서 가장 독특한 것 중의 하나는 작가가 이미지와 텍스트 사이의 관계에 대한 유쾌하고 유익한 실험을 하고 있다는 점이다.

김정헌은 지난 백 년의 한 단면마다 어떤 구체적이고 생동하는 인물들을 등장시킨다. 그리고 그 소설의 등장인물의 시점과 목소리를 통해 해당 시대의 공적 기억-이미지와 자신의 그림을 설명하게 만들었다. 일인칭 화법을 통해 목소리를 갖는 이 주인공들은 연령과 성별, 그리고 계층이 매우 다양한데, 교군꾼, 동학 출신의 독립군, 국상 구경 가거나 피난 가는 아낙, 창씨 개명하는 학생, 기회주의자, 중학생, 작가 자신 등이 바로 그들이다. 나는 김정헌이 그림에 대해 쓴 이 상상의 텍스트를 혼자 낄낄거리면서 매우 재미있게 읽었다. 작가의 다른 면모를 확인했다는 반가움에서였는데, 그의 그림에 종종 나타나는 유머의 핵심 그리고 한편으로는 대담한 전유에 깃들여 있는 뚝심을 글에서도 확인할 수 있었기 때문이다. 게다가 흔히 소설에서 시작과 끝이 서로 상응하고 있는 것과 유사하

게, 김정헌은 체포 압송되는 전봉준을 찍은 사진에서 시작되는 '근대화의 시작' 이라는 테마를 다시, 마지막 주제의 머리핀으로 연결시키고 있다. 그림-이미지와 글-텍스트의 교차편집의 재미, 프레임 안의 밑그림 위에 올라와 있는 이질적이고 다양한 기호들과 프레임 밖에 글-텍스트의 상호참조 등은 롤랑 바르트가 말한 이미지와 텍스트 사이의 '정박'과 '중계'라는 개념의 적절한 사례로 읽히기도 한다. 지난 번 전시와는 또 다르게 그 중의적인 의미에서 텍스트의 즐거움을 맛보게 해주는 전시가 아닐 수 없다. 부언하건대 이번 전시를 통해 드러난 바, 그의 작업은 사적인 경험과 공적역사, 상상의 텍스트와 이미지의 리얼리티, 거시적인 시야와 미시적 반성 등등의 이중적인 축들이 서로 교차되어 만들어가는 입체적인 시각적 구성물이라 할 수 있다. 21세기에도 문인화가 가능하다면, 김정헌은 나름의 인문적 지식, 고졸미, 생활감정 등을 통해 동시대적 문인화를 그리고 있다고 말할 수도 있다. 지식인-예술가에 의한 문인화는 어떤 식으로든 역사 및 사회에 대한 지적인 알리바이와 그림에 대한 '캄프라치' 사이의 긴장과 갈등을 담는다.

 이번 전시에서 작가는 그 자신의 사회적이고도 예술적 삶에서 쌓은 내공을 통해 이 긴장과 갈등을, 특히 유머러스하게, 한결 연하게, 완화시켜내면서 다루고 있는 것이다. 그러므로 이 긴장과 갈등은 작가가 올라서 있는 사제망루에서 내려다보는 또 다른 풍경을 통해서, 이후, 훨씬 더 찐하게, 그러니까 더 복잡하거나 더 진득하게 또는 더 예민하게 다루어 질 것임을 예감케 한다. (2004)

작가와의 만남

비판적 리얼리즘에서 민중의 심성에로

대담/ 유홍준

이 글의 내력

 글쟁이는 본래 청탁받은 글을 쓰면서 살아가기 마련이다. 그러나 글쟁이 마음속에는 인제나 주문받지 않은 글, 쓰고 싶은 글을 더 많이 지니고 산다. 이런 모순과 갈등을 벗어나는 길은 기회가 있을 때마다 자원自願하는 것이 상책이다.

 일년전 이맘 때 김정헌이 개인전을 열 작정임을 알았을 때 나는 이 글을 자원했다. 글을 쓰되 평론가로서 나의 소견이 아니라 당신이 어떻게 해서 이런 그림을 그리게 되었는지 내가 묻고 싶은 것을 공개하고 싶다고 이쪽에서 주문한 것이다. 내 생각에 11년만에 갖는 그의 개인전은 개인사정으로나 화단사적畵壇史的 으로나 중요한 의미가 있다고 믿은 까닭이다.

 김정헌의 화력畵歷을 따지자면 15년이 넘는다. 미술대학과 대학원을 마치고 1974년 「신체제전」 회원으로 출품한 것을 시작으로 해서 75년에는 「잡초전」이라는 이름으로 동인전을 가졌고 78년에는 지금은 없어진 견지화랑에서 개인전을 가졌다. 그리고 79

년 '현실과 발언'이 태동할 무렵부터 김정헌은 자신의 예술을 일신시키면서 새로운 지평을 열어 가게 되었다. 1980년 '현실과 발언' 창립전에 출품했던 〈농부〉와 〈풍요한 생활을 창조하는 럭키모노륨…〉이라는 작품은 그 예술적 전환의 한 상징이다. 이후 그는 소집단 미술운동을 벌이면서 해마다 크고 작은 전시회에 출품을 해왔다. 때로는 일상적이고 주변적인 얘기를 화폭에 담기도 했지만 85년 〈공주교도소 벽화〉 이후로는 줄곧 농촌을 소재로 한 작품을 보여주고 있는데, 최근 2, 3년 사이에 그는 우리 시대 농민미술의 가능성에 대한 어떤 신념 내지는 자신감을 얻은 듯한 느낌을 나는 받아왔다. 그것은 10년전 김정헌과는 아득히 먼 방향에서 이루어지고 있는 것이었고, 그 세월의 변화속에서 자신을 변신시켜온 이 작가의 예술적 고뇌와 성취는 결코 개인사적 의미로만 머무는 것이 아니라는 생각, 그리고 새로운 형식을 탄생시키기 위한 갖은 고심苦心을 보여주는 예술적 생산물에 대하여는 평론가의 논평보다도 작가의 얘기를 들어보고 그것을 기록하는 일이 이 시대 미술문화창조에 중요한 의미를 지닐 수 있다는 것이 이 글을 쓰는 내력이 된 것이다.

한반도에서 삶의 이중적 구조

질문- 김형金兄께서 그동안 발표해 온 작품을 보면 소재의 선택과 해석방식에는 변화가 많았습니다. 그것은 내 기억으로는 일상성의 문제와 농촌의 문제라는 두가지 주제로 요약되는데, 좀 회고조가 되겠지만 먼저 그림을 처음 시작할 때와 지금을 비교해 보면 어떨까요?

대답-「잡초전」시절만 해도 나는 아직 역사의식이나 현실의식 같

은 것은 박약해서 현실에 대한 사회과학적 접근 같은 것이 아니라
'아름답다는 것의 가치란 도대체 무엇이냐'는 물음을 갖고 있었죠
그러면서도 현재의 삶이 거기에 개입할 수 있는 여지같은 것을 보
고 있었는데 그 무렵 제가 반추상화작업으로「산경문전(山景文塼」
같은 백제 전돌의 이미지를 빌어온 것이나 판자촌 철거지역에서
흔히 보이는 절벽 위의 아슬아슬한 집을 그리면서 거기에 현재의
삶을 오버랩시켜 본 것 등이 그런 것 같아요.

질문-그것이 '현실과 발언' 창립전에서 〈농부〉와 〈풍요한 삶을 창
조하는…〉이라는 80년대 미술의 한 상징적인 작품을 낳게 되는데,
그때의 작가적 발상은 어떻게 이루어졌나요?

대답- '현실과 발언'은 단체의 이름에서도 보이듯이 동인들 모두
가 현실을 발언하는데 동의했었습니다. 그러나 기존 미술계에서는
이런 경향이나 관행이 없었기 때문에 스스로 찾아가는 수밖에 없
었죠. 나는 이 문제를 한반도에서의 삶이 갖고 있는 이중적인 구조
와 모순의 대비라는 생각에서 접근했습니다. 도시와 농촌, 도시 속
에서 산업화과정에 나타나는 소외지대가 보여준 그 큰 간격을 충
돌시켜 보겠다는 것이 그 발상인 것이죠.

질문- 그래서 일하는 농부와 텔레비젼의 광고 이미지가 대비되는
화면이 된 셈이군요.

대답- 특히 광고 도상들은 도시적, 소비적인 것의 극치이기 때문
에 나 자신의 삶 속에서도 저것이 지니는 의미가 무엇인가를 되묻
게 되곤 했던 겁니다. 그러나 그때의 방법이 좋았다고 생각하지는
않습니다. 비판적 리얼리즘에 입각한 작품을 해야겠다는 강박관념
비슷한 것이 작용해서 억지로 밀어 넣은 점도 없지 않죠

질문- 어떤 사람은 〈풍요한…〉을 80년대 "키치 화풍"의 선구라는
식으로 평을 하기도 합니다. 키치라는 것은 천박한 그림, 싸구려

그림, 예술성이 없는 그림 이라는 뜻도 내포되어 있습니다마는 대중성을 갖고 있다는 뜻도 되거든요. 그런 뜻에서 그것은 키치의 하나였다는 말에 동의하시는지?

대답- 재미있는 지적이라고 생각합니다. '현실과 발언' 초창기부터 나와 우리 동인들은 대중성의 문제를 심각하게 생각해 왔습니다. 어떻게 하면 대중성을 확보할 수 있겠느냐, 대중의 속성은 무엇이고, 그것을 예술성과 대치되는 개념이 아니라 흔연히 만나는 방법은 무엇일까라는 문제였죠. 당시에는 지금과 같은 명확한 의식은 없었습니다마는 누구나 다 같이 좋아하는 감정의 상태는 대중성을 확보하는 하나의 길이라고 생각합니다. 제가 요즈음 농촌 그림을 주로 그리는 이유 중의 하나는 농촌 풍경에는 보편적인 공감대共感帶가 있다고 생각하기 때문입니다. 우리가 여행을 하다가 농촌의 모습을 보면 누구든 그렇게 좋아할 수가 없거든요. 특히 각박한 삶을 사는 도시인들에게 농촌이 주는 아늑하고 넉넉한 감정은 대단히 큰 것 아닙니까.

질문- 문제는 그 농촌을 여행자 입장에서 볼 때와 그 속에서 살아가는 사람의 입장에 서있을 때는 다르다는 점이 중요하지 않을까요?

대답- 물론입니다. 그래서 처음에 나는 구경꾼의 시각에서 농촌을 보는 것은 옳지 않다, 리얼리즘에 위배된다는 생각에서 도시적 삶과 충돌시키면서 화폭을 꾸며보았던 것이죠. 그러나 3,4년 전부터 나의 이런 시각에 변화가 생겼던 것 같습니다. 전에는 막연히 농촌의 산업화과정에서 낙후되고 소외된 지역이다, 거기에 살고 있는 농민, 민중의 삶에는 억울함이 있다는 일종의 동정적 연민의 정이 깔려 있었습니다. 그러나 지금의 생각으로는 농촌이라는 땅이 지닌 의미는 우리가 현대적인 삶속에서도 반드시 지켜야 할 원형에 가까운 것이라는 인식이 생긴 것입니다. 그것은 문명비판의 시

각에서 물질문명의 혜택이 소외된 사각死角지대가 아니라 반대로 인간적 삶이 건강하게 유지되고 있고, 또 있을 수 있는 바탕이라는 생각인 것입니다. 그렇게 되니까 거기에서 묵묵히 살고 있는 분들은 한없이 믿음직스럽고, 존경스러운 감정이 일어나게 되더군요. 그래서 그 땅과 함께 어울려 살고 있는 사람들의 심성에 다가서는 그림을 그리고 싶어지게 된 것입니다.

질문- 말하자면 비판적 리얼리즘에서 민중의 심성, 기층민의 본체에로 다가서는 전환을 말씀하신 셈입니다. 바로 이 점은 80년대에 일어난 민중·민족미술의 큰 전환의 줄거리라고 저는 생각하고 있습니다. 이렇게 되면 작가로서의 일은 땅과 땅의 사람들, 즉 기층민의 심성과 정서를 어떻게 체득하느냐는 문제가 나오게 되는데요.

대답- 그것이 큰 과제죠, 사실 저는 농촌에서의 삶의 경험이 없습니다. 평양에서 태어나 1·4후퇴 때 부산으로 피난갔고, 중고등학교 때 얻은 정서란 미군부대 주변에서 생기는 추잡한 모습을 보면서 생긴 도시적이고 빈민적인 것이었습니다. 특히 명절이 되면 시골에 가고 싶어도 갈 수 없는 실향민의 향수같은 것을 지니며 살아오고 있습니다. 그래서 오히려 농촌이나 땅에 대한 사랑의 감정이 유별나게 커진 것인지도 모르죠. 이종구 같은 친구가 자기 아버지의 모습과 고향 마을 사람들을 대상으로 그려 나아가는 것이 때론 부럽기도 합니다. 또 이문구의 소설들은 거의 탐독하다시피 했는데 그분이 농사를 지으면서 그 땅의 사람들과 어울렸기 때문에 그런 훌륭한 작품이 나온다는 생각도 해왔습니다. 그러나 한편으로는 나 같은 입장에 있는 사람도 농민미술이 불가능하다는 생각은 하지 않습니다. 농촌·농민, 땅에 대한 애정과 믿음 내지는 존경을 갖고서 그것을 총체적으로 생각하며 도시인이나 지식인의 삶의 맥락속에서 그것이 지니는 의미를 추구해 갈 수 있다고 보는 거죠.

질문- 그래도 현장의 체취를 체득할 수 있는 방도를 마련해야 되지 않겠어요. 남모르는 시골 어른들과 우연히 막걸리 사발이라도 건네게 되면 풋풋하게 다가오는 분위기라든지 또는 그 심도를 알기 힘든 아픔과 힘겨움 같은 것은 별도의 체험이 필요로 할텐데요

대답- 그래서 저는 이런 생각을 하고 있습니다. 땅을 떠나서 도시로 흘러 들어온 사람을 직접 만나서 그 분이 농사를 짓고 살다가 도시로 오게되는 과정, 그리고 이제 다시 땅으로 돌아가고픈 심정을 들으면서 그 사람을 통하여 얻게 되는 감동을 형상화해 보자는 생각이죠. 시인 신경림 선배와 소설쓰는 송기원 씨, 「꼬방동네」의 작가 이동철씨를 만나서 이런 구상을 얘기하고 그런 분을 소개받을 수 있도록 도움을 구해놓기도 했습니다.

질문- 대단한 기획을 시도하고 계신데 그것이 구체화되기 시작했나요?

대답- 아직 어느 특정인을 대상으로 하지는 못했습니다마는 제 작품중에 〈떠나는 사람〉들이라는 작품이 몇번 반복적으로 그려진 것이 있는데 사실 그것이 바로 이 구상의 첫 단계입니다.

현장과 역사를 서술하는 그림

질문- 남다른 구상을 하게 되면 흔히 볼 수 없는 그림이 나오게 마련입니다. 그런 작가의 의도가 화면 속에 잘 살아나서 보는 사람에게 감동을 주게 되는 것이 이른바 명작名作의 탄생 과정이라고 할 수 있는데, 저만 해도 간혹 그림의 주제를 잡아내지 못하는 경우가 있습니다. 이것은 저 개인 분만 아니라 보통 관객들은 자신의 시각적 경험과 삶의 체험에 바탕을 두고서 작품을 보기 때문에 일어나는 일이라고 봅니다. 특히 김형의 작품에는 서사성敍事性이 강해

서, 농촌 풍경 자체가 지닌 서정성과 맞추어 내는데 어려움이 많으리라 믿습니다. 그런중에 〈공주교도소의 벽화〉는 사계절이라는 연속화면으로 처리하여 보는 사람이나 그리는 사람이나 모두 기분 좋은 작품이었다고 생각하는데요.

대답- 〈공주교도소 벽화〉를 제작하게 된 과정을 말씀 드린다면 미술의 대중성과 현장성을 찾아가겠다는 생각에서 갤러리의 전시장에 걸리는 그림에서 현장의 그림으로, 또 캔버스에 유채라는 따블로 작업에서 벽화형식에로의 전환이라는 미술운동적 측면이 강했습니다. 이 벽화에 무엇을 그릴 것인가라는 전체 프로그램을 구상하면서 농촌의 문제를 다시 한번 생각하게 됐습니다. 수형자를 위한 공간이라는 특수성을 고려할 때도 그렇고 누구나가 갖고 있는, 또는 갖고 싶은 삶의 경험속에서 소재를 찾게 되니 자연히 농촌의 사계절로 결론을 보게 된 것이죠. 그리고 그 속에 노동, 휴식, 생산, 뿐만 아니라 기도하는 마음, 용꿈을 꾸는 소망 등을 민화 형식으로 삽입함으로써 이야기를 끌어내 본 것입니다. 그러나 모든 것이 맘에 든 것은 아니었습니다. 형상들을 강화强化, 약화弱化시켜야 좋을 부분도 많은데, 이 그림을 사용할(즐길) 사람들이 현실과 워낙 유리된 삶을 사는 까닭인지 사실적인 묘사를 요구하고, 여자를 예쁘게 그려달라고 요구도 하고 해서 본 의도와는 다른 부분도 생겼습니다. 또 재료를 페인트로 했고 제작기간이 충분치 못해 미흡한 점이 많아요.

질문- 그래도 연속화면이 가질 수 있는 이점을 최대한 살려냈다고 저는 보고 있습니다. 특히 이 그림에서 저는 김형의 체질이랄까 개성같은 것도 명확히 알아챌 수 있는 계기가 되었는데, 그것은 이야기를 풀어 가는 방식이나 사물에 대한 인식 자세가 매우 유장 하다는 점입니다. 비교해 말하자면 임옥상처럼 드라마틱하게 꾸미는

것이 아니라 덤덤하게 큰 물이 흘러가듯 서술하는 점에서 그 특징을 보았던 것이죠. 그래서 이와같은 연속화면이 아니면 작가의 심중에 있는 것을 화면 속에 털어넣기가 힘들 것이라고 생각도 했었습니다. 그런데 이번 전시회의 작품들을 보니까 여러가지 방식이 시도된 것을 만나게 됩니다. 적어도 네 가지 유형이 눈에 띄는데 하나씩 얘기를 해 볼까요.

우선 〈땅을 갈며〉라는 작품은 땅의 사람만이 지닐 수 있는 전형적인 동작 속에 그 많은 이야기를 압축 했다고 보게 되는데요.

대답- 그렇죠. 본래 구부리는 자세는 굴욕적인 느낌을 주지 않습니까? 그러나 밭을 갈기 위해 구부린 농부의 모습은 굴욕이 아니라 땅과 밀착된 삶을 상징하는 것 같아요. 그것은 곧 생산과도 깊은 연관이 있고요.

질문- 그러나 밭을 가는 농부의 이미지를 더욱 보강하는 다른 서술은 삽입되지 않은 것 같은데요.

대답- 이 작품에서는 어떤 설명적인 요소보다도 길게 반복적으로 뻗어있는 밭고랑에 상징성을 심어 보았습니다. 그 긴 밭고랑은 결국 그가 밟고 나아가야 할 일감인데, 보기에도 벅차고 힘든 그것을 의연히 해가고 있는 모습으로 부각시켜 보았습니다. 멀리 어둡게 처리된 것도 그 어두움 가운데 솟아나는 생명력같은 것을 암시해 본 것이죠. 그래서 좀 무겁다는 인상도 듭니다. 그래서 그림 한쪽에 벗어놓은 신발을 그려넣어 구수하고 재미있게 처리해볼까 하다가 구도상에 무리가 올 것 같아 그냥 놔 두었습니다.

질문- 서술적인 형상의 방법중에서 문양대紋樣帶방식의 구성방식이 상당히 호소력이 있어 보입니다. 전에는 문양구성과 본도本圖가 병치되는 것을 보곤 했는데, 이번에는 벽을 깨고 열어놓은 모습으로 설정하여 아주 유기적인 결합을 보여주었다고 생각합니다.

대답- 작년 「통일문제연구소」 기금마련전 때 이애주의 춤을 이용하여 어둠을 뚫는 그림을 그려 보았는데 상당히 기분이 좋았어요. 그래서 어둠이라는 상징적인 벽에 그 어둠으로 만든 요인들을 문양으로 삽입하고 보니까 농촌풍경 그림이 지닐 수 있는 심약한 서정성을 보강해주는 효과가 나오는 것 같아요. 그래서 이 방법을 여러번 사용했죠.

질문- 듣고 보니 농촌 그림을 그리면서 현실을 왜곡시켰다, 나약하다는 비판을 받을까 꽤 의식했나 봅니다.

대답- 조금은 의식했던 것 같아요. 더욱이 요즈음은 젊은 후배층에서 세게 밀고 올라오니까 거기에서 자극도 많이 받게 되고 또 그들에게 배울 점도 많았거든요. 그러나 그런 것이 강박관념으로 작용했다면 빨리 벗어나야 할 일이겠죠. 사실 '현실과 발언' 모임을 가지면서 현실을 발언해야 한다는 생각을 과도하게 지녔던 면도 없지 않았거든요.

질문- 깨진 벽을 뚫고 비치는 풍경 묘사를 보면 아주 정감있고 섬세한 필치, 잔 붓이 많이 간 것을 느끼게 되는데 그처럼 자연과 풍경을 자세히 관찰하고 애정을 담뿍 실으니까. 상대적으로 힘의 보강을 그쪽에서 받게 된 것이라고 생각했는데요.

대답- 그 점도 또한 역작용(逆作用) 내지 반항적 의식이 있었던 것 같아요. 뭐냐하면 민중미술 하는 사람들은 데생이 틀렸다느니 거칠다느니 하는 상투적인 비판을 많이 듣게 되니까 그런 소리 듣기 싫어서 잔 붓을 많이 긋게 됐는지도 모르겠어요.

질문- 풍경 그린 것을 보면 사계절 중에서 여름을 좋아하는지 녹색이 상당히 지배적으로 나타나고 있는데요.

대답- 여름을 좋아한다기 보다는 녹색을 좋아합니다. 프랑스의 신형상 화가인 아이요같은 사람은 녹색을 아주 기피해서 그의 그림

속에서 배제시키곤 했다고 합디다. 왜냐하면 그림은 인공적인 것인데 녹색은 너무 자연적인 느낌을 준다는 것이죠. 그러나 나는 이와 정반대로 녹색을 잘 써 봐야겠다고 생각해 왔습니다. 자연이라는 것이 인간문화의 정화작용을 해줄 수 있는 것이고, 문화가 빚은 황폐감, 위기감을 제거하면서 인간 사회의 활기와 생명을 주는 것을 색깔로 치면 녹색이 유효하다는 생각을 갖게 됩니다.

질문- 〈장승과 농부〉는 좀 다른 각도에서 접근한 것인데요. 농촌 풍경을 배경으로 삼으면서 장승과 농부를 크게 부상시키면서 그 묘사방식은 특유의 문양화紋樣化 시키는 필치가 나타났군요.

대답-우리가 농부의 전형적인 상을 그려낸다고 했을 때 여러가지 이미지가 있겠습니다마는 요즈음 나는 우직스럽고 힘있고 그러면서도 거룩해 보이는 상을 생각합니다. 마치 조선 소나무가 갖고 있는 생명력과 멋 그리고 힘이라고 할까요. 그래서 농부와 함께 조선 소나무가 같이 그려지곤 합니다. 비틀려 오르면서도 여전히 새 순이 돋는 모습에서 느끼는 힘 말입니다. 그리고 이런 작품에는 두 가지 영향이 있었어요. 하나는 박생광의 작품에서 받았던 강렬한 원색과 형상의 힘입니다. 그분의 만년 작품중 호랑이와 탈 같은 것은 정말로 감동적인 것이었습니다. 이 그림에서 형상을 요약한 방식도 그렇고 색깔의 사용에서 농부의 색깔이라고 할 땅빛깔과 녹색을 강하게 대비시켜 본 것이죠. 그리고 또 하나는 유형兪兄이나 이태호 등이 기층민중의 생명력이 살아있는 전통 민속문화에 대해 강조해 온 부분을 받아들인 점이죠.

질문- 이제 네번째 유형으로 〈어느 농부의 일생〉을 들게 되는데, 나는 개인적으로 이 작품이 서사성을 서정성과 잘 합치시킨 예가 아닐까 생각합니다. 특히 거룩한 사람이나 만드는 흉상을 농민흉상으로 바꾸어낸 점에서 두드러지게 그 특징이 잡히네요.

대답- 화순 운주사에 갔다가 아슴아슴하게 멀어져가는 산세山勢가 마치 어느 농부의 인생역정을 보여주는 듯한 인상을 받아서 그리게 된 것입니다. 그래서 풍경 자체에도 신경이 많이 쓰였습니다마는 농부의 흉상은 유명한 빌딩의 로비에서 흔히 보이는 창업주의 흉상조각에서 빌어온 것이죠. 그리고 이름없는 농부의 일대기一代記를 그린다는 심징으로 아랫쪽에 문양대를 설정해서 이야기 그림으로 엮어본 것입니다.

그리고 남은 뒷얘기

질문- 1년 가까이 개인전 준비를 하느라고 부담감도 많았을텐데….

대답-그림이 잘 안 풀릴 때는 짜증도 많이 났습니다. 과연 이렇게 개인전을 위해 애써야 하는 것인가 회의도 되고요. 농민미술이란 현장에 다가가서 농민의 삶과 맞딱트리는 기회를 가지면서 만들어야 한다고 주장하면서 잘 안되는 그림과 싸우는 것이 무슨 의미가 있느냐는 반문도 해봤죠. 현장에 나가서 그린다면 작품자체가 아니라 해도 그런 활동 자체가 지니는 의미는 살아 있지 않습니까. 그런데 개인전 날짜는 다가오고 벽면을 채우자니 화실에서 고심고심해야만 하는 괴로움에 답답해지기도 합니다.

질문-그러나 현장에서 할 일과 작업실에서의 일은 다른 것으로, 병행할 수밖에 없는 것 아니겠어요. 이렇게 민중의 심성에 다가서서 그 본체를 그려낸다는 예술적 목표를 설정한 것은 앞으로 당분간 변함이 없을 것 같은데, 그렇다면 김형은 어떤 그림이 나오길 희망하는지요? 자기 작업의 한 꿈이 있다면?

대답- 모든 사람, 도시 인테리건, 농민이건 우리 시대 사람들이

다같이 좋아하면서 우리네 정서와 맞아떨어지고 또 그 그림만 보면 왠지 힘이 생기는 것 같고 기분이 좋아진다는 작품이 하나 정도 나오지 않을까 기대도 해봅니다. 그래서 그런 그림이 부적같은 기능을 하여 모두 하나씩 걸고 싶어한다면 말입니다.

그의 이야기를 듣고보니 시골집에 걸릴 우리시대 농민 미술의 한 모범을 생각해 보게 된다. 자신의 삶과 문화에 대하여 자랑으로 가득찬 건강한 정서를 표출하는 그림, 그리하여 그것은 노동과 생산, 위안과 희망을 가득 품은채 마을의 돌장승처럼 의연히 거기에 걸릴 그런 그림을 말이다. (1988)

김정헌 작품론
김정헌 미술

참석자: 김정헌, 임정희(미술평론가), 박 모(작가), 박찬경(작가)
사 회 : 이영욱(미술평론가)

사회 (이영욱) : 이번 좌담은 그야말로 어떤 제약 없이 가능한 한 자유롭게 이야기해보자는 것으로 원래 기획되었습니다. 꼭 김정헌 선생님의 작품이나 이번 전시에 대해 이야기하는 것이 아니라 요사이 우리 미술계 이야기를 해도 좋고 아니면 다른 이야기를 해도 좋고……. 선생님께서 굳이 전시 팸플릿에 좌담을 싣고자 하신 이유도, 이야기되어야 할 것이 이야기되지 않는 상황에서 멍석을 까는 기회를 마련해보고자 하는 뜻이 있으신 것으로 알고 있습니다. 어쨌든 자유롭게 발언해주시기 바랍니다. 우선은 멍석을 까신 김정헌 선생님께서 먼저 이번 전시와 자신의 작업들에 대해 이야기를 풀어나가기로 하지요.

김정헌 : 이번 전시회를 준비하면서 새삼스럽게 생각해본 것은 '미술'이 무엇인가 하는 것입니다. 미술의 위치나 효용은 무엇인지 또 김정헌이라는 미술가의 사회적 존재는 어떤 것인지 그리고 의례적이고 행사적인 또 한 번의 전시회를 통해서 내가 스스로 얻고자 하는 것은 무엇인지 등에 대해서 말입니다. 그래서 이번 전시회의 테마를 그냥 '미술'이라고 붙여볼까도 합니다. '미술이 뭐길래'라고나 할까요. 이번 전시회는 구체적으로 100개의 판넬(60×60cm) 그림입니다. 이 100개의 화폭에 랜덤하게 걸려든 100개의 이미지를 그리기로 한 겁니다. 이 100이라는 숫자는 임의로 정해진 것이

고 그리는 방법도 가능한 한 미술사에 나타났던 여러가지 방법들과 내가 동원할 수 있는 모든 방법을 모두 차용하기로 했습니다. 100개의 이미지 조각들은 각자 간에 영향을 주기도 하고 때로는 서로 간에 충돌과 긴장과 상쇄와 회해를 만들어내기도 합니다. 나와 이미지와의 관계 설정도 그렇지만 내가 만든 이미지들과 관객들과의 만남도 우발적이면서도 충동적이지 않을까 가상하고 있습니다. 이러한 파편화된 이미지 조각들로서 미술이 무엇인가에 대해 총론적인 의문을 제기하고 싶었고 동시에 미술에 야유와 위악을 떨고 싶었던 겁니다. 이러한 야유와 위악을 통해 자기의 아이덴티티를 확인해보고 싶었고 제도화된 미술이나 미술의 엄숙주의, 편견, 경직성, 무거움의 경계를 뛰어넘고 싶었는지 모릅니다. 아마도 미술에 대한 일종의 분노, 화냄이 근저에 깔려 있다고 할 수도 있을 것입니다.

임정희 : 미술에 대한 분노란 무엇을 말하는 것이지요? 화를 내는 대상이 어떤 것입니까?

김정헌 : 화를 내는 것은 일종의 불안심리가 아닐까요? 김정헌이라는 개인의 위치가 사회, 정치, 경제 여러 측면에서 자기분열적인 위치에 놓여 있는 것이 아니겠느냐 하는 것이죠. 아버지이며 남편으로서 또 월남가족의 일원으로서 갖는 가족사적인 불안심리와 대학교수이면서 화가로서 또는 시민단체와 운동단체의 지식인의 한 사람으로서 자기를 통합하지 못하고 어디에 서야 할지를 가늠하지 못하는 등이 미술로서 '화냄'이라는 방법을 선택하지 않았나 하는 생각입니다. 또 한편으로는 70년대, 80년대를 지내면서 학창 시절에 배운 모더니즘의 세례와 미술운동과 관련된 형상성, 메시지에 대한 집착 사이를 90년대에도 계속 왔다갔다 반복하고 있는 측면도 있지요. 이러한 혼란 때문에 자기 자신을 철저하게 객관화시켜

반성하지도 못하는 것이 아닌가 싶습니다. 이럴 바에야 내 몸의 세포 안에 정보로서 어설프게 잠재된 전체 미술사를 무작위로 꺼내 놓아야 하지 않을까 하는 생각을 했습니다. 어쨌든 분열적인 사고와 행동이 몇십 년간 누적되어왔고 '아구'가 잘 맞지 않게 살아야 하는 현실이 내화되어 세포 하나하나에 기본으로 깔려 있는 것 같습니다. 항상 화난 식으로 보니 세상을 보는 시각이 냉소적이고 비판적이고, 그러다 보니 그것이 또 나를 화나게 하고 뭐 그런 악순환의 연속입니다.

박 모 : 저는 선생님이 말씀하신 분노는 미술 자체에 대한 것이라기보다는 제도에 대한 것이라는 생각입니다. 그런 분노는 미술의 역할과 기능에 대한 과잉기대 때문이 아닐까요. 인쇄·영상매체가 소통의 문제는 거의 장악하고 있고 저항성의 문제도 서태지 히트곡 하나가 미술계 전체의 저항성보다 크면 컸지 적지는 않습니다. 100년 전, 50년 전에 미술이 꿈꾸어왔던 문제들에 대해 집착할 필요가 없다는 것입니다. 저는 미술을 일상과 상식, 관습에 자리잡고 있는 암묵적 질서체계, 코드들에 대한 이의제기, 또는 불가능한 것에 대한 꿈꾸기의 영역으로 간주하는 것이 솔직한 태도라고 생각합니다. 대중과의 소통, 현실의 변혁 같은 것을 미술의 역할로 상정하는 것은 시대착오라고 봅니다. 그러려면 현실비판이 개입된 컴퓨터게임 소프트웨어나 록 그룹을 만드는 게 낫습니다. 미술은 대중이나 소비자를 상대로 하는 것이 아니라는 것이 아니라, 그보다는 차라리 물리학, 수학 같은 근본학문의 영역에 만족하는 것이 현실적이지 않을까요. 달리 표현하면 고급미술의 역할이 이런 과잉소통의 테크놀로지시대에 오히려 걸맞다는 것입니다.

이영욱 : 박모 씨의 얘기에 원칙적으로 동감합니다. 하지만 원칙을 확인하는 것 못지않게 다른 측면에서 사연을 확인하는 것 또한 필

요합니다. 사실 이러한 혼돈은 단순히 선생님 개인에 한정된 사안이 아니고 우리나라에서 미술한다는 사람들이 겪는 근본적인 모순상황과 관련되어 있습니다. 예를 들어 선생님 세대의 경우 미술입문은 대체로 초등학교 시절의 미술실기대회 수상 같은 것을 통해 이루어졌을 것입니다. 그야말로 예술가-천재 이데올로기의 세례를 흠뻑 받으면서. 그리고 나선 중고등학교의 그 경직된 입시미술의 암흑 터널을 통과하고, 대학교에 들어오면 막대한 혼란에 빠지게 됩니다. 한편으로는 미술가로 살아갈 수 있는 존재근거를 확보하기 위해 국전 같은 곳을 기웃거릴 수밖에 없고, 다른 한편으로는 그래도 간직한 순수예술의 이데올로기와 모순되는 상황에 당황하고 게다가 외국의 현대미술 사조의 알 수 없는 현란함에 헷갈리고, 이는 대학 이후의 과정에서도 마찬가지이지요. 결국 자생적인 토대가 없이 위로부터 주입된 미술문화의 착종의 제단계가 그대로 한 개인개인에 게 삼투되어 미술계에 머물러 같이 살고 작업한다는 것이 그야말로 순간순간 자기분열을 느끼게 되는 상황을 낳습니다. 그리하여 50대에 이른 선생님 연배에서 미술이라는 것에 나름의 소명을 가지고 스스로를 투여했던 과정들이 너무도 성과없고 착종되었다는 인식을 하게 되고 그것이 하나의 고름 고인 상처와 같은 것이 되지 않았나 하는 생각입니다. 이렇게 본다면 선생님의 고민은 우리 미술문화의 실상에 대한 구체적이며 실질적인 문제제기로 이해되어야 합니다.

김정헌 : 좀 더 말한다면 현재 내가 몸담고 있는 미술계의 구조는 어떠한 전망이나 기대도 할 수 없다는 인식도 적지않은 작용을 한 듯합니다. 90년대 들어 동구 사회주의와 냉전체제의 해체로 '세계화'의 구호로 상징되는 '필승'자본주의는 우리의 미술계에도 자본 앞에 줄서기를 당연하게 강요해왔습니다. 열악한 미술문화의 풍토

는 미술과 관련된 제도와 미술교육을 통해 계속 확대, 재생산되고 이러한 악순환의 구조 속에서 나로서는 어떠한 틈새나 전망도 할 수 없다는 겁니다. 고급미술로서의 역할 이전에 위악을 떨 수 밖에 없다는 겁니다.

이영욱 : 오랜 미술문화의 경과 속에서 끊임없이 부딪쳐 미술이 사회의 부분제도로서 어느 정도 유의미한 기능을 유지하며 살아남은 서구와, 근본적으로 위로부터 주입되어 최소한의 역동성이 망실되었던 우리의 경우는 차이가 있습니다. 이러한 상황이 90년대에 들어와 재벌들의 미술계 진입이나 컬렉션 증대를 통해 한편으로 변화되는 듯 보이면서도 다른 한편 문화를 통한 사회적 위계 형성이나 국가 단위의 문화경쟁 이데올로기를 고조시키는 등의 부정적 측면에 주로 기여할 뿐 박모 씨가 말한 미술의 '이의제기' 가능성의 기반을 마련하는 것과 같은 긍정적인 기능과는 원칙적으로 유리되어 있음을 주목해볼 필요가 있습니다. 김선생님이 제기하는 문제는 이러한 상황과 연관되어 있는 듯 합니다.

임정희 : 제가 보기에 김선생님께서는 다양한 전통들의 단절, 현상태의 불완전함에 지속적으로 분노하시면서도 존재에 대한 통일적 표상을 또한 지속적으로 기대하셨던 것 같습니다. 즉 변화를 추구하면서도 동시에 안정을 계획하고, 분열을 경험하면서 동시에 총체성을 지향적으로 추구하는 대립적인 두 축 사이를 왕래하신 것 같습니다. 선생님의 80년대, 90년대 작품들을 살펴보면 매우 진지하고 확고한 신념에 따르는 표출방식에 내포된 모순을 알아내기는 어렵지 않은 것 같습니다. 물론 이러한 신념은 그 시초에서부터 어떤 종류로는 진보적 정치의식과 연루되어 있었다고 생각됩니다. 그런데 선생님께서 분열상태를 더욱 강조하시는 까닭은 이러한 신념이 남들에게는 지루한 충고처럼 들리지 않을까 하는 진지한 배

려 때문이 아닐까요. 지향적 주장이 갖는 표출방식에 대한 노력이라고 생각되는데요.

김정헌 : 미술에 대해서 화를 낸다는 말이 좀 적절치 않은 것 같군요. 어쨌든 나 자신이 나의 삶의 뿌리인 미술에 대해서, 즉 그런 50년을 한 미술가가 살아온 과정에 대해서 되돌아보고 무언가 끊임없는 강박을 받아왔다는 일종의 피해의식이 있다는 겁니다. 그것이 바로 박모 씨가 지적한 미술에 대한 과잉기대 때문인지는 모르지만 그러한 피해의식과 강박, 모순과 혼돈에서 벗어나고자 하는 노력 자체가 현재의 미술이 할 수 있는 소통의 한 방법이 아닐까요?

임정희 : 피해의식, 강박관념의 지평을 벗어나는 것이 가능하다는 전제를 끌어안고 창작하는 것보다는, 불완전한 지평으로부터 창작하는 것이 딜레마에 빠지지 않는 길이 아닐는지요. 가능한 전제에서의 출발은 체계적 구성의 요청 때문에 어떠한 강박, 무엇의 피해라는 식의 관련적 설명을 필요로 하지만, 전제가 소멸되면 강박을 어떻게 묘사할 것인가에 집중하기 때문이지요. 이때 '어떻게'란 작품의 형성을 위한 형식을 의미하는 것이라기보다는, 예술을 구성하는 모든 작은 이슈들에 대한 그리고 변화와 차이에 대한 재조명을 의미하겠지요. 80년대가 예술 전체에 대한 선명한 문제제기로서의 주제설정 속에서 진행되었다면 90년대는 주제보다는 주제를 다루는 다양한 방식, 섬세한 감각 등을 통해 제기된 문제의 문제성을 드러내는 세밀한 작업의 요구 속에서 진행되는 것이 아닐는지요. 어쨌든 저는 선생님의 고민을, 그것이 변증법적이든 순환적이든 80년대, 90년대의 연속적 흐름 속에서 파악하고 싶습니다.

박찬경 : 민중미술과의 연장선상에 있는 작가들의 소통에 대한 과잉기대는, 과잉기대라기보다는 현대미술의 의미생산 방식에 대한

오해라고 보는 것이 옳을 것입니다. 저는 이 같은 현상을, 예술작품이 '생산관계에 대하여 어떤 입장을 취하느냐 하는 것보다 생산관계 속에서 어떻게 작동하는가'가 더 중요하다는 발터 벤야민의 익숙한 논의에조차 도달하지 못한 우리미술의 빈곤을 그대로 반영한다고 봅니다. 같은 맥락에서 80년대 후반 걸개그림 운동이나 출판매체의 주목, 독립 비디오제작 등이 매우 중요한 활동으로 보이는데, 이에 대한 논의가 단지 매체의 정치적인 효용에만 머물고 더 이상 뚜렷한 진척을 보이지 못한 것도 아쉬운 일입니다. 결국 이는 문화의 지형학적인 위치나 문맥 속에서 미술이 어떻게 의미를 발생시키는가에 대한 인식이 스스로 부정직할 정도로 불충분했기 때문이라고 봅니다. 물론 이것은 역사적 한계인데, 일반적인 지적에 불과합니다만, 80년대까지의 총체적 냉전상태, 즉 작가에 대한 물리적 탄압에서부터 시작하여 문화도구주의에 이르기까지 문화 전반을 비문화화하는 냉전제도 밖으로 나가기 어려웠던 상황을 지적하지 않을 수 없습니다. 민중미술은 한국미술의 새로운 가능성을 풍부하게 제시하였지만, 상대적으로 협소하게 이해된 리얼리즘 개념에 대비되는 모더니즘의 비변증법적인 단순화라는 문제를 노정하게 되었다고 봅니다.

그러나 소통 회의주의를 작가의 라이센스로 생각하는 경향을 쉽게 인정하는 것은 전혀 도움이 되지 않는다고 봅니다. 박모 씨가 '이의제기'라고 표현한 것 역시 소통의 한 형식일 것이고, 따라서 진정한 질문은 소통의 직접적인 결과로서의 효과나 외연이 아니라, 소통의 내부를 어떻게 섬세하게 하고 확장하며, 이질화하고 동시 병행하는 가운데 진보적인 개입을 실천할 것인가, 즉 소통방식의 갱신과 풍부성, 저항성 등에 있으리라고 봅니다.

박 모 : 그런 큰 얘기도 가능하겠지만, 작품을 만든다는 행위에 이

미 소통과 표현에의 욕구가 잠재되어 있음은 새삼스런 이야기이고 결과적으로 그런 외적 발산이 제대로 되지 않는다고 작가 자신의 행복이나 만족, 자기치유가 없는 것은 아니지요. 저는 그것만 되어도 이미 50%의 성취는 이루어진 것이라는 생각입니다.

박찬경 : 박모 씨가 작가의 존재론적인 문제에 대해 언급한 내용이 미술제도의 거품을 제거하는데 도움이 되었으면 좋겠습니다만, 물론 이미 알고 계시는 것이겠지만 자기치유적인 것으로서의 창작행위 역시 실은 오래된 신화에 불과한 것이 아닌가 하는 순진하지만 중요한 물음을 다시 던지고 싶습니다. 자기치유적인 창작을 공개하는 방식으로 미술의 신화를 해체하는, 불건강과 질병을 무기로 하는 개입은 지배질서나 기호에 대한 '이의'를 노출하되 '제기'하지는 않는 것 같습니다.

이영욱 : 그간 80년대의 민중미술이, 아니 사실 모든 그간의 우리 미술의 행위가 미술에 대한 과잉기대와 연관되어 있는 것이 사실입니다. 하지만 박모 씨의 발언은 기본적으로 작가의 관점에서 이루어진 것이라는 생각입니다. 보다 긍정적인 가능성을 위해 우리가 토론도 하고 좌담도 하는 것 아닙니까. 지금의 수확이 50이라면 55를 만들기 위한 논의가 필요합니다.

작업 이야기

이영욱 : 지금까지 한 이야기를 김정헌 선생님의 작품들 그리고 그것들의 변화와 관련하여 좀더 구체적으로 이야기해보도록 합시다.

박찬경 : 표피적인 관찰에 불과합니다만, 김선생님의 최근 작업은 80년대적인 강박을 해소하기 위한 과정적인 성격이 강한 것으로 보입니다. 무엇보다도 80년대 후반의 따블로에서 보이던 상징적인 도상이 물러서고, 대신에 즉흥적이고 환유적인 이미지가 대량

으로 등장한다는 점이 달라진 점인 것 같습니다. 저는 사실 이러한 경향이, 김정헌 선생님의 80년대 초부터 갖고 있던 팝아트적 경향이 다시 등장하는 것이라서 낯설다든가 의외라고 생각하지는 않습니다. 애초에 김선생님의 작업은 광고, 포스터나 텔레비전의 형식을 차용하여 대중문화에 비판적 거리를 만들고, 미술의 권위를 전복하는 데 큰 관심을 보였다는 점이 환기되어야 합니다. 이러한 미학이 80년대 후반의 땅그림들에서 왜 더 이상 나타나지 않았던 것인가는 선생님께서 직접 설명해주시는 게 도움이 될 것 같군요.

김정헌 : 80년대의 민중미술이 거칠고 가난해 보이기는 했어도 기존의 미술이 가지는 근거없는 권위주의나 배타적인 폐쇄성을 전복시키고 미술을 현실과 문화의 장으로 끌어들였다는 점을 어느 누구도 부인할 수 없을 것입니다. 광고, 포스터나 텔레비전의 도상들은 사실 대도시에서만 살아온 나의 도시적인 감수성과 관련이 있습니다. 그러나 직장이 있는 공주를 들락거리다 보니 '땅'이라는 보다 근본적인 우리들의 삶의 행태에 관심을 가지게 된 것입니다. 아직도 이러한 관심에는 변함이 없으나 이러한 그림들도 자주 반복하다 보니 그 상징성이 키치화되는 것 같아 그럴 바에야 아예 키치를 그리자는 생각을 한 겁니다.

박 모 : 선생님께서 앞서 미술에 대한 회의를 이야기하시고 미술에 대한 욕 퍼붓기를 말씀하셨는데 실상 20세기 미술사가 다 그런 유의 자기반성과 저주로 이루어져 있습니다. 사실 이런 유의 반성과는 달리 제가 보기에는 오히려 선생님께서는 미술 자체, 페인팅, 그림 그리기를 많이 즐기고 계신 것 같습니다. 저는 페인팅을 즐기는 것은 자랑스럽게 내세워도 좋다는 생각입니다. 한국을 대표한다는 작가들 대부분이 새 것 열등감에 빠져 설치미술이나 테크놀러지 분야를 건드리지만 몸에서는 악취를 풍기면서 굽 높은 구두

나 새 코트를 입는다고 해결됩니까?. '영턱스 클럽' 멤버들의, 작은 키를 강조하고 머리에 촌스러운 꽃을 꽂는 코디네이션에서 배워야 하지 않을까요. 선생님께선 굽 높은 구두에 대한 집착은 원래 없으셨지만 머리에 꽃을 꽂는 과감성은 부족하신 듯 합니다. 광주 비엔날레 작품에서는 그런 변신을 시도하셨고 성공적이었지만 다시 텁텁한 페인팅으로 돌아가고 있는 것 같습니다.

선생님의 초기 작업의 특징인 일종의 '텁텁한 미완성'과 농담이, '땅의 길'의 시기로 들어오면서 두껍게 그려지면서 유머가 빠지게 되고, 그후 다시 광주 비엔날레에서의 작품에는 그 열린 농담이 다른 매끈한 물질(네온, 스티커 등의 오브제)을 빌려 들어왔다는 것이지요. 이번에는 다시 그런 매끈함을 자제하고 텁탑한 미완성의 그림을 작은 크기로 대량생산하는 시도를 하셨는데 매끈함과 열린 농담이 보이지 않는 것 같아 아쉽습니다.

이영욱 : 박모 씨께서 텁텁함과 매끈함을 대비하여 김선생님의 작업에 대해 이야기하셨지만, 저는 선생님의 작업이 두껍고 무겁고 닫혀 있는 양상을 보이는 경우에도 항상 어딘가 열려 있었다는 점에 좀더 주목하고 싶습니다. 이번 전시에서는 그 열려 있음이 개별 작품들에서보다 작품을 대하고 제시하는 방식 전체에서 표출된다는 점이 특징이라고 생각합니다.

김정헌 : 우리의 미술은 내용적으로 그렇지 못한데도 불구하고 두껍고 무거운 껍데기를 뒤집어쓰고 있습니다. 내용이 없다 보니 두껍고 무거운 껍데기가 키치화되는 것 아닙니까. 솔직히 말해서 《땅의 길, 흙의 길》을 할 당시에는 80년대의 민중미술의 연장선상에서 내용을 두껍고 무겁게 해야 한다는 강박감에 사로잡혀 있었다고 해야 할 겁니다. 박모 씨가 지적한 대로 나는 항상 텁텁한 정신적 추구의 영역과 회화라는 물질세계의 재미와 농담 사이를 오락

가락하고 있는지도 모르겠습니다. 비유가 될지 모르겠지만 마치 술을 왕창 먹고 술 깰 때의 느낌과 근사한 상황이 벌어지고 있다고도 할 수 있겠지요. 숙취의 혼돈과 현실의 경계 사이에 생기는 그런 간극 같은 것 말입니다. 그 간극을 어떻게 설명해야 할까요.

임정희 : 박모 씨가 지적하는 그리는 즐거움은 미적 체험에 속하는 부분일 텐데요. 미적 체험은 한편으로는 작가에 의해 생산되는 창작의 측면과 다른 한편으로는 관조자에게 작용하는 수용의 측면을 함께 지니고 있습니다. 미의 가치근거나 본질구조를 언급하는 데 어느 한 면만을 중시한다는 것은 편파적이라고 생각합니다. 미적 대상을 파악하는 작가의 태도, 작용의 측면에서 출발하는 박모 씨의 견해처럼 미적 가치체험이 직접적으로는 개인의 의식에 의해 이를 기반으로 성립되는 한, 예술가의 심리적 요소는 대단히 중요합니다. 그러나 시간적 경과를 거쳐-감정적 발효상태를 지나 사고작용의 보조를 받아 형상을 세우기까지-형성되는 미적 체험에는 예술가 자신의 미적 향수와 미적 효과의 음미가 수반됩니다. 따라서 그리는 즐거움이 미적 평가를 수반하는 한해서는 객관적 타당성의 요구에서 자유롭거나 분리될 수 없을 것이라고 생각합니다.

랜덤

박찬경 : 이번 전시에서 광주 비엔날레에 출품한 작품과 같이 스티커를 붙인다거나 하는 식으로, 대중문화적 코드가 따로로 속에 '침입'시키는 작품을 하시고 있는데, 그러한 전환의 계기가 어떤 것이었는지요? 저는 80년대 초의 〈냉장고에 뭐 시원한 것 없나〉나 〈텔레비전〉 등의 작업에서 보였던 유머를 다시 발견하는 것 같아 반가웠습니다.

김정헌 : 우리나라에서는 회화의 진정성이 마치 질료의 두께에서

나온다는 신화적인 회화의 전통이 있습니다. 스티커, 키치, 일러스트, 싸구려 패널 위에 얇게 그리기와 큐빅 등을 사용하여 경박스러운 회화성을 구축해보고 싶었습니다. 스티커나 반짝이는 큐빅으로 무거운 주제를 전복시킬 수 있지 않을까 하는 팝아트 같은 개념을 사용해본 겁니다.

좀더 설명하자면 요컨대 '예술은 영원한 것'이라는 무거움을, 롤러스케이트나 스케이트 보드 같은 가벼움과 경박함으로 달려보자는 말이죠. 이번에 특히 가볍고 자극적인 이미지 조각들을 생각나는 대로 그리고 그러한 이미지 조각들이 조합되고 순열되는 과정에서 또 다른 이미지들이 나타나고, 그런 것들을 기대하며 이미지들을 랜덤하게 그렸습니다. 화랑 공간에서 디스플레이할 때에도 어느 정도의 우발적인 배치를 생각해볼 수 있겠고 관객들도 자기식으로 모아 선택해서 볼 수 있는 것이 아닌가 생각합니다. 랜덤이란 것이 완벽하지는 않겠지만 말입니다.

박찬경 : 하지만 무작위하다기보다는 그 하나하나가 독립된 텍스추얼리티를 아직 강하게 갖고 있는 것으로 보입니다. 물론 전체가 조합되어 있는 방식은 비결정적이고 임의적인 상태로 되어 있지만, 여전히 무작위한 행위들이 펼쳐져 있다기보다는, 독립된 회화 단위들의 축적에 가깝다고 보는 것이 정당할 것 같습니다. 또 실은 반대로, 규칙적이고 장식적일 수도 있다고 봅니다. 강익중 전시에서 느낀 것인데, 시리즈의 축적이나 작품의 무한한 확대 가능성과 같은 것은 특별한 비판적 동기가 없다면 무반성적인 물량주의, 양적 충족의 신화로 끝나버릴 가능성이 많다고 생각합니다. 물론 그러한 방식을 통해 권위 있는 물건으로서의 작품의 무게를 줄일 수는 있을지 모르지만, 반대로 그러한 권위가 작품에 오히려 첨부터는 결과를 보게 되는 것 같습니다. 강익중 전시의 경우에는 분열적

인 공간이라기보다는 동어반복이나 단순한 외벽장식을 체험하게 됩니다.

김정헌 : 글쎄요, 나로서도 진정한 랜덤은 무정부주의적이고 자유스러운 사람이 아니면 불가능하다는 생각입니다. 사실 이번 전시에서 저 자신은 약간은 의도적으로 랜덤이라는 틀을 만든 것 같습니다.

이영욱 : 그렇습니다. 전체적으로는 랜덤하게 작업이 진행된다고 하지만 각각 단위들을 보면 그렇게 랜덤하지 않습니다. 이를 한편으로는 랜덤으로 가는 전 단계로 볼 수도 있고, 달리는 하나의 징후 같은 것으로도 볼 수 있을 것입니다. 차라리 저는 무책임하게 100개를 그리겠다는 그 지점에서 해석의 계기를 잡을 수 있다고 생각합니다. 50대에 이른 작가가 이전까지의 작업이 이 시기에 와서 이전의 맥락과 관련해서는 일종의 파산에 이르렀다는 선언의 징후 같은 것 말입니다.

박 모 : 큰 그림들에서는 하나의 문장으로 정리될 수 있는 내러티브에 준하는 메시지들이 있었습니다. 그런데 이번에는 내러티브가 파괴되고 분열된 단어들의 만남과 헤어짐 등, 보는 사람이 해석의 주체가 되는 방향으로 기우는 경향이 있습니다. 전체 작업을 마치 산 낙지의 잘린 다리, 몸체 등이 각자 꿈틀대는 형상으로 비교할 수 있지 않을까요.

배드 페인팅, 패러디

박찬경 : 최근 작업에서 상징이나 아이콘에 대한 집착이 상당히 줄어들었다는 점 또한 주목됩니다. 그리고 그와는 달리 화가의 육체적 흔적이나, 사진매체에 대한 메타적인 반영, 오브제의 재문맥화 같은 요소가 등장하고 있다는 점이 모두의 눈에 뜨입니다. 또 앞서

언급한 대로 미완성이라고 표현한 것이 매우 중요해 보이는데, 저는 이 점이 좀더 연구되어야 하리라고 생각합니다. 미완성이라기보다는 '유보'라는 표현이 적절할 것 같습니다. 대충 그리거나 못 그리거나 그리다 말거나 하는 방식으로 우리에게 적극적인 의미에서의 유보를 체험하게 한다는 뜻에서 말이지요. 유보 혹은 지연은, 데리다와 같은 후기 구조주의자들의 현학으로 읽어볼 수도 있고, 한편 팝아트적인 미학에서 중요한 방법으로 이해될 수도 있으리라는 생각이 드는군요. 라우셴버그의 비결정성이랄까, 임시성, 기표의 자율성이랄까 하는…….

문제는 이러한 다의미적이거나 혹은 불확실하고 애매한 공간을 어떻게 볼 것인가 하는 점에 있다고 생각합니다. 최근 작업에서는 오히려 의미가 고정되지 않고 애매하다는 것이 중요할 수 있을 것같군요. 그런 면에서 시리즈라는 면말고 일종의 배드 페인팅이라는 면이 주목될 수 있을 것 같은데요.

박 모 : 80년대 초 서구미술에 '배드페인팅'이 있는데 한국에서의 배드 페인팅은 김정헌, 민정기 씨가 원조라고 생각됩니다. 그런데 서구의 영향을 받고 안 받고 간에 텁텁하고 미완성으로 그치는, 다분히 한국적인 '미완성의 미학'을 구현해낸 것은 나름대로의 오리지낼리티가 있다고 생각되며 특히 강조되어야 할 면이라고 봅니다.

임정희 : 김선생님께서 말씀하신 '미완성'의 이념은 많은 동양의 예술가들에게 나타나는 특성인 것 같습니다. 여기에서 미완성이라는 것은 발전사적으로나 낭만적으로 제기된 미적 이상의 완성이라고 하는 위계적 질서 속에 자리잡고 있는 계기로서의 상대적 위치를 뜻하는 것이 아닙니다. 모든 주관적 전제들을 계획적으로 철저하게 유보시켜나가는 끈질긴 연습을 통하여 모든 합법칙성과의 유연한 상응을 꾀하는 선학문적인 개념입니다. '미완성'은 '비어 있음'

과 '없음'이 지니는 구성적 기능, 즉 '차 있음'의 암시적이고 창조적인 기능성으로서의 적극적 의미를 띄게 됩니다. 예술적 구상력의 원천으로서의 단순함, 지난함과 비세련이라는 내용적 규정, 무용성, 비실용성과 결합된 예술의 기능 등 미완성의 미학이 지니고 있는 함의는 다양합니다. 자의식적 방법에 의해서가 아니더라도 생활 속에 축적된 사고양식 내지는 의식구조의 반영이 아닐까요.

김정헌 : 어디 한 군데에 집착하여 완성하는 것과 세련됨을 나는 항상 편집증으로 해석합니다. 장인적 기질이나 청기와장이식의 대물림 등이 끊임없이 변화나는 세상을 자기 식으로 고착하는 것 같아 저는 싫습니다.

박찬경 : 동양적이거나 한국적인 것과 연결시키는 것은 지나친 일반론인 것 같습니다. 그보다는 냉소나 위악적인 태도로 보는 것이 현실에 더 가까울 것 같습니다. '감각을 고양시키는 미완성'이라고 말씀하신 심미적인 태도보다는, 오히려 코미디, 일종의 블랙 코미디로서의 삐까번쩍한 오브제들이나 스티커의 사용이 두드러지지 않나 하는데요.

이영욱 : 블랙 코미디에는 나름대로 페이소스, 비극이라는 것이 깔리는데 선생님 그림은 따뜻한 것이 특징적입니다. 저는 평소 선생님의 작업을 '심술의 미학'이라는 용어로 생각해본 적이 있습니다. 심술이라는 것은 일종의 해학과 연결됩니다. 해학은 풍자나 냉소와는 달리 비틂과 비꼼 혹은 옆구리치기 같은 요인들을 내포하면서도 근본적으로 너그러움을 깔고 있지요. 선생님의 미완성 혹은 배드 페인팅적인 못 그리기에는 특히 우리의 주류미술에서 허구적으로 몰두했던 잘 그리기 혹은 세련됨과 완성에 대한 이러한 비틂, 비꼼의 심술이 다분하다는 생각입니다. 그리고 이런 맥락에서 본다면 이러한 심술이 달리는 패러디와도 연결되는 점이 있다고 보

이는 데요?

김정헌 : 사실 스스로 패러디라는 말을 자주 썼습니다. 그리고 유머의 형식으로 패러디를 중요하게 생각해왔습니다. 의미있는 양식을 끌어들여 도구로 쓰는 재미가 만만치 않지요.

박 모 : 그런 패러디는 동시대 미술에서 너무나 광범위하게 쓰여 오히혀 전통양식에 가깝게 되어버렸습니다. 패러디라고 할 수도 있겠지만 아이러니가 가미된 재현이라고 말할 수도 있지 않을까요.

박찬경 : 전 작품들이 현실을 반영하는 데 주된 관심을 두고 있는 반면, 최근 작품들은 이미지의 현실을 반영하고 있는 것으로 보입니다. 제가 반영이라고 굳이 말하는 것은, 이 작업들에 풍자와 같은 어떤 자극적인 의미의 '뒤집기'나 문맥의 전치와 같은 요소들이 있느냐 하는 의문 때문입니다. 전체적으로 적용할 수 없다는 것이 제 생각입니다. 오히려 사진이나 광고, 키치문화의 자동기술적인 반영이랄까, 그러한 반영의 수동성을 드러냄으로써 문화정신적인 공황을 있는 그대로 노출시켜보자는 것에 의미가 있을 것이란 짐작입니다.

이영욱 : 요즘 청문회를 보면서 생각난 것인데, 그걸 보다 보면 순간순간 그 답변들에서 문제를 느끼게 되고 그러다가 그 문제들이 한편으로는 따로따로 다른 한편으로는 우리 현실의 전 문제들로 확산되면서 일종의 패닉상태에 처하는 것을 느끼는 것을 경험합니다. 이러한 느낌에서 유래하는 이미지들의 표출방식이 선생님의 이번 작업들과 깊은 연관이 있는 듯합니다.

페인팅, 작가 그리고 민중미술

김정헌 : 앞서 페인팅의 재미에 대한 이야기가 있었습니다. 사실 내가 배운 것이 그런 것이기에 페인팅을 도구로 사용할 수밖에 없습

니다. 도상적 메시지를 주나, 모든 것을 차단한 채 중성적 이미지만을 주나 페인팅의 효용성은 있다고 봅니다. 회화로 표현할 수 있는 최소한의 것조차도 사실은 사람들이 제대로 찾아보지 않은 것이 아닙니까. 저는 그것의 가능성을 확신합니다.

박 모 : 사실 매체니 설치니 회화관습의 문제니 하는 것은 문제의 핵심이 아닙니다. 새로운 것, 새로운 매체가 잘된 작품을 보장하는 것은 아무것도 없습니다. 오히려 지금의 아방가르드는 "아무리 오래된 회화어법이라도 다시 '잘 그리면' 새로워질 수 있다"는 믿음을 가지고 회화로 돌아가는 게 현명할지 모릅니다. 그런면에서 김정헌류의 한국적 배드 페인팅에서 젊은 세대들이 돌파구의 단서들을 찾을 수 있다고 생각됩니다.

김정헌 : 잘 그리면 새롭다는 것은 박모 씨의 일반적이고 원칙적인 화두이긴 하지만 충분조건은 아닌 듯 싶습니다. 잘 그리면 새로워질 수 있다는 어법은 잘못하면 소극적 자기합리화로 빠질 수 있습니다. 80년대 민중미술에 관계했던 저같은 경우는 분명히 잘 그리는 것과는 달리 이루려 했던 것이 있습니다.

박 모 : 제가 이야기한 취지는 무엇보다도 질적, 양적인 면에서 성숙한 작가가 한 사람이라도 나오는 것이 더 중요하다는 것입니다. 실상 지금 그런 작가가 있다고할 수 있을까요? 백남준을 한국사람으로 간주하면 한 사람은 있지만……좋은 작가의 부재를 제도, 교육에만 돌릴 필요가 없습니다. 작가는 우선 기존 의미의 그물망에서 자신을 해방시킬 수 있어야 다른 사람도 해방시킬 수 있습니다. 기존 의미의 재생산만 하고 있는 것이 제도의 문제인가 작가의 잘못인가를 따지는 것은 작가의 입장에서 말하자면 무의미한 것입니다. 그럴 시간이 있으면 작가는 자기혁명, 자기해방을 위해 매진해야 됩니다.

임정희 : 좋은 작가, 좋은 작품이라는 것도 상대적인 개념이 아닐까요? 좋은 작가로서의 좋은 작품의 생성을 씨와 토양의 생물학적 비유로 생각해보면, 아무리 현대가 예전의 유기체적 함의가 유지될 수는 없는 수준에 이르렀다고 하더라도, 그 친화성은 여전히 유효하다는 생각입니다. 작가의 미적 태도가 일상의 진부함과 제한을 항상 벗어나려는 방식, 그래서 상상적인 것과 관련을 맺는 방식이라 하더라도 그 해방, 저항은 지향적이기 때문입니다.

이영욱 : 저로서는 삶의 복합적 체험이 일상적으로 받아들여지고 또 그 체험의 표현과정이 일상적일 수 있을 때 삶이 문화로 자리잡게 된다고 생각합니다. 문화적 토양이 척박해서는 한두명의 성숙한 작가의 돌연변이적 출현을 기대할 수 있을지는 몰라도 폭넓고 층위 깊은 다채로운 잠재적 작가군의 형성은 어려울 것 같습니다. 기존 의미망의 제거, 확대, 변용은 지속적일때야 밀어냄, 거부의 도전과 끌어당김, 통합의 긴장 속에서도 자연스런 의미로 작용할 수 있을 테니까요. 이 지속성의 보호전략이 문화적 체계 속에 자리잡아야 한다는 생각입니다.

박찬경 : 지속성이나 역사성 이야기가 나왔으니까 드리는 말씀입니다만, 저는 수차례 민중미술이 리얼리즘 개념을 협소하게 이해하고 그에 대치되는 개념으로서 모더니즘을 비변증법적으로 일면화 혹은 폐기했다는 주장을 편 적이 있습니다. 역사적 아방가르드에 대한 정보나 풍부한 이해가 수행되지 않았다는 것은 결국 유사-모더니즘의 한계 속에 그 비판자들까지 함몰시키는 결과를 초래했다고 봅니다.

한국 모더니즘 비판에 있어서, 저는 한국 모더니즘을 문화적 수입의 동기에 대한 평가나 혐의로서 이해하는 한 진정한 내용비판은 될 수 없다는 면에서 비평적 사고방식의 전환을 요구하고 싶습니

다. 따라서 우리는 상당 기간 한국 모더니즘의 상당 부분이 제도 비판의 방식으로 행해왔는데, 그것은 우선 한국 모더니즘의 상당 부분이 제도 그 자체였기 때문일 것입니다. 물론 우리에게 충분한 시간이 있다면 말이죠. 또, 80년대 초중반의 민중미술이 지금까지도 중요한 선례가 되는 것은, 무엇보다도 문화적 약호들에 대한 민감성 때문입니다.

이것은 문화의 전후 맥락과 작품의 의미생산의 관계를 '구체적으로' 의식했기 때문에 가능한 일이었습니다. 그런한 구체적 문맥적 미술은 전통적으로 국제적인 규모의 전위의 의식 속에서 지속적으로 세련되어온 것이었습니다. 그런 면에서 보면 현재의 우리 미술이 처참한 지경에 이르른 한 가지 중요한 원인을, 모더니스트들이 전통적으로 중요시해왔던 예술현실, 매체현실에 대한 집요한 성찰과 긴장의 결여에서 찾을 수 있다는 생각입니다.

이영욱 : 민중미술이 리얼리즘 개념을 협소하게 이해하고 그에 대치되는 개념으로서 모더니즘을 역시 협소하게 이해하여 비변증법적으로 폐기했다는 주장에는 대체로 동의합니다. 하지만 그것이 다시금 한국적 모더니즘에 대한 조급하고 무원칙적인 상찬으로 기울어지는 방식이 되어서는 안되리라고 봅니다. 한국적 모더니즘과 관련해서는 아직도 그것의 제도적 측면에 대한 충분한 비판이 이루어지지 않고 있습니다. 이는 우리의 근대미술제도 성립과 전개의 토대와 그것이 구체적인 작품들과 사조들에 미친 영향 등이 아직 구체적으로 밝혀질 수 있을 만큼 연구가 축적되어 있지 않다는 것과도 연관된 사태입니다. 70년대 한국식 모더니즘 작가들의 회화의 본질적 속성에 대한 탐구는 많은 부분이 불가피하게 남의 문제를 자신의 문제로 착각한 측면이 있습니다. 이는 당시 우리 미술의 열악한 조건 속에서 그러한 탐구가 그렇게도 일차적 문제였

나 하는 점에서 뿐 아니라 그 속성에 대한 탐구가 꼭 그렇게 환원적인 양상을 띄어야만 했을까 하는 점에서도 그렇습니다. 이는 한 사회의 부분체계인 우리 미술계의 수준이 당시 모든 측면에서 사회적으로 고립되어 폐쇄적으로 주입된 교양에만 몰두했던 단계 이상에 있지 못했던 사태와 긴밀하게 연관되어 있습니다.

저는 이런 측면에서 민중미술이 수용했던 문화적 교양(?)이 이러한 폐쇄성을 탈피했던 점을 주목할 필요가 있다고 생각합니다. 제3세계 민족주의적인 사회인식, 현대 대중문화 환경과 현실에 대한 적극적인 주목, 민중적 전통에 대한 포괄적이며 역동적인 이해 등 이와 같은 교양이 얼마나 자체 내에서 풍부하게 전개되었는가와는 별도로 이것이 90년대의 미술진행에서 적지않은 성과로 나타나고 있는 점은 확인되어야 합니다.

물론 민중미술 또한 우리 미술문화 성립의 원천적 왜곡, 즉 위로부터 주입된 제도의 한계와 그로인해 반복되는 빈곤의 악순환에 의해 역시 실패한 지점이 있습니다. 지나간 시기를 새로운 시각으로 재구성하여보아야 할 필요성이나 그 의미가 제대로 확인되지 못한 작가와 작업들을 재평가해야 할 필요성은 절대적이나 그것이 어떤 근본적인 결여를 감추는 방식이어서는 안됩니다. 그것은 또 다른 실패를 낳을 것이기 때문입니다.

박찬경 : 제 말씀이 후기 민중미술을 의도적으로 깎아내리는 것으로 이해되지 않길 바랍니다. 평가는 성과나 공과와 같은 용어들로는 이루어질 수 없습니다. 문제는 현재의 시점에서 역사를 어떻게 재문맥화할 것인가 일 따름이라고 봅니다. 제가 어떤 구체적인 집단을 중요한 선례로서 주장한다면 그 이유는 그 집단이 현재적이기 때문일 겁니다. 우리는 현재 우리가 다 알고 있는 역사적인 공과라는 의식에서 되도록 빨리 벗어날수록 좋으며, 그런 면에서 70

년대 한국 모더니즘이 그 전체로 보아 그렇게 대단한 것이 아니라고 해도 재평가할 점이 있다면 재평가해야 한다는 생각입니다. 우리는 그간의 미술에 대한 이분법적인 인식에 구멍을 낼 수 있는 모든 일을 해야만 하고, 동시에 저항성의 실체가 무엇인지 보다 섬세하게 그리고 최대한 비제도적인 방식으로 다시 밝혀내지 않으면 안됩니다.

임정희 : 미술작품에서 철학적, 문화적, 기호적 해석 가능성 등을 지닌 코드들의 풍부한 배치를 통해 즐거움을 높을 수 있다는 생각, 미술의 비효율과 비실용적 기능을 통해 소비주의 미학의 폐쇄성을 드러낼 수 있다는 생각이 이미지의 탈단일화와 탈단순화의 과정으로 파악되어야 할 것 같습니다. 또한 미술작품의 애매하고 하찮은 반형식적인 면도 삶의 복잡성과 현실감의 해석 시도로 넓혀볼 수 있어야 할 것 같습니다.

이영욱 : 별로 한 이야기도 없는데 시간이 적지않게 흘렀습니다. 마지막으로 한마디씩 해주십시오.

박 모 : 작가는 제도에 대해 불평을 하더라도 작품을 통해서 해야 합니다. 온갖 제한을 극복하는 것이 작가의 할 일이지 조건과 상황에 대한 반복되는 반추는 도움이 안됩니다. 미술시장에서의 경쟁만 있지 작품에서의 '질적 경쟁'이 없는 것이 현실입니다. 자기해방을 할 수 있는 작가, 그것을 작품에서 해내는 것이 출발점이고 귀결점이라고 보며 김정헌 선생님이 그런 '질적 경쟁'의 토대를 쌓는 주춧돌이 되어주셨으면 합니다.

박찬경 : 민중미술은 그 자체로 매우 거시적인 계획이었기 때문에 구체적인 작업의 방법이나 논리에서 매우 큰 한계를 지니고 있는 것이었습니다. 오히려 그러한 한계 때문에 민중미술이 새롭게 풍부해질 수 있는 가능성은 도처에 그대로 남아 있다고 볼 수 있습니

다. 민중미술의 첫 세대에 속하는 작가들이 거시적인 프로젝트의 실패에 퇴행적으로 연연해하거나 동어반복하고 있는 현상은, 이 세대 작가들의 손쉬운 제도화와 동시에 일어나고 있다는 점에서 흥미있는 일입니다. 냉철한 비판 없이 계승은 없다거나, 문제를 피해가는 것은 해결이 아니라는 일반적인 얘기를 다시 하고 싶고, 이번 김정헌 선생님의 전시가 미술제도의 또 다른 뻥튀기에 쉽게 길들여지는 것이 아니길 바랄 뿐입니다.

임정희 : 우리가 지내고 있는 이 시대, 이 사회는 변화들이 봇물 터지듯이 쏟아지고 있는데 변화를 감지할 수 있는 통로들은 그 변화를 매개하지 못하는 것 같습니다. 그래서 변화는 욕구의 일반화를 통해 일방적으로 유도되고 있을 뿐, 협의나 조정의 배제가 횡행하는 듯합니다. 뒤늦은 요청에 의해 마지못해 벌이는 협의에도 다각적인 참여는 배제되고 있지요. 개입의 자유로운 의지전개, 변화의 선별적 대응 등 자기의식적 표현방식이 어느 때보다 귀중하다는 생각입니다. 그러니 자기의식이 자기기만을 견제할 수 있을 때만이 자신을 소비하지 않으면서 다양한 방식의 소통을 허용할 수 있을 것입니다. 이러한 자기의식적 대화자세를 어느 영역보다 두드러지게 보여주는 영역이 예술이라고 생각합니다. 미에는 여러 대립적 가치들이 혼재되어 있기 때문이지요. 이러한 맥락에서 근래에 미적 가치의 논의가 활발해지고 있는 것이 아닐까요. 그리고 미의 창조적, 형식적 면의 예술이 주목을 받는 것도 당연한 결과지요. 결론적으로 현대는 예술의 시대, 문화의 시대라고 생각합니다. 주류적인 것들 속에 가려졌던 비주류적인 것들을 발견하고 대화에 개방적이면서 거만하거나 권위적이지 않은 유연한 방식으로 그러나 엄격과 규준을 늘 작동시키는 저항적 예술작품들은 어떤 것보다도 감동적입니다. 이 감동이 변화를 구체적으로 감지할 수 있는

내적 통로들을 열게 해줍니다. 개인적으로는 김선생님의 지속적 작업을 통해 이러한 감동을 체험할 수 있기를 기대합니다.

김정헌 : 감사합니다. 더구나 일요일에 선배한테 호출당해서 이렇게 장시간 이야기해준 것을 정말 고맙게 생각합니다. 요즘, '한보'와 '현철'이 문제로 답답하고 짜증스럽던 판에 후배들과 이렇게 떠들 수 있었던 것만 해도 속이 어느 정도 시원스럽게 뚫린 느낌이고 나 자신이 좀더 젊어진 듯한 느낌입니다. 선배들보다 후배들한테서 자극을 받는 것이 훨씬 미술이 젊어지는 비결이 아닐까 하고 늘 생각합니다. 지금까지 우리가 이야기하는 가운데 나라는 사람은 미술에 대해 끊임없이 부정과 이의제기로 일관한 것으로 되어 있습니다. 그러나, 궁극적으로는 미술에 대한 긍정을 이러한 부정적인 수사로 표현한게 아닌가 싶습니다. 위악을 떪으로써 미술에 대한 긍정과 열정을 위장하려고 했는지도 모르겠습니다. 기실 우리가 민중미술로서 이루려는 것도 우리가 몸담고 있는 미술문화 전반과 그것을 담고 있는 사회, 정치, 경제에 대한 쇄신이 아닌가 합니다. 내 전시회에 앞서 이러한 논의 자체가 그러한 전반적 개혁에 조금이라도 밑거름이 되리라 기대합니다. 마지막으로 키치성 구호로 이 좌담회를 마칠까 합니다. 우리 모두에게 '미술의 해방'과 '미술에 의한 해방'과 '미술을 위한 해방'을! (1997)

김정헌의 그림을 보면서

신경림

1

 김정헌의 그림을 처음 보던 때의 감동을 아직 잊지 못하고 있다. 1988년 '그림마당 민'에서 있었던 전시회로 기억된다. 누군가가 넣어준 그에 대한 약간의 예비지식을 가지고 농민과 그들의 삶을 그린 흙냄새가 물씬 풍기는 투박한 그림들을 흥미있게 보다가 나는 한 그림 앞에서 우뚝 선 채 잠시 발을 옮기지 못했다. 나를 사로잡은 그림은 소나무 아래 서 있는 농부의 그림이었다. 농부는 한 손으로 소나무를 잡고 있었는데 그 손과 손목이 나무껍질처럼 거친 것이 특히 인상적이었다. 지친 듯 눈을 감고 있는 농부의 얼굴에는 깊고 굵은 주름이 패여 있었지만, 주황빛 신작로, 검붉은 논밭, 짙푸른 낮은 산들을 배경으로 한 그림을 보면서 나는 여간만 마음이 편하지가 않았다. 그 농부는 바로 내 어렸을 때 이웃에 살던 복순이 할아버지의 얼굴이었다. 또한 그 무렵 내가 찾아 다니던 전남 승주의, 전북 남원의, 충남 청양의, 경남 통영의 장승들의 얼굴이기도 했다. 그리고 신작로와 논밭과 야산은 바로 내 고향의 그것이었고, 장승이 서 있는 위의 고장들의 그것이었다. 더욱 나를 사로잡은 것은 농부나 소나무는 말할 것도 없지만, 신작로도 논밭도 야산도 모두 꿈틀꿈틀 살아 움직여서였다, 더욱이 땅은 서로 속삭이고 소리치고, 어루만지고 끌어안고, 일어서고 내달리고 하는 것 같았다, 땅은 죽어 엎드려 있는 것이 아니라 살아서 숨쉬며 스스로 움직이는, 생명을 지닌 유기체라는 말을 실감했다. 또 나는

그의 그림에서 땅심(땅의 힘)이 물줄기처럼 뿜어져 나오는 것 같은 느낌마저 받았다. 이번에 전시되는 그림들을 보니 그때 그 그림(이번에 그 제목이 〈소나무 아래서〉임을 알았지만)을 보며 느꼈던 감동이 생생하게 되살아난다. 아무래도 먼저 짙은 흙냄새가 나를 사로잡는다. 그림의 아랫부분이 흙으로 뒤덮인 〈땅과 마을〉이 그 대표적인 그림이리라. 이 그림에서 작자는 세상의 모든 힘은 땅에서 나온다는 메시지를 말하고 싶었는지도 모른다. 논밭과 마을은 그 땅(흙) 위에 마치 얇은 거죽처럼 얹혀 있는데도 조금도 빈약해 보이지 않는 것은 그의 의도가 성공하고 있다는 증좌다. 땅을 그리는 데 직접 흙을 구해서 재료를 썼다는 말은 작자로부터 직접 들었지만, 그럼에도 그림이 전혀 우악스럽지 않는 것은 땅 위에 얹힌 마을과 논밭과 야산과 하늘의 조화 때문이리라. 땅의 힘이 크게 강조되고 있는데도 마을의 따뜻함과 평화스러움이 깨지고 있지 않은 점도 이 그림이 호감을 주는 대목이다. 역시 흙이 화폭의 대부분을 점하고 있는 〈한여름, 흙과 더불어〉에서의 흙은 〈땅과 마을〉에서와는 많이 다르다는 느낌이다. 여기서 산밭으로 일구어진 흙은 군데군데 비닐같은 폐기물을 드러내며 거칠고 뜨겁다. 두 개의 숲은 마치 숨을 헐떡이며 뜨거운 사막을 기어가는 빈사 상태의 동물 같은 느낌을 준다. 우뚝 선 한그루 나무도 지쳐만 보인다. 또 삽을 짚고 쉬고 있는 흙빛의 늙은 농부는 흔히 민화에서 보듯 머리와 몸통과 다리가 불균형이다. 장화를 신은 그의 손에 주전자 대신 엉뚱하게 들린 콜라 또는 사이다 병에 적잖이 역점이 주어져 있는 부분도 간과해서는 안되리라. 이에 비해 지나치게 작게 그려진 아낙네는 또 무엇을 뜻하는 것일까. 이 그림에서 오늘의 농촌의 문제, 죽어가고 있는 흙을 살리기 위해서 안간힘을 다하고 있는 힘없는 사람들을 생각한다면 지나친 비약일까.

〈꿈꾸는 농부〉에서는 소나무가 너무 좋다. 굵고 붉은 줄기며 짧고 새파란 솔잎 모두 민화를 통해서 오랜 세월에 걸쳐 우리의 정서 속에 심어지고 자라온 소나무다. 베잠방이를 입은 떡거머리 총각이 낮잠이라도 잘 법한 그 나무 아래 맥고모자로 얼굴을 뒤어 쓰고 누워 꿈을 꾸는 농부의 발에는 장화가 신겨 있다. 가물어 바닥을 반은 드러낸 개울, 파헤쳐져 아랫도리를 허옇게 내 놓은 야산과 늙어 더욱 싱싱한 소나무의 부조화가 역설적으로 이 그림을 더 조화 있는 것으로 만들어 주고 있는 것은, 이것이 바로 오늘의 우리 농촌의 실상이기 때문이 아닐까. 그러나 취향에 따라 뽑으라면 나는 오히려 〈땅미륵〉 같은 그림을 뽑고 싶다. 낫과 질경이를 든 아낙네는 우리 시골 아무데나 흔히 볼 수 있는 "아무렇지도 않고 예쁠 것도 없는"(정지용의 〈향수〉) 여인이지만 땅과 흙의 정서를 온몸 구석구석에 담고 있다. 다른 그림이나 마찬가지로 이 그림도 세련과는 거리가 멀어 가령 아낙네의 몸을 두른 검은 선은 투박하게까지 느껴지지만, 바로 이점 때문에 아낙네한테서 더 짙은 흙냄새, 땀냄새가 나는 것도 흥미있는 일이다. 문득 도시 그림을 세련되게 그린 이청운한테는 "어이, 청운이 전깃줄은 이제 기막히게 그리는군", 또 황재형의 광부 그림을 보고는 "광부의 진짜 모습보다 광부의 옷이 기막히군" 하더라는 그의 말(4월 22일 작고한 해직교사이자 화가이며 시인인 정영상이 필자에게 보내온 93년 3월 25일의 편지)이 생각난다. 세련을 의도적으로 무시하는 화법이 그의 그림의 미덕이라는 평자들의 말이 새삼스럽게 실감된다. 또 이 그림에는 온통 우중충한 채색속에 두 폭의 산뜻한 녹색 질경이가 자리 잡고 있다. 질경이는 다 아다시피 밟아도 밟아도 죽지 않는 끈질긴 생명력을 지닌 풀로, 땅 또는 흙-농민-질경이로 이미지가 이어진 것 같다. 그것이 땅을 일구어 생명을 기르는 아낙네에게로 모아지면서

거기서 한 이상적인 사람의 모습을 찾은 것은 아닐까.

질경이가 나오는 그림은 이 밖에도 한 둘이 아니다. 〈땅과 더불어〉라는 제목의 세 작품 속에서 각각 녹색의 질경이가 강조되고 있고, 〈흙밥상과 질경이〉에서는 질경이가 주제가 되고 있으며, 〈구들농사 짓는 보름 밤〉에서는 낫이나 호미나 모자와 같은 색깔로 질경이가 등장하고 있다. 나는 이 질경이들을 보면서 매우 재미있는 것을 발견한다. 인물은 사실적으로 그리지 않으면서 질경이는 극히 사실적으로 그렸다는 점이다. 그리고 이 사실적인 질경이들의 등장이 그림을 한층 생동감있게 만들어 주고 있다는 점이다.

2.

내가 알기로는 김정헌은 민중화가의 대부격이다. 그는 민중미술 운동의 선구인 '현실과 발언'의 동인으로 참가했고, 그 뒤의 '민족미술협의회'에서도 주도적 역할을 했으며, 80년대의 민주화투쟁에서도 선봉에 선 것으로 안다. 그의 작품 또한 분단모순과 민중들의 삶을 그려내면서 민족주의적이고 민중지향적인 시각을 드러낸 것은 당연한 일이리라. 한데 듣기 싫은 소리일는지 모르겠으나 이런 시각의 민중미술 그림들 가운데는 보는 사람을 불편하게 만드는 그림이 적지 않았다. 내가 말하는 것은, 절대로 옳다고 외치는 목소리가 너무 높았고, 따라오라는 협박이 지나치게 거칠었다는 것이다. 개중에는 자기 목소리가 아닌 가성도 없지 않았고, 경박한 선동가나 귀먹은 사회과학자들의 말을 맹목적으로 뒤따라가는 비주체적 성격도 많았다. 여기에 변혁과 운동이 중요하지 미술이 무엇 대수로운 거냐라는 자기비하적 논리까지 작용하여 일부 민중미술은 보는 사람의 마음을 불편하게 하는 미술이 된 측면이 없지 않았다.

김정헌의 그림은 이런 민중미술과는 판이하게 달라, 언제 보아도 늘 나를 편안하게 만들어 주었다. 그림 속의 인물들이 한결같이 내 고향 사람 같고 또 눈에 익은 장승이나 탈을 닮거나 민화 속의 인물들 같은 것이 그 이유의 하나임에는 틀림없겠지만, 보다 큰 까닭은 김정헌의 마음이 활짝 열려 있기 때문이 아닐까 생각된다. 말하자면 그 열린 마음이 그림을 통해서 전달됨으로써 보는 사람을 한없이 편하게 만든다는 얘기다. 그는 언젠가 문예아카데미의 소식지에, 자기는 오지랖이 넓어 이런 일 저런 일에 끼어들기를 좋아한다는 것, 문예아카데미가 처음 생길 때는 진짜 예술학교가 생기는구나 해서 덩달아 좋아했다는 것, 영화강좌를 수강신청하고서도 술 때문에 겨우 한 강좌밖에 듣지 못했지만 그 강좌에서 귀가 번쩍 뜨이는 소리를 들었다는 것 등을 털어 놓은 일이 있지만, 이런 소리는 마음이 열린 사람이 아니고는 할 수 있는 것들이 못된다. 내가 기법 운운하면 김정헌이 웃겠지만, 나는 그의 기법에도 열린 마음이 나타나 있다는 생각을 한다. 가령 서투른 시골뜨기 학생이 그은 것 같은 굵으면서도 끊어질 듯 이어지는 선이며 투박하게 손가락으로 흙을 찍어 바른 것 같은 그림을 민화나 장승 등 전통적 방법에 가깝게 만들고, 그것이 다시 그의 그림의 내용을 땅, 흙, 농민, 질경이로 이어지게 하는 것은 아닐까. 땅을 가장 중히 여기고 그 땅에서 먹을 것을 만들어내는 농민을 가장 이상적인 인간으로 치는 생각은 이미 100년전에 톨스토이가 내세운 것이기도 하지만, 그것을 이 땅의 삶으로 연역해 낸 것이 김정헌 그림의 특징이라 한다면, 그림으로써 역사성까지 획득하고 있는 것이 그의 동학에 관계되거나 그와 유사한 주제의 그림들이라 할 수 있을 것 같다. 동학혁명의 진원지인 말목장터와 그 감나무 그림에서 흙냄새와 함께 땅을 지키며 산 사람들의 아우성이 들리는 것 같고, 〈땅

의 길, 흙의 길〉, 〈백산에 오르다〉, 〈흙산〉에서는 그들이 흘린 땀
과 피의 얼룩이 느껴지기 때문이다. 특히 지게, 삽, 팽이, 낫, 호미,
쇠스랑들 사이사이 상투 튼 농민들이 자리잡은 〈흙에 관한 명상〉,
〈땅과 흙의 박물관〉은 수천 년에 걸쳐 이 땅을 지켜온 농민의 역사
로 읽게한다. 더욱이 그 농민들은 상반신만이 그려짐으로써 온갖
박해와 싸우다가 목이 잘린 이미지로 다가온다. 말목장터 감나무
를 에워싸고 농민들이 풍물을 치며 신바람나게 몰려오는 〈땅의 사
람들〉, 또 수천 명의 농민들이 창과 칼과 깃발을 들고 말목장터 감
나무 밑을 지나는 〈말목장터 감나무〉도 우리 조상들이 어떻게 흙
에서 살며 이 땅을 지켜왔는가를 한눈에 알게 하는 장관이다. 여기
서 다시 흙, 땅, 농민의 이미지가 밥으로 연결되며, 밥과 밥상이 김
정헌 그림의 중요한 주제로 등장하는 것도 조금도 이상할 것이 없
다. 흙을 일구며 땅을 지키는 것은 결국은 밥을 지키는 것과 다른
말이 아니기 때문이다.

 그런 뜻에서 〈밥을 지키는 김씨〉도 김정헌의 생각을 읽는데 중요
한 그림이라 할 수 있다. 이 그림에서 밥상은 비록 연약하지만 아
주 엄숙한 느낌을 준다. 곡식이 익는 들판을 뒤로 삽을 짚고 서 있
는 농민은 사신도를 연상시키는 면이 있어 더욱 흥미롭다. 굵고 투
박한 선과 흙빛의 농민의 모습은 또 여러 가지 뒷얘기를 생각나게
만든다. 저 농민은 고봉으로 담긴 밥을 만들고 지키기 위해 얼마나
많은 땀과 피를 흘렸을까. 얼마나 많은 것을 빼앗기고 얼마나 소중
한 것을 잃었을까. 그러나 그의 밥을 소중히 여기는 생각은 여기서
머무르지않고 〈음식백화점〉 등의 그림에 이르러 풍자화하면서 심
각한 농민문제, 농촌문제를 제기하고 그릇된 오늘의 밥문화를 고
발한다. 역시 풍자풍의 그림들인 〈땅을 꿈꾸는 산동네〉, 〈흙으로
덮인 산동네 풍경〉, 〈아파트에 한 뼘의 땅을 선사함〉, 〈흙을 생각

하는 어느 시인의 아파트〉등 일련의 그림들도, 나 자신 시골을 떠나 서울에서 여러 해를 산 탓인지, 큰 감동을 준다. 기실 서울 변두리에 사는 사람치고 시골서 올라오지 않은 사람이 없고, 시골서 올라 온 사람치고 정서적으로 시골사람을 벗어난 사람이 없다. 가물면 자기집에 수돗물 안 나올 걱정은 둘째로 시골 논바닥 갈라질 것을 걱정하고 장마지면 먼저 자기집이 새는데도 고향 논밭 떠내려갈까봐 애태우는 것이 변두리 산동네 사람들이다. 이들의 꿈을 묻는다면 아마 거의 벼 한포기 꽂을 한 뼘의 땅을 갖는 것이라고 말하리라. 그것은 아파트까지 발전한 사람도 마찬가지, 〈아파트에 한 뼘의 땅을 선사함〉이나 〈흙을 생각하는 어느 시인의 아파트〉가 폭넓은 공감을 얻고 있는 것은 이 때문이다.

〈기원〉도 김정헌 그림에서 빼놓고 보아서는 안 되는 그림 같다. 땅처럼 크고 든든한 사내를 뒤로 뉘여놓고 두 손을 모아 빌고 있는 여인은 통통하고 땅딸하고 거무틱 틱한 그 모습부터가 이 땅의 여인이다. 양 옆에 해와 달이 있는 것으로 미루어 그는 지금 천지신명께 빌고 있는 것이라 짐작해도 좋을 것이다. 그가 기원하고 있는 것은 뒤에 누워 잠들어 있는 남정네와 자녀들의 안녕과 행복이어도 좋고 이 땅의 무사와 풍요여도 좋을 것이다. 더 좋은 것은 배면의 해와 달이고 그 밝은 빛깔이다. 거기서 김정헌의 땅처럼 힘차면서도 활짝 열린, 또 흙처럼 따스하고 포근한 마음을 읽을 수 있기 때문이다. (1993)

땅의 길, 흙의 길-김정헌의 예술세계

강성원(미술평론가)

1. 글을 쓰면서

1980년 '현실과 발언' 동인들에 의해 구체적으로 전개되기 시작한 80년대 한국의 진보적 미술운동은, 해방 이후 우리민족 최초의 민족·민중 주체의 미술관의 형성을 위한 미술가 대중들의 집단적 움직임이었다. 이 미술 운동은 한국 미술의 정체성 확보를 위한 미술인들의 반성적 실천방식이자, 지난날 우리 민족의 역사와 함께 면면히 이어져 내려온 반외세 · 반독재 투쟁정신을 계승, 반영하는 대중운동의 한 형태였다.

하지만 90년대 들어 국내외의 정치현실의 변화속에서 '민중성' 개념 자체의 현실정치적 무효과성이 거론됨과 동시에 이제 '민중미술운동'의 실천적 전망도 약화되고 있다.

이같은 현실국면의 변화를 맞아 지난 80년대 10년간의 '민중미술운동'의 내용을 재조명 해보고, '민중미술을 향하여' 라는 미술 운동 실천논리의 당파성을 오늘의 현실인식으로 변화시켜 내어, '민중미술'을 향한 올바른 실천방향을 찾아 나가야 한다는 과제가 우리의 가장 시급한 과제로 떠오르고 있다. 하지만 실상 현재의 민중미술의 내용들은 이러한 인식조차 방기하고 있는 감이 없지 않다.

물론 현실이 변화한 만큼, 현실을 반영하는 작품의 내용과 형식이 변하는 것도 당연한 이치인지도 모른다. 그러나 그 변화는 떳떳하고 당당해야 한다. 무엇이든 우선 스스로에게 떳떳하고 당당하기 위해 가장 필요한 것은 자신을 정확히 보는 일일 것이다. 왜 그런 선택을 하고, 그래서 어떻게 살아왔던가를 객관적으로 보는 일일 것이다.

과연 80년대 민중미술운동의 진정한 의도들과 그 운동의 오늘 날의 의미에서의 현실적 성과란 무엇인가, 바로 이러한 질문들을 풀어가려는 예술적 인식 과정이 오늘 우리 미술인들의 작업 속에 들어와 있어야 한다. 과거와 현재, 미래에 걸친 민중미술의 발전 양상과 예술적 의의에 대해 총체적 전망을 얻어보려는 예술창작 방법론상의 고민이 지난날에 이어 오늘도 계승되어야 하는 것이다.

2. '현실'과 발언'

올해 세 번째의 개인전을 갖게 된 김정헌은 80년대 민중미술운동의 발전을 주도해 왔던 대표적 작가이자 운동가로, 그의 작품들은 이 당시 미술운동이 지향했던 '미술이념'을 가장 적나라하게 보여주는 작품들에 속한다. 그의 현재의 작품들은 이전과는 다른 그의 모습을 보여준다. 이전의 작품에 나타났던 내용과 형식들이 별다른 발전없이 지속되고 있는 작품들도 없지않아 있지만 일반적으로는 많은 변화를 보이고 있다고 봐야할 것이다.

이런 변화는 크게 두 가지 관점에서 일어나고 있다고 보여지는데, 전시장미술에 대한 그의 태도, 즉 '미술이념'에 대한 그의 관점 변화와 '민중성'에 대한 인식변화가 그것이다. 따라서 이 변화의 내용과 의미를 간략하게나마 검토해 보는 것은 80년대 민중미술운

동에 대한 전반적인 재조명 작업에 앞서, 구체적인 한 작가의 작업 세계의 변화를 통해 민중미술의 오늘의 의미를 되새겨 보고 한국 현대미술의 발전에서 '민중미술'의 올바른 위상정립을 위한 논의의 지평을 열어 나간다는 의미를 지닌다. 김정헌의 작품들은 1977년 첫 개인전 이후 지금까지 모두 세 번의 변화를 보인다. 1980년 '현발' 창립전 이전 시기와 〈풍요한 생활을 창조하는…〉에서 잘 나타나는 바 '현실' 과 '발언'에 대한 관심이 그를 지배하던 시기, 그리고 1988년 두 번째 개인전을 기점으로 사실상 강화되기 시작했고, 이번 개인전에서 집중적인 경향으로 나타나고 있는 '내면화된 현실발언'의 시기로 나눠볼 수 있다. 미니멀리즘이 화단의 주류를 이루고 있던 70년대 말, 김정헌은 유화의 물성에 강하게 매료된 감성을 토대로 매우 주관주의적인 작품들을 그려낸다. 예를 들면 백제 전돌의 이미지를 빌어와 잡초니 수탉이니 하는 식의 구체적 대상을 추상화한 작업들을 선보이고 있는데 (〈잡초〉, 〈수탉〉, 〈우리 시대의 풍경〉), 모든 현실이 억압과 통제의 대상이었던 시절, 단순히 정신적 공백의 극한(미니멀)을 추구하기 보다는 "아름다운 것의 가치란 도대체 무엇인가' 라는 기존 미술에 대한 막연한 회의에 빠지면서, 우리 민족의 전통적 생활미감을 유화의 물성으로 물화시키는 작업에 몰두되어 있음을 엿볼 수 있게 한다. 그런 그가 80년 '현실과 발언'의 창립동인으로 활동하게 되면서부터는 미술의 사회적 기능에 대한 반성과 이울러 당시 화단 주류들의 회화관과 제도적 미술 전시 관행들에 반기를 들며 미술을 통한 현실 참여와 대중과의 소통문제를 적극 주장하게 된다. 당시 '현실과 발언'의 창립 취지문에 의하면, 이들의 주요관심은 '현실 이란 무엇인가', '현실을 어떻게 보고 느끼는가', '발언이란 무엇을 의미하는가', '발언의 방식은 어떤 것일까' 하는 것들이었으며, 이들 동인들

이 그같은 고민을 함께 풀어나가는 과정에서 '새시대를 향한 예술의 전개에 창조적인 역할을 발휘하겠다'는 것이 이들의 주된 목적이었다. 이제 미술이 민족현실에 대한 객관적 인식하에 보다 민주적인 삶을 지향하는 대중적 소통언어의 한 형식이 되어야 함을 선언하고 나선 것이다. 이후 그는 마치 이 질문에 온통 사로 잡혀있는 사람처럼, 미술을 통한 '현실 발언'의 방식과 그 방식을 사회적으로 유통, 소통시킬 수 있을 현실 조건의 마련을 위해, 기존 미술계의 관행들과의 지난한 싸움에 뛰어들게 된다. 이때 그가 내세운 관점들과 행동들은 이념적 선택에 의한 것이라기 보다는 주관적 결단의 성격이 강했다. '미술이란 진실로 어떤 의미를 가지며, 미술가에게 주어진 사명은 과연 어떠한 것인가, 그것을 어떻게 다 해나갈 것인가 등등의 원초적이고도 본질적인 물음으로 다시 되돌아가서' 기존 미술제도가 예술의 순수성의 이념으로 의도적으로 절대화하고 있는 예술의 반정치성의 구호에 맞설 수 있을 '미술 방법'을 확보하고자 했던 것이다. '현실과 발언' 창립 이후 지금까지 김정헌의 작업들은 기본적으로 이런 '자각된 자아의 외부 현실에 대한 고발'이라는 의미를 지닌다 그 자각된 예술적 자아는 '고발'의 직접성을 위해 그림의 '심미성'을 거부할 만큼 '예술의 진정한 의의' 라고 자신이 선택한 방향에 확신을 갖고 있었다. 예술을 위해 예술을 버리고자 했다고나 할 수 있을 그런 '리얼리즘 미학의 세계관을 구축해 나가기 시작한 것이다.

3. 민중미술과 함께 1

'현실과 발언' 초기 그의 작품들의 소재는 비교적 다양하다. 88년 이후의 작품들에서처럼 농부들의 비참한 생활상을 소재로 한 것들

도 있고, 산업사회의 일상생활에서 읽어낼 수 있는 대중들의 문화적 혼란과 현실권력의 이데올로기 공세 등, 이 사회의 극단적 혼란상들이 그의 관심의 대상이된다. (〈냉장고에 뭐 시원한 것 없나〉, 〈여보, 하나라도 더 심읍시다!〉, 〈서울찬가〉등) 이 초기 작품들에서는 크게 세 가지의 서로 다른 표현기법들이 나타난다.

첫째 〈개〉, 〈농지천하〉, 〈돌 상〉에서 나타나는 경향과, 둘째 〈농부〉에서의 기법, 그리고 셋째 〈풍요한 생활을 창조하는 력키모노륨〉, 〈핑크색은 식욕을 돋군다〉에서 전형적으로 드러나고 있는 기법상의 차이들이 그것이다. 이 중 첫번째 기법은 '현실과 발언' 이전의 그의 예술세계와 연결되는 표현주의적 기법이요, 그의 회화적 기량의 탁월함과 감각의 섬세함을 잘 드러낼 수 있는 기법이다. 이 기법은 〈주막에서〉와 〈저문강에 삽을 씻고〉에 이어지면서 그 최고의 기량을 발휘하게 되는데, 그의 작품 중에서는 〈땅미륵〉과 더불어 작품으로서의 완성도가 가장 높은 작품에 속한다. 이들 작품을 제외한 그의 대부분의 작품들은 위에서 언급한 두번째와 세번째 기법들이 혼재되어 나타나는 작품들이고, 이번 개인전의 작품들은 이런 기법들이 종합되어, 새롭게 발전을 이룬 작품들이다. 일러스트 기법과 사진적 명암효과 등 요즘 거론되고 있는 매체미술의 맛을 내는 기법들이 화면의 이중분할구도, 부분과 전체의 대립효과에 얹혀 정치적 소통효과를 위한 아방가르드적 표현 장치의 효과를 낸다. 한편 내용적으로 볼 때, 85년 공주교도소 벽화작업과 〈노동자의 가족〉(참고도판 24)에 이르기까지의 작업들은 예외 없이 모두 매우 의식적인 현실 비판적 작품들이다. 때로는 해학적으로, 또 때로는 동물적 본능에 가까운 힘으로 분방하고 굵직한 대중적 감성의 솔직성을 가지고 현실비판적 이미지 생산이라는 목적의식적 작업을 해 온 결과물들이다.

88년 이전의 그의 그림들은 크게는 대중, 혹은 민중을 '위한' 작가의 발언이나 사회변혁에의 구체적 실천의 한 '도구'요, 작게는 예술의 그같은 목적을 위해 미술 소통언어의 변혁을 회구하는 그의 의지가 전개되는 하나의 '문화적 소통의 장' 이었다. 작품에 뚝심으로 깔려있는 그 의지, 그것은 '미술' 자체에 대한 고발의식의 엄중함이요, 그 고발이 역사의 진보의 편에 서 있다는 확신 그것이다. 그는 '전통적 미술의 수용방법과 또 그 예술의 신화를 깨면서 미술의 사회적 기능'이 회복되기를 바랬고, 그의 당시 작품들은 '현실과 발언' 의 그 누구보다도 엄격하게, 매우 거친 방식으로나마 이같은 관점을 견지하려 했다. '현실과 발언' 동인들이 '미술'과 '사회'를 바라보는 입장이 기본적으로는 같았음에도 불구하고, 김정헌을 제외한 나머지 작가들이 예술적 조형성의 완결, 혹은 조화라는 고전적 미적 가치를 염두에 두고 작업해 왔음에 비해, 그는 그같은 예술의 미적 가치를 넘어, 예술과 현실의 직접적 연관 관계에서 생산될 수 있는 새로운 '미'를 도출할 수 있기를 꿈꾸었던 것이다. 그의 그림들은 매우 거친 대비효과나 전혀 이질적인 표현 요소들을 코믹하게 던져놓든가 하면서 우리의 소심하고, 교양있는, 그러면서 한편으론 기회주의적이고, 교활하기까지 한 문화주의적 미적 감성을 파괴하려고 하며, 뭐라고 위로할 수 없을 만큼 단순하게 대입된 비판적 이미지의 병치를 통하여 우리의 훈련된 예술감식안의 기준을 저만큼 날려버린다. 손장섭, 강요배, 임옥상, 신학철, 이종구외는 달리 미술의 소통문제에 관한 고민에서 전혀 '화법'을 고려하지 않는다는 듯이 '언술' 자체를 더 추구한다. 그는 마치 예술적 형상화가 주는 일루젼(미적 가상)을 그의 예술의 최대적으로 간주하기라도 한 듯, 직접적이고, 단순 우직하게 자신의 '작품' 이 예술이라는 신비의 베일 없이도 소통될 수 있도록 하는

그런 노골적인 현실 면대의 작품들을 생산해 낸다. 작품의 '예술성' 자체를 '미'의 관점에서가 아니라 '소통'의 관점에서 인식하도록 한 것이다. '예술미'의 아우라 대신 '언술'의 아우라를 붙인 것이다. 그것도 매우 정치적이고, 현실주의적인 '언술'에 '예술'이라는 아우라를 붙인 것이다. 새로운 '미술' 개념을 현실화 할 수 있는 문화적 담론체계의 지평을 연 것이다. 지난 80년대 민중미술운동이 남긴 여러 예술적 성과 가운데서 가장 중요한 성과가 바로 이러한 '미술'의 창작과 수용을 대중적으로 유통 가능하게 했다는 사실인데, 그 운동과정에서 김정헌의 작업들이 미친 영향은 지대한 것이다.

4. 민중과 함께 2

그의 작품들이 비판적 현실주의 창작방법론에 입각해서 생산된 시기는 흔히 얘기되고 있는 것과는 달리 실상은 매우 짧은 기간이었다. 86,7년을 전후한 시기의 작품들이 이에 속한다고 볼 수 있는데, 비판적 현실주의와 당파적 현실주의에 대해 풍문으로 들은 지식이 (대개의 민중미술 작가가 그렇듯이), 그의 절실한 사회변혁에의 의지와 결합된 이 시기의 작품들은 그간 우리에게 일반적으로 인식되어져 온 그런 '민중미술'의 전형적 작품들이라고 할수 있다. (〈노동자 가족〉, 〈분단을 넘어〉) 그러나 그의 작품들은 이 시기를 거치면서 오히려, 반자본주의적, 서구적 현실주의 예술 이념의 미적 당파성을 벗어나게 되면서, 우리 민족의 전통적 민중성을 담보할 수 있는 '민중미술'을 추구하게 된다. 미술을 통한 현실 발언의 의지가 주요 창작 계기가 되었던 것으로부터 '민중성'이란 과연 무엇인가라는 고민들이 창작과정에서 더 지배적이게 되는 단계로

발전한 것이다. 88년 그의 두 번째 개인전의 주제는 〈소나무아래서〉, 〈내가 갈아야 할 땅〉, 〈땅을 갈며〉에서와 같이 농민들의 삶의 모습이 주가 된다. 그가 적을 두고 있는 공주사대를 오가면서 지속적으로 접했었을 땅과 흙, 농민들의 생활의 면모들을 그림으로 옮기는 데 관심을 두기 시작한 것인데, 이때부터 그는 전통적으로 이 땅의 민중들의 가장 중요한 삶의 터전이었던 '땅에 관한 연구'라고 할 만한 작품들을 선보이게 된다. 이 시기의 작품들에서의 땅은 황폐한 모습으로, 산업쓰레기가 묻힌 중독된 산하로, 그리고 버려진 농토로 나타난다. 땅의 이런 모습들이 그런 땅을 가꾸어야 된다는 민중들의 의지와 대비된다. 이처럼 서로 상반되는 두 현실의지 사이의 갈등이 화면의 중심적 구성 계기로 등장한다는 점에서 이 시기의 김정헌의 땅에 관한 문제의식은 내용과 형식의 면에서 아직 이전 단계의 그의 창작방식의 관행을 벗어나지 못하고 있다고 볼 수 있다. 실제 형상화 작업에 있어 박생광의 작품들과 전통 민속문화의 형식들을 많이 참조했노라고 하는 그의 이 당시 작품들이야말로 그가 '민중미술'의 내용과 형식들이란 과연 어떤 것인가 하는 질문을 되새겨 보게 되면서 생산한 첫 작품들일 것이다. 그러나 이번 그의 개인전의 작품들은, 단순히 농촌의 삶의 토대로서의 땅의 문제에서부터 땅을 이루는 흙에 대한 명상으로까지 전개되는, 광범위한 주제들을 담고 있다. 흙을 파먹고 사는 농부와 광부들, 인간의 땅에 대한 밀착과 그 밀착의 역사적 흔적, '밥' 의 문제, 흙이라는 생명의 근원에서 차단된 채 살아가는 도시인들의 땅과 흙에 대한 갈증, 흙에 대한 명상 등이 주제로 되어 있다. 사람의 땅, 땅과 사람의 관계의 일상성이 때로는 도회적 감성으로, 때로는 질박한 민중의 감성으로 표현되면서 땅에 대한 사색들이 반복된다. 이 작품들에서는 예술 언어에 대한 실험이라든가 비판적 정조는 사라

진다. 그의 예술의지는 이제 '땅'밖에 보지 않는다. 그는 땅과 흙의 박물관을 꿈꾼다. 그러면서 그의 농촌문제에 대한 인식은 보다 보편적이고 광범위한 문제 영역으로 들어가게 된다. 농촌은 역사발전의 질곡이 가장 깊게 패인 현장으로 인식될 뿐만이 아니라, 언제나 인간에게 문화의 억압구조로부터 해방될 수 있는 힘을 줄 수 있는 현장이라는 사실을 깨닫기 시작한다. 작가 자신은 이번 개인전의 주제를 요약하면 '땅에서 흙으로'라는 것이 된다고 한다. 생명의 근원이라고 할 수 있는 흙을 땅으로서만 대하려고 하니까 땅투기니 하는 반사회적 현상이 생긴다고 한다. 땅은 곧 흙을 토대로 삶을 이어가는 민중들에 대한 배반의 장이었고, 땅 위에 뿌려진 민중들의 피의 역사는 원한과 굶주림, 억압의 역사였다. 그 땅의 역사를 갈아 엎고, 흙의 역사를 일구어 세우는 일에 일조하는 일이야말로 그의 예술의 과제라는 것이다.

5. '민중미술을 향하여'

80년 이후 지금까지 그는 반민족적이고, 반민중적인 이 시대의 모습들을 대중들에게 올바르게 인식시킬 수 있는 그림들을 그리고자했고, 그 내용을 어떻게 정확이 전달해야 할 것인가를 고민해 왔다. 그가 자신의 현실인식을 전달할 수 있는 대중적 방식으로 가장 적합하다고 판단한 방식은 예술을 예술처럼 보이게 하는 미적 기본장치, 즉 발상의 재치라든가 구성상의 기교를 파괴하면서, 작품의 주제를 전면에 부각시키는 방식이었다. 이런 방식이야말로 일반인들에게 매우 자연스럽게 받아들여지고 있는 '아름다운 미술'과 '고상한 예술가'라는 개념의 허위를 타파해내고, '예술의 새로운 의미'를 찾아낼 수 있는 최선의 방식이라고 여긴 것이다. 예술

의 '아름다움'의 진정한 의미는 한 예술의 형식에 있는 것이 아니라 내용에 있다는 진실을 견지해 내는 일이 이 시대의 예술가들에게 우선적으로 주어진 과제라고 보면서, 대중들과 민중들의 삶 속에 있는 참된 아름다움의 내용적 계기들을 밝혀 나가려 한 것이다. 그 계기는 대중들과 민중들의 실제 삶을 지배하고 있는 모순된 삶의 원리들이 지양되었을 때만이 얻어질 수 있는 계기이기에, 적대적 현실 원리들의 대립상을 한 화면에 보여주고, 그 대립된 이미지들의 서로 다른 미적 가치로부터 생겨나는 이 시대의 '아름다움'의 원천이요, 아름다움의 새로운 내용으로 선언하고자 한 것이다. 전달내용의 명료한 소통이라는 그의 이같은 기본 창작동기로 말미암아 이 시기의 작품들의 내용은 매우 일의적이 된다. 그의 작품은 보는 사람들에게 해석의 다양함이라든가, 내용이 불명료한 그런 류의 심미감을 남기지 않는다. 작품 전체의 이미지는 뚜렷한 하나의 의지의 '힘'으로 제시된다. 한마디로 속과 겉이 다르지 않은 그림이다. 더군다나 속전속결식인 그의 작업관행은 그가 그리겠다고 마음먹은 주제와의 싸움에서 자신이 알고 있거나 느낀 것, 그 이상의 '현실'을 담아내려고 하는 가식적 제스추어를 사용할 수 없게 한 것이다. 그러나 최근의 땅 연작물들에서는 그가 이제까지 작업해오던 방식대로 풀어 낸 몇몇의 작품 외에 〈고한읍의 저탄장 부근〉, 〈황토현으로 해서 백산에 오르다〉, 〈밥과 땅에 대하여〉 민중성의 개념의 확대, 주제의 변화, '미술'개념의 변화, 주제를 풀어가는 방식의 변화라고 할 만한 특징들이 나타난다. 이 중 주제의식의 변화와 주제를 풀어가는 방식의 변화는 근본적으로는 '민중성'개념의 확대와 '미술'개념의 변화에 따라 나타난 창작방법의 변화와 맞물려 있다고 볼 수 있다. 그리고 '미술'개념의 변화는 '민중성' 개념의 변화의 결과라고 볼 수 있는데, 이것은 사실상 그가 '민중

미술'의 의미를 재해석하기 시작하면서 고전적 의미의 '예술관'과 '예술미' 개념을 재수용하고, '소통'보다는 '예술'에 더 그의 활동의 아이덴티티를 걸게 되었다는 것을 의미한다.

이제 김정헌의 '민중'은 노동에 지친 농부의 상으로만 나타나지는 않는다. 〈한여름 흙과 더불어〉에서처럼 고달프지만 그런대로 그 생활에 만족하는 모습을 비추는 등, 민중성이 지향하는 바가 경향적이지 않고, 때로는 자연 그 자체가 민중이기도 하면서, 어디에나 있는 것 같지만 아무데도 없는 민중이 된다. '민중' 이란 배타적으로 자기 존재의 특수성을 가르는 개념이 아니라, 농부들의 얼굴에서 볼 수 있듯이, 생명에 대한 자연적인 친화력으로 인하여 보다 친근한 휴머니즘의 얼굴을 한 개념으로 변화된다. 이런 변화는 비록 그 개념이 매우 자연주의적인 시각에 근거하고 있는 것일지라도 하나의 인식의 발전을 의미함에는 틀림없을 것이다. 왜냐하면 이 사회에서 '민중'이란 대중 개개인으로 구체적 존재이기도 하지만 그들 각자 중 어느 누구도 실상 온전히 진보적인 민중적 주체가 되어 있는 것은 아니기 때문에, 개방된 자연주의적인 '민중' 개념은 일종의 발전이라고 볼 수 있는 것이다. '민중성' 이란 '이상형'과 같은 하나의 추상적 개념이다. 여태까지 '민중미술'은 하늘에 뜬 그 이상형을 잡아 내리려 했고, '민중' 속에서 '사람'을 봤지, '사람' 속에서 '민중'을 보려한 것이 아니기 때문에, 김정헌이 하늘에 있던 '민중'을 땅에서 솟아오르는 '민중'으로 이해하기 시작한 것은 하나의 '지혜'일 수 있는 것이다. 이같은 민중개념을 기초로 그는 흙의 역사, 땅과 밥의 구체적 관계, 흙 자체의 본원적 의미에 관한 명상이라는 주제들로 작품을 풀어내는 셈인데 〈땅과 마을〉에서 보여지는 잘 다듬어진 구체적 '땅'과 무어라고 내용이 잡혀지지 않는 '흙'의 관계는 이항대립적이다. 그림에서는 '구상'과 '추상'의

대립으로 나타난다. 그는 땅과 흙의 이런 상태에 대해 불만을 갖는다. 스스로의 불만을 해소시키기 위해 땅과 흙의 관계를 구체적으로 표상할 수 있는 서사적이고, 서술적인, 심지어는 서정적인 이야기들을 끄집어내본다. 도시와 농촌, 탄광, 집과 들판에서 일어난 온갖 땅과 흙의 역사를 나열해 본다. 〈땅과 더불어〉, 〈흙과 더불어〉, 〈음식백화점〉, 〈막걸리 한 잔하고 합시다〉, 〈땅미륵〉, 〈흙밥상과 질경이〉, 〈땅을 지키는 사람들〉, 〈구들농사 짓는 보름밤〉, 〈흙을 생각하는 어느 시인의 아파트〉 등 이야기는 무성하다. 하지만 이런 주제들에 임하는 창작 태도는, 그 기법상 대부분 이전 시기의 관행들을 반복, 혼용하고 있음에도 불구하고, '작품'을 하는 태도이지, '언술'을 하는 태도는 아니다. 서정성이 농후해 지고, 유화의 물질감이 강화된다. 이 작품들이 〈흙나비가 날으는 산동네〉를 지나 〈일어서는 땅〉, 〈땅의 길, 흙의 길〉, 〈흙산〉에 이르면 장식성과 은유성이 첨가되면서 화면은 '표현적'이 된다. 땅과 흙의 표현성은〈땅과 흙의 박물관〉에 들어오면 〈흙에 관한 명상〉으로 추상화되고, 관념적이 된다. 흙에 관한 명상에서 땅 과 흙의 역사는 그 토대를 잃고 다시 정체가 모호한 하나의 '대상'이 된다. 그가 찾으러 나섰던 '흙'은 다시 그에게 낯선 사물로 등장하는 것이다.

 오늘날까지의 대개의 경우, 민중미술 작품들의 경우 오늘을 사는 한국 대중들의 삶을 관통하는 현실규정의 지배원리, 그 원리에 의해 규정되는 형식적 민중성의 내용을 잡아내는 것에 그쳤다고 할 수 있다. 이런 그림들은 추상적인 '민중'을 '위한' 그림이지, 민중의 호흡, 대중의 호흡을 담고 있는 그림이라고는 볼 수 없다. 김정헌의 작품들도 이런 평가에서 예외일 수는 없다. 최근 땅에 관한 '명상' 끝의 작품들 일부가 비록 이런 한계에서 벗어나고는 있으나, 거기에 그치지 않고 그 벗어남은 지금 한계를 넘어 스스로 왜

벗어나고자 했는지를 망각하는 지점으로 다가서고 있는 것은 아닌지 우려된다.

6. 결론을 대신하여

이번 신작들은 그가 애초에 관행적 미술언어에 대한 회화적 폭력을 통해 제기하고자 했던 '새로운 미술'의 창조를 위한 토대 창출이라는 과제를 전혀 고려하지 않은 작품들이다. '민중미술'이란 단지 내용의 문제가 아니라 현실과의 관계에서 현실 발전을 위한 하나의 담론체계로서 작용하고, 또한 여타의 현실문화의 다른 장에서도 민중성의 내용이 획득될 수 있도록 그 담론의 유통과 소통의 문제까지를 포함해 고민해야 하는 것임에도 불구하고, 그리고 그는 지난 10여 년 동안 민중미술의 이런 사회적 기능을 담보해 내기 위해서 작품의 '순수 예술적 가치'를 거부해 왔던 것임에도 불구하고, 이번 작품들은 기존의 관행적 전시장 미술 수용방식을 전제로 하고 있다. '현실과 발언' 초기, 그의 작품이 주는 '예술적 충격'이 그같은 수용방식에 대한 완강한 저항의식의 산물이었다면, 이번의 그의 작품들은 그런 의식으로부터의 후퇴를 의미한다. 단지 흙이 키워주는 민중의 심성을 담아내는 '아름다운 작품'을 만들어 내는 것만으로 그간 민중미술운동이 추구해 왔던 '진리'의 내용들이 귀결되어야 한다면, 그것은 기실 민중을 위한 '고급예술'을 만들어 내는 것 이상의 의미를 갖지 못할 것이다. 그리고 이런 '민중미술'의 기능은 마르셀 뒤샹 등 서구 아방가르디스트들이 파괴하려 했던 그 '고급미술'의 전통에 현대의 우리 미술을 보다 확실하게 연결시킨다는 파라독스를 의미한다. 물론 1930년대의 이들 아방가르디스트들의 작업도 결국 '고급미술'의 전통에 속하게 되

긴 했지만, 그러나 어찌됐건 서구 고급미술이 미술 내적인 자율적 논리들의 궁극성을 추구하고, 그 논리들의 실제생활로부터의 해방을 꿈꾸면서 미술언어의 진보를 꿈꿨다면, 김정헌과 유사한 변화 양상을 드러내고 있는 오늘날의 한국 '민중미술'은 80년대와는 달리 이미 어떤 형식으로든 세계의 '현대성'이나 '진보성'을 담아 내지는 못한다는 것이 사실일 것이다. 단지 매우 고답적인 '예술작품'을 보여주게 될 뿐일 것이다. 비판적 포스트모더니스트들은 '민중미술'의 이같은 문제점을 끊임없이 지적한다. '매체미술'을 '민중미술'에 대체하려고 하는 이들은 미술의 민주화와 대중화의 관점이 현재의 민중미술운동에서는 유지될 수 없다고 본다. 김정헌의 현재 작품들은 민중적 세계관을 지향하는 그런 관행적 의미의 '예술작품'이다. 그 작품의 내용과 형식, 그리고 유통되는 구조가 현재 그의 작품을 그렇게 규정하고 있다.

 한편 그럼에도 불구하고 현재의 그의 작업들은 아직도 80년대 중반 이후 그가 사용해 왔던 현실 설명적 방식을 그대로 보존하고자 한다. '작품'의 기능이 달라졌음에도 불구하고 '작업'을 바라보는 관점은 달라지지 않는 것이다. 이 점이 이번 신작들의 일부가 매우 추상적인 형식 언어를 갖게 된 이유라고 보여진다. 이번 신작들의 각 작품들에는 각기 다른 이상적인 '민중미술'로서의 가능성과 한계가 혼재된 채 나타난다. 그 중 몇몇의 '민중'과 '미술'에 대한 인식지점들이 '현실'의 역동성과 연결되어 생생한 아름다움으로 구체화 될 수 있을 때, '민중미술'은 그 구태의연한 답보상태를 벗어날 수 있을 것이다. 김정헌의 현재 작품들에서 나타나는 '민중미술'로서의 예술적 한계들은 자신의 현단계 미술행위의 본질에 대한 그의 인식의 불철저함에서 비롯하는 것이다. 그의 가장 아름다운 작품들은 〈땅미륵〉에서처럼 예술적 형상화가 그에게 고유한 하

나의 미학으로까지 고양되어 감동으로 와닿는 작품들이다. 그것이 담아내는 아름다움은 삶을 살아가는 인간의 정신의 아름다움 바로 그것이다. 아름답다는 것은 그 자체 하나의 힘이요, 진리요, 인간에 대한 위안이다. 그러나 이런 작품들의 아름다움은, 그가 지난 10여 년 동안 '발언'하고자 했던 '반미학'의 진실, 그 정신의 아름다움에 비하면 매우 정태적이고 고답적이다. 반미학의 운동성이 현실 형식의 껍데기 저 맨 밑바닥의 모순을 깨고나와 '새로운 미학'을 창조해 낼 수 있을 때, 아름다움은 '현실'과 함께 할 수 있을 것이다. 김정헌은 80년대 자신의 작품들이 누렸던 자유를 포기했다. 자유가 버거웠던 모양이다. 80년대 민중미술운동을 이끌어 온 김정헌, 그는 미술운동의 격류 한가운데 자신의 말뚝을 박고, 스스로 그 흐름의 꿋꿋한 파수꾼이고자 했다. 그가 해 온 작업방향, 삶의 방향들은 그야말로 민중미술운동의 방향타나 마찬가지였다. 그런 의미에서 그가 '땅'에 관한 명상을 어떻게 지난 10여 년의 그 자신의 예술적 탐구의 발전적 계승이라는 과제와 연결시키는가의 문제는 90년대 '민중미술'의 이름으로서가 아니라 우리 '미굴'의 이름으로 시작되는, 90년대 보다 발전된 한국미술의 단계의 방향타가 될 것이다. 이전과 이후의 그의 작업들에 대한 총체적인 평가는 결국 그가 앞으로 이런 문제의식을 얼마나 올바르게 인식해 내면서, 그 내용을 '예술적 실천'으로 객관화해 낼 수 있느냐에 달리게 될 것이다. 하지만 또다른 한편으로 보건대 그간 우리는 '작가'들에게 너무 과중한 짐을 지워왔는지도 모른다는 생각도 있다. 지난 10여 년의 '민중미술' 운동의 현재의 결과들을 바라보면서 이런 생각들이 안 드는 바도 아니다. '따블로' 라는 표현매체를 가지고 할 수 있는 사회적 기능은 '따블로' 고유의 매체적 속성의 한계를 넘을 수 없을 것이다. '캔버스'를 버리고, 현장으로 뛰어들든가,

다른 매체를 잡든가 했을 경우에만 가능한 '발언'의 대중적인 효과와 '발언'의 현실적인 직접성을 '작품'에서 보고자 하는 요구는 확실히 하나의 '정언명령'적 발상이다. 전시장에서 할 수 있는 '예술'의 사회적 기능이 있다. 그것은 비록 보다 많은 대중과 직접 소통할 수 있는 '담론매체'는 아니지만 그 나름의 고유의 언술방식으로 대중들에게 얘기를 전할 수 있고, '언술'의 유통을 꾀할 수 있는 것이다. 하나의 '문화'를 만들어 가는 방식으로, 그리고 그 '문화'를 가치의 잣대로 세는 방식으로 민중의 삶에, 대중의 삶에 들어올 수 있다. 김정헌은 지금 그런 실천의 중심에 서 있다. 그의 이번 개인전의 작업들은 이런 미술문화의 한 지점을 엮어내는 작업들이다. 이 작업들이 모여 '땅과 흙'의 문화의 미적 가치 중심을 세울 수 있다면, 그가 하고자 했던 '미술이념'의 변혁, 그것은 이루어질 것이다. 오랜 세월의 역사의 땅을 갈아내는 이시대의 '새로운 미술'의 칼, 그것은 세워질 것이다. 그가 애초에 시도했듯이 '미술'을 파괴하는 방식으로가 아니라 '미술'을 세워가는 방식으로 이루어질 것이다. (1993)

나의 친구 김정헌

정희성 / 시인

이래 저래 인연은 인연인가 보다. 5월 초 소백산 철쭉꽃을 보러
갔다가 철쭉은 못 보고 거기 사는 정영상 시인을 만나 그의 스승
김정헌에 대해 이런 저런 이야기를 나누고 돌아온 다음날 나는 걸
걸한 목소리의 김정헌 화백의 전화를 받았다. 그날따라 그의 목은
한결 더 쉰소리를 내었다.

우리는 남산 기슭의 '해방촌'이라 불리는 한 빈민촌에 자리잡은
고등학교를 함께 다녔다. 그가 회고한 대로 '미군부대 주변의 양공
주의 생활상을 지나쳐 보면서 시대상황에 대한 역겨움을 느끼던'
한 시절을 공유하고 있는 셈이다. 그가 유달리 고등학교 시절을 그
런 식으로 회고하는 데는 "평양에서 태어나 자라다가 1·4후퇴 때
월남했다"는 사실과 무관하지 않을 것이라고 생각했다. 그리고 아
무리 사소한 일이라 할지라도 그것이 그의 생에 있어 의미있는 추
억으로 기억되는 한, 그 추억은 그의 일생 동안 어떤 식으로든 작
용하기 마련이다.

나는 그가 떠올려준 고등학교 시절의 추억을 되짚어 보면서 한 주
일 내내 그에 관해 생각해 왔다. 그리고 그를 얽어매고 있는 추억
의 끈이 어느덧 내 몸에도 감겨 있음을 깨달을 수 있었다. 고등학
교를 떠나 그는 미술의 길로, 나는 문학의 길로 들어섰고, 그 뒤 우

리는 서로 다른 분야에 종사하면서 그 끈이 우리를 어떻게 맺어주고 있는가를 미쳐 깨닫지 못하고 있었을 뿐이었다. 그러나 나는 지금 그와 관계짓기 위해 추억을 지나치게 강조하고 있는지도 모른다. 우리를 다시 맺어준 것은 추억의 끈이 아니라 우리가 부대끼며 살아온 시대적 맥락이라고 해야 할 것이다. 서슬푸른 유신 이후 비판적인 문인들은 〈자유실천 문인협의회〉를 결성하고 자기폐쇄적인 예술세계에서 벗어나 고통받는 민중들의 삶을 객관적으로 그릴 것을 결의했다. 아직 생각이 정리되지는 않은 채로 나도 거기에 가담해 있었다. 그러자니 자기 모순에 빠지기도 하고 갈등이 없는 것도 아니었다.

 내가 김정헌의 그림을 처음 대한 것도 그때였다. 70년대 중반쯤이었을 것이다. 명륜동에 있는 그의 화실에 들러 중국차도 얻어 마시고 술도 더러 얻어 마셨다. 그 시절 그가 주로 그린 그림은 무슨 부적같은 느낌을 주는 문양紋樣이었다. 인간의 체취가 느껴지지 않는 그것은 그 자체로 그냥 아름답다는 말밖에 할 수 없는 장식적인 성질의 그림이었다. 나중에 알고 보니 백제 전돌의 이미지를 반추상화한 것이었는데, 그시절 그는 '아름답다는 것의 가치란 도대체 무엇이냐'는 물음에 사로잡혀 있었다고 술회했다. 나는 비슷한 과정을 겪어온 사람으로서 그런 예술가적 심약함에 대해 비교적 관대한 편이다. 껍질을 깨고 나오는 아픔이 없이 막바로 이념에 편승하여 목소리를 높이는 작가의 작품보다 기초가 든든하여 훨씬 신뢰감이 가는 것이다. 얼마 후엔가 나는 또 다른 종류의 그림을 접하게 되었다. 판자촌 철거지역에서 흔히 보이는 절벽 위의 아슬아슬한 집을 그린 것이었다. 박제화된 고전적 문양 속에서 인간의 거주지를 향해 한 걸음 내디딘 것 같은 인상을 받았다. 사람의 모습은 보이지 않지만 사람 사는 일의 고달픔 같은게 느껴졌다. 그와

함께 다니던 고등학교 뒷산의 해방촌이 연상되기도 하고 혜화동 옛 서울대학교 뒷편에 있는 낙산의 꼭대기에 얹혀 있는 판자집이 생각나기도 했다. 그와 나의 학창시절의 추억에 비추어 볼 때, 이제 어줍잖은 나도 그림 이야기의 어느 한 대목에 끼어들 수도 있겠구나 싶은 자신감도 생기게 하는 그림이었다.

변모된 그의 그림들은 자연스럽게 우리들의 의사소통의 길을 열어 주었다. 그나 나나 다 술을 좋아하는 터라 우리는 주로 술자리에서 만나는 일이 많았다. 그 시절만 해도 남이 싫어하건 말건 사람만 만나면 시가 어떠니, 문학이 어떠니, 저 혼자 떠들며 객기를 부리던 때였으니 그가 오죽 귀찮아 했을까 싶다. 몇 번 당하고 나서는 아예 혼자 만날 생각은 않고 꼭 다른 사람을 데리고 나왔다. 주로 공주사대 그의 제자들 가운데 시에 뜻이 있는 사람들이었다. 청진동 할머니 집에서 병어찜 한 접시 시켜놓고 술을 마시면서 내가 그의 제자들과 말싸움하는 동안 그는 별로 말참견하는 일 없이 느긋하게 앉아서 귀찮은 짐을 덜었다는 표정으로 빙긋이 웃기나 했다. 그때 만난 그의 제자 가운데 하나가 얼마전 소백산에 갔을 때 만난 정영상 시인이다. 그의 기억을 빌리면 "이 사람아, 발이 먼저인가 신발이 먼저인가"하는 식으로 내가 내용과 형식의 문제를 두고 떠들어댔다 하니 참 그런 시절도 있었구나 싶어 웃음이 나온다. 유신말기쯤으로 기억이 되는데 이것이 연대상으로 맞는 기억인지는 잘 모르겠다. 양심적인 지식인이라면 누구나 괴로운 시기였다. 그 괴로움의 일단을 우리는 술로 풀었다. 그러는 가운데 우리는 자신이 느끼는 괴로움이 자기 자신만의 괴로움이 아니라는 사실도 확인할 수 있었다.

해방동이로서 우리가 냉전 이데올로기와 신식민지주의문화 세례를 받고 자라오면서 허위의식에 빠져 허둥대고 있음을 느끼기 시

작한 것도 그 무렵이었을 것이다. 그때 우리 나이가 30대 중반이었을테니 그야말로 늦깎이였다. 나 자신의 경험에 비추어 하는 말이지만, 자기의 허위의식을 깨닫는 순간 어렵게 쌓아올린 반평생이 와르르 무너지는 소리가 가슴을 치고, 폐허 위에 자신을 다시 세워야 하는 고통이 따를 수밖에 없었다. 내면세계를 향하고 있던 시선이 어느덧 나를 구속하고 있는 현실쪽으로 옮아갔다. 일종의 자기혐오감 같은 것도 있었겠지만, 자기를 둘러싸고 있는 객관세계에 대한 이해 없이는 그 함정에서 벗어날 수 없다는 생각으로 나는 나 아닌 다른 사람들이 살아가는 모습을 시에 담았다. 그 무렵의 나의 정신세계가 반영된 것이 「저문 강에 삽을 씻고」이다. 나는 지금 그가 그려준 같은 제목의 그림을 들여다 보면서 그를 생각한다. 전체적으로 어두운 화면 속에 멀리 아파트 숲이 보이고, 강이 있고, 그리고 어둠처럼 화면 가득히 쭈그려 앉아 있는 한 사내가 있다. 나를 염두해 두고 그린 그림일텐데 어찌 보면 그 자신의 모습 같기도 하다. 그도 나와 비슷한 고통을 겪고 있었을까?

그 무렵을 그는 이렇게 회상한다. "그림을 그리면서도 각종 문학서적을 접할 기회가 많았습니다. 문단에서는 민족문학적 성과가 어느 정도 이루어져 있는 상태였죠. 그때 나는 미술도 현실을 방관하거나 도피하는 자세에서 벗어나야 한다는, 말하자면 화가의 사명 같은 것을 느끼게 된 거죠. 그리고 나서 저와 뜻을 같이 하는 사람들이 모여 미술의 새로운 방향을 모색하는 그룹을 만들게 된 겁니다."

1979년 '현실과 발언'이 창립되고 다음 해 11월 《현실과 발언 동인전》이 열렸다. 거기서 나는 〈농부〉라는 그림을 만났다. 판화에서나 볼 수 있는 굵고 투박한 선의 이미지가 인상적이었다. 구름이 있고 산이 있고 논두렁이 있고, 그것들을 배경으로 부부인 한 두

농부가 앉아 있었다. 그 이전의 그의 그림을 보아 온 나로서는 무언가 형언키 어려운 충격을 느꼈는데 그 이유를 한참 지나고 나서야 깨달을 수 있었다. 나는 그의 그림에서 사람을 처음 만난 것이다. 그가 그 이전에도 사람을 그렸는데 내가 그 그림을 못보았는지는 모른다. 그러나 그것은 별개의 문제이다. 그렇다고 해서 그에 관한 나의 충격적 인상이 달라질 것 같지는 않다. 한편 그가 그 그림에서 보여준 선은 백제 전돌의 문양과는 너무도 질감이 다른 것이었다. 어쨌든 그는 더이상 지난날의 김정헌이 아니었다. 이러한 변화를 전문가들이 온건하게는 '자기변혁'이라고 하고, 강하게는 '코페르니쿠스적전환'이라는 말로 표현하는 걸로 보아 내가 공연히 호들갑을 떠는 것이 아님은 분명하다. 평론가들이 이러한 단순히 그의 그림 속에 사람이 등장했다는 사실을 두고 하는 말은 아닐 것이다. 소재의 선택은 단순히 한 예술가의 기호의 문제가 아니라 그의 의식과 관련되는 문제이다.

《현실과 발언전》 이후 계속해서 그가 그려온 농민 또는 농촌의 모습은 역사적으로 오랜 기간에 걸쳐 누적되어 온 이 땅의 모순, 특히 70년대 이후 산업화 과정에서 소외되어 온 민중의 삶의 현실에 대한 관심의 표명이다. 여기서 우리는 그의 사회의식의 괄목할 만한 변화를 읽을 수 있는 것이다. 한 예술가가 사회적으로 각성함에 따라 그의 관심사가 내면 세계로부터 객관세계로 옮아 가는 것은 자연스러운 일이다. 그러나 왜 하필 그 자신이 한번도 몸담아 살아본 일이 없는 농촌에 대해 그렇게 강한 집착을 보이는 것일까? 각성이란 자기부정을 통해 이루어지는 것일 텐데, 그 자신이 오래 몸담아 살고 있던 도시의 정서에 대한 혐오감이 그를 반대편으로 내몰고 있었던 것은 아닐까 생각하게 된다. 그 자신의 추억담을 통해서 우리는 그 사실을 확인한다.

"피난시절 해방촌에서 겪은 생활상, 중·고등학교 때는 미군기지 주변의 양공주의 생활상을 지나쳐 보면서 시대상황에 대한 역겨움을 느끼고 있었죠. 농촌에 살아본 경험은 없지만 그러한 경험과 실향민 향수 같은 것이 농촌에 대한 그리움의 감정을 심어준 것 같습니다."

기묘하게도 나는 이 역겨움과 그리움의 감정이 교차되는 한 폭의 그림을 발견하고 놀란 적이 있다. 1981년에 그린 〈풍요로운 생활을 창조하는 럭키 모노륨〉이었다. 이 작품이 미술사적으로 지니는 의미가 어떤 것인지는 잘 모른다.

김윤수는 이렇게 말한다. "김정헌의 그림은 발상과 형식에서 매우 독특하다. 우선 모더니즘을 거부하기 시작한 초기부터 즐겨 쓰는 대비의 형식이 그렇고 키치적인 방법의 구사가 또 그렇다. 전경의 인물과 후경의 풍경의 대비, 사실적인 풍경과 표현적인 (혹은 도상적인)인물간의 대비, 그리고 이 대비에서 빚어지는 불일치와 갈등, '작고 예쁜 그림'의 장식적 성격을 배제하기 위해 의도적으로 키치적 방법을 끌어들인다. 이는 그가 창안한 그 특유의 방식이다."

아마도 김정헌 미술의 이러한 특징이 가장 단적으로 드러난 예가 바로 이 그림일 터이다. 그런데 내가 중시하는 것은 이 그림의 화단사적 의미보다는 그것이 김정헌의 정신사에서 어떤 의미를 가지는가 하는 점이다. 그 자신의 아늑한 생활공간으로 보이는 아파트의 거실에서 농부가 밭을 일구는 이 그림은 소시민적 생활에 대한 자기반성이 없이는 그려질 수 없는 성질의 것이리라. 이 글을 쓰기 위해 고심하던 일 주일간 나의 머릿속에서 줄곧 떠나지 않던 그림이 이것이었다. 그리고 나는 엉뚱하게도 이런 시를 썼다.

십수년전 수유리로 이사와 살 때만 해도

개구리 울음소리 들으며 잠 못드는 밤이 많았다.
고향 사람들이 와서 구시렁대는 소리 같아서
문을 열고 내다보면 휘영청 하늘에 달이 밝았다.
개구리 울음소리를 들을 수 있는 동안은 그래도
타관이 타관인 줄 모르고 살 수 있었다.
흙먼지 날리던 마들평야가 아스팔트로 뒤덮여 숨을 죽이고
상계동에 아파트 단지가 들어서면서
이리로 이사 와 산 지도 어언 두어 해
개구리 울음소리도 들리지 않는 지금
수유리가 그래도 고향같은 느낌이 드는 것은 웬 일일까.
콘크리트 숲 사이로 달이 떠올랐다가는
아직 날이 밝지 않았는데도 달이 보이지 않는다.
퇴근길 어둡고 긴 터널을 숨차게 빠져나온 전철이
후줄근히 땀에 젖은 내 몸뚱어리를 부려 놓으면
멀리 수락산은 매연 속에 몸살을 앓고 있고
신경을 감춘 채 번듯하게 서 있는 저 아파트 숲 사이
누구의 집이 헐렸을까 상처받은 땅 한 모퉁이
늙은 아낙 하나 쭈그려 앉아 나물을 다듬고 있다.
도대체 어쩌자는 것일까 별 생각 없이
냉이 한줌을 사들고 돌아서면서
괜시리 눈시울이 젖어오는 나는 무엇인가
그 노인네가 쭈그려 앉은, 헐린 집터 어디쯤에서
개구리 울음소리라도, 통곡소리라도 들려올 것만 같아
몇 번이고 몇 번이고 뒤를 돌아다 보았다.

순전히 내 자신에 비추어 하는 말이지만, 그가 〈풍요한 생활을 창

조하는 럭키 모노륨〉을 구상할 때의 심정이 이와 비슷한 것은 아니었을까 싶다. 물론 출발이 그렇다는 뜻이지 10년에 걸친 그의 작업이 추억과 향수에 젖은 감상벽에서 유래하는 것이라고 말할 수는 없다. "지금의 생각으로는 농촌이라는 땅이 지닌 의미는 우리가 현대적인 삶 속에서도 반드시 지켜야 할 원형에 가까운 것이라는 인식이 생긴것입니다. 그것은 문명비판의 시각에서 물질문명 혜택이 소외된 사각지대가 아니라 반대로 인간적인 삶이 건강하게 유지되고 있고, 또 있을 수 있는 바탕인 것입니다." 라는 말에서도 알수있듯이 그의 작업은 충분히 계산된 것이고 의도적인 것이다. 이 계산된 의도가 잘 드러난 예가 바로 〈새로운 땅〉일 것이다. 도시의 칙칙한 벽을 깨고 들어가 거기 새로운 땅-농촌을 앉혀 놓은 그 그림은 이상하게도 근경은 어두운 색으로 대충 처리하고 원경은 밝은 색으로 자세하게 묘사되어 있다.

우리가 시각교정을 하지 않고서 어떻게 이러한 원근법을 이해할 수 있을까 자신이 현재 살고 있는 도시의 삶에 대한 어둡고 부정적인 생각과 새로운 세계에 대한 생생한 그리움이 그런 식의 대비로 나타난 것일까? 벽을 깨고 거기 새로운 세상을 세우고 싶어하는 그의 꿈이 상징적으로 나타난 것이라고 기억된다. 1985년 그는 공주교도소의 벽에다 〈꿈과 기도〉라는 야심만만한 그림을 그렸다. 농촌의 사계절을 그린 연속화면 자체는 사실적인 것이지만 그가 거기다 그런 그림을 그린 행위는 매우 상징적인 것이었다. 왜 하필 교도소의 벽이었을까? 그는 해방의 이미지를 거기에 심고 싶었는지도 모른다. '상징적'이라는 말은 구경꾼인 나의 입장에서 할 수 있는 것이지, 그 자신은 거기서 매우 현실적이고 중요한 체험을 한 것으로 보인다.

그는 더이상 관념적인 차원에 머무르기를 거부했다. 적어도 내가

보기에는 그렇다. 그가 생각한 지역사회 벽화운동에서 개인적인 작업, 신비화, 개성, 천재성, 영구성 따위의 기존 미술의 개념은 더 이상 유효한 것이 아니었다. 이들 벽화는 그 착상에서부터 완성에 이르기까지 철저한 계획에 의거, 지역사회 주민들의 민주적인 합의의 과정을 거쳐야 하며 이 과정 자체가 인간의 삶을 풍부하고 윤택하게 하는 것이라는 믿음에서 나온 것이었다. 그러나 충분히 예상할 수 있는 일이지만, 그는 여러가지 현실적인 난관에 부딪쳐 애초의 뜻대로 그림을 완성하지는 못했다. 그 문제에 관한 보고서격인 「삶의 테크놀로지로서의 미술」이라는 글을 통해 그는 현실적인 여러 조건들이 그럴수 밖에 없었음을 설명하면서 "이 작업팀의 구성과 실질적인 작업에서의 주도적 역할은 아직 필자가 대부분을 차지하는 비민주적인 요소, 즉 참가자들이 동등한 입장에서 참여하지 못했다는 문제점이 남는다고 솔직하게 시인한 뒤 '수인(囚人)들이 벽화의 밑그림을 그들 자신의 착상에 의해 그들이 원하는 그림으로 그리고, 더 나아가 그들의 그림이 그들의 손에 의해 원하는 벽면에 그려지는 것이 더 바람직스러울 것'이라는 결론을 내린다. 내가 관심을 가지는 것은 벽화 그 자체의 성공 여부가 아니라 그가 얻은 결론이다.

나는 김정헌에게서 현대미술의 유통구조에 함몰된 한 작은 화가를 만나는 대신 '큰 그림'을 꿈꾸며 민주주의의 험난한 길을 걸어가는 신중하고도 의연한 친구의 모습을 발견하고 안도한다. 이것이 내가 어렵게 어렵게 이 글을 쓰게되는 동기이다. 나는 그를 통해 미술을 만났고 미술을 통해 새로운 친구들을 만났다. 그러나 너무 목에 힘이 들어간 것 같으니까 우스게 소리 한마디만 하고 끝을 맺자. 〈공주교도소 벽화〉를 그리고 난 뒤에 그는 "이 그림을 즐길 사람들이 현실과 워낙 유리된 삶을 사는 까닭인지 사실적인 묘사

를 요구하고, 여자를 예쁘게 그려달라고 요구도 하고 해서 본 의도
와는 다른 부분도 생겼다"고 하는데, 이 말을 듣고 나는 속으로 웃
었다. 당연한 요구이지…… 하면서. 우리는 민중에게 눈길을 주는
것만으로는 부족하다는 것을 깨닫고 민중의 눈을 통해서 세계를
바로 보려는 노력도 해왔다. 그러나 그것만으로도 부족하다는 것
을 알고 우리는 얼마나 괴로와 하고 있는가? 먼길 가는 사람들에게
넉넉한 웃음도 있어야 하리라. (1991)